纪录片专题片概论

邵雯艳　缪　磊　赫金芳　著

苏州大学出版社
Soochow University Press

图书在版编目(CIP)数据

纪录片专题片概论／邵雯艳，缪磊，赫金芳著. -- 苏州：苏州大学出版社，2024.1（2025.1重印）
ISBN 978-7-5672-4636-2

Ⅰ.①纪… Ⅱ.①邵… ②缪… ③赫… Ⅲ.①纪录片-概论②专题片-概论 Ⅳ.①J952②J97

中国国家版本馆 CIP 数据核字（2024）第 000497 号

书　　名：纪录片专题片概论
著　　者：邵雯艳　缪　磊　赫金芳
责任编辑：杨　柳
装帧设计：刘　俊
出版发行：苏州大学出版社（Soochow University Press）
社　　址：苏州市十梓街1号　邮编：215006
印　　装：江苏凤凰数码印务有限公司
网　　址：www.sudapress.com
邮　　箱：sdcbs@suda.edu.cn
邮购热线：0512-67480030
开　　本：700 mm×1 000 mm　1/16　印张：14.75　字数：242千
版　　次：2024年1月第1版
印　　次：2025年1月第2次印刷
书　　号：ISBN 978-7-5672-4636-2
定　　价：48.00元

凡购本社图书发现印装错误，请与本社联系调换。
服务热线：0512-67481020

序

　　纪录片在它从一般电影中完全分离出来的时候，曾经被称为一种高级的电影艺术形式。随着电视制作技术的不断发展和摄制手段的丰富多彩，电视纪录片作为纪录电影在电视媒介里自然延伸和丰富发展的成果，越来越成为当代电视节目中的一个重要类型样式，同时产生了与此相关的专题片概念。近年来，随着移动互联网和数字媒体的发展，纪录片和专题片进入了快速发展的新时期。自21世纪以来，尤其是自党的十八大以来，纪录片和专题片的创作及国内传播，在数量和质量方面，已经与电影、电视剧和综艺节目等形成并驾齐驱的发展局面，在国际传播方面，影响力也在日益提升。从理论研究和实践创作的角度对纪录片、专题片进行相对全面的比较分析，能够使更多人对纪录片、专题片有更全面的了解，使纪录片、专题片的创作和接受都能得到进一步发展且更好地走向世界。

　　以广义纪录片概念或广义专题片概念涵盖纪录片与专题片这两类非虚构的作品形态，这其实反映了理论研究上名、实之辩的缺失，对理论研究和创作实践造成了困扰。本书重点讨论了纪录片的本体界定、分类、特质、选题、创作方法，以及纪录片与专题片的差异比较和纪录片与专题片的发展等方面的问题。关于纪录片与专题片的研究，努力将其置于历史脉络中，在政治、经济及文化的框架中，着重从影视艺术的角度进行分析和诠释，并于二者的比较中试图厘定纪录片与专题片的内涵、本体属性与特征，梳理其内容题材、创作方式、传播接受等，从而确立纪录片与专题片在整个

艺术发展构成中的角色定位。关于纪录片与专题片的差异问题，则将其融合在对纪录片和专题片的各自研究中，同时再设专章进行比较研究。这样有散有聚、有分有合的研究方法，使关于纪录片与专题片的比较研究更为真切、全面、深入。本书从艺术本体出发，就纪录片和专题片的基本概念、唤起情感与表现情感、重结果与重过程、内容形式上的模式化与个性化及与观众的不同关系等诸多方面展开详细、深入的探讨，通过比较，进一步凸显纪录片与专题片的特征，正本清源，避免以"泛艺术"的观点混淆关于纪录片和专题片的认识。关于纪录片和专题片的发展趋向，本书进行了现状总结，并试图展开前瞻式的探究。

本书强化了纪录片与专题片的共同研究论述和比较研究阐释，有机融合了主要作者近年来相关学术研究的重要成果，同时也注意吸收学界的新近研究成果和业界艺术手法的创新发展，使得本书的学术基础更加深厚，理论成果更加与时俱进，更具有可读性和参考性。

本书的出版得到了苏州大学出版社的大力支持，在此表示衷心感谢！

第一章　纪录片与专题片的本体界定及分类　/ 1

　　第一节　纪录片与专题片的本体界定　/ 1
　　第二节　纪录片与专题片的分类及划分原则　/ 23

第二章　纪录片与专题片的特质　/ 33

　　第一节　纪录片与专题片的真实属性　/ 33
　　第二节　纪录片与专题片的真实象限阈　/ 43
　　第三节　纪录片与专题片的艺术属性　/ 50

第三章　纪录片与专题片的选题　/ 58

　　第一节　纪录片的选题　/ 59
　　第二节　专题片的选题　/ 68

第四章　纪录片与专题片的创作手法　/ 80

　　第一节　现场拍摄与剪辑　/ 82
　　第二节　蒙太奇与长镜头　/ 89
　　第三节　解说、同期声与口述访谈　/ 93
　　第四节　情景再现与动画辅助　/ 105
　　第五节　"新虚构纪录片"及其手法　/ 113

第五章 纪录片与专题片的比较 / 119

第一节 关于纪录片与专题片的基本认识 / 119
第二节 唤起情感与表现情感 / 126
第三节 重过程与重结果 / 135
第四节 个性化与模式化 / 145
第五节 分众传播与大众传播 / 155

第六章 纪录片与专题片的发展 / 164

第一节 纪实性与人文性的坚持 / 164
第二节 技术与艺术的协调 / 172
第三节 国际化与本土化的并举 / 183

主要参考文献 / 193

附录 / 198

一、《住在中国》第五集《变迁之路》解说词 / 198
二、《人间世》第一季第三集《团圆》脚本 / 204
三、《冯梦龙》文案策划 / 214
四、《实验室里的未来》文案策划 / 227

第一章 纪录片与专题片的本体界定及分类

纪录片（Documentary）与专题片曾经被学界和业界自觉或不自觉地认为不需要分开研究，更多人是以纪录片来涵盖专题片的。其实这并不可取。就分类研究、理论阐释和实践创作而言，中国主流媒体创作的各类题材的专题片，几乎一直在存续和发展。中华人民共和国成立70周年、抗美援朝出国作战70周年、中国共产党成立100周年和中国共产党第二十次全国代表大会召开等的前后，中央广播电视总台和新华社等主流媒体，都先后创作了很多部重要的大型专题片。在新的时代语境中，重新审视纪录片与专题片的本体界定与类型，具有重要的理论研究意义和实践指导意义。

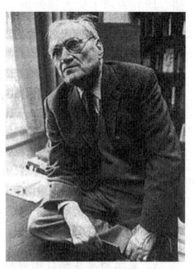

"纪录片"命名人约翰·格里尔逊（John Grierson）

第一节 纪录片与专题片的本体界定

一、纪录片的本体界定

自21世纪以来，纪录片在世界很多国家、地区都出现了这样的景况：其创作数量与形态越来越丰富多彩，并且在其越来越多地映现于荧屏上的

时候，也越来越快、越来越广泛地走进普通人的日常文化生活中。从一定意义上来说，纪录片这个电影（其实也是很多电视片）的"长子"，正在以前所未有的发展速度与影响力构成影视传播中一道亮丽的风景，受到更多业界人士的青睐和专家学者的关注。伴随着中国社会经济、文化等方面的改革开放与发展，中国纪录片的创作与传播也得到了空前的发展与丰富。2010年，国家广播电视总局发布了关于发展纪录片及其产业的文件《关于加快纪录片产业发展的若干意见》；2022年，国家广播电视总局又发布了《关于推动新时代纪录片高质量发展的意见》，这为中国纪录片的创作、传播、研究带来了更为强劲的动力。这种空前的发展与丰富，既带来了纪录片一定程度上的泛化，也构成了它继续提升的一个重要基础。但是，我们不得不看到当下的一个文化现实：关于"纪录片"的概念，广大观众本来就不太关注，现在越来越有点说不太清楚了；而对于关注它和研究它的人而言，"纪录片"的概念也越来越成为一个需要花力气去搞清楚的问题。什么是纪录片？或者说，纪录片是什么？这里所谓的"纪录片"，当然既包括曾经的电影形态、电视形态的纪录片，又包括现在更主要的运用各种数字技术摄制的纪录片，其传播平台不仅包括影院、电视、有线网络和移动网络平台，还包括世界各地各种影视节和相关小众的影视沙龙等。在此，我们试图探讨已有的相关研究及其解释，进行必要的比较研究与可能的理论创新。

1. 关于纪录片的认识发展

"纪录片"这个名称出现于20世纪20年代，最早由英国纪录电影大师格里尔逊提出，在当时是"纪录电影""纪录影片"的简称。格里尔逊作为第一个提出"纪录片"概念的学者，他对纪录片的主要认识有这样一些：纪录片具有像档案、文献一样保存某种生活与事件真实状况的功能，因此，它也可以用来进行教育和宣传。作为一个社会学者出身的著名电影活动家，格里尔逊特别重视纪录片的社会功能（如宣传、教育、广告等），所以有"我视电影为讲坛"[①]的名言。他反对纪录片拍摄中的自然主义做法和过分喜爱拍摄远离人们现实生活的内容。在他看来，与其说纪录电影具有直接

① 埃里克·巴尔诺. 世界纪录电影史［M］. 张德魁，冷铁铮，译. 北京：中国电影出版社，1992：80.

反映生活的镜子作用，不如说应该如同锤子般有目的地去锻造生活素材，使之更具教育观众和帮助社会的功能。最关键的一点，他特别强调纪录片的根本任务在于"'对现实的创造性处理'（the creative treatment of actuality）"①，指出"是否使用自然素材被当做区别纪录片与故事片的关键标准"②。这就是说，即便有再强烈的教育设想和广告任务，纪录片创作者尽管可以像《夜邮》那样去搬演（reenactment），但绝不可以捕风捉影，也就是要始终保持纪录片的纪实精神不动摇。

中华人民共和国成立后不久成立的"中央新闻纪录电影制片厂"拍摄了大量新闻纪录影片，通常在故事电影之前放映。于是，在很多中国人的认知中，新闻纪录影片就是纪录片，或者说纪录片就只有一种，叫"新闻纪录电影"。国内关于"纪录片"本义的公开讨论开始于20世纪90年代初，由中央电视台的时间等人在当时的北京广播学院（现今的中国传媒大学）组织进行。1997年9月，《电影艺术》杂志根据当时中国纪录片创作出现空前繁荣的现实情况，及时开辟了《纪录电影研究》专题，很快就引出了关于"什么是纪录电影"（其实也等于"什么是纪录片"）等的研究讨论。从此以后，影视学界对纪录片的很多内容都进行了广泛而有益的探讨，其中包括关于"什么是纪录片"这个话题。《纪录电影研究》专题刊出的第一篇论文是聂欣如的《什么是纪录电影》。该文发表了他关于纪录电影的很多认识，其中谈到了纪录电影不仅肯定属于非虚构，而且还是艺术与科学的结合，具有"巫文化"特点，也说到了关于纪录电影的分类等问题。该文的论述广征博引、图文并茂、洋洋大观，但并没有给纪录电影下一个明确的、毫不含糊的定义。第二篇论文是高维进和钟大丰的《记录与表达——关于新中国纪录电影的对谈》，该文主要探讨了"新中国纪录电影的传统""新中国纪录电影的创作原则""新中国纪录电影的美学认识"这样三大方面。其中涉及纪录片定义的内容，主要就纪录片与新闻片的异同比较进行阐述，没有展开系统性的全面论述。马智的《停不住的中国纪录片的冲击波》采访了著名纪录电影编导陈光忠。作为一位资深的纪录电影编

① 单万里. 纪录与虚构（代序）[M]//单万里. 纪录电影文献. 北京：中国广播电视出版社，2001：8.
② 约翰·格里尔逊. 纪录电影的首要原则[M]//单万里. 纪录电影文献. 单万里，李恒基，译. 北京：中国广播电视出版社，2001：500.

导,陈光忠认为:"纪录片就是真实、真诚、真话、真人,否则叫什么纪录片呢?"[1] 并且他也特别强调纪录影片与纪录电视片完全应该是一致的。最后一篇《记录一种真实》也是通过采访形式而成文的,受访者是电视纪录片编导孙曾田。作为一名学电视摄影出身的纪录片编导,他的基本观点是从创作的角度认为纪录片就是"记录一种真实"[2]。由于关于纪录片的研究,尤其是关于"什么是纪录片"这样的研究,确实具有显而易见的困难,因此,编辑者不得不在其编者按中指出:"本期刊登的四篇文章"还是"不尽编者之意"。后来,学术界关于纪录片的探讨断断续续地出现。《中国电视》就发表了众多相关论文,如 2003 年第 4 期刊登的冷冶夫的《纪录片是什么?》,2005 年第 9 期刊登的张申的《纪录片:算法决定一切》,2005 年第 6 期刊登的张雅欣的《纪录片不需强行定义》,2006 年第 2 期刊登的让·米歇尔、冷淞的《纪录片是一种思考的方式——法国 FIPA(飞帕)国际电视节秘书长让·米歇尔访谈录》,等等。倪祥保在 2006 年第 4 期《苏州大学学报(哲学社会科学版)》上发表的《应该努力为纪录片定义》一文中,论述了他对于"什么是纪录片"的一些有价值的认知,被人大书报资料中心《人大复印报刊资料(影视艺术)》2006 年第 11 期全文复印转载。此后,学术界在关于"纪录片是什么"的研究方面,缺乏更为专门的研究,但是在相关学术论文中,也还是会不断涉及,比如,聂欣如教授发表于《上海师范大学学报(哲学社会科学版)》2021 年第 4 期的《"纪录片"概念:一种源自认知语言学的阐释》,以及发表于《新闻大学》2015 年第 1 期的《"非虚构"的动画片与纪录片》,在该篇文章中就有关于"动画纪录片"的讨论。总之,尽管相关研究不似曾经那般轰轰烈烈,但这确实还是一个方兴未艾的话题和值得关注的研究领域。

2. "纪录片"的界定与相关说明

给"纪录片"下定义是一件很困难而又很有必要和很有意义的事,目前可能还难以给出一个为更多人所首肯且较为全面的定义。根据以上有关探讨与论说,我们认为从描述相对全面的角度来说,纪录片的基本定义不妨这样来界定:它是指创作者根据自己对生活与自然所持有的认识和理解,

[1] 马智. 停不住的中国纪录片的冲击波 [J]. 电影艺术,1997(5):50.
[2] 李奕明,吴冠平. 记录一种真实 [J]. 电影艺术,1997(5):53.

以记录真实为前提，以现场拍摄为主要手段，对社会和自然中实际存在着的人、事、物及其可能表达出的思想文化内涵进行较为客观、自然的记录和较为真切、艺术的再现的一种声像作品。这里要特别强调三点：第一，纪实手法是纪录片的必要条件之一，但不是充分条件。第二，纪录片的记录真实，首先应该强调与生活主体事件基本同步——从一定意义上来看，这可以说是确保纪录片不离现实记录而去的底线；其次需要强调即便纪录片拍摄时间与故事讲述的时间无法同步甚至相去甚远，但纪录片内容必须基本真实可靠，记录方式不能大部分乃至全部使用情景再现、动画表现等。这两点在具体论述的时候可以分开来讲，但在给"纪录片"下定义时，则很难将其进行机械分割。第三，对于曾经一度非常风行的将"纪录片"定义为"非虚构"影像的观点，虽然并非不可，其实并不可取。在进行学术定义方面，一般都需要使用表意直接而明确肯定的语言表述。所谓纪录片的"非虚构"属性，不就是强调纪录片需要保持基本真实这样的意思吗？尽管关于纪录片属于"非虚构"的说法并没有什么原则性的错误，但是在这里不赞同使用这种"换汤不换药"的表述来对学术概念进行重新定义。

什么是影视的纪实手法（强调这一点在影视领域中非常重要）？是用摄影（像）机记录真实的手法吗？那么，什么是真实？是指一切可以进入摄影（像）机镜头被摄录下来的客观实在吗？如果这里的所谓真实确实指一切可以进入摄影（像）机镜头被摄录下来的客观实在，那么在此特别强调的影视纪实手法就很自然地可以被理解为电影摄影机、电视摄像机、数码摄像机（Digital Video，DV）、手机等对实实在在存在于它们镜头之前的一切物理存在物的正常拍摄。以此为准，所有非使用电脑数码成像技术而得到的影视画面景象，都可以说是由纪实手法拍摄而来的，即都可以说它们是纪实性的。显然，我们肯定不能这样说。如果能够这样说的话，那么目前绝大部分影视作品都可以说是使用纪实手法拍摄而成的，也就是几乎所有的影视作品都可以说是纪实作品了。不管是乔治·梅里爱（Georges Méliès）《北极征服记》中的"大雪人"，还是美国影片《金刚》中的"金刚"，它们的形象都是将一个已经成为客观存在物的"大雪人"和"金刚"拍摄下来再呈现给观众的。于是，不管你是用实地和实景的跟拍、等拍方式，还是在摄影棚里用搬演、扮演的情景再现方式，抑或是对某些人世间

本不存在而被人为制作出来的如"大雪人"和"金刚"之类的东西进行的拍摄，都可以说是纪实的——记录镜头前所客观存在的物理实在。如果以这样的观点来界定纪实手法，那么影视的拍摄手法就只有纪实和非纪实两种，所谓"非纪实手法"，其实就是数码成像技术一项。于是，纪实手法不仅成为拍摄影视作品的"唯我独尊"，而且名副其实的是"舍我其谁"了。这显然非常荒唐。我们的基本观点是，所谓影视领域里的"纪实手法"，就应该是指对正在进行状态的生活内容的即时拍摄方法——可以是跟拍，可以是等拍，可以是抓拍，可以是即时随机访谈，等等，一切都因跟随自然而然地进行着的生活事件的展开而进行——正是在这个意义上，我们可以接受关于纪录片拍摄者就是"跟腚派"的称呼或讽刺。因为所有真正懂得纪录片创作的人都有一个非常普遍的共识，那就是——"纪录片是拍出来的"。这句话中所强调的"拍"这个动作，无疑具有在事件现场与现实生活中进行的意思。我们不得不旗帜鲜明地指出，"纪实"一词在这里需要同时确立两个基本条件：实地拍摄和拍摄正在进行着的生活事件。也就是说，我们所认为的影视纪实手法，应当与拍摄真实而正在进行着的生活事件及其过程的展开密不可分，没有这样的前提条件，影视纪实手法就将不知所云。基于此，我们可以认可史蒂文·斯皮尔伯格（Steven Spielberg）的影片《辛德勒的名单》在故事内容上具有纪实性，但无法接受关于他的影片是运用了影视纪实手法这样的观点。值得赘述的是，真正意义上的影视纪实手法当然是拍摄纪录片所不可缺少的，但运用符合真正意义上的影视纪实手法所拍摄的影视内容，不一定就能成为真正意义上的纪录片，其中最为典型的例子是像银行等机构所拍摄的监控录像。这种影像内容是对部分自然而然地进行着的生活事件完全真切的实地、实时记录，完全符合影视纪实手法的基本规定性，但它很难成为纪录片。所以我们说，影视纪实手法是创作纪录片的必要条件之一，但不是充分条件——不是运用影视纪实手法就能成就纪录片的。

纪录片这个词中的"纪"为什么一般都是用绞丝旁而不是用言字旁（尽管"纪"与"记"的很多释义都相近而通）？一般地说，用言字旁的"记"，强调的是记录这个行为。这个行为不管用什么工具、不管是否在现场进行，它所强调的只是单纯地甚至机械地记录这个行为及其过程，也就是说它并不特别强调有主体的即时参与和事后的选择、编排与组合。如此

记录所得到的内容，即便不都如银行里的监控录像，也和记者在新闻发布会上得到的原始录音磁带的性质非常相近。这基本上是一种无意识的、自然进行的"非意愿记忆"，即主要是现象的保存而不是现象的处理。强调用绞丝旁的"纪"，有在对生活内容与自然景象进行客观记录的基础上进行编排与组织的意味，明显强调有主体积极介入并做出选择、取舍和进行后期处理的意思。这好比是一种有意识的、理智的"意愿记忆"，即它不仅是现象的保存，更主要的是现象的处理。由于在记录的基础上由主体积极介入而做出的选择、取舍和事后再组织，一般都会很自然地导致艺术创作活动的发生，因此，纪录片应该毫无例外地具有较好的艺术创造性。在这种艺术创造性中，有一点非常重要，那就是纪录片人所崇尚的"理性到场"。什么是"理性到场"呢？即作者要对蕴藏在素材中的文化和思想内涵有所发现，并能用影视手段将其记录下来，使之以真实而自然的客观物象来启发观众去认识其中的理性内容或思想意义。陈虹在《记录今天就是记录历史》中提出：纪录片"不是诉诸于人们的非理性，不是让你进入一种很本能的感官享受，相反，它是呼唤你的理性到场，让你去思考这个问题，进入这个问题的核心……故事片是靠情节、从感情上来打动人，靠感官来席卷观众；纪录片除了在情节和情感上打动人之外，还要求观众用另外的东西来参与，这就是清醒的理性精神"[①]。纪录片首先是对现实世界中这些或那些人、事、物的客观记录，同时也是对某些实际生活现象的艺术再现，且这种艺术再现的重点就在于要能够自然真切而充分形象地体现出"记录思想"的特色。

3. 纪录片的泛化及本义守护

客观事物自身的发展与人对客观事物的认识变化具有互动性，这非常符合人类的一般认知发展规律。随着影视艺术自身的变化与发展，纪录片概念的外延也在发生着诸如扩大或泛化等情况。如果我们的相关认识不能与时俱进，我们的观念就会变得落后。这里主要说一下关于纪录片的泛化与所谓"终结"的内容。

2002年5月，由中央电视台《东方时空》栏目、北京广播学院、北京电影学院、中国广播电视协会纪录片研究委员会主办，中视传媒股份有限

[①] 陈虹. 记录今天就是记录历史［J］. 电影艺术, 2000 (3): 78.

公司、复旦大学、上海广播电视台纪实人文频道协办的"纪录片论坛2002——中国电视纪录片20年创作（1980—2000）回顾展暨研讨会"在北京举行。会议期间，论坛组委会和学术委员会评选出了这20年中的一批经典作品。其中，除1993年（上海广播电视台和中央电视台在这一年分别创建纪录片栏目）以前并非在专门纪录片栏目播出的作品以外，还包括了几部在中央电视台《新闻调查》等栏目中播出的片子，如《海选》。这再次明确无疑地传达出这样一个讯息：纪录片的概念正在逐渐扩大。这种情况并非中国特有。由美国哥伦比亚广播公司（Columbia Broadcasting System，CBS）于1968年创办的《60分钟》，在内容上取材于美国社会的热点问题，在形式上是一个"小拼盘新闻"，成为"调查性纪录片的样板"。对此，美国著名电视制片人、匹兹堡公共电视台执行副总裁托马斯·斯金纳（Thomas Skinner）曾经振聋发聩地发表过这样一个观点："美国《六十分钟》（《60分钟》，笔者注）节目的出现，在二十年前便已宣告了纪录片的终结。"[①] 随着媒介传播能力的不断增强，大量现实生活内容每时每刻都在通过诸如铺天盖地的电视新闻类节目、形形色色的社会热点问题访谈与对话类节目、情景真实的案件聚焦类节目和方兴未艾的"真实电视"节目等得到源源不断地映出。这使得中国普通观众对本来就不十分清晰的"纪录片"的概念因为纪录片内容的扩大而又淡化了，从某种程度上来说，它确实带给人进入"纪录片的终结"时代的感受。然而，不管在事实方面，还是在理论方面，纪录片都没有被终结，它也不能被认为正在终结或现在应该终结。从比较宏观的方面来说，新媒介及其传播能力的发展一般都不以（至少是不完全以）牺牲另一个媒介及其传播能力为代价，例如，电视之于电影。也就是说，电视（剧、片）的"新生"一般并不会（事实上也没有）带来电影的"终结"。这不仅非常有利于媒介文化发展的多样性，而且十分符合媒介汇聚及媒介形态的发展规律。从一定意义上来说，不管是显赫于美国电视界的《60分钟》，还是在中国电视界颇有影响的《新闻调查》，其实都既可以看作电视纪录片借新闻类节目得到了很好发展，也可以说是新闻类栏目借助纪录片的记录精神在很好地发展自己。

① 托马斯·斯金纳. 美国的纪录片创作 [M] // 姜依文. 电视纪录片卷：生存之镜. 北京：北京广播学院出版社, 2000：175.

在通常情况下，电视新闻几乎都是影像资料配上解说词的标题性报道（headline），它所注重的一般只是作为社会或自然信息的一种传输及作为新闻所具有的某些价值。随着电视表达能力的加强和表现形式的丰富，特别是电视上出现的具有深度报道特征和社会调查属性的新闻类节目，它们不仅可以带着主流话语的倾向来特别关注事件与人物故事中较为大量的细节与较为完整的过程，而且还可以自然融入采编人员独到的认识与理解，使其在成为有信息价值、有政治倾向的新闻的同时成为"有个性思想的新闻"——显然，这里所谓的"个性思想"与陈虻所说的纪录片创作必须"理性到场"的所指相去不远，有时甚至可以看作近乎一致。一个不争的事实是，尽管很多具有深度报道或社会调查属性的节目所播出的新闻非"独家"的，但由于它们不仅着力采集了事件与人物较为大量的细节，展示了新闻内容较为完整的过程，而且还因为选择了"独特的视角"而具有"独特的表达"与"独特的深度"，这使得它们在某种意义上也确实非常接近于一般纪录片。以《海选》为例，它向观众提供了非常真切、详尽的一段现实生活过程及大量相关的真实可信的细节。每一个完整地观看过这部片子的观众，都会在掌握了有关新闻事件的同时，非常具体地了解到这个新闻事件是怎样开场、怎样发展、出现什么样的高潮和怎样结局的，其中的一些主要人物又是如何思考此事、如何处理此事和如何面对各种结果的。在这部片子中，深度新闻所不可缺少的映现生活事件的过程性与细节性，社会调查纪录片所不可缺少的再现生活事件的完整性与深刻性，都得到了非常充分的表现。它既能得到主流意识形态的完全认可，又使得不同文化层次、不同社会阶层的观众觉得很好看、很有意思。在这个意义上，它入选中国 1980—2000 年间优秀电视纪录片之列确实当之无愧。

在纪录片发展普及泛化与个性守护的问题上，有一个认识可能是非常重要的，那就是：在影像记录日益泛化、日益普及的时候，社会似乎越需要在更高层次上回归并保持记录精神个性的纪录片。如果纪录片的概念和外延像一个圆，那么当这个圆在不断扩大而与其他圆（代指其他事物的概念与外延）相交更多的时候，我们只有始终牢记圆心之所在，才可能牢牢地把握住其与其他事物之间的边界。

二、专题片的本体界定及特征

1. 专题片的本体界定

"专题片"一词在西方语汇中并没有合适的对应词,有人把"专题"译成"special"。"special"在英文里是指"特别(殊)、专用、特设"的意思。这个译法,很容易和近些年推出的"特别节目"的概念相混淆。《现代汉语词典》针对"专题"的"专"的一个释义是:"集中在一件事上的。"[①] 对"专题"一词的解释是:"专门研究或讨论的题目。"[②] 顾名思义,所谓"专题",应当与"综合"相对而言;也就是说,从理论上讲,"专题片"应当相对"综合片"而存在。问题在于,电影领域和电视领域一般都不用"综合片"这样的说法和称谓。那么,"专题片"的名称是从何而来的呢?简单扼要地说,它主要因电视节目有综合、专题之分而得名。众所周知,电视与电影不同,因有"综合节(栏)目"这个名称,于是就有相对而存在的"专题节(栏)目"这个名称。不少电视专题节(栏)目往往每次播出的内容就是一个片子,人们很容易就把这样的片子叫作"专题片",于是专题片的名称就自然而然地依靠电视节(栏)目而产生、发展了。由于那些被称为专题片的电视节(栏)目内容大多具有历史性、地方性、文化性、科教性、风光性和专门性等的特点,与20世纪20年代以来很多非戏剧性电影(主要是数量众多的纪录片)的主题内容和拍摄目的非常接近,因此,有研究者认为,专题片应该在电视被发明之前就存在于电影领域了。在中国20世纪20—40年代,由原金陵大学孙明经教授所拍摄的影片中也有不少可称为专题片的(具体可见北京师范大学张同道教授于2005年为中央电视台《见证》栏目所拍摄的《世纪长镜头》)。20世纪80年代以后,电视专题片异军突起,独领风骚。

北京广播学院出版社1999年版的《广播电视辞典》中只有"专题性节目"的条目,而没有"专题片"条目,其对于"专题(性)节目"的定义

① 中国社会科学院语言研究所词典编辑室. 现代汉语词典 [M]. 7版. 北京:商务印书馆,2017:1718.

② 中国社会科学院语言研究所词典编辑室. 现代汉语词典 [M]. 7版. 北京:商务印书馆,2017:1719.

为:"内容相对集中且可以形成统一主题的一种节目。"① 又称,专题(性)节目形式多样,既包括纪录片,也包括访谈、座谈、讲座等。中央电视台前台长杨伟光在1996年东方出版社出版的《中国电视专题节目界定——研讨论文集锦》一书中指出:"电视专题节目是指主题相对统一的电视节目,它与综合节目相对应,是电视节目中的一种主要类别。"② 并认为:"由于专题节目在内容上能对某一主题作较全面、详尽、深入的反映,在形式上可以集中电视各种表现手法、技法之大成,因而它被认为是具有电视特色,较能发挥电视优势的节目。正因为专题节目的不断发展,显示了电视的独立品格,有力地证明了电视是一个既有新闻报道性和社会教育性,又有艺术性的现代化大众传播媒体。因此专题节目在电视节目中越来越被人们关注。"③《影视人类学概论》中对"专题片"的界定为:"专题片是相对于综合片而言的一种影片类型,特点是主题明确、内容相对集中。因而更易对题材的把握和深入作细致的记录,所以成为人类学片的重要拍摄方法之一。"④《中国大百科全书·电影》中对"专题系列纪录片"所做的释义,是"指在统一的总题下分别出片或连续出片的纪录影片。其中各部影片都可以连续放映,也可以各自独立"⑤。所以,专题片是相对于综合片而言的一种影片类型,特点是主题明确、内容相对集中。

根据"专题"一词本义的诠释和人们对于"专题片"的一般认识,我们认为,专题片的基本定义大致可以这样概括:基于某事、某物及某社会历史现象的客观事实,以某一个专门的思想或宣传主题、某一类专门的题材内容(如打拐和缉毒)、某一桩特别有影响的事件(如香港回归)、某一方面的专门工作(如希望工程和三峡工程)、某一个专门的人物(如中央电视台《大家》栏目中播出的不少内容)、某一类专门的自然现象(如中央电视台《动物世界》栏目和天文奇观等)和某一个专门的知识领域(如各种考古、地理发现与科普内容)等为对象,结合理性认识及当下传播需要,更多地借助于主流媒体的力量精心策划并重新选择和安排各种文献及

① 赵玉明,王福顺. 广播电视辞典[M]. 北京:北京广播学院出版社,1999:230.
② 杨伟光. 中国电视专题节目界定:研讨论文集锦[M]. 北京:东方出版社,1996:5.
③ 杨伟光. 中国电视专题节目界定:研讨论文集锦[M]. 北京:东方出版社,1996:5.
④ 张江华,李德君,等. 影视人类学概论[M]. 北京:社会科学文献出版社,2000:92.
⑤ 中国大百科全书总编辑委员会. 中国大百科全书·电影[M]. 北京:中国大百科全书出版社,2002:207.

声像资料、多方相关观点及例证来对相关认识及观点进行大众传播的声像作品。一般均先根据相关播出要求写好文本后，运用现场实录、资料剪辑、情景再现、访谈口述和数码成像等手法创作完成。

2. **专题片的主要特征**

（1）纪实性

专题片究其本体上的属性，首先彰显的应该是纪实性。专题片通过非虚构的艺术手法，直接从现实中选取形象和音响素材，直接表现真实生活中的人物、事件、环境等特定对象，围绕某一主题，帮助观众做全面了解和深入认识。正因为如此，专题片也总是体现出一种纪实性的美学追求，即它排斥虚构。在这一点上，它与纪录片本质相通。在谈到纪录片时，我们强调纪录片创作必须依赖于现实生活，必须借助于自然环境、人文社会中的真实素材，展示真人、真物、真事和真情。同样，专题片的素材内容主干和大量细节展现本身也应该是一种客观存在，即真实性同样是专题片的生命。如果在内容上失真，专题片也会失去了它存在的价值和意义。

理论和实践的双重论证确定了专题片是用充分的论据——声音和画面来得出结论、传递思想的一种影视手段。但是，一切的观念表达与论证构成，都必须建立在"非虚构"的基础之上，这也应该是专题片的底线。正是在这个意义上，《复活的军团》中一些细节失真成为整部作品的瑕疵。在这部以秦国为背景的历史专题片中，出现了三国以后才有的独轮车和南北朝之后才有记载的翻转犁等。这还只是由于编导知识所限，属无意中的失误。事实上，专题片中有意识的造假也不鲜见。一位多年从事摄像工作的老同志说："我在拍片子的时候，常常为画面的不够劲而烦恼，尤其在拍摄英模人物无私奉献、边陲儿女扎根边疆的时候，总觉得训练场太平淡、营区太枯燥、草原山区又太缺少色彩，总感觉不过瘾。所以我在拍摄的时候，总想把他们调动到更艰苦、更有意境、更能反映奉献精神的地方去拍摄。"① 正因为从事宣传工作的创作者有这样的心理，所以我们在拍摄现场常常可以看到这样的场景：编摄人员在指挥被摄录对象，当编摄人员喊"训练"时，被摄录对象便开始操枪动炮、跑步做操；当编摄人员拍思想工

① 王芮，张戈蕾. 平视客观　纪录真实：浅论军事题材专题片的客观性和真实性［J］. 中国有线电视，2001（2）：83-84.

作部分时，主人公又按照编摄人员的安排，与一名战士在小树林中并排行走；有时甚至将新式军装脱下，穿上老军装，补拍几年前做过的事情。① 这些组织拍摄、摆拍、补拍出来的内容违背了生活的真实性，让专题片名不副实。组织拍摄、摆拍等在纪录片中被禁用的手段，在专题片创作中同样是不被允许的。即使是真实再现的内容，也必须有"事实曾经如此过"作为其依据，而且必须由创作者公开申明或运用其他技术手段向观众暗示：这是为再现事件所采取的形象化手法，它绝不能同真实的事件记录混为一谈。

专题片的经典模式是格里尔逊式的"画面+解说"的形式，其真实性应该体现为画面与解说的一体化，而不是声、画"两张皮"。首先，在很多专题片拍摄中，同期声也应该受到重视。同期声和画面原本就是生活现实视像的统一体。为了便捷地表达理念，同期声与画面被生硬剥离、随意抛弃的做法，严重违背了真实的原则，其弊端已逐渐为人所发现。但在对同期声的大力提倡中，出现了"为同期声而同期声"的做法，同样值得警惕。如目前专题片中使用最广泛的"让当事人去讲述"的手法，在讲述的过程中，相当多的情况是把幕后的解说转变为台前的自述，把编导的用意巧妙转化为当事人的自我表达，这同样是在为编导的理念传声，本质上与传统的解说词并无大异。专题片需要真正的同期声，而不是伪同期声。其次，解说词应该有所限制。解说词可以是画面语言的补充，可以与同期声结合成为专题片有机的声道内容。但解说词的功能必须限制为对叙事的解释、说明、补充及结构上的粘连和转接。对人物与事件的理解、认识和主张的直接阐述必须慎重，最好避免。解说词只是专题片叙事和表情达意上的辅助工具，而不应该成为核心和主体。传统的解说词从头至尾洋洋洒洒，无拘无束地抒情、议论、宣泄主体意识，甚至使画面成为解说词附庸的做法，违背了以视觉为主体的专题片的传播规律，更因为其以主观意图凌驾于原始影像、声响之上，背离了专题片以事实为前提的准则。

以上所述的这些对专题片声画的硬性规定，是确保专题片内容真实和说服有力的必要措施。但与外在形态上的要素相比，更重要的是专题片创

① 王芮，张戈蕾. 平视客观　纪录真实：浅论军事题材专题片的客观性和真实性 [J]. 中国有线电视，2001（2）：83－84.

作人员必须形成捍卫专题片真实性的意识。专题片和纪录片都突出体现了影视纪实性的特质。二者的创作都必须以客观事实为基础,以真实为生命。在专题片中,尽管素材的运用组合可以更为宽泛,但其中用来说明基本观点的事实不是可以随心打扮的"小姑娘",这一点对所有专题片创作者来说尤其重要。今天,传统文化发生了裂变,舆论环境逐渐宽松,民主意识日益增强,价值观念、生存方式都有了不同程度的转化,观众已不再满足于过去对传媒被动式的全盘接受。影视节目的制作过程越来越注重调动观众参与的积极性,有意模糊创作者和观众的界限,加强二者的角色互换。由着重进行理性教育向理性教育与感情沟通并重转变,由居高临下的单向传播向双向传播转变,这是专题片必然面临的挑战。

(2) 目的性

目的性是专题片的另一个本质特点。在《艺术原理》一书中,科林伍德(Collingwood R. G.)将"真正的艺术"与两种非真正艺术形态的艺术——巫术艺术和娱乐艺术做了区分。他认为,"巫术艺术是一种再现艺术,因而属于激发情感的艺术,它出于预定的目的唤起某些情感而不唤起另外一些情感,为的是把唤起的情感释放到实际生活中去"①。对于巫术艺术的分析,科林伍德举了众多实例,其中他指出,"同样明显或者相差无几的情形是爱国主义艺术,不论这种爱国主义是国家性质的还是城邦性质的,或者是附属于某一政党、某一阶级或任何其他共同体的……这一切活动,只要它们的目的不是使唤起的情感在当时当地就释放在唤起情感的体验中,而是将它们导入日常生活的活动中,并为了有关的社会和政治团体的利益而调整这种活动,它们就属于巫术"②。任何一个国家、政党为了维护其统治必须强调与重用承载政治、社会宣传功能的工具。相当多的专题片在配合政治形式、肩负宣传任务、引导舆论导向、构建国家意识形态方面所表现出的鲜明企图和卓绝努力,符合巫术艺术的特点。

科林伍德说:"娱乐并不实用而只能享受,因为在娱乐世界和日常事物之间存在着一堵滴水不漏的挡壁,娱乐所产生的情感就在这间不透水的隔

① 罗宾·乔治·科林伍德. 艺术原理 [M]. 王至元,陈华中,译. 北京:中国社会科学出版社,1985:70.

② 罗宾·乔治·科林伍德. 艺术原理 [M]. 王至元,陈华中,译. 北京:中国社会科学出版社,1985:74.

离室里自行其道。"① "虽然巫术是功利性的，娱乐却并不是功利性的，它是享乐性的。相反，通常所谓提供娱乐的艺术品，倒是严格功利性的，它不象真正艺术的作品那样本身具有价值，而是达到某种目的的手段。"② 丰富的视听享受、动人曲折的故事、新奇奥妙的揭露……专题片具有提供娱乐的潜质。虽然，这种潜质长期以来并没有得到重视。在当下经济繁荣和注重娱乐的社会文化氛围中，专题片的制作趋向逐渐开放、生存形态渐次多元。专题片渐渐突破了政治化一元的围城，面对大量的日常化的当代社会和生活情状，组织批量化、规模化的生产，以应付大众娱乐的需求，如中央电视台的《探索·发现》等栏目常年推出的专题片。

尽管现在的纪录片，绝大部分也都具有主流媒体的属性，但是毕竟还存在一定数量的作者纪录片，或者延续之前的说法是独立纪录片——它们更多地存在于影像艺术沙龙、各种专业电影节和自媒体传播领域。本书所谓的"专题片"，主要是由主流媒体和民营影视制作公司策划创作和大力传播的。主流媒体的基本定位是党、政府和人民的"喉舌"，是"事业性质，企业管理"的复合体。"事业性质，企业管理"的双重属性意味着主流媒体在政治上必须恪守政府立场及党性原则，在经济上可以依法按社会主义市场经济规律行事。首先，主流媒体不能像一般企业那样可以自由出入市场，可以作为"无主管的企业"，可以自定方针，而必须服从党和政府的领导。专题片传播范围的大众化和媒介材料的可信度，展现出了其在进行有力的、群众性的政治宣传方面所具有的明显潜力，这反过来也使其受到了官方或政府机构较高程度的控制。一个发展的社会总要有一种积极的主流意识形态和向上的精神。在我国，社会主义国家的专题片肩负着反映国家政策和策略以教育广大人民坚定马克思主义信念，实现共产主义伟大理想的使命。专题片是政府向大众解释政策、宣传主张，以意识形态来武装大众头脑的工具之一。综观世界各国，政治宣传也是专题片重要的有时甚至是首要的功能。从格里尔逊的时政化趋势，到第二次世界大战期间倾向于政治、国家使命性主题的专题片的爆发，以及美国以专题片在政府和平民

① 罗宾·乔治·科林伍德. 艺术原理 [M]. 王至元，陈华中，译. 北京：中国社会科学出版社，1985：80.

② 罗宾·乔治·科林伍德. 艺术原理 [M]. 王至元，陈华中，译. 北京：中国社会科学出版社，1985：83.

间架构起桥梁，无不证明了这一观点。

其次，主流媒体在管理上普遍采取企业化的方法。电视台等主流媒体是独立的法人，在经济上必须自主经营、自负盈亏、依法纳税。20世纪90年代中后期，我国的主流媒体逐渐走上了"自负盈亏、自主经营"的产业化道路。21世纪后，我国的主流媒体在产业化道路上更是动作频频，先是有线、无线合并，然后各地纷纷成立广电集团。站在经济的角度上看，市场无疑已经成为主流媒体生存发展的重要因素，具体由作品的收视率和票房等来衡量。近年来，民营影视制作公司的介入强化了市场意识。民营影视制作公司本身就是市场的产物，因此，他们有着敏锐的市场意识，一切以市场为轴心。这些力量纷纷介入专题片生产，各种市场因素以各种形式浮出水面，专题片的市场化生产道路被逐渐拓宽。专题片的制作按照电视传媒生产的普遍规律，被纳入了生产与销售的运行链条当中，必须服从于观众的需要及专题片生产与传播的日常化和常规化的需要。而在观众所有的需求中，娱乐无疑是最大的需求。为了保障节目的成本回收，专题片的娱乐化趋势愈演愈烈。娱乐精神正逐渐渗透策划、选题、创作、制作及营销、推广等各个环节。

主流文化的宣传取向是国内电视传媒不可推卸的重要职责，专题片在宣传意识形态、引导舆论导向、弘扬先进文化、教育广大群众，以及推进社会主义物质文明和精神文明建设中发挥着重大的作用。娱乐化的市场取向在保证专题片的生存、开拓专题片的发展空间、满足广大观众的精神需要等方面有举足轻重的作用，同样是不可轻视的。正因为此，非功利性、纯粹的纪录片和功利性很强的专题片在各自的领域里争取着不同的存在价值和意义。从空灵的艺术感怀到实际的生存需求，这两种影视形态共同构建起纪实文化的美丽世界。在国家与市场的双重介入下，专题片将继续以生动的感性形式，阐释着主流意识形态希望传达的意愿，同时也将为观众带来文化消费的视听盛宴。

长期以来，专题片被认为是通过画面、声音等感性形式、感性手段来呈现抽象理念的一种声像作品。在专题片中，声音和画面都只是用来表达抽象理念的感性工具，它并非单纯地展现存在的事物，而是要慢慢引导观众了解、接受声画背后所要阐发的观念思想。相较于纪录片主体的隐蔽性，专题片似乎无须掩盖创作的主观倾向。甚至，主题思想的清晰、明了被认

为是衡量专题片成败的一个重要指标。这一点在政论片中表现得尤为突出。从实际创作的过程来看,专题片在拍摄之前都预先设定好了一个主题概念和大体脉络框架,强调鲜明的思想主题,有的甚至有十分详细的解说文本,这也就是通常所说的"主题先行"。除了作者型的观察式的现实题材纪录片外,现在多数纪录片或多或少都具有"主题先行"的特征,但是这种"主题先行",其实更多的还是"题材先行",其真正的思想主题不是只有一个大概,就是在具体策划及创作过程中还要修改完善。这也就是说,真正意义上的纪录片,随着具体拍摄的进行,一般都有可能进行必要的调整,甚至做出很大的改变——包括改变原先确定要表达的思想主题。但是,专题片的"主题先行",其主题一旦事先确定下来之后,原则上是不可更改的,也不会改变,需要更改和改变的主要是选择什么文献资料和安排什么具体事例,或者被采访对象中哪些可能不使用了。一句话,专题片在创作过程中的所谓"修改完善",只涉及内容选择方面和具体技术呈现方面,不会修改原先确定的思想主题。

再次,专题片一般都具有很强的时间性,或者说具有很强的应景性。因此,部分专题片的传播可持续性不强,只有部分题材重大、制作精良的专题片,才会与质量较好的纪录片一样,具有比较好的可持续传播的可能。在这样的前提下,现场拍摄时抓取符合主题的画面和声音,剪辑时进行不断的意象叠加、隐喻性、象征性的加工,以指向所要传达的理念,成为专题片惯常的制作手法。

(3) 专门性与专业性

专题片的另一个重要属性体现在"专"字上。"专"既包含"专门性"的意思,也具有"专业性"的要求。

专题片的"专门性",对应其他影视作品形态的综合性,要求主题和内容的集中和统一,要求对某一主题和内容做较全面、深入的反映。从这个意义上去理解,其实有些专题片与电视新闻深度报道在形态上非常相似。当然,专题片与新闻在价值取向、对待事实的主观态度及在传播中所允许表达的主观倾向性等诸多方面有着本质的区别。专题片的全面首先表现为视界的开阔性。与纪录片讲求个人视点不同,专题片的叙事是建立在全知全能的基础上的,这就决定了专题片不可能立足于编导个人的文化背景、情感体验,而必须以带有全局性、整体性的认识,突破以偏概全的局限,

将人与事置于广阔的坐标系中予以考察。专题片非常忌讳个人视点的垄断，它要表现的是一种集体意识。专题片的全面还体现为内容的全景全息。人物、事件、环境、原因、背景、未来、意见，以及摄像、录音、照片、图表等，各种素材和获得素材的多样手法，专题片对其都是"来者不拒"的。丰富的信息量、充实的内容是专题片的优势。新闻学者甘惜分关于"深度报道"的认识可以帮助我们理解专题片内容上的特点。他认为，深度报道是在传统新闻要素的基础上进一步深入的报道方式。"它的主要特点，要在'why'（为什么）和'how'（怎么样）中进一步深化，要求'以今日的事态核对昨日的背景，从而说出明日的意义来'。在'时间'（when）上，不仅要说明现在，还要追溯既往，推测未来；在'地点'（where）上，不仅要报道现场，还要注意到地点的延伸和波及；在'人物'（who）上不仅要采访当事人，凡直接间接有关人员都应采访；在'新闻事实'（what）上，与新闻事实有关的情形与细节都要尽量搜集；在'原因'（why）和'经过'（how）上，不仅要说明新闻发生的来龙去脉、前因后果，而且还要分析它的意义，预见事件的发展和影响。"① 这一段对于"深度报道"的内容要求完全可以用来指导专题片的创作。历史的、现实的、未来的所有信息都可以根据主题的需要成为专题片的素材，成就专题片的超时空、大综合、全方位的特点。专题片的全面不仅要体现为横向的覆盖面之宽泛，也应该表现为纵向开掘的有深度。在信息量达到一定程度后，追求深度是必然的。专题片要透过表面事实的浮光掠影，充分挖掘人物、事件、自然现象背后的深层事实，对问题进行解释、分析，使观众对事实的本质与意义有纵深的理解。如系列专题片《徽商》把徽州放在商帮集团的命运起落当中，将徽州商帮集团的盛衰置于诡谲变幻的政治经济大环境中加以探讨，以徽商、徽州为起点一直深入中国传统社会体制的核心。从具体的人与地，深入文化、政治、经济，深入历史传统、意识形态，层层剥开，最后才露出了坚实的核心。

专题片"专"的另一个含义是"专业性"。专题片对某一方面的全面、深入介绍，必然要求对相关领域有一定的专业了解。专题片的创作人员具

① 余家宏，宁树藩，徐培汀，等. 新闻学简明词典 [M]. 杭州：浙江人民出版社，1984：172.

备用影视手法来叙事、表达的能力，但他们不可能是涉及许多专业领域的全才。因此，专题片少不了专家、学者的参与，需要他们在事实和观点等方面把关或发表看法。创作者与专家、学者的互动非常重要，双方积极的沟通有助于增强作品的知识性、专业性、权威性和挖掘主题的深度。美国《探索》《国家地理》频道，英国广播公司（British Broadcasting Corporation，BBC）自然历史部及新西兰自然历史有限公司所推出的专题片中，有些片子的编导本身就是研究人员，有的编导甚至是课题组的首席科学家。专题片《徽商》的总撰稿杨晓民，他本人就是安徽大学的徽学研究教授。在创作过程中，他还先后采访了48个相关学科领域的专家。这种学术态度推动了专题片的专业化潮流，提高了专题片的质量。任何问题都具有两面性。在专家的广泛参与中，专题片编导要注意避免片面性的缺陷。学术思维往往具有个人明晰的因果推论，正是个性的张扬营造了百家争鸣的自由、活泼的学术氛围。如果专题片过分偏向于某一位专家的观点，只传递一种声音，而忽视其他，那么在事实的推进和结论的获得中就会趋于简化、走向单面。例如，《徽商》中专家表述的基本是半个世纪以前的陈旧看法，并没有体现今天徽学研究的最新成果，如片中说"徽商赚了很多钱，却受意识所限，没有转换成产业资本，投入再生产"，其实今天的研究表明在近代资本转型的过程中，徽商是中国商人中最成功的。《徽商》中没有足够包容的空间，以容纳更多观点的争论。虽然该片编导采访了四五十名专家，但显然并没有采纳他们多元的见解。比较成功的范例是《1405：郑和下西洋》。郑和为什么下西洋？是什么吸引他在28年间七次前往？面对类似这样的悬疑时，该片的创作者把所有史料的来源和专家的争论都一一摆明，随着拍摄过程去验证史料、考察观点，显示了影像自身的逻辑和力量，也吸引着观众去探索与思考。在多元线索的梳理中，确立起自己的认知。

三、纪录片与专题片的并行存在

研究"什么是纪录片""什么是专题片"的问题，其实就很难回避关于纪录片与专题片到底应该是分而言之还是合而为一的学术性问题。关于纪录片与专题片到底应该是分而言之还是合而为一，这是一个纪录片教学工作者和相关学术研究者不得不面对的老话题。说它是老话题，因为随着各种创作的空前繁荣，特别是自20世纪80年代以来，我国电视界一会儿

有人热火朝天地追捧纪录片和纪实手法，一会儿又在电视台内争先恐后地纷纷成立专题片机构，一会儿又热烈地探讨这二者到底是什么关系。例如，任远在《纪录片正名论》中分析，自20世纪80年代初期开始，出现了"驱赶纪录片"的潮流。在北京和一些地方的电视台，纪录片组织机构被撤销，代之以新成立的专题节目部，"纪录片"这一名称被"专题片"取代。究其原因，可能是要闯出电视独家道路，丢掉"电影拐棍"。[①] 说它是不得不面对的老话题，是因为事实上很多人都一直对此保持着强烈的关注和具有浓厚的兴趣，只是人们至今没能在一定范围内对这个问题进行更多、更好、更深的讨论，并在此基础上达成一些必要的共识。

迄今为止，国内关于纪录片与专题片关系的种种探讨，似乎可以分成相对自觉和不完全自觉两大派。不完全自觉的一派更多地只关注"什么是纪录片""纪录片在电视时代是否还能别具特色地存在"等问题。这一派也许根本不谈专题片的事，但他们在努力对纪录片本义进行着很好的界定和相关研究的同时，事实上也就把专题片做了分离，或者说是给了专题片另外一个存在和发展的空间。相对自觉的一派，往往在关注这个问题的时候，总是要非常正面地探讨或表明自己对于纪录片和专题片关系的认识，并且总是观点鲜明：不是认为二者完全应该合而为一，就是觉得没有必要去做具体区分。任远在《纪录片正名论》中提出："目前，学界对于专题片与纪录片的关系，存在着等同说、从属说、畸变说、独立说四种观点。"[②] 进而认为："'专题片'这个名称虽然有它存在的合理性，但已经造成了学术探讨和教学活动中的混乱。因此，我认为，在学术界、学术场合，广泛一致地认同纪录片这个称谓，有着十分积极的意义。"[③] 徐志祥在《广播电视概论》一书中，曾经这样表达他对电视纪录片和专题片关系的认识："现今，无论习惯论定的那些专题片属于哪种节目范畴，但它们都必须具有新闻的本性——真实性；同时，无论它们采用什么素材（现实的或历史的），但都是事实的一种记录。……当然，专题片的题材范畴的扩大、社会

① 任远. 纪录片正名论 [M] // 任远. 电视纪录片新论. 北京：中国广播电视出版社，1997：17.

② 任远. 纪录片正名论 [M] // 任远. 电视纪录片新论. 北京：中国广播电视出版社，1997：18.

③ 任远. 纪录片正名论 [M] // 任远. 电视纪录片新论. 北京：中国广播电视出版社，1997：19.

功能的扩充、形式风格的多样，也自然会使众多的论者将电视专题片与电视纪录片分立，视为两个概念。我们以为应持一种开放的眼光看待这个问题，将二者统一起来研究为好。……统称为电视纪录片为好。"① 张雅欣在《纪录片不需强行定义》中认为："所谓的专题片，不过是纪录片的一种结构方式，至多算是一种较为特殊的结构方式。所以，在国外，无'专题片'之称谓就理所当然了。我以为国人在为'纪录片'与'专题片'画地为牢式地界定是一种无谓的劳动。"②

作为学术研究，需要十分关注和研究事物的个别性与共同性，相对而言，通常首先需要关注和研究的是个别性问题。关注个别性，一般地说，其实就是关注独特性和差异性。这是对不同事物本义进行界定非常基本和非常重要的切入点。我们必须看到，既然人们在早就有"纪录片"这个称谓的情况下，还是特别提出并很快"畅行无阻"地使用起"专题片"这个名称，可见总有其相应的个别性内容及其价值。即便在一些学者质疑将纪录片与专题片分别命名并加以区分的做法之后，"专题片"这个名称及其概念仍然大量出现在学术论文及有关文字或口头表述中。从学术研究的角度来看，对于任何一个事物进行很好的本义界定，其实都非常困难，也很难在短时间内得到绝大多数人的认同，或者说能真正得到一个放之四海而皆准的定论。比如，关于"美感到底是客观的还是主观的"这个命题，学界研究了很长时间，到现在还是说服不了一大批人（这在一定意义上来说，也是因为事物的存在先于其本质，而很多事物的本质不是人类所能很快完全认识清楚、说得明白的）。那么，我们就能因此不再把有关研究进行下去吗？对此，具有学术性且理性的回答必然是否定的。

对于纪录片和专题片到底是不加分别地统称好，还是加以必要的区别更好，我们的观点倾向于后者。在此，先不从理论上加以阐述，试举例加以说明。著名编导刘郎创作的《西藏的诱惑》入选"纪录片论坛2002——中国电视纪录片20年创作（1980—2000）回顾展"经典纪录片，他的其他作品，如《苏园六纪》《苏州水》《同里印象》《七弦的风骚》等一般也被列入纪录片之列。但刘郎本人和很多纪录片研究者其实都认为这样做并不

① 徐志祥. 广播电视概论 [M]. 武汉：武汉大学出版社，2000：125.
② 张雅欣. 纪录片不需强行定义 [J]. 中国电视，2005 (6)：42.

合适。所以,刘郎在其片首打出的字幕,即给出的称谓只是"电视系列片"或"电视艺术片"。也许有人要说,刘郎并没有对这些电视片给出"纪录片"的界定,也没有明确它们是"专题片"。这样的说法并非没有一点道理,但我们都不应该忘记的一个事实是:这可是刘郎在被称为著名纪录片编导的情况下故意回避纪录片这个名称的。他也许真的没去好好研究关于纪录片和专题片之间的区别,但他似乎确实认识到了自己的这类作品其实很难被称为"纪录片",因此,他觉得至少要回避使用纪录片这样的称谓。那么,对于诸如《苏园六纪》《苏州水》《同里印象》《七弦的风骚》这些作品,到底应该怎样来将其归类命名呢?我们的观点是:如果说它们是纪录片不行,那说它们是新闻片就更不行,说它们是电视诗也并不怎么合适,似乎较为恰当地可以用来对其进行归类命名的,应该是文化艺术类的"专题片"。由此看来,纪录片和专题片需不需要加以区分的问题,确实应该从理论层面上认真讨论,它在创作实践中事实上也是一个无法回避的问题。

 有人说,在国外没有"专题片"这个名称。其实不然。众所周知,国外电视节目中有很多所谓专题栏目。在这些数量众多的专题栏目中,几乎都成年累月地播出着大量符合特定栏目要求的节目,这其中就不乏专题片。"定义探索频道的节目为 Infotainment 或 Edutainment,分别由 Information(知识)和 Education(教育)与 Entertainment(娱乐)合成。探索频道的一些'纪录片'显然已经对传统形式的纪录片作了较远的引申。"① 对这段话中的"纪录片"一词所加的引号与所谓"对传统形式的纪录片作了较远的引申",应该说是非常值得一提的。一般地说,一个概念被加上引号后即意味着"此非彼也","较远的引申"则往往会带来属性的较大变异和进行必要分类的可能。《纪录与真实:世界非剧情片批评史》则指出:"为电视制作的非剧情片若与为电影院制作的非剧情片相比,有项特有的优点是后者比不上的,那就是电视可立即放映供数百万家中的观众收看,且无需缴费。除此之外,电视网经常广为宣传它们的纪录片是'专题'(specials),因此除了激起观众的兴趣之外,也增加电视台自己的声望。今天,精心制作的'专题'仍存在,但以日新月异的录影制作方式,电视台可以在同一

① 李宏宇.《Discovery》:我就是领先者 [N]. 南方周末,2003 – 07 – 17(电视版).

天内为正在发生的事制作两小时甚至三小时的'专题'。"①

应该承认，由于声像记录技术的普及与泛化，"纪录片"的概念在不断扩大，其外延也在不断拓展，这使得它与同样日渐广义化的"专题片"的边界变得模糊起来。这对于纪录片和专题片而言，都是新时代的历史必然。然而，不管在事实方面，还是在理论方面，纪录片与专题片都没有也不应该合而为一；不管是以纪录片的概念涵盖专题片，还是以专题片的概念涵盖纪录片，这似乎都不合适。一方面，纪录片的历史如此悠久而影响巨大，其概念定位应该说基本明晰、正确，要将其废除完全不可行；另一方面，专题片现在面广量大，尤其像中央电视台和新华社等最为重要的主流媒体都始终旗帜鲜明地坚持创作各种各样的专题片，不予单独正名并界定其本义显然不合适。由于专题片的创作及表述方式与纪录片有很大不同，将其与纪录片进行区分，确实也很有必要。因此，本书坚持认为，纪录片与专题片是并行存在且并行发展的，至少目前是如此。有关纪录片与专题片的比较研究，非常有利于我们看到纪录片的发展、流变及其与专题片之间的多重关系，从而更好地认清纪录片与专题片在发展过程中曾经是怎样的"合而为一"与最后又努力"一分为二"的。

第二节 纪录片与专题片的分类及划分原则

至今学界对纪录片、专题片分类的研究，不是关注不够，就是知之甚少。齐格弗里德·克拉考尔（Siegfried Kracauer）在《电影的本性》一书中对纪实影片做了这样的分类：① 新闻片；② 纪录片，包括诸如旅行片、科学片、教学片等；③ 较晚出现的艺术作品纪录片。② 从中我们可以看出，作为电影理论家，克拉考尔首先把一般纪录片也看作纪实影片的一种，并非常明确地将其与新闻片和后来出现的艺术作品纪录片（主要指表现各种戏剧与歌舞作品的舞台纪录片，笔者注）加以区别，但是他对纪录片的分

① RICHARD M. BARSAM. 纪录与真实：世界非剧情片批评史［M］. 王亚维，译. 台北：远流出版事业股份有限公司，2000：403.

② 齐格弗里德·克拉考尔. 电影的本性［M］. 邵牧君，译. 南京：江苏教育出版社，2006.

类（旅行片、科学片、教学片等）非常粗线条。中国电影出版社2005年出版的《电影艺术词典（修订版）》中居然还没有单独"纪录片"或"纪录影片"的词条，但在"新闻纪录片"一条中则有这样的注释："新闻片和纪录片的统称。其特点是如实纪录真人真事，不经过虚构，从现实生活本身的形象中选取典型，提炼

《北方的纳努克》

主题，直接反映生活和事件。新闻片报道最近发生的新闻事件。纪录片一般不受新闻性的限制，可以记录当前的现实，也可以重现过去的历史；可以反映举世瞩目的重大事件，也可以揭示日常生活中不被人注意的某个侧面；可以从社会生活中发掘题材，也可以表现自然界的风光景物、珍禽异兽等。"[1] 提出纪录片主要包括"历史纪录片""传记纪录片""政论纪录片""人文地理纪录片""舞台纪录片""系列纪录片"等，[2] 分类标准比较混乱。张同道认为，纪录片大致可以分为四种，即主流文化形态、精英文化形态、大众文化形态、边缘文化形态，并做了比较明确的诠释："主流纪录片是纪录片政治化的产物，在纪录片史上长期存在。每一个时代、每一个执政集团都有自己的主流意识形态，也就有主流纪录片。""精英纪录片的操作者是一些有知识分子品质的电视人，他们往往以人文关怀视点寻找被主流文化遗忘或忽略的文化、社会、艺术与人类学景观，发掘生活中被淹没的尊严和价值，并作出自己的思考——失去思考，也就失去精英纪录片的显著特征。""大众纪录片以平视目光将镜头对准普通人，撤销职业、年龄、性别、成就、职位等界限。""边缘文化是大众文化中偏离主流意识的一支，又沾染精英文化特质，具有明显的非主流意识形态性质。"[3] 这样

[1] 许南明，富澜，崔君衍. 电影艺术词典（修订版）[M]. 北京：中国电影出版社，2005：73.

[2] 许南明，富澜，崔君衍. 电影艺术词典（修订版）[M]. 北京：中国电影出版社，2005：73.

[3] 张同道. 多元共生的纪录时空：90年代中国纪录片的文化形态与美学特质 [J]. 南方电视学刊，2000（1）：45，47，48.

的分法很有参考价值，但似乎也过于宽泛且明显交叉太多——如其所说，则大众文化形态中亦有主流形态，精英文化形态则显然可以体现在多种文化形态之中。关于纪录片、专题片的分类并没有建立起一个非常基础性的研究平台，这也从侧面告诉我们：关于纪录片和专题片的分类，其实与关于纪录片、专题片的本体界定相似，同样不大容易着手与切实做好。

限于篇幅，在此主要讨论以下三个方面的划分原则及做法。

一、以单片（集）时长来划分

以单片（集）时长来划分，一般可以分为短片、中片和长片三种，但是具体的时长范围的确定，出现了与时俱进的变化。

短片，原先指单片（集）时长在 10 分钟及以内，一般不低于 7 分钟的片子。由于"微电影"概念的出现及其作品大量被创作和传播，关于短片时长的确定，有了比较多的变化，需要适当展开。本书认为，短片的时长一般应该确定在单片（集）5—10 分钟，最长不超过 15 分钟。本书之所以重新提出关于短片的时长规定，主要是根据近期主流媒体播放的作品来确定的。2012 年，中央电视台纪录频道开播不久，播出过影响很大的系列短片《故宫 100》，其时长均不超过 6 分钟。随后，中央电视台纪录频道开设 6 分钟时长的《微 9》栏目，其播出短片一般平均时长在 4 分 50 秒左右，如《如果国宝会说话》系列。中央电视台《微纪录片》栏目播出的作品时长一般也在 5 分钟左右。2019 年，国家广播电视总局为庆祝中华人民共和国成立 70 周年，第一次专门创作面向全网及"网台融合"播出的 11 集系列短片《十一书》，其时长分别在 5—9 分钟。可见，将通过电视和网络平台播出的短片时长确定在单片（集）5—10 分钟是合适的。之所以再附加说明"最长不超过 15 分钟"，是因为中央电视台纪录频道的《9 视频》栏目播出过两种时长的作品：一部分单片（集）时长在 25 分钟左右，另有一部分的单片（集）时长在 15 分钟之内——如 6 集系列片《不老人生》，每集都略超过 14 分钟。2019 年，苏州广播电视总台播出的 17 集大型文化系列片《君到姑苏见》的时长，每集基本上也都在 15 分钟左右。对于这样时长的纪录片或专题片，是算短片还是中片？本文倾向于短片，因为按照原先短片为 10 分钟左右、中片为 26 分钟左右的标准，15 分钟还是靠 10 分钟更近一些，因此，将其归入短纪录片或短专题片。

中片，一般确定为单片（集）时长在26分钟左右，通常对应于半小时时长的栏目。这个时长的纪录片或专题片，在电视媒体上的播出还比较常见，比如，中央电视台纪录频道的《9视频》栏目播出的非短片部分，一般单片（集）时长就在25分钟左右，即还比较切合以往关于中片26分钟左右的时长规定。

长片，原先规定一般单片（集）时长在52分钟左右，这基本是按照电视台时长一小时的栏目而确定的。由于现在纪录片、专题片创作的数量多，创作主体多样，并非所有长片创作都严格按照固定栏目来进行，所以长片的时长就无法再坚持原先52分钟左右这个标准了。一般地说，长片可以分为单片（集）时长在40分钟左右的、45分钟左右的和50分钟左右的这样三种。影院纪录片或专题片的时长则会更长。目前，影视节的参展片，通常分为短片和长片两种，而关于短片和长片的时长规定，不同的影视节参赛规定不同，有的以30分钟为分界，有的则以50分钟乃至1小时为分界。

二、以拍摄和制作方式来划分

以影像生成媒介来分，可以分成电影纪录片或专题片，如尤里斯·伊文思（Joris Ivens）的《四万万人民》；电视纪录片或专题片，如张丽玲的《我们的留学生活——在日本的日子》；电视电影纪录片或专题片，如2002年11月7日首播的中国第一部电视电影纪录片《辉煌》；进入21世纪之后，手机拍摄纪录片或专题片成为创作的重要样式之一。以拍摄手法来分，可以分成以直接跟拍或等拍为主的，如梁碧波的《三节草》和段锦川的《八廓南街16号》；随机人物访谈的，如让·鲁什（Jean Rouch）的《夏日纪事》、睢安奇的《北京的风很大》；资料剪辑的，如吉加·维尔托夫（Dziga Vertov）的《列宁的三首歌》和反映抗美援朝战争各次战役全过程的《较量》；特技摄影的，如瑞典纪录片《爱的奇迹》（用直径只有一毫米的内窥镜拍摄精子与卵子结合长成胚胎的全过程）。近年来，航拍纪录片成为一种在纪录片镜头语言运用和结构理念方面完全创新的作品形态，如周洪波导演的《云寄故乡》。

需要在此简单提及的是关于"动画纪录片或专题片"的问题。本书认可动画作为纪录片或专题片的创作方法之一进入相关创作，但是不认可全部使用动画来完成的所谓纪录片或专题片。因为，"故事片、纪录片局部采

用动画的创作手法，并没有使它们各自的本质属性得到改变或被颠覆，局部引入动画元素的故事片仍是故事片，纪录片也还是纪录片，与部分学者所谓的'动画纪录片'应该不是一回事，不能混为一谈"①。

三、以呈现内容来划分

以呈现内容来分，影视纪录片或专题片一般分成人文与自然两大类。

1. 人文类

广义地看，所有的影视纪录片或专题片都具有人文属性，即都可以说是人文类的。这里所说的人文类纪录片或专题片，完全是相对自然类纪录片或专题片而言的，即一般意义上的人文类纪录片或专题片。所谓"一般意义上的人文类纪录片或专题片"，主要是就纪录片或专题片的拍摄对象及其内容而言的，具体地说，就是指一切以人的生活、事件及其社会背景为拍摄主体的那些纪录片或专题片。从相对区分的角度，至少就其内容侧重来看还可以继续划分。

（1）百姓生活片

这类纪录片的主要内容是表现社会上的凡人凡事，特点是平淡而鲜活。如《东方时空·百姓故事》栏目中播出的《招聘爸爸》、《知音》（拍摄了退休工人程晓全拍摄云南少数民族音乐人阿石才和他儿子的故事）；上海电视台《纪录片编辑室》播出的《德兴坊》《毛毛告状》《重逢的日子》；吴文光的《流浪北京》及其续集《四海为家》（表现了5位到北京闯荡而未被主流社会接纳的艺术家的艰难生活）和《江湖》（以一个名叫"远大歌舞团"的农村大棚演出团体为表现对象）；还有如蒋樾的《彼岸》（表现了牟森及流浪北京的也想闯入主流艺术界的一群青年的故事）、杨荔钠的《老头》、段锦川的《八廓南街16号》、张丽玲的《我们的留学生活——在日本的日子》等。自21世纪以来，关注不同地域、各种职业、不同年龄和不同性别的人的《西藏一年》《归途列车》《中国人的活法》《高考》《我在故宫修文物》《书店，遇见你》等作品，引起了较为广泛的社会影响。

（2）新闻事件片

其实很多百姓生活片也都具有一定的新闻性，有的甚至还很强（如

① 倪祥保，陆小玲. 动画元素运用于纪录片创作初探［J］. 中国电视，2018（6）：94.

《招聘爸爸》）。这里所谓的"新闻事件片",沿用相对传统的观念,一般指具有相对重要新闻和热点新闻的特征,其素材来源在时间和空间上比较集中,并且大多要对已有的连续拍摄的相关材料进行有效选择,使之具有更为深刻的思想主题和重要的文化意义的纪录片,因此,像《大江截流》这样的实况转播新闻节目,一般不列入这里所谓的"新闻事件片"中。涉及希望工程、三峡移民、缉毒、打拐等题材的,具体如《香港沧桑》《中华之剑》《挥师三江》《华氏9/11》等是近些年出现的比较重要的新闻事件片。

近年来,有一种特别的新闻素材集锦片,即将在采集新闻素材过程中因各种各样意外拍摄到的有趣素材进行有机组合,使之焕然而有新意。美国著名的大型系列纪录片《辛普森:美国制造》（使用了大量的历史影像和人物访谈,包括很多相关的新闻节目和庭审现场实况录像素材）,以及另外一部名叫"美利坚大分裂:从奥巴马到特朗普"的纪录片,都是这方面作品的佼佼者。为了纪念抗美援朝出国作战70周年,中央电视台领衔拍摄、制作的《抗美援朝保家卫国》也是这方面的优秀之作。

(3) 人物传记片

有些百姓生活片也有人物传记片的属性,因此,这里所谓的"人物传记片"中的人物一般都指拍摄的较为有名或富有个性的人物。其中,有关于个人的如《共和国主席刘少奇》《邓小平》,关于群像的如《中国大使》,关于小人物的如梁碧波的《三节草》、康健宁的《阴阳》、宋继昌的《茅岩河船夫》、孙杰的《影人儿》（记录西北民间皮影艺人的）。这里面关于小人物的与百姓生活片有所不同,百姓生活片往往以相关事件叙述见长,这里以人物生平交代和形象塑造为主。近年来,中国在伟人传记片的拍摄取得很好成绩的基础上,关于文化名人传记类的纪录片也不断丰富,如大型系列片《百年巨匠》、关于学者伉俪的《梁思成 林徽因》等。

(4) 民俗风情片

民俗一般既属于历史,也属于现实,值得传承和发展,但它有时也会消亡,在当代一般更是处在动态变化之中。1922年,R. 弗拉哈迪（R. Flaherty）的《北方的纳努克》,其生动表现了因纽特人捉鱼、捕猎海象、建筑冰屋等的传统生活场景,是这一类作品的开山之作。《最后的山神》既记录了鄂伦春猎人的过去、正在改变着的现在,也揭示了"无可奈何花落

去"的未来。还有如反映中国当下唯一保留着男子走婚习俗的摩梭族的《摩梭人》，表现在"洞居穴处"状态下继续日常生活的《山洞里的村庄》，等等。《中国春节：全球最大的盛会》再现了中华民族特别的节日文化，也是这方面的重要代表作。不言而喻，这类纪录片和专题片大多具有人类学影视的特征，也往往非常具有人类学的研究价值。自21世纪以来，这方面的纪录片和专题片更多地与非物质文化遗产保护和传承结合起来，主要看点不在于新奇，而在于技艺特色及文化内涵，具有很强的知识性。

（5）文化纪实片

文化纪实片中所谓的文化内容，是指排除了以民俗风情为主的内容外，一般意义上的人类文化活动及其成果。众所周知，民俗作为文化的一部分，绝大部分与特定人群的日常生活密不可分，一般都是活生生的动态文化。文化纪实片与民俗风情片的一个很大不同就是前者一般不涉及民俗这个领域，此外，文化纪实片所记录的对象不仅有动态的，也有静态的，但以静态的居多。其中，动态的文化纪实片，如《我在故宫六百年》围绕着"丹宸永固"大展，通过故宫博物院古建部、修缮技艺部、工程处、文保科技部、考古部等工作人员修缮、保护古建筑与文物的故事，展现了传统文化的动态传承。相对而言静态的，如中央电视台《搜寻天下》栏目和美国《国家地理》频道中播出的部分片子，特别是记录了关于过去被创造后留下来的、当下人们又对其特别关注的文化存在的那些片子。自从《故宫》《昆曲六百年》《河西走廊》《寻找楼兰王国》《又见三星堆》《中国》等作品先后面世并获得巨大成功，我国各级主流媒体在这方面的创作可谓佳作迭出。

（6）历史文献片

这类片子一般都涉及重大历史题材，有全面的、集中的或比较专门的表达，往往具有专题片的特征。其所用材料一般都不是新近拍摄的，即大多早就作为历史文献被保留着，主要依靠用于阐释某个主题思想的解说词将其串联起来。绝大部分素材必须本来就是对客观真实的纪录，不然就没有历史的厚重感、真实感，也很难具有史料价值。如美国在第二次世界大战中大量使用战地摄影素材等剪辑而成的《我们为何而战》，又如《较量》《周恩来外交风云》《共和国外交风云》《山河岁月》等。

（7）理性思考片

顾名思义，这是以声像方式来努力记录观察者思考成果及其内容的纪

录片，通常是比较典型的作者电影。如美国导演 F. 怀斯曼（F. Wiseman）的《动物园》《高中》《书缘：纽约公共图书馆》，智利导演帕特里西奥·古斯曼（Patricio Guzmán）的《珍珠纽扣》，阿涅斯·瓦尔达（Agnès Varda）的《我与拾穗者》，等等。

（8）政论宣传片

政论宣传片一般都是根据主流意识形态及宣传要求来拍摄的，从而具有强烈的主流话语色彩。如德国的《意志的胜利》，意大利的《战斗没有结束》，中国的《让历史告诉未来》《土地忧思录》《复兴之路》，等等。这类宣传片有时能在短时间内获得非常强烈的传播效果。

（9）边缘社会片

边缘社会片主要表现特殊的、人们很少关注也很少了解的一些非主流社会生活现象。如法国导演尼古拉·菲利贝尔（Nicolas Philibert）拍摄的《无声的世界》表现的就是聋哑人的生活及其世界，其拍摄的《坚毅之旅》讲述了塞纳河上为精神病患者开设的漂浮日间诊所的故事。1997 年，李红和 4 位安徽女民工生活在一间只有 10 平方米的简易房间，拍摄了《回到凤凰桥》。2000 年，杜海滨与一群流浪儿生活在一起，创作了《铁路沿线》。

（10）情感经历片

情感经历片拍摄带有个人隐私性的人生情感经历和精神生活。如在加拿大安妮·克雷耳·波娃丽艾（Anne Claire Poirier）导演的《你在叫：让我走》中，创作者努力追访女儿的人生轨迹和情感历程。阿根廷导演哲曼·卡拉（German Kral）拍摄的《缺席的肖像》，借返乡访亲之际了解父母亲为何分手，以及更好地了解并认识自己以往的生活。王芬导演的《不快乐的不止一个》表现了父母亲不幸的婚姻。唐丹鸿导演的《夜莺不是唯一的歌喉》记录了她和父亲的对质：为什么在她七岁时要打她一个耳光？但父亲总是不肯说，最后父亲以"文化大革命"时代使他无法记住这一切来敷衍解释。

2. 自然类

作为自然类纪录片或专题片的分类，本书认为可以根据拍摄内容，将其分成地理类、天文类、动物类和植物类几种。需要说明的是，自然生态是一个共存的有机系统，这几类纪录片或专题片往往存在彼此交叉的情状，如地理类作品中也不乏动物和植物的有关内容。如中外合拍的《美丽中国》

展现了中国独特的野生动植物和自然景观。

(1) 地理类

这类纪录片或专题片又分为陆地地理景观类纪录片或专题片和海洋地理景观类纪录片或专题片。其中，陆地地理景观类纪录片或专题片主要拍摄的对象是山峰、河流、峡谷、洞穴、沙漠、极地、火山、湿地等陆地自然景观。海洋地理景观类纪录片或专题片主要拍摄关于海洋中的洋流、潮汐、岛屿、礁石和海底火山、沟壑等内容。如《中国湿地》《沙漠之海》《火山的力量》《长白山四季》《大泰山》等。这一类片子比较多地存在于诸如《国家地理》《探索》频道中。

(2) 天文类

如土耳其纪录片《影子掠过的时候》，该片以1998年发生的一次日全食为契机，通过采访来自世界各地观光客人对日食的不同看法，并针对当地居民的迷信观念进行了科学的剖析。英国广播公司的《太阳系的奇迹》解释了为何太阳强大的能量和引力能影响千亿公里之外等诸多奥秘。

(3) 动物类

这类片子的主要拍摄对象为在陆海空生活的各种动物。雅克·贝汉（Jacques Perrin）的《迁徙的鸟》记录了候鸟南迁北移的旅程，在冰天雪地中，在漫天风沙中，在炎热酷暑中，候鸟历经重重危机，坚持自己的方向。他的另一部作品《海洋》聚焦于生活在海洋里的动物们，如水母、露脊鲸、大白鲨等，讲述了这些海洋生命群体的生存状态。他的《微观世界》利用长焦距的显微镜头，将森林、草丛下的世界放大无数倍，毛毛虫、蜗牛、屎壳郎、蜘蛛、天牛的小小身姿和细微动作都被清晰显现。雨果·凡·拉维克（Hugo Van Lawick）的《花豹家族》，以东非草原上一只小花豹的出生、成长过程为主体，采用长时间跟踪拍摄的手法，获得了精彩的影像。中央电视台著名栏目《动物世界》中播出的不少片子也属于这一类型。2016年上映的中外合拍的《我们诞生在中国》，以四川大熊猫、三江源雪豹、川金丝猴3个中国独有的野生动物家庭为主线，讲述了动物宝宝们各自出生、成长的感人故事，标志着中国动物类纪录片获得了重大发展。此外，如瑞典纪录片《爱的奇迹》将直径只有一毫米的内窥镜置入人体后进行拍摄，记录了精子奋力游向卵子、进入卵子后从输卵管到子宫并长成胚胎的全过程。该片属于这类作品中比较特殊的案例。

(4) 植物类

这类片子的主要拍摄对象为在陆地、海洋中生活的各种植物。波兰拍摄的《最后的原始森林》描绘了戈尔维沙森林这一欧洲最后残存的原始森林的生态风貌,从白天到夜晚、从春夏到秋冬、从阳光明媚到雨雪霏霏等不同时分的动态变化与生物成长均被一一记录。高山峻岭,风光明媚,湖光山色,斑斓绚丽。在春、夏、秋、冬的流转中,自然生命轮回,四周景色变化多端,呈现出一幅幅绝妙的自然画卷。自然界的美妙,在轻盈的音乐下,舒展出优美的节奏和韵律,如诗如画、如梦如幻,抒发着人类醉心于大自然的痴迷。片子充满了美感的展现且不无人文意义的启迪。2007年,中央电视台播出的《森林之歌》是中国第一部真正意义上的森林题材纪录片。从冰原到大漠,从海洋到高山,东北森林、秦岭、塔克拉玛干沙漠、藏东南林区、神农架、横断山脉、海南热带雨林、南海红树林等现有的典型林区,红松、胡杨、云杉、银杏、母生等珍稀物种,纷纷透过屏幕与观众见面。

第二章　纪录片与专题片的特质

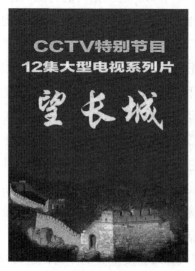

《望长城》

翻开纪录片和专题片的历史，就像翻开一本以真实观念讨论和理解其艺术性的历史书。真实问题永远与纪录片、专题片的创作与研究联系在一起，也与它们的审美研究互相缠绕、无法分离。

第一节　纪录片与专题片的真实属性

从某种意义上说，真实是纪录片创作及艺术审美的基础，也是专题片创作及艺术审美的基础。在众多探讨纪录片与专题片真实问题的论述中，

我们经常看到有很多人将"真实"与"真实性"、"真实感"混为一谈。其实,在纪录片与专题片范畴里,将"真实"与"真实性"、"真实感"加以认真区分是非常有必要的。从语言学的角度来看,"真实"是一个形容词,而"真实性"和"真实感"都是名词。一般地说,形容词既能表示动作、行为、变化的状态,又能表示人或事的形态或性质;而名词一般都不具有形容词这样的表达功能。在用于评论纪录片或专题片的语义层面上来说,"真实性"一词过于"形而上","真实感"一词又过于表象化,只有"真实"一词才全面、直接地涉及纪录片与专题片本身,即才是形态、性状兼而有之的,因而是最为基本的。这就像我们听说"某人"是个很真诚的人,又听说"某人"长得很漂亮,但是如果始终没有见到且未能全面真切地感受那个真正的"某人",那么其实你对那个真实的"某人"还是很不了解的,甚至可以说根本不了解。我们在此特别强调纪录片与专题片的"真实"而不是其"真实性"和"真实感",关键的一点就是要认真地关注纪录片与专题片本身主干内容的客观真实,而不是过分地关注运用什么具体纪实方法和讨论什么样的影像内容才具有真实性。事实上,凡是真正称得上好的纪录片与专题片,它首先必须是真实的。当然,其所拥有的真实,在创作者那里还必然应该表现为一种对某些客观实在生活内容具有特别发现与独到认知的结果,在接受者那里则应该表现为对屏幕上那些相应的客观实在生活内容所含特定意义的理解与接受。

"真实,实际上是人介入物质世界的产物,是人对物质世界形态和内涵的判定。客观事物的'存在'是脱离人的精神世界而独立的,这个物质世界不依赖人的感觉而存在,但它又是通过人的感觉去感知的。"① 事实上,物质世界的客观存在是异常复杂、捉摸不透的。《庄子·内篇·应帝王》的末尾有一则故事:"南海之帝为儵,北海之帝为忽,中央之帝为浑沌。儵与忽时相与遇于浑沌之地,浑沌待之甚善。儵与忽谋报浑沌之德,曰:'人皆有七窍以视听食息,此独无有,尝试凿之。'日凿一窍,七日而浑沌死。""七窍"是人类介入物质世界、与外部沟通的途径,是视觉、听觉、味觉、嗅觉、触觉等感官的总和。在庄子看来,天地万物处于一片混沌虚无之中,

① 钟大年. 纪录电影创作导论 [M] //单万里. 纪录电影文献. 北京:中国广播电视出版社,2001:379-380.

借助人类的感官去获得关于世界的知识是不明智的。中央之帝浑浑噩噩，从不追究世界的真相，却逍遥畅快，一旦被赋予了七窍，告别鸿蒙最初的素朴状态，有了知觉之后，就走向了死亡。所以，在《养生主》中，庄子说："吾生也有涯，而知也无涯；以有涯随无涯，殆已。"人的生命是有限的，而天地间的知识是无限的；用有限的生命去追求无限的知识，是会感到疲困的。今天，无论是从自然科学还是从社会科学的研究来看，人的感知无法完全到达客观事物本身。受人类的认知能力所限，真实只能被无限地接近，而不能被彻底地把握，对纪录片和专题片来说也同样如此。

作为捕捉现实视像的重要工具之一，摄影（像）机在表现客观事物方面的局限性与中介性，决定了纪录片和专题片与真实的疏离。人们相信纪录片和专题片与客观现实的直接等同，大部分是出于对摄影工具捕捉现实场景、再现真实能力的信赖。正如安德烈·巴赞（André Bazin）所认为的那样，影像"按照严格的决定论自动生成，不用人加以干预，参与创造"，"一切艺术都是以人的参与为基础的；唯独在摄影中，我们有了不让人介入的特权"。① 在安德烈·巴赞看来，作为摄影延伸的影视艺术，具有任何艺术都不具备的反映现实真实景象的优势。他说："摄影的美学特性在于揭示真实。在外部世界的背景中分辨出湿漉漉的人行道上的倒影或一个孩子的手势，这无需我的指点；摄影（像）机镜头摆脱了我们对客体的习惯看法和偏见，清除了我的感觉蒙在客体上的精神锈斑，唯有这种冷眼旁观的镜头能够还世界以纯真的原貌，吸引我的注意，从而激起我的眷恋。"② 但是，摄影作为记录手段无法客观、精确、完整地复原现实，摄影手段面对无限广大、纷繁复杂的现实世界无可奈何地显露出与生俱来的局限性。拍摄的视角、景别、光线、构图，摄影（像）机的推拉摇移及拍摄速度，无不体现着纪录者对现实所做出的选择。纪录片和专题片所反映的具体场景并不是生活本身，而是经过拍摄者积极选择、整合之后的真实。拍摄者通过摄影（像）机记录下来的画面和声音再惟妙惟肖，其本身并不是现实，而是被中介了的现实。那些被呈现的声画"现实"，被摄影（像）机镜头所选择、捕捉到的"现实"，是经过编织的真实幻景。因此，即使取材于真

① 安德烈·巴赞. 电影是什么？[M]. 崔君衍, 译. 北京：中国电影出版社, 1987：11-12.
② 安德烈·巴赞. 电影是什么？[M]. 崔君衍, 译. 北京：中国电影出版社, 1987：13-14.

实的生活，即使拍摄者们刻意掩藏自己，抛弃一切修辞手段，故意使摄影（像）机成为整个过程的主角，纪录片和专题片也不能等同于现实。再者，纪录片和专题片的创作过程并不仅仅是摄影的过程。什么是值得记录与拍摄的？这体现着拍摄者对世界和人生的价值认可。如何与被拍摄对象沟通和交流？这体现着拍摄者的兴趣重点和引导方向。如何将零碎混乱的素材剪辑成一个有序的内在逻辑体？这则最终体现着创作者的诉求和认知。从前期选题到中期采访、拍摄再到后期剪辑，在一系列人的参与活动中，主观色彩的成分是不容置疑也无须回避的客观事实。抛开人为参与和主观意愿，单纯地谈纪录片和专题片的真实，将违背纪录片和专题片创作的本体。

一旦成为媒介事件，客观世界中的人与事势必或者已经受到摄影（像）机及拍摄者这样或那样的干扰，再经媒介力量的增值和移位，更加能够以不同寻常的轨迹向前发展。20世纪90年代，上海电视台《纪录片编辑室》推出的纪录片《毛毛告状》改变了3个普通人的命运。一位自湖南来上海的打工妹谌蒙珍、一位腿有残疾的男青年赵文龙和一个身世不明的婴儿毛毛演绎了轰动一时的家庭伦理剧。面对一部创下收视率神话的纪录片所激起的巨大社会反响，面对千百万观众热切盼望团圆的美好祝福，记录者们迫不及待地让毛毛接受了亲子鉴定，虽然当时她的年龄还不够亲子鉴定的要求。最后，在热心人士的多方帮助下，亲子鉴定完成了，鉴定结果证实了毛毛与残疾青年的血缘关系，毛毛有了温暖的家，三个不幸的人看到了幸福未来的曙光。记录者们以摄影（像）机为武器，以媒介威力为支撑，主宰了事态发展的方向，改变了镜头下主人公的生活轨迹，促成了一个记录者和观众所期望的真实。显然，这是一个比较极端的例子。即使在那些恪守忠实记录信念，将自己打扮成墙上的苍蝇，静默地使用摄影（像）机的记录者那里，摄影（像）机之下暴露的现实，或者说是媒介环境之中的现实，与自然状态下的现实的差异还是非常微妙而难以处理的。"直接电影"的拥护者和执行者梅索斯兄弟坚持摄影（像）机与摄制人员不与被拍摄者发生任何瓜葛，以求能拍出即使摄影（像）机不存在时也会发生的情况，同时他们也绝不使用访问。然而，在他们的代表作《灰色花园》中，我们不难发现女主人公小伊迪时常在镜头前对梅索斯兄弟夸张地摆弄肢体、顾盼生情。梅索斯兄弟闯入了伊迪母女平静的与世隔绝的生活，尽管他们保持缄默。据说，在影片拍摄的过程中，小伊迪甚至对梅索斯兄弟产生了

暧昧的感情。梅索斯在不介入的长期观察与拍摄中捕捉真实的企图并没有真正实现。这种面对摄影（像）机的表演同样发生在被认为更能贴近真实的 DV 前。朱传明的《群众演员》中，那几个一直跑龙套极想成名的演员显然很有在镜头前露脸的欲望和作秀的意识。可见，在多种因素的共同作用下，纪录片和专题片在再现宏观真实和细节微观真实方面都难以完全确保。这样看来，纪录片和专题片的绝对真实就像一个神话，有点遥不可及。

在这样的前提下，讨论纪录片和专题片的真实和与此相关的纪实审美，就必须研究在纪录片与专题片的创作中，客观生活实在的原生自发事实与具体作品相应的艺术形象现实二者之间的对应关系及有机联系。

一、物理实在的可索引性

在通常情况下，艺术中的所谓真实及纪实之美，总是讲艺术作品与生活之间的关系。这个关系首先表现为素材来源，即作品中的具体生活内容是全部或大部分直接来自某时、某地、某些客观事实的现场拍摄，还是创作者根据自己平时生活积累而虚构拍摄的。若属于前者，则是有客观事实依据的那些纪录片或专题片；若属于后者，则是虚构的电影与电视剧。

影像构成具有物理实在的可索引性，即纪录片和专题片的声像内容应该尽可能来自客观的物质现实，所展示的声像内容应该以一种客观的物质现实曾经存在于摄影（像）机和拍摄者之前，纪录片和专题片的真实就直接来自对那种曾经真实地出现于摄影（像）机和拍摄者之前的客观的物质现实的即时记录。这个观点的重要性在于强调纪录片和专题片声像内容应该以客观的物质现实作为其真切可信的对应，即拥有相应的一个物理真实。如果缺失了直接存在于创作者和摄影（像）机面前的生活实在或其他物理实在的还原与复现，纪录片和专题片就没有纪实审美可言。作为一般意义上的纪录片和专题片来说，无论如何不能背离记录而去，这就特别强调纪录片和专题片的拍摄要与生活内容尽可能同步进行。换句话说，那就是要从现实生活中去获取素材，不能只满足于对既有历史资料或他人材料的利用与剪裁，也不能更多地依赖于不惜动用大量搬演、扮演来造就所谓的"情景再现"或"真实再现"，更不能全部满足于使用数码成像技术来制作（不是拍摄）纪录片或专题片。从一定角度上来看，具有很强的生活现实感的纪录片、专题片与影视剧都应该具有"源于生活而高于生活"的属性，

但纪录片与专题片的所谓"高于生活"主要因为格里尔逊所谓的"创造性地运用素材",而影视剧的"高于生活"则主要来自其不可或缺的"虚构"属性——即便对于很多纪实性很强的故事片(如张艺谋的《一个都不能少》,斯皮尔伯格的《辛德勒的名单》和贾樟柯的《小武》等)来说也是这样。而在纪录片《北方的纳努克》中,有关纳努克故事中所映现出的现实生活本质真实必须建立在纳努克是一个具体实在的因纽特人的事实基础之上。如果离开了是否虚构来谈生活本质真实,那显然是一种模糊纪录片、专题片与故事片边界的做法,是不合适的。

作为现代纪录片的一个重要流派,"直接电影"强调要像墙壁上的苍蝇一样既清楚、及时地看到眼前所发生的一切,又不会影响到眼前所出现和发展着的一切。如果纪录片和专题片拍摄完全能够这样来进行,那就能做到对某些客观生活内容进行完全彻底的还原与复现。事实上,任何完全彻底的事物在现实世界中是很难找到的,即便是墙壁上的一只苍蝇,它的存在或许也可能引起在场人员注意力的分散及其他情况的出现。对纪录片和专题片而言,摄影(像)机及拍摄者不可避免的有限介入,对被拍摄者及其生活行为的影响自然无法完全彻底消除,也就是说,肯定会对被拍摄生活过程的继续发展产生一定的影响和改变。我们承认纪录片与专题片的某些拍摄会对被拍摄对象及正在进行的生活行为产生一定的影响,同时也认为只要准备充分和处理得当,这种介入的影响应该可以得到比较有效的控制和最大限度的降低,使之基本不影响被拍摄者及其生活行为的自然发展,即基本保证所记录生活内容的主干部分仍然保持着该生活内容原生自发的真实。再者说,被拍摄对象因为拍摄行为的介入而做出自己行为的调整,这本身也是很自然的反应,或者说也是一种生活真实。总之,只要不是违背事实乃至捏造事实的摆拍,纪录片或专题片创作行为的有限介入,基本不会影响纪录片或专题片的纪实审美。

关于纪录片与专题片的真实问题,我们提倡要从纪录片与专题片声像"大部分内容量"这个方面来认识,而不要拘泥于从其"全面质"的意义上来着眼。关于这一点,似乎可以举这样一个例子来加以具体说明:当点击鼠标把屏幕上一长段字号、字体相同的文字和一个与之字号、字体均不同而只有很少几个字的标题一起涂黑的时候,"格式"栏里关于不同字体和字体大小的显示就都会出现内容空缺——因为它无法严格地从表示"全面

质"的意义上来做出判定，于是就只得选择拒绝显示。对于很多纪录片或专题片来说，由于它所映现的全部声像内容不可能是铁板一块，要严格地从"全面质"这一点上来确认其真实与否，那真的比登天还难。有些人习惯于一定要从"全面质"定性的角度来认识问题和分析问题，很少从观察事物内部各种数量关系的角度来分析问题与解释问题。于是，有的擅长于抓住一点，由点及面，全盘否定；有的经常以小俊来遮大丑，文过饰非，颠倒黑白。其实，怎样辩证地看待量和质的关系，不仅是一个认识方法的问题，还是一种人生态度和哲学态度。因此，如果我们换一种思路，即从"大部分内容量"这个意义上来看，一长段文字所具有的比特要比一个只有很少几个字所包含的比特多得多，后者在整体中所占的比例有时几乎可以忽略不计。根据人们认识事物总是比较注意观察主体大部分与主流大多数的一般规则，我们就很容易对事物的主要性状做出基本的评判。在一般情况下，关于纪录片与专题片真实与否问题的认识及其评判，其实也是同样的道理。为了对纪录片与专题片的真实问题求得比较普遍的认同，有一点需要加以特别强调，那就是不求理论上的纯粹，而求实践中的可行。在理论的范畴里，"真实"本身就是一个具有多义性的概念。所谓"理论上的纯粹"，即意味着一种绝对的境界。在纯理论研究中，纯粹与绝对都非常重要，也十分需要。相对论因此而成立，宇宙学因此而形成，逼近论因此而可信，基因决定论因此而荒谬……但是，我们既不能因为宇宙的边界条件就是宇宙的无边界而放弃对一切事物边界条件的关注，也不能因为目前在很多领域还达不到纳米的精度就放弃有限度的各种精益求精。这就是我们提出"不求理论上的纯粹，而求实践中的可行"这个观点的一个认识基础。从完全彻底的意义上来说，世界也许正如佛教所说的确是不可表达的，纪录片与专题片全部声像内容的绝对真实也是不可能的。我们能够做到与只能做到的，就是相对而言的真实，或者说是一定意义上的、一定角度上的真实。这里所谓的相对而言与一定意义、一定角度，既体现于人与事的实在领域，也体现于人与人的认识领域。总之，在纪录片与专题片真实这个问题上，我们也许只有不再求全责备，才能更加接近真实和真正了解真实。

二、客观生活与艺术形象

对于纪录片或专题片来说，客观生活中实在的原生自发事实与具体作品中相应的艺术形象现实这二者之间，既有各自不同的内涵、意义，又有密不可分的直接联系。所谓"客观生活中实在的原生自发事实"，就是纪录片与专题片拍摄者所亲自面对并当即真实记录下的原生自发的生活内容及特定情景；这种"事实"之所以被称为"客观生活中实在的原生自发事实"，就在于它毋庸置疑的"客观实在性"，即它必然是在客观生活自然流程中原生与自发出现的那种生活内容。所谓"具体作品中相应的艺术形象现实"，就是指作为完成作品的纪录片或专题片通过屏幕所呈现给观众的那些生活内容及其相关景象；这种"现实"不仅应该具体、特定而真实，即应该由对某个"客观生活中实在的原生自发事实"的记录而来，并且它还是可以被称为艺术形象的——因为倾注了艺术家的情思而更富有生活意味和具备了艺术的属性。毋庸置疑，就"客观生活中实在的原生自发事实"和"具体作品中相应的艺术形象现实"二者所拥有的时空容量来说，前者总是绝对地大于后者。这是因为后者总是在前者中间挑选出来的，即只是前者的一部分，有时甚至是非常小的一部分。

这对虚构故事的影视作品来说，主要是其内容展开过程的"像不像"问题；而对于一般纪录片或专题片来说，则只有一个素材安排"好不好"的问题。需要指出的是，一个故事片中的演员可以在镜头前进行非常好的表演，给人的感觉非常真实；而一个纪录片或专题片中的人物可能在镜头前很不自在，给人的感觉可能在弄虚作假。对于大部分纪录片或专题片来说，尽管它们的拍摄成功有很多不同的原因，但无一例外地都要使"客观生活中实在的原生自发事实"成为其作品中相应的"艺术形象现实"。使某个原生自发的生活客观事实成为某个纪录片或专题片中的艺术现实，这就是纪录片与专题片制作人的艺术创造性所在，也是作为艺术形式的纪录片与专题片的特殊性所在。在这样的艺术创作中，完全原生自发的生活内容将被纪录片或专题片创作者尽可能真实地记录，所以它在生活中的原貌有可能被很好地保持在艺术作品中，即保持着该生活内容应有的原始真实。在这样的纪录片或专题片中，客观生活的真实是艺术形象真实的直接原型，艺术形象的真实则以客观生活的真实为直接基础。二者确实既有差别，又

完全密不可分。人们常说的纪录片与专题片的真实，首先总是离不开客观生活事实这个基础，同时也离不开艺术家对相应生活事实独到的理解与思考（所谓理性到场和情感穿透）。从这点来说，纪录片与专题片创作者非常像严肃的肖像画家——既必须忠实于自己所真切面对的，又要忠实地表达自己的独特认识。

三、与现实生活的内在联系性

与现实生活的内在联系性侧重强调纪录片和专题片在某些方面是否表达出现实生活的本质真实。艺术作品映现生活本质真实，与中国古代文论所说的"神似"略相似，自然富有美感——被精神领会的美感。在传统的文艺理论中，这就是现实主义典型化的范畴。强调纪录片与专题片的真实应该是一种反映或再现生活本质的真实，这对作为一种艺术形式的纪录片及几乎具有相同属性的专题片来说，自然是题中之义，并不是过分要求。对于一般影视艺术作品来说，其生活的本质真实主要通过虚构的人物、故事及场景等元素来实现；对于一般纪录片或专题片来说，其生活的本质真实主要通过对即时、实地捕获的原始生活素材的有意安排与对相关问题的独特理解来实现。

自20世纪80年代以来，西方有些纪录片制作者和研究者都提倡可以运用特定的调查和虚构手段来拍摄纪录片，并且宣称同样可以达到表现真实的目的。这种所谓的虚构及其作用，有时是从美学上来说的："不管纪录还是虚构，目的都是表现真实，至少表面看来是这样。不是吗？纪录片人历来宣称'真实是纪录片的生命'，故事片导演也成天叫嚷'艺术的生命在于真实'。"[①] 有时则是从哲学上来说的："虚构容易使人想到撒谎，谎言与真理背道而驰，然而事物的两极相通，真事经常比虚构还离奇，虚构有时比真事更真实。"[②] 有时还从对可能存在的某种真实的探寻这个角度来说："寻找被人遗漏的东西，寻找令人难解的疑点，即通过历史残留的遗迹

① 单万里. 纪录与虚构（代序）[M]//单万里. 纪录电影文献. 北京：中国广播电视出版社，2001：23.
② 单万里. 纪录与虚构（代序）[M]//单万里. 纪录电影文献. 北京：中国广播电视出版社，2001：23.

去寻找那些业已消失了的事物，也就是我们平常所说的'历史的盲点'。"①他们所谓的"虚构"，主要是指在一定调查的基础上猜测性地表现或生产出某种真实（the production of truth），这其实与他们所主张的纪录片创作的"新虚构"完全内在一致。美国新纪录片《细细的蓝线》通过特定虚构的手段企图来证明真正的罪犯应该是原告哈里斯而不是被告亚当斯，就是一个最好的例证。

四、影响纪录片与专题片真实程度的原因

纪录片与专题片努力不背离记录而去，确实是保证纪录片与专题片尽可能更好地再现生活真实的一个重要方面。但是，哪怕纪录片与专题片所有的声像素材全部来自现场拍摄，它对生活真实的保证也只能是相对而不可能是绝对的。因此，确实有必要就决定或影响纪录片真实程度的主要原因再做一些粗浅的探讨。

首先来看生活事件的原生力与影响力发展图示（图2-1）。

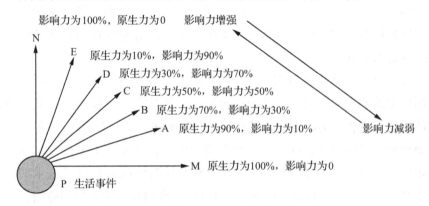

图2-1　生活事件的原生力与影响力发展图示

在图2-1中，生活事件P即纪录片或专题片选定的拍摄对象及其初始生活内容；M表示P本来应该发展的方向及其动力；N则是摄影（像）机及拍摄者对P所具有的干扰性影响或诱导性改变的一个向量。图中另有5根均源自P的射线（这样的射线其实可以有更多乃至无数根，以20%为一

① 单万里. 纪录与虚构（代序）[M] //单万里. 纪录电影文献. 北京：中国广播电视出版社，2001：17.

个单位量,仅仅做一大概表示而已),这每根射线与PM射线所形成夹角的大小,与该射线所代表的纪录片或专题片真实程度的高低成反比;其与PN射线所形成夹角的大小,与该射线所代表的纪录片或专题片真实程度受到的影响力大小也成反比。以PA射线为例,其所示纪录片或专题片生活事件的原生动力为90%,是非常强的,所以其所受的影响力相应的只有10%,即生活事件基本上还是按照其原来的运动方向在向前发展;以PE射线为例,其所示纪录片或专题片生活事件的原生动力大为减弱,只有10%,而拍摄受到的影响力趋于最大,达到了90%,所以纪录片或专题片拍摄的初始生活事件已基本改变其原先运动方向在向前发展——但是其所映现的生活内容的真实性相对较低。由此可以看出,如果纪录片或专题片拍摄时尽可能保持初始生活事件朝着自然原生的方向运动发展,就会在很大程度上保证生活真实的客观记录,即保证了纪录片与专题片应有的生活真实——这确确实实是创作者应该孜孜不倦地追求的一个目标和一种境界。

第二节 纪录片与专题片的真实象限阈

纪录片、专题片与生活或事物真实之间的关系,由于其各自存在的时空和创作者的观察角度、立场和方法的不同,其真实程度及纪实审美会出现不完全一样的情况。在此,试引入"象限"及"阈值"的概念来加以说明。

关于纪录片、专题片与生活或事物真实及其象限阈之说,其基本立意是这样的:对于纪录片与专题片的真实来说,不管在理论上还是在实践中,它都应该是相对的而不可能是绝对的,或者说应该是非常复杂的而不可能是十分纯粹的。如果把一部纪录片或专题片的全部声像内容看成是一

《森林之歌》

个随机大小的椭圆,那么关于确定这个纪录片或专题片内容真实的纵、横坐标就应该是以相关生活事件为参照的时间与空间;如果说关于每一个具体纪录片或专题片声像内容的椭圆的位置总是不同的话,那么它们总是具体地出现在以相关生活事件为参照的时空坐标的不同象限阈内。这里所谓的"具体地出现",既包括它所在的一定象限,也涉及它在有关象限里所占的一定比例。就作者对大量作品的实际考察和理论推导而言,纪录片或专题片真实的象限阈范式,一般大致有以下 5 个模式样态,其可以涵盖绝大部分纪录片和专题片。

1. **第一象限阈式**(图 2-2)

图 2-2 "第一象限阈式"模式样态

纪录片或专题片全部声像内容处在第一象限阈,即表示其声像的椭圆图形位置在由时间作为纵轴和由空间作为横轴所构成的坐标系中的取值都是"正"的。在此,我们做这样一个假定:凡是在本文所确定的这个坐标系中取值是"正"的部分,就被看作具有原生实在事件的"真"的部分;凡取值是"负"的部分,则被看作不具有原生实在事件的"真"的部分(下同从略)。根据这个假定,我们就可以显而易见地认识到:凡是其取值范围都处在第一象限阈的纪录片,就说明它所映出的人物、事件、情景具有原生的客观实在性,与此相关的时空也具有相应的客观实在性,即在一定意义上来说应该被看作全部符合客观真实的——尽管我们在理论意义上毫无疑义地接受并主张"完全绝对的记录真实是不可能的"这个观点。

用非常典型和十分明显的例子来说,诸如各种连续不间断地进行的电视实况转播,其声像内容被假定成的一个椭圆,就完全处在这里的第一象限阈,也就是说它客观实在的原始真实不容置疑,其真实复现还原程度无以复加,即它具有无可争议的记录真实。从一般意义上来说,可以被看作

全部声像内容都处于第一象限阈的纪录片或专题片，主要是指那些必须绝对在第一时间（或者也可以说是"零时间"）里完全采用同期声、同时空来进行现场拍摄的，后期制作中不使用解说词（偶尔有为数极少而必不可少的字幕）且一般也不添加音乐的纪录片。例如，美国著名纪录片制作人怀斯曼的很多作品，我国段锦川的纪录片《八廓南街16号》，都可以说是这种"第一象限阈式"纪录片的典型代表。

就这种被认为处在第一象限阈的纪录片或专题片来看，它所映现出的生活景象自然比较令人信服，常常也可以特别真切、感人。以《八廓南街16号》为例，除了字幕外，全部声像内容都是在零时间中进行和零距离拍摄而成的。撇开很多审美方面的考虑，其中每个画面都毫不含糊地具有实地进行拍摄所得到的照相般的真实和生活现实的真切复现与忠实还原。片中有些人说话的含糊不清，屋内光线的明亮不均和时暗时淡，争吵情景片段中只闻其声而难以拍摄到双方人物身体及脸庞的遗憾，都如安德烈·巴赞评价弗拉哈迪纪录片时所说的那样："那个场景之所以不完美，只是因为在展现这段经历时电影没有制造虚假的情境。……影片的不完善恰恰证明影片的真实性……"① 在这部纪录片中，不管是拍摄居委会中吵架的场面，居委会干部和民警去调查失窃的现场，还是各种会议场景，都几乎不给人有摄影机存在的感觉。特别是片中拍摄到那位几次找居委会干部讲述自己决心要单独生活的老人，其神情专注到了几乎对周围的一切都漠然置之的地步。在他几次向居委会干部讲述那些话的较长时间里，我们根本看不出摄影（像）机的工作对他有任何丝毫的影响，使人强烈地感受到了生活的原汁原味。应该指出，类似这样的纪录效果，并非所有在零时间、零距离里进行现场拍摄都能够获得的，但是如果不在零时间、零距离里进行现场拍摄那肯定是不可能获得的。

显而易见，这种被称为"第一象限阈式"的纪录片或专题片，其实它所处的象限不可能很纯粹，只不过它在其他象限中所占的分量实在太小了，存在及其影响非常有限。

① 安德烈·巴赞. 电影与探险 [M] //单万里. 纪录电影文献. 崔君衍，译. 北京：中国广播电视出版社，2001：31.

2. 第一、四象限阈式（图2-3）

图 2-3　"第一、四象限阈式"模式样态

纪录片或专题片声像内容处于第一与第四象限阈，说明其在横坐标轴，即空间坐标轴上的取值都是"正"的，而在纵坐标轴，即时间坐标轴上的取值有"正"有"负"，且取值大小不确定（一般情况下都应该是"正"大于"负"，下同从略）。从比较机械的角度来说明，纪录片或专题片声像内容处在第一与第四象限阈，即说明其影像的空间基本符合客观生活实在的真实，而时间的一部分已不再完全真实。

在纪录片或专题片的拍摄中，很早就出现过被称为"搬演"的拍摄方式。所谓"搬演"，就是对已经在第一时间中消逝的事件进行尽可能逼真的模拟再现。这种搬演一般要求由原发事件中的原班人马按照事件的原发过程在原发现场进行。例如，弗拉哈迪在拍摄纪录片《北方的纳努克》时，为了真实地再现因纽特人捕杀海象的生活情景，就反复做纳努克等人的工作，要他们坚持用传统的渔叉而不是步枪来进行一次狩猎。于是，纳努克及其伙伴就在他们的祖辈曾经捕杀过海象的地方，再次拿起他们在当下狩猎生活中业已放弃使用的祖辈们传下来的工具，为当时及以后的很多观众搬演了一幕因纽特人传统狩猎生活的真实情景。有不少电影史学家因此质疑弗拉哈迪《北方的纳努克》的生活真实性，但是笔者认为，由于这样的搬演坚持用"原班人马"（他们曾经和他们的祖辈们一样狩猎过）在"原发现场"来重现一次"原发事件"的"原发过程"，所以还应该被认为是"比较真实的再现"。又如中央电视台《记忆》栏目所播出的作品，多以独特的搬演方式来再现中国20世纪很多文化名人的真实故事及其发生场景。在这些片子里，所有历史情景的搬演都严格按照一般公认的史实来进行，很多空间也尽可能被布置在历史情景的原发生地。

3. 第一、二象限阈式（图2-4）

图2-4　"第一、二象限阈式"模式样态

纪录片或专题片的声像内容处于第一与第二象限阈，说明其在纵坐标轴，即时间坐标轴上的取值都是"正"的，而在横坐标轴，即空间坐标轴上的取值则有"正"有"负"，取值大小也不确定。同样，从比较机械的角度来说明，纪录片或专题片的声像内容处在第一与第二象限阈，说明其影像的时间基本符合原生事件真实，而空间至少有部分是非原生的，或者从一定意义上来说不完全符合原生事件的真实。

其实，传统的搬演可以分成两大类：一类就是上面说过的，即对已经消失在时间中的某件往事及其真实情景的复现与还原；另一类则是对准备再现的某些生活现实在空间上采用移花接木的方法进行展示。关于前者的例子可谓不胜枚举，弗拉哈迪在拍摄《北方的纳努克》一片中有，在紧接着拍摄的《摩阿拿》里，其中关于当地居民文身习俗的拍摄，也同样具有搬演的特点。关于后者，历史上时间最早而影响最大的也许要算格里尔逊拍摄的著名纪录片《夜邮》了。为了能够很好地拍摄夜间从事运送邮件工人们的劳作情景，格里尔逊不得不将列车车厢拉到临时搭建的摄影棚里来进行拍摄。在这部纪录片中，邮局工人从事紧张繁重劳动的时间过程及其很多衍生情景都是极其真切自然的，即是符合原生事件真实的，而其本来一直所在的劳动地点被更换了。从相对严格的意义上来说，这种纪录片空间的原生真实应该说是不完全的，所以它在我们所确定的坐标空间轴上的取值是有"正"有"负"的。

4. 第一、二、四象限阈式（图 2-5）

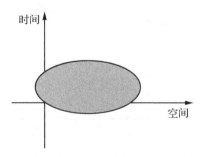

图 2-5 "第一、二、四象限阈式"模式样态

纪录片或专题片的声像内容处于第一、二、四象限阈，说明其在纵、横坐标轴，即时间、空间坐标轴上的取值都是有"正"有"负"的。从比较机械的角度来说，纪录片或专题片的声像内容在这三个象限阈内都有出现，说明该种纪录片或专题片的声像内容与原生事件真实之间的关系比较复杂。但这种象限阈式和下面将要介绍的一种有一个很大的不同，即表示这种纪录片或专题片声像内容的图形在非常独特的第三象限里是没有的，也就是说还没有虚构的部分。正因为如此，这个图形的取值事实上有这样一个显著特点：除了共同取"正"值的部分以外，当它在时间轴上取"负"值的时候，它在空间轴上的取值就应该是"正"的；当它在空间轴上取"负"值的时候，它在时间轴上的取值则应该是"正"的，这就决定了它的图形一定不会出现在纵、横坐标同时都取"负"值的第三象限里。表面看来，这种范式就是将"第一、四象限阈式"与"第一、二象限阈式"范式糅合了起来。

5. 第一、二、三、四象限阈式（图 2-6）

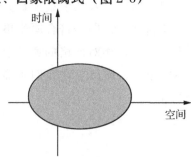

图 2-6 "第一、二、三、四象限阈式"模式样态

纪录片的声像内容处于第一、二、三、四象限阈，说明其在纵、横坐标轴上的取值都是有"正"有"负"的。但它与"第一、二、四象限阈式"范式有一个明显的不同，即这个象限阈式的图形出现在了具有特殊性的第三象限里。这既说明其在纵、横坐标轴上的取值出现了同时为"负"的情况，也说明该种纪录片声像内容的真实与虚构兼而有之，只不过一般地说还是以"正"值（真实）为主的。

美国导演埃罗尔·莫里斯（Errol Morris）于1987年推出了一部纪录片《细细的蓝线》。该片根据1976年达拉斯警察局警官罗伯特·伍德被害一案而拍摄。这部纪录片在拍摄方面所具有的一个最大特色是：它并不怎么关注公众已经了解的案情主体内容，而是企图揭示在拍摄者看来那个凶杀案中被掩盖起来的最为重要的一个事实真相。根据那个案件的审判结果，被告亚当斯被认定为凶手，而根据影片所揭示的真相，原告哈里斯才是真正的凶手。影片结尾，原告在与纪录片拍摄者的一次电话交谈中竟然秘密承认那起杀人案其实是他干的。这就很容易使我们联想到电影导演奥利弗·斯通（Oliver Stone）于1991年所拍摄的故事片《刺杀肯尼迪》。林达·威廉姆斯（Linda Williams）在论文《没有记忆的镜子——真实、历史与新纪录电影》中指出："纪录片可以而且应该采取一切虚构手段与策略以达到真实。"[①] 但是，纪录片可以采取的虚构手段与策略不同于故事片创作中的虚构，因此，它被称为一种"新虚构"[②]，或者如莱兹曼（Raizman）所说是"对现实的虚构（fiction of reality）"[③]。

笔者觉得在所谓"虚构"与"新虚构"之间，或者是在"对生活的虚构"和"对现实的虚构"之间，很难有什么根本性的区别。尽管具有这种范式的纪录片和专题片，以及自觉或不自觉地在拍摄过程中有所虚构的纪录片和专题片在国内外都或多或少地存在，但在纪录片和专题片创作中对"虚构"一词似乎还是不提或少提为好，因为这毕竟是纪录片、专题片和故事片最主要和最本质的一个区别所在。

① 林达·威廉姆斯. 没有记忆的镜子：真实、历史与新纪录电影［M］//单万里. 纪录电影文献. 单万里, 译. 北京：中国广播电视出版社, 2001：592.
② 倪祥保, 王晓宇. 略论"新虚构"纪录片［J］. 电影艺术, 2009（6）：145-148.
③ 单万里. 纪录与虚构（代序）［M］//单万里. 纪录电影文献. 北京：中国广播电视出版社, 2001：16.

第三节　纪录片与专题片的艺术属性

在确定纪录片与专题片艺术性之前，我们应该非常清楚，"纪录片"和"专题片"这两个名词所涵纳的实质，其实是异常庞杂乃至有点混乱的。这种庞杂乃至有点混乱，其实也是国内纪录片与专题片多年来理论研究及实践创作莫衷一是的症结所在。重新确认纪录片与专题片的归属问题，对于认

《幼儿园》

识关于纪录片与专题片的艺术含义及审美价值至关重要。在对纪录片与专题片的诸多理解中，有人认为，纪录片和专题片作为记录工具，可以烙刻历史的印痕、保留逝去的记忆；有人认为，纪录片与专题片更多作为宣传载体，具有图解主流意识形态、影响公众舆论的功能；也有人认为，当下纪录片与专题片注重作为娱乐手段来愉悦观众的视听、满足大众的精神欲望。石屹在《电视纪录片——艺术、手法与中外观照》一书中，列了专门的章节来讨论纪录片（专题片）的艺术属性。她说："关于艺术、艺术品，辞书上是这样解释的：艺术是指用形象来反映现实但比现实有典型性的社会意识形态，包括文学、绘画、雕塑、建筑、音乐、舞蹈、戏剧、电影、曲艺等；艺术品，一般指造型艺术的作品。由此可以看出，电视纪录片不属于艺术和艺术品之列。"又说："它（纪录片，笔者注）的艺术是发现的艺术、选择的艺术，它的价值在于通过纪录，真实地反映现实，而带给人们某种历史或现实的启迪。"[①] 这里，作者首先贸然断定纪录片不是艺术（这个断定在因果逻辑上有所勉强），又判断纪录片是"发现的艺术、选择

① 石屹. 电视纪录片：艺术、手法与中外观照[M]. 上海：复旦大学出版社，2000：205.

的艺术",那么,纪录片与专题片究竟能否属于影视艺术范畴而具有相应的艺术审美呢?

一、艺术视域下的纪录片与专题片

在艺术理论精确化的过程中,在解答"什么是艺术""什么是艺术品"等问题的时候,理论界似乎至今尚未取得非常令人信服的成果与特别广泛的共识。但是,我们还是可以从众多的相关研究结论中获得一些界定艺术和非艺术的线索。美国美学家 H. C. 布洛克(H. C. Blocker)在《美学新解——现代艺术哲学》中说过:"什么是艺术品?回答这一问题,实际等于为'艺术品'下一个定义,而要得出这样一个定义,最有效和最有利的途径是首先追问所有艺术品的共同性质是什么。"[①] 在"艺术品的共同性质"这一问题上,科林伍德认为,艺术是"情感的表现";苏珊·K.朗格(Susanne K. Langer)修正了科林伍德的理论,认为艺术是"情感的符号";而克莱夫·贝尔(Clive Bell)则认为,艺术是"有意味的形式","意味"是特殊的、不可名状的审美感情……尽管学者们的答案存在分歧,但有一点是相通的,那就是艺术与情感的不可分割。艺术作品及其相关的艺术活动不同于其他的人类创造物及其创造活动,它总是与人类的情感和心灵世界相呼应的。艺术有关个人的知觉,人们让这种知觉处于情感之中,然后求助于理智把它组成一件作品。许多纪录片与专题片创作者都强调心灵滋润、情感触动的重要性。吴文光"强调纪录片作为一种个人化写作方式的意义……使摄像机像手中的笔一样自由地表达自己,是一个美好的境界"[②]。纪录片《八廓南街16号》的作者段锦川认为:"重要的呢,是你对事物的看法,对问题的看法,对人物的看法,只是我们用的是一种非虚构的手段来表达自己的看法。"[③] 人类的感情总是混乱不堪的,剪不断,理还乱,与客观世界难以和谐统一,因此,人类需要通过纪录片、专题片这样

[①] H. C. 布洛克. 美学新解:现代艺术哲学 [M]. 滕守尧,译. 沈阳:辽宁人民出版社,1987:285.

[②] 吕新雨. 在乌托邦的废墟上:新纪录运动在中国 [M] // 吕新雨. 纪录中国:当代中国新纪录运动. 北京:生活·读书·新知三联书店,2003:8.

[③] 陶涛,林毓佳,段锦川. 纪录与探索:访纪录守望者段锦川 [J]. 现代传播,2002(2):56.

的艺术形式去梳理感觉、净化心灵、表述情志，构建浮光掠影背后敏感的情感世界和深刻的人性维度。表达看法或表达情感是真正艺术的最初梦想和最终归宿。正是在这一点上，纪录片与专题片为我们呈现了一个深幽莫测又纷繁多彩的人类的情感世界，使我们无法否认它们所具有的艺术和审美属性。

借助中国传统美学的意象说可以帮助我们更透彻地认识纪录片和专题片的本质。意象是融汇着作者主观情思的客观物象。艺术要表现的是作者的主观世界和他所面对的客观世界。主观世界充满情思和美，即对世界和人生的情感体验、思想颖悟及审美感受。客观世界则是叙事和状物，叙社会之事，状自然之物。纪录片和专题片都是以社会、自然之客观存在为素材，以寄寓主观情思及美感，达到"假象见意"的境界。我们对于纪录片、专题片的理解，也都必须从"象"与"意"这两个层面出发。如前文所述，纪录片与专题片之"象"的真实及审美，是指纪录片与专题片必须借助社会、自然中现实情景的真实素材，即纪录片与专题片素材内容主干和大量细节本身应该是一种客观存在。作为纪录片与专题片艺术表达"意象"之"意"，要求创作者忠实于内心情感，表达真切感受。它们其实常常表达了个人对最幽微的生命的一种体验，因此，能因情感内容的真实无伪与情感表达的真诚而感动人。只有追求真性情才有助于提高和完善人性，才能达到美的境界。汤显祖的《牡丹亭》对于"至情"的宣泄，曹雪芹在《红楼梦》中为满腔痴情而深深感伤，都成就了他们的著作成为旷世的艺术经典。在纪录片和专题片领域，尚没有出现从容量和深度上可以与之比肩的鸿篇巨制，但是弗拉哈迪的《北方的纳努克》中那位因纽特人纳努克及其妻子、儿女们常常发自心底而纯真无邪的微笑，康健宁《阴阳》中既自卑又严厉的阴阳先生的酸楚与痛苦，焦波的《俺爹俺娘》洋溢着的对年迈父母亲满满的爱，伊文思抗日战争期间在中国拍摄的《四万万人民》饱含的对于中国人民的深切同情……无不给予我们与人物心灵沟通、自我融入世界的感动。

二、纪录片、专题片与新闻片的边界

追溯历史，纪录片在电影初创时期确实与新闻片几乎同源。如果说被认为是纪录片雏形的卢米埃尔兄弟拍摄的《工厂大门》《婴儿的午餐》《火

车进站》的内容似乎算不了新闻的话，那么世界电影史上第一部知道确切拍摄日期（1895年6月11日）的《摄影大会代表的下船》则是一部地地道道的新闻片。以后，诸如《里昂戈德里埃广场》《沙皇尼古拉二世的加冕》《从这里看世博会》《鲁伯特总统在赛马场》《女王出行》《卢贝总统前往里昂》等早期影片，顾名思义，也都是地地道道的早期新闻电影。因此，我们完全有理由说，除了少数故事片如《水浇园丁》外，卢米埃尔电影时代几乎是纪录片与新闻片浑然一体的时代。作为"纪录电影之父"之一，弗拉哈迪开启了纪录片创作的自觉时代，这标志着纪录片与故事片及新闻片开始进入自觉分离而分道扬镳的时代。弗拉哈迪拍摄《北方的纳努克》花费两年时间，其作为奇人异事当然也可以成为新闻，但它肯定没有作为一般新闻的时效性，所以人们对此更多的是从人类学、社会学及因纽特人现实生活情景记录这个角度上来认识的。弗拉哈迪的纪录片的创作对人类生活展开了"理性到场"的关照，体现了纪录片的学术化倾向。尽管纪录片没有从此开始都按照弗拉哈迪的路子来走，但他非常成功地为富有特色的纪录片开辟了新的发展空间，对本来浑然一体的纪录片、专题片与新闻片进行了局部分离。

　　本书之所以特别使用将"纪录片、专题片与新闻片进行了局部分离"这样的表述，是因为纪录片、专题片就其整体发展而言无法与新闻片进行彻底分离。在举世公认的四位"纪录电影之父"中，除弗拉哈迪以外，尽管给出"纪录片"这个称谓的格里尔逊拍了《漂网渔船》，维尔托夫拍了《带摄影机的人》（也称《持摄影机的人》），伊文思拍了《桥》《雨》《风的故事》等纪录片，但他们其实都同时创作了不少很好的新闻片。特别是基于第二次世界大战前夕与大战期间政治、军事的需要，新闻片一度几乎淹没了其他纪录片和专题片。时至今日，一些纪录片和专题片的影像素材仍来自新闻片，有些内容丰富而报道深入的新闻片也能够成为相当不错的纪录片或专题片（如中央电视台《新闻调查》栏目的很多片子，其中有些获得优秀纪录片奖，如《海选》《泰福祥日记》等）。

　　阿·A.伯杰（A. A. Berger）指出："尽管新闻节目和纪录片中有阐释的一面，但它们总是针对真实的地点、事件和人物的。"[①] 新闻片和纪录

① 阿·A.伯杰. 社会中的电视［J］. 胡正荣，译. 世界电影，1991（5）：235.

片、专题片的真实都是直接从生活真实（事实）本身中采撷而来的。在影像现实记录这一点上，新闻片与纪录片、专题片并无根本区别。按照克拉考尔的观点，"纪录片和新闻片虽然都是反映真实的世界，它们的方法却是不同的。后者以一种简短的和中立的方式来表现所谓引起普遍兴趣的时事，而纪录片则出于各种不同的目的（换句话说就是创作者在拍摄现场所具有的理性认识和思想意念，笔者注）来处理自然素材，结果可以各各不同，从不表明任何态度的画面报道，直到具有强烈社会性的作品"①。这就是说，在即时性、普遍性、中立性和具有个性化、主体化、作者化、理性化等方面，新闻片与纪录片、专题片存在差异。中央新闻纪录电影制片厂原副总编辑高维进在讲到中国新闻纪录电影制片厂有关情况的时候说过："新影的纪录片和新闻片是在总编辑部下，分别管理的。新闻片主要拍'新闻简报''新闻号外''世界新闻''少儿新闻''农村新闻''体育新闻'等。纪录片主要有几个方面：一是重大政治活动，包括党代会、人民代表大会、国庆节、五一节等，叫它纪录片实际是长的新闻片，因为我们没有严格的界定，所以笼而统之。实际上纪录片应是对新闻片更为精细的加工、内容更为精炼、反映的思想内涵更为深邃。二是反映国民经济建设、人民生活方面的内容，如工业建设、农业建设、风光片、文物片、歌舞片、戏剧片、体育片等，其中体育片历年数量多也比较受欢迎，如排球、登山、乒乓球等。"又说："新闻片和纪录片的区别是：新闻片拍摄的是各种各样的消息；而纪录片是在拍摄的许多消息里进行综合、加工、有创造性的处理，使它反映的生活内容更丰富、思想内涵更深邃一些，它反映的不仅是生活的现象，而是要表现生活的本质。因为生活现象是纷纭复杂的、片断的、片面的，并不是所有的生活现象都能表现出生活的本质。"② 新闻片应该恪守真实原则，以便更好地体现新闻应该有的价值；纪录片和专题片则要努力在"质"上做好文章，以便更好地表达创作者的人文观察所得与独特审美感悟认知。新闻片与纪录片、专题片在拍摄对象的选择、拍摄、剪辑、编排等方面有所不同。新闻片注重时效性，从生活中所采撷的生活内

① 齐格弗里德·克拉考尔. 电影的本性：物质现实的复原 [M]. 邵牧君, 译. 北京：中国电影出版社, 1981：245.

② 高维进, 钟大丰. 记录与表达：关于新中国纪录电影的对谈 [J]. 电影艺术, 1997（5）：36.

容及其真实往往只是一时一地的表层内容，缺乏较长的过程性，有时也往往缺乏经得起时间考验的深刻性。一般意义上的纪录片与专题片，对所拍摄的内容在时间方面没有硬性规定，特别是那些直接从生活现场拍摄而来的纪录片，它们往往要花费较长的时间去很好地深入并发现有意义的生活内容或故事、深刻地理解并感悟生活中的人和事，在此基础上进行更好、更多的选择并去酝酿、加工和使之升华，因此，其中有关生活的深刻性和历史感都要强得多。

三、影响纪录片与专题片艺术创作的主要因素

在流光溢彩的现实世界，人的真实的自然情感和理念总是与社会意识存在着距离和冲突的，影响纪录片与专题片艺术创作的主要因素，大概有如下几个方面。

第一，刻意迎合意识形态的要求。"在阶级社会中，意识形态是统治阶级根据自己的利益调整人类对其生存条件的关系所必需的接力棒和跑道，在无产阶级社会中，意识形态是所有人根据自己的利益体验人类对其生存条件的依赖关系所必需的接力棒和跑道。"[①] 一般来说，意识形态可以理解为是对个体与其社会条件关系的体验或想象性的再现。意识形态并不是通过强制性的国家机器来发挥作用的，而是由传播媒介等意识形态的国家机器加以运作，对每一个社会个体产生影响。有效调控各类媒体，引导社会舆论，用主流意识形态来整合日益多样化的思想观念及多样化的社会，从而维护社会和谐，是任何一个政治社会维护自身稳定的合理手段。但是，当纪录片和专题片作者有意地去迎合主流意识形态，企图以亲切、和蔼的话语形式巧妙承载权威、超越性的政治话语内容，以"有意义的"方式来理解和规划鲜活的日常生活和自然万物，有力阐释主流意识形态希望传达的意愿时，他们所呈现的就不再是一幅幅具体可感的形象化的图景，而是被赋予了某种合理性的抽象解释和意义。细微的个性化情感被强大的绝对性政治"甩"在了身后。一部分人的情感与观念被主流的信仰与理念取代。类似的作品所建构的只能是主流意识形态的一元"视界"。这种"视界"

① 转引自李青宜. 阿尔都塞与"结构主义"马克思主义 [M]. 沈阳：辽宁人民出版社，1986：97.

是闭锁的,而非开放的;是归结于完满的,而非揭示多种可能的;是政治的,而非艺术的。

第二,欣然接受商业机制的操纵。当今世界,商业化的倾向正愈演愈烈。市场因素高调出现与大举介入,使得诸如收视率、成本回收等概念正在颠覆纪录片与专题片的真实情感诉求。情感欲望的满足是大众对精神消费品的要求之一。情感从个人的德性中脱离,成为一种被包装和可操纵的消费品。商业机制教会了人们从营利的角度对情感进行悉心包装、夸张演绎、大力炒作,使得它"盛装浓抹"、易于把握,能迅速吸引观众的视线,打开人们感情的闸门,从而创造一个又一个利润神话。类似作品的市场能力或市场潜能正逐渐为人所识。抛开它的经济利益不谈,从情感消费的角度看,这些作品给大众带来的快适与乐趣支撑着它存在的合理性。但是,我们绝不能将这些由商业机制所操纵的虚拟的想象性情感与我们所说的纪录片与专题片的"真情实感"混为一谈。这些被操纵的情感获得,往往脱离个人身心体验的努力和艰辛,成为一种程式化的产品制作。作为一种想象性的消费品,它不会去挖掘人性的价值维度和德性的自省忏悔,只会使人类的心灵世界变得单调而虚伪、平庸而萎靡。

1995年,浙江电视台推出了一部《家在何方》,当时创下了很高的收视率,产生了广泛的社会影响。该片编导在采访杭州儿童福利院的过程中意外地遇到一个名叫周白的男孩,健康活泼的他在那些病残儿童之中显得很是特别。原来,周白在七岁那年跟父母走散了,他只依稀记得父母名字的大概发音,只能用当地的方言叫出当地地名。于是,编导多方奔走,在一个星期之内就找到了周白的家。可是,正当周白与父母团聚时,却发现:他的父母已经离婚了,并且重新各自组成了新的家庭,谁都不愿意接受他。最后,周白只能重新回到福利院。编导全程拍摄下来,并把它剪辑成片。整部作品的制作类似于一场精心的策划活动。很显然,阔别九年、千里寻亲的故事具备了催人泪下的卖点。编导很能吃透观众希望看到什么,于是全力迎合,一手促成了整个事件的发生、发展。尘封了九年的往事,已近愈合的伤口,硬是被狠狠地撕开。编导得到的是名利的虚荣,观众得到了一道可口的情感粮食,留给周白的却只能是再次背井离乡,以及真正被抛弃后的无尽痛苦。《家在何方》正可归为国外很流行的所谓的"肥皂纪录片",只是在这里,热情策划逾越了冷静记录,满足大众需求胜过情感的自我表达。

第三，主流意识形态、商业文化在目前已经形成了一股强大的合力，逼迫、挤压、诱惑着影像艺术创作者，使他们走上背离纪录片与专题片艺术审美精神之路。这也使得重新澄清"纪录片与专题片强调源于生活"的美学含义变得尤为重要。对于艺术创作来说，"意"的真实和"象"的真实，是纪录片和专题片不可或缺的两个方面。一方面，"象"的真实是纪录片和专题片拍摄的规定（在这里，也可解读为要遵守的游戏规则），在纪录片、专题片和故事片之间，在非虚构和虚构之间画出了一条鲜明的界限。即便是近年来出现的"新虚构纪录片"，在搬演的同时，在音乐、灯光或其他影视语言的辅助下，对于素材内容和细节过程的揭示也必须尊重客观现实。超越了这一界限，就等于逾越了纪录片和专题片的边界。另一方面，"象"的真实只是一种表层浅在的真实。"真者，精诚之至也。不精不诚，不能动人。故强哭者，虽悲不哀；强怒者，虽严不威；强亲者，虽笑不和。真悲，无声而哀；真怒，未发而威；真亲，未笑而和。真在内者，神动于外。是所以贵真也。"[1] 恪守"象"的真实，很可能最终面对"虽悲不哀""虽严不威""虽笑不和""虽像不真"的局面。对现实场景的"别有用心"的取舍、过滤，加之长镜头、同期声、偷拍、跟拍……纪实手段所获得的貌似真实的声画同样可以用来图解一篇政治演说或者赚取观众的情感。在庄子看来，"真"是可贵的，"真"是内在的，只有怀抱一颗赤子之心，才能自然地从外表流露出来。内心"不精不诚"，外表再刻意雕琢，也无法掩饰实质的虚假，那是违背自然的做法。所谓的"真"是一个由内而外的过程。内在的情感没有半点虚假，外化的形式必然是水到渠成的。因此，相对于"象"的真实来说，"意"的真实才是核心所在。当吴文光离开繁华都市，和"大棚人"待在一起时，"呆在一个手机没有信号，水要从三公里以外的地方拉来的地方，当地人都穿着一种袖口上贴着'大富豪'商标的西装"时，他体会到了那种实在的生活，"是石头和石头相碰"的感觉[2]。随着这种粗糙但实在的感觉的流淌和对生活的本真感怀，《江湖》没有解说、没有音乐，原生态的朴素影像才显得那么自然妥帖。纪录片和专题片的艺术创作，其实也不能违背这一点。

[1] 杨柳桥. 庄子译诂 [M]. 上海：上海古籍出版社，1991：661.
[2] 吕新雨. 个人化写作方式：吴文光访谈 [M] // 吕新雨. 纪录中国：当代中国新纪录运动. 北京：生活·读书·新知三联书店，2003：10.

第三章

纪录片与专题片的选题

题材是"文艺作品的内容要素之一。即作品中具体描写的、体现主题思想的一定社会、历史的生活事件或生活现象。它来源于社会生活,是作者对生活素材经过选择、集中、提炼、加工而成的。作者选择什么题材,如何处理题材,取决于他的创作意图和所要表现的主题,受其阶级立场、世界观和社会实践的制约"①。如同俯首皆是的泥巴,有的具备可塑性,有的则不具有艺术再造的价值,只有艺术家慧眼相识,再经细心构思、巧手捏拿,才能成为凝聚

《老头》

情思的艺术品。与素材的原生态不同,题材本身就是创作者以自己的头脑和经验有意图地进行选择、提炼、概括的产物。面对纷繁复杂而又不断更新变幻的大千世界,自然中的万物、社会中的万事都处于摄影(像)机的视野之内。从浩如烟海的生活现象中进行筛选,锁定视线所及,选题的恰当与否是创作意图能否得以明确表达的关键。"取材就相当于你从山上把石头采回来,但这决不等于说你有了石头就有了宾馆、有了机场和商店。你要用石头去搭建,前提是要把石头取出来。你取出来的是劣质石头,你搭的楼就会塌,纪实就是要你选择最优质的材料。不是说要你去找石头,你就能找到最好的石头。这里面就有艺术,就有思考,就有理性,就有

① 辞海编辑委员会. 辞海 [M]. 上海:上海辞书出版社,1980:2029.

深度。"①

纪录片、专题片与故事片一样，都体现着创作者的价值理念和表达意图。在这一点上，纪录片与专题片并无太大差异。但与故事片天马行空、自由驰骋的虚构不同，纪录片和专题片需要借助对素材的原始形态的选择和处理来展示出新的视听情景，因此，其选题的重要性就具有一些特别之处。随着纪录片与专题片的创作理念、作品形态的发展和观众审美素养的不断提高，选题策划对于纪录片或专题片的创作及成功的重要性越来越大，创作者在选题策划上花费的时间占创作总时间的比重也越来越大。

第一节 纪录片的选题

纪录片是一种艺术创造。对于纪录片的选题而言，创作者首先要选择拍摄题材和获取声像素材。创作者所选择的拍摄题材和获取的声像素材不仅要取之自然，而且要关注其是否具有艺术表达的可能及一定的传播效果。一部优秀的纪录片的选题，本身就是一次不可重复的艺术创造过程，是创作者审美感受作用的结果。"一切艺术美的创造，都是以艺术家在现实生活中获得的审美感受为其发端的。没有审美感受，艺术的创造和其他环节就很难形成。正是在审美过程中，才萌发了创作冲动，产生了要把来自现实生活的体验物化为艺术作品的强烈愿望，从而创造出艺术作品来。"② 每个创作者都有一颗独特的感应生活的艺术之心，这是由各自的生活经验、艺术积累、创作个性所形成的审美感受决定的。不是所有的生活素材都能激活创作者的心灵敏感区，只有当生活的频率与创作者的心灵敏感区的频率共振时，才能达到双向回流、相互感应，进而诱发创作的欲望和激情。在1996年春天一个很平静的日子里，杨荔钠路过一座破败的高墙，墙底下，坐着一排穿着深色棉袄、棉裤的老头，老头们在那儿说话。她坐在马路对

① 陈虻. 记录今天就是记录历史 [M] //单万里. 纪录电影文献. 北京：中国广播电视出版社，2001：705.

② 张红军，等. 纪录影像文化论 [M]. 北京：新华出版社，2006：35.

面静静看着,"我看见了世间最好看的景象"①。纪录片《老头》的选题就来自这一时的单纯艺术冲动。艺术在本体上是一个个性的世界,艺术家们迥异的艺术创造既成就了不同的美,也造成了彼此的不可替代性。然而,个性必须在符合规律的共性的范畴之内创造,离开规律即离开共性的所谓"与众不同",并不是艺术家们所追求的目标。基于此,我们才有可能在个性鲜明、独立的纪录片领域,探讨题材选择和处理等方面的普遍规律。就纪录片在题材上的划分,众说纷纭,目前,普遍认可的观点是将纪录片题材划分为"人文社会类"和"自然环境类"两大类。"纪录片的文化意义其实就是它的价值意义。""纪录片则是站在体现人文价值,以实现人文价值关怀为特征的文化体系之中。"② 人文精神的张扬起始于欧洲的文艺复兴运动,它对后世的艺术创作与艺术观念造成了不可磨灭的巨大影响。"所谓人文主义,从原意讲,指的是文艺复兴时期借助于古典知识——主要是希腊哲学与艺术,来反驳经院哲学与神学,提倡人的个性发展与思想解放的思潮,是一种与以神为本位的神本主义相对立的、反对野蛮、愚昧与迷信的世界观。但现在,人文主义已泛化成一种强调人的作用、地位与作用的世界观或意识形态。"③ 文学、戏剧、绘画、雕塑等领域,无不以人作为艺术的本体,人的主题的挖掘成为一切艺术样式的最高创作宗旨。文艺复兴对人的伟大发现,使人文主义思想得以注入一切艺术实践之中,纪录片也概莫能外。即便是"自然环境类"的纪录片,如《帝企鹅日记》等,也往往采取拟人化的手法,借物抒情,在自然万物的生生不息中抒发人类的情怀、寻找生命的真谛。理查德·M.巴萨姆(Richard M. Barsam)在《纪录与真实——世界非剧情片批评史》的"前言"中就指出,包括纪录片、纪实电影(factual film)、特定的民族学志电影、探险电影、战时宣传片、真实电影、直接电影(direct cinema)及有关艺术的电影在内的非剧情片,"可以是富于资讯,善于劝服,有利用价值,或以上兼具,但它的真正价值存于它对人类处境的洞察与它改变这种状况的视野……它一方面兼具写实性与理想性,虽呈现出一种矛盾,但这种矛盾已被它人性的宗旨化解了。

① 梅冰,朱靖江. 中国独立纪录片档案 [M]. 西安:陕西师范大学出版社,2004:314.
② 吕新雨. 中国纪录片:观念与价值 [M] //吕新雨. 纪录中国:当代中国新纪录运动. 北京:生活·读书·新知三联书店,2003:270.
③ 高亮华. 人文主义视野中的技术 [M]. 北京:中国社会科学出版社,1996:2.

它虽植根于真实并再现这个真实，但也融合了对生活的激进理想主义与关切人类处境的真诚……非剧情片一直是一种最引人注目且也是对人类最有助益的电影形式"[1]。《最后的山神》和《最后的萨满》这两部作品，前期一起拍摄，所获素材相同，但是经过后期制作剪辑，二者的题材则全然不同。后者客观展示了萨满祭祀仪式，详细再现了萨满所穿法衣、使用的法器、祭祀程序和活动细节等，为鄂伦春萨满教留下了一份翔实、可贵的影像资料；前者则以鄂伦春族最后的萨满孟金福的游猎生活为线索，表现了鄂伦春族正在消逝的文化及萨满教在鄂伦春族心理上残留的历史积淀，富有美感的声画中充满了对民族传统的深情眷恋，更符合纪录片的要求。在人性宗旨的牵引下，人类寻找自身的定位和价值，人与自然的矛盾冲突与和谐发展，对人类历史、文化的观照与思索，成为纪录片关注的中心。纪录片以先进的影视技术为载体，将摄影（像）机镜头对准自然、社会，捕捉有意味的场景、画面和形象。通过编辑手段的运用，纪录片能够以镜头与镜头、画面与画面、声音与声音的非线性的链接，展示非线性的现实，表达具有内在逻辑的思想和情感，以隐喻、转喻、象征来阐述抽象的思想观念。纪录片时空无限自由的艺术表现力和多元信息、多层语义的模糊性，有能力和潜力对各类题材敏感地做出反应，传达出文化心理的嬗变、时代观念的更迭和社会意识的流转，以人文的关怀视点关照人类处境，探求自然、历史、文化中的人性价值和人格尊严。

一、人的生存状态与自我发展

绝大多数新闻片通常以事件为报道中心而不以人物为报道主体，纪录片则正好相反，即纪录片主要以人物为中心表现对象而不是事件本身。无论是身在城市、山村还是身在海洋、沙漠，人们总是为了理想、爱情、自我、权力、自由和梦想不断追寻，上下求索。纪录片人则在影像的编织中重拾昨日纯真，关注现实、憧憬理想，重新回归自然、回归自我。

被誉为世界"纪录电影之父"的弗拉哈迪首开先河。弗拉哈迪在遥远、寒冷的哈得逊湾住了15个月，同纳努克一家共同生活，悉心体察他们的习

[1] RICHARD M. BARSAM. 纪录与真实：世界非剧情片批评史[M]. 王亚维，译. 台北：远流出版事业股份有限公司，2000：552.

俗，他不仅让摄影（像）机表现原始生活中的优美景物、人物服饰、舞蹈及各种仪式，而且让摄影（像）机参与纳努克一家的全部生活过程。《北方的纳努克》用长镜头完整记录了因纽特人吃饭、狩猎、捕鱼、建造冰屋的传统，用特写定格了纳努克、妻子妮拉、儿子阿雷古纯真而自然的微笑。获得"亚洲—太平洋广播联盟"大奖的孙曾田的作品《最后的山神》自始至终形象地展现了一个游猎民族的内心世界。这个民族传统的生活方式伴随着后代的更迭而改变着。孟金福是最后一代成长于山林中的鄂伦春人，也是鄂伦春族的最后一个萨满。当大多数鄂伦春人已经遗忘的时候，他却保留着最原始的生存方式，游牧、狩猎、制作桦皮船。他信奉火神、月神，万物皆神。他在片中唱道："空中飘浮的诸神，请光临我们生身之地，燃起篝火指引你，敲起神鼓呼唤你。快快降临吧，请赐福于我们、赐福于山林。"虔诚的宗教情感，与自然的血肉融合，让人敬仰，也引发了人们对所谓的"文明"和"落后"的深刻质疑。此外，《德拉姆》展示了云南滇西北怒江流域原住居民的生活现状；《藏北人家》记录了靠游牧为生的藏民措达一家在海拔4 700米高寒缺氧的高原生活的情形，在一天的时间跨度里，纪录片表现了藏人的饮食、游牧、娱乐等日常生活方式和家庭伦理道德；《最后的马帮》记载了云南高黎贡山地区独龙族即将消逝的马帮文化和马帮人的生活、心理信息；《摩梭人》则表现了云南与四川交界的泸沽湖畔摩梭人在几乎与世隔绝的环境里的独特生活方式……对异族风俗的涉猎是纪录片偏好的选题。但偏远的题材、简单的猎奇并不足以成就一部优秀的纪录片。拍出好作品的前提是建立感情，而建立感情的前提是互相尊重、平等交流。《北方的纳努克》《最后的山神》《德拉姆》并不仅仅是对遥远、陌生的民族生活的新鲜揭示，不是把民族文化表面的东西和根系切断，变成一个展示性的、吸引注意力的"景观文化"，而是展现了人类内心的纯洁和坦荡，以及与全人类心灵跨时空的遥相呼应。

　　纪录片人也在他们所生活的城市空间中挖掘具有"传奇"性质的题材。梅索斯兄弟的《灰色花园》将镜头对准了行为怪异的伊迪母女。她们隐居在破败不堪、满是跳蚤的老宅里，养了一大群聊以慰藉的猫。老伊迪年老体弱，长年躺在床上，在繁花似锦的回忆中了度残生，58岁的小伊迪则依旧欢腾跳跃，富于生机。小伊迪为了照顾母亲不得不放弃对名声和爱情的追求。她们彼此抱怨又彼此需要，相濡以沫。梅索斯兄弟忠实记录了这对

母女的世俗表情，深层透视了母女间的复杂情意。张以庆的《英和白》聚焦了武汉杂技团狭窄的小院里，一个人和一只熊猫的故事。"英"是当时世界上唯一与人居住在一起的熊猫，"白"是一位有着一半意大利血统的女驯养师。一台电视机不断播送着外部世界的讯息。在这里，"英"和"白"离群索居，在异化的生活中建立起了互相的认同。在电视讯息所标示的人类社会大步前进的背景下，人与自己的同类开始疏远，反倒和异类亲近起来。

相对于充满神秘感的异族风貌和城市传奇而言，日常生活题材更需要纪录片人独具慧眼。《德兴坊》揭示了一个社会的神经痛点——20世纪90年代初上海都市民居的现实困顿。德兴坊中几户居民的居住条件，其窘迫、难堪令人触目惊心。有的人家几代人挤在一个房间里，70多岁的老妈妈为了让年轻人过正常的生活，住到自己搭建的晒台上的小棚子里；有的人家女儿离婚回到娘家，却受到兄嫂的嫌弃，因为她影响到了别人的生活，于是她满心希望分到属于自己的房子；有的人家生活虽然很平静，女主人却身患绝症……但温暖和煦的骨肉情与邻里谊，居民们平和善良、乐观宽厚的心态快速缓解着人们的忧患。《生活空间》对老百姓故事的讲述也是以对城市周遭的人——贫民、农村打工者、残疾人、重病患者、弃婴等的关注为主要选题的。得了重病的女孩微笑着面对生活；孤单寂寞的老人在不甚清澈的池塘里悠游自在；工厂女工每天起早摸黑赶车上下班，却依然保持着平和、坚忍的心态；光头美发师，自己没有头发，可是老给别人理发，还有说有笑。《摇摇晃晃的人间》为我们呈现了残疾女诗人余秀华的命运。她生在农村，身体残疾，没有劳动能力。她写诗，试图与自己的命运对话，写残缺的身体，写她对真爱的渴望和对生活的感悟，写她的残疾和无法摆脱的封闭的村子。随着诗集的出版与经济的独立，她想重新掌控自己的命运，突然站在聚光灯下的她，却不知道命运会将她带向何方，但是诗歌的美好与她对爱的呼唤、命运的垂怜和她对命运的重新掌控缓解着忧患。《人间世》把观察的视角放到医患矛盾频发的背景下，记录医生和患者双方面临病痛、生死考验时的重大选择，在医院这个社会矛盾的集中地，观察真实的人间世态：抢救失败的医生，只有短暂的消极时间，很快又必须投入新一轮与死神的搏斗中；失去儿子的父母，万分悲痛中决定将儿子的有用器官捐献给有需要的人；在临终关怀医院里，人们在练习面对和等待死

亡……对苦涩生活的诗化表达，让人感受到一种信念、一种力量、一种希望。生活中所遭遇的不幸难以消解，纪录片教会人们从痛苦中寻觅生活的意义。

二、人与自然的关系

人们试图通过纪录片探索人与自然所形成的古朴而深邃的多维结构。1991年，康健宁拍摄的《沙与海》获得第28届"亚洲—太平洋广播联盟"大奖，是中国第一部获得国际大奖的纪录片。该片描述了两个在地缘上完全不同的人与自然的故事，让观众真诚地感受到镜头前人们生活的艰辛和坚忍。无论是栖身于西部一望无垠的荒凉沙漠的牧民刘泽远，还是扎根在东部茫茫大海中孤寂小岛上的渔民刘丕成，两家人在截然不同的自然环境中艰辛地为生活而斗争。在即将到来的大自然的未知灾难面前，他们惶恐不安。在大自然的左右下，两家人继续着屈服的人生。宋继昌、李晓的《茅岩河船夫》呈现出强烈的思辨色彩。老金和他的儿子小金撑着木船，冲破急流险滩到茅岩河上游挖沙、运沙。老金在茅岩河畔生活了半个世纪，他的血与魂已融入茅岩河中，不能分离。小金却一心想离开茅岩河，去广州打工，去寻找新的生活。在茅岩河山光水色的美丽背景下，老金和小金与水的奋力搏斗和两代人的观念冲突，暗示出人类的深远思索——人作为自然的一部分，有着对自然的归属与逃避两种截然不同的态度。法国纪录片《迁徙的鸟》采用多重科技手段进行空中跟进拍摄和制作，全程追踪候鸟南迁北徙的壮举，以大量主观镜头带领人类体验候鸟"迁居"的艰辛，跨越崇山峻岭，飞越沙漠、湖海。观众仿佛成为候鸟的一分子，完全投入梦一般的大自然。"万物静观皆自得，四时佳兴与人同"，纪录片远离现世的烦嚣，创造出一番天人合一、怡然自得的意境。

三、对人类历史的思索

历史对于纪录片而言，它包含两层意思：人类社会过去的发展过程的影像记录；人类对过往人和事的认识与理解。如上一章所探讨的纪录片的真实问题一般，纪录片与历史的关系也是在"象"的真实和"意"的真实这两个层面上展开的。以客观历史为对象，只做简单的、表层的、现象的

记录，这并不是纪录片的主要功能。通过生活素材的现象、表层来发掘其中深层的、本质的、规律性的、人文的东西，在思维的运动、情感的表达中来考察历史和认知生活，这才是纪录片的意义。

纪录片表现着对人类历史的思考。擅长"记忆"主题的法国"左岸派"导演阿伦·雷乃（Alain Resnais）以深沉的情感拍摄了《夜与雾》。摄影（像）机以一个和平年代观光客的视角流连于奥斯威辛静默的颓垣败瓦间：田野苍穹、冰冷的铁丝网、人去楼空的哨卡、堆积如山的尸骨与长发、"死亡之墙"的弹痕，如诗词般的旁白，不断累加愈发激昂的音乐，黑白与彩色的交替，既真实又全面地交代了反犹太人的疯狂思维、德国纳粹泯灭人性的暴行、集中营内难民的惨况等，发人深省。奥斯卡最佳纪录片《战争迷雾》是一位历史上的重要人物的私人口述。罗伯特·S.麦克纳马拉（Robert S. Mcnamatra）曾是美国肯尼迪和约翰逊政府时期的国防部部长，在影片中，他回忆了自己政治生涯中的大事，披露了不为人知的事实，总结成败、反思越战。对着镜头，他告诫观众："看到的和相信的都经常是错误的。"美国电影导演比尔·古登泰格（Bill Guttentag）的纪录片《南京》讲述了1937年年底日军占领南京后，德国商人约翰·H. D.拉贝（John H. D. Rabe）及美国女教士明妮·魏特琳（Minnie Vautrin）等十几位欧美人士在南京建立国际安全区，保护20多万名当地市民免遭杀戮的往事。日军入侵前南京城的繁荣、祥和与日军占领后的惨烈、萧条形成强烈对比，震撼人心。

历史除包含政治、社会形态、国家、民族的重大事件外，个人生活的喜怒哀乐也是其发展进程中不可忽略的部分。中央电视台的《生活空间》从"讲述老百姓自己的故事"开始，以普通人为切入口进行纪录片的创作，"为未来留下一部由小人物构成的历史"[①]。贴近生活、贴近时代，勾勒出社会历史、经济、文化的风貌。《泰福祥日记》讲述了1997年12月，河北省张家口市泰福祥商场进行经营体制改革的故事。原先的商场经理刘玉娥和副经理决定联名买断商场的经营权，然后由部分职工入小股，租赁柜台。刘玉娥与职工们忐忑不安地盘算着各自的未来，虽然前途不可测，但经济

① 陈虻. 记录今天就是记录历史[M]//单万里. 纪录电影文献. 北京：中国广播电视出版社，2001：703.

体制变革是一个必然的趋势。《选举村长》记录了在秋收季节快要结束的时候，毛集村的村民要选举自己的村长了。这是他们头一次享有选举权，村民们面临着重要的抉择。该片反映了民主进程在中国农村的推进。《大凤小凤》讲述了一对双胞胎姐妹大凤、小凤，出生时妈妈去世了，姐妹俩由大姨和大姨父抚养。大凤、小凤两岁的时候，她们的亲生父亲向法院提出了诉讼，要求孩子回到自己身边。围绕着大凤、小凤的抚养权问题，原告和被告双方在法庭上互不相让，在调解无效的情况下，法院最终做出了判决。《大凤小凤》在法与情的冲突中生动表现了当代中国农民对法律的理解和农村法治建设的现状。

现实生活中留存着许多历史的东西，它们既成为现实的一部分，又是历史在现实中的延续和变形，这是我们可以直接接触、认识和体验到的。纪录片记录下了历史在今天的痕迹。《半个世纪的乡恋》取材于第二次世界大战时被逼充当日军慰安妇、流落中国的韩籍妇女李天英几十年后返乡的故事。纪录片的前半部分重在回忆往事，慰安妇的经历令李天英历尽苦难，而后半部分，李天英返乡又回来的现实记录则更让人揪心，肉体的创伤已经愈合了，心灵的伤痛却难以平复。《二十二》以2014年中国幸存的22位慰安妇在日军侵华战争中的遭遇作为大背景，以这些老人和长期关爱她们的人们的口述串联，展现出中国幸存的22位慰安妇的生活现状，全片无解说，旨在尽量客观记录，让观众在平淡中感受历史记忆的重量。《两个孤儿的故事》以两个孤儿——在第二次世界大战中失去亲人的中国孤儿夏维荣和日本孤儿陈雅娟的生活遭遇、情感世界互为参照。第二次世界大战的大历史已经成为过去时，但个体生命还在继续，个体生命现在的苦难既构成了对战争罪恶的控诉，又体现着人性深处对和平与美好的希冀。

四、对人类精神文化的观照

纪录片被称为"高级的艺术形式"，其中非常重要的一点，就是它关注人类的文化心理、文化观念、文化思想，并以此来滋润人的智慧，培植人的德性，保护和提升社会积极的文化价值观念，引导精神文化的发展。

《神鹿啊，我们的神鹿》以鄂温克族女画家柳芭的视点，记录了少数民族文化在汉文化包围下的困惑与孤独、无奈与失落。柳芭从中央民族大学美术系毕业后，留在北京一家出版社工作，由于始终觉得无法融入汉文化

的氛围，她又回到了祖居地——大兴安岭的最后一块原始森林。森林、驯鹿、姥姥、妈妈、柳芭，组成了一个童话般的美丽世界。但在受过现代文明熏陶的柳芭看来，一切不再如想象中的那般美好。在那里，她依然找不到灵魂的归宿。在城市人眼里，她是少数民族；而在姥姥、妈妈眼里，她是城里人。双重身份的撕裂与冲撞，使她备受煎熬，柳芭再次出走了。14年没有怀孕的神鹿此时奇迹般地怀孕了，最后死于难产，柳芭也在痛苦中生下了一个女孩。柳芭游走于鄂温克族文化圈与汉文化圈之间，在其中无所适从，她的命运不仅是个人的悲剧，也反映了民族文化的变迁。《神鹿啊，我们的神鹿》弥漫着对人类文化多样性丧失的忧虑和怜悯之情，而《三节草》则以一个嫁入泸沽湖的汉族女子肖淑明的传奇故事，探讨了异质文化融合的主题。肖淑明16岁嫁给泸沽湖土司喇宝成。经过54年异质文化的熏陶，老人自言"我这一辈子算是溶化在泸沽湖水里了"，然而，一次返乡之旅后，肖淑明决定要把流淌着摩梭人血液的外孙女拉珠送到成都。54年前，肖淑明从成都到了泸沽湖；54年后，拉珠从泸沽湖去了成都。两代人的生活轨迹正是人类对异质文化的体验与经历。

传统文化在今天的演变，也是纪录片十分钟爱与关注的题材。《五凤楼》将历史文化与现实糅合在一起，围绕黄银彩和黄宏彩两个人展示了黄姓家族的生活现状。从广东退休回乡的黄银彩住进了五凤楼，开始修家谱，寻访风化的遗迹，探求曾经辉煌的家族文化，但一切遗迹已在现实中失落。一族之长黄宏彩提议修一座市场，与黄家世仇邻村赖姓家族对着干。然而市场刚开张就生意萧条。更可气的是，黄姓女子凤莲竟然与赖家的钱标谈恋爱。最后，钱标与凤莲走出五凤楼，去外面闯世界。家族意识的复活与在现实中的破产，意味着传统文化的改变，新一代人做出了自己的选择。《流年》《影人儿》《黄河尕谣》等不约而同地将镜头对准了中国传统民间艺术与艺人在现代社会撞击中的生存境遇。《流年》深入黄土高原，记录了4位农民剪纸艺术大师——库淑兰、白凤兰、高凤莲、郭佩珍的生活与艺术场景。艺人们与生俱来的艺术感悟与发自内心的淳朴的挚爱，以民间艺术剪纸的形式延续着传统文化的光辉。而在延安的清凉山上，一位头戴鸭舌帽的中年人大声吆喝："这是高凤莲，陕北第一剪！"传统剪纸的功能与价值已在市场经济的渗透下发生变化。《影人儿》中，民间艺人郝丙历技艺精湛、性格耿直，为了出国演出，郝丙历必须成立一个皮影协会，由此与

县文化局和不懂艺术的文化局局长产生了冲突。《影人儿》以皮影艺人在现代生活中的尴尬与转变,揭示了传统民间艺术的困境。《黄河尕谣》记录了口吃的牧羊少年张尕怂醉心于西北民歌,四处寻访学艺,却阴差阳错地走上了演艺道路的故事,他寻找着自己身上渐渐失去的"农村味儿",但远方的故土、家园、黄河谣已经渐行渐远。

第二节　专题片的选题

在选题及策划方面,专题片与纪录片有很大的不同。纪录片题材的选择,可以是一种相对纯粹的个人艺术行为,以艺术品格的高低作为评价的标准,而专题片通常与社会政治、经济、文化等方面有着千丝万缕的直接联系。专题片的创作必定受到一定的社会政治、历史背景和经济、文化发展的制约。

《奥林匹亚》

专题片的选题非常宽泛,它可以包括某一类专门的思想或宣传主题、某一类专门的社会现象或自然现象、某一桩特别有影响力的事件、某一方面的专门工作、某一位人物的专门介绍和某一个专门的知识领域等。上至天文、下至地理,天涯之远、咫尺之近,千年之前、百年之后,专题片都可以涉及,具有惊人的时空穿透力。以下就从内容划分,对其中较有代表性的专题片题材进行介绍。

一、历史事件

历史事件类专题片是继文字、图片、照相之后记录人类历史的新载体。"历史"是一个含义丰富的词,它既指人类社会过去的发展过程,也包含了

人类对历史的认知和态度。在史实与观点的糅合中，在记录与表达的平衡中，历史事件类专题片展现着历史风貌。

历史事件类专题片的一个大类，是对往事的追忆。许多情况下，由于时间的流逝和空间的转变，这类专题片所代言的历史现场并不可能是摄影（像）机所在的现场。在摄影（像）无法到达真实的时空条件下，历史影像的制作不得不借助其他媒介手段。如对大量的历史文献资料进行选择、组合后，尽可能地将现场有限的活动影像与静止的图文相结合，加上大量的画外解说和采访弥补视觉上的不足。此类专题片数量很多，如《百万雄师下江南》《红旗漫卷西风》《大西南凯歌》《大战海南岛》《解放西藏大军行》《新中国的诞生》《长征·生命的歌》《让历史告诉未来》《大国崛起》《复兴之路》等。《复兴之路》将焦点锁定在中国艰难曲折的民族振兴之路上，分别以千年巨变、峥嵘岁月、中国新生、伟大转折、世纪跨越、继往开来为主题线索，选取各个历史阶段最具代表性的人物和事件进行历史重现，全景式追溯了中华民族的强国之梦和不懈探索的伟大历程。为了庆祝中国共产党成立100周年，中央广播电视总台摄制并分季隆重播出了《山河岁月》。该片按时间先后分为四季：第一季的时间跨度是从中国共产党建党前后到西安事变之前，共22集；第二季的时间跨度是从西安事变到中华人民共和国成立之前，共22集；第三季的时间跨度是从1949年到党的十八大之前，共30集；第四季的时间跨度是党的十八大以来，共26集。其专题策划的内容特征和时效要求都非常明显。按照其策划设计及宣传内容来说，该系列片以山河为经、以岁月为纬，以人物为峰，以党史为鉴，展现了百年来成千上万先烈们共同书写的非凡历史。每一集基本上都讲述了六七个故事，总共讲述了620多个各不相同的党史故事。文献性、理论性、思想性、政治性和时效性是这些专题片最为主要的特征。它们的共同特点是选题宏大，事关革命、战争、社会、民族，努力以"治史"的权威姿态来揭示历史真相，描绘广阔的社会生活画卷。

历史的概念是开放的，它不仅属于昨天，也属于今天和明天。历史的叙述并不仅仅指代怀旧，也植根于现实的热情。遥远的过去是历史，今天也可以成为明天的历史。影像同样可以聚焦眼下具有重大影响的现场事件和大众生活形态，记录今天就是记录历史。进行式的记录方式和技术的进步、传播的便捷，使得当代题材的历史事件类专题片更能够捕捉细致、丰

富的现场影像,保留历史事件的流变过程,克服资料不足的遗憾,从而充分表达对历史的现在理解。此类作品包括表现重要社会政治活动的《邓小平访问日本》《胡耀邦总书记访问日本》,以及记录江泽民访美的《越过太平洋》;反映香港、澳门回归祖国的,如《香港沧桑》《澳门岁月》《世纪大典》;描绘社会主义改造的,如关于收留、改造流浪儿童的《踏上生路》等;配合社会主义教育运动的,如反映旧中国农村压迫与反压迫的阶级关系的《收租院》;反映社会主义建设,如《当你熟睡的时候》展现了不同岗位上的工作者在深夜勤奋劳作的场景,《当代愚公战太行》反映了河南辉县人民在太行山区大办农田水利基础建设和开山修路的英雄壮举,《壮志压倒万重山》反映了广西都安瑶族自治县干部群众改变山区面貌的事迹,《说凤阳》叙说了凤阳地区率先实行大包干联产承包责任制的事,以及反映抗洪救灾的《挥师三江》,有关国门卫士与偷渡、贩毒分子进行生死较量的《中华之门》……对当代重大事件、大型活动的叙事,侧重于从历史发展的角度揭示事件的政治意义和意识形态价值。为了庆祝中国共产党成立100周年而拍摄的不到10分钟的短专题片《携手,为人民》,是一部优秀的作品,也是一个很好的策划选题。作为时长短小、用途时效相对有限的短专题片,创作者精心设计了主要表意对象——"手",非常富有思想内涵和政治象征。中国共产党强调"江山就是人民,人民就是江山",任何时候都要坚持为人民服务,同时坚持走群众路线和依靠包括广大党员在内的广大人民群众的巨大力量。在该部短小的专题片里,观众可以看到建成世界上面积最大人工林的无数双手,可以看到为摆脱贫困振兴乡村而努力工作的无数双手,可以看到为战胜疫情而日夜奋战建设雷神山、火神山医院的工人的无数双手和几万名奔赴救死扶伤第一线的医务人员的无数双手……观众在该片中看到的不仅仅是钟南山、张桂梅、卓嘎、杜富国、丁宁等的双手,还有千千万万共产党员和亿万中国人民建设国家、造福社会的无数双手。同时,观众也领悟到了幸福要依靠双手努力的意义,以及无数双手联合起来工作与奋斗的无穷力量。小中见大,或者说另一种意义上的"以小博大",都在这部专题片的选题及策划中得到了非常生动的体现。

近年来,在《见证·亲历》《见证·影像志》《见证·发现之旅》《探索·发现》等栏目中播出的《甲午悲歌》《重庆大轰炸》《解放之战》《并

不遥远的记忆》《一百年的笑声》《海上沉浮》《老照片》《古城开埠》《一个时代的侧影：中国1931—1945》《20世纪中国女性史》《抗战》及其他历史事件类专题片，在选题上有了一些新突破。首先是在宏大历史叙事中开始关注个体命运。《抗战》在战争中融入了个人视角，譬如，以沈阳市郊柳条湖村的村民胡广文的亲历为开篇，一声惊天动地的巨响，把家里的土房炸飞了，房屋倒塌了，家破人亡，胡广文和全家人的命运因此而改变，整个中国的命运从此改变。对个体存在的深切关注，拉近了遥远历史与观众的距离，同时也真实反映了抗战中一个民族的生存状态及深藏在内心深处的创伤。其次是在正史叙述的壮丽舞台上，露出民间史的一角。陈晓卿在《百年中国》的创作中，提出了"历史自有风情"的说法，主张要"追求可触摸的历史"，"在选材时，十分注意从经济、文化和百姓生活方面寻找历史变迁的故事与细节，尽量使历史的过程丰满起来。鲜明的主题可以使纷繁复杂的历史变得线条明晰"。①虽然《百年中国》依然是以政治变迁为主要叙事对象，但在之后的作品中，我们看到了感性的民生史式样。《一个时代的侧影：中国1931—1945》从社会史、民生史的角度来大规模地叙述抗战。它没有任何关于现实人物的采访，既没有专家也没有亲历者出镜，没有任何现实空镜，摒弃了风景式的遗址、遗迹，避免写意镜头的出现，大量地运用了有关人们日常活动的原生态历史影像，这些影像资料来自当时的新闻影片。珍贵的历史影像资料内容翔实，以细节塑造形象，复原历史的瞬间，使历史情境变得感性和生动起来，同时避免宏大叙事、精英历史和悲情述说，突出了生活史、社会史的内容，重大事件仅仅成为叙事的背景。观众从中可以看到当年老百姓的衣食住行和婚丧嫁娶，听到当年的流行音乐和不同阶层的人物留下的声音，感受到社会风尚的点滴变化，解读风起云涌的历史事件和大小人物在各自舞台上的命运沉浮。再次是受美国探索系列作品的影响，以释疑解惑为线索，将考古过程、文献记录与再现情景整合起来，借鉴故事片的表现形式，一层层抹去历史封尘，完成对过去事件的现场描述，具有影像探索的特征，以《复活的军团》《郑和下西洋》等为代表。《复活的军团》围绕重重疑问结构全篇，以考古证据和历史研究为依托，大量使用情景再现手法来表现主题或营造场景，层层揭

① 陈晓卿. 历史自有风情 [J]. 现代传播, 2001（1）：71.

示秦军能够一统天下的历史真相。目前来看,探索类专题片在带来良好社会反响的同时,也带来了比较可观的经济效益。

二、人物传记

人物专题片要在有限的时空中浓缩专题人物的心路历程,表达创作者对人物的理解,向观众传递一定的思想价值观。随着社会政治、经济和文化氛围的嬗变,在人物专题片的发展历程中,尽管其选题还是在人身上做文章,但是在以下一些问题上,发生了深刻的裂变,那就是:我们应该选择什么样的人物作为专题片的主人公?我们应该展现人物的哪些方面?人物专题片最后指向哪里?

国内的人物专题片成形于20世纪七八十年代。早期的成熟体现在画面加解说的政论形式的确立,以及内容上集中于对人物的展现,以区别于事件类、自然地理类、文化类专题片等。早期的代表作包括将镜头对向伟人的《人民的好总理》《伟大的战士白求恩》,反映社会主义建设模范的《深山养路工》《金溪女将》,讴歌具有献身精神的艺术工作者的《雕塑家刘焕章》、改革先锋农民企业家的《蓬莱新八仙》、战争英雄的《叶剑英》《刘伯承》等。这些专题片对人物的选择,是以人物作为某一类群体中的典型标准的。换言之,人物本身拥有特性并不要紧,重要的是他能否体现他所代表的群体的先进性,为现实中的人的精神面貌寻找形象代言,从而基于时代主题的把握,以个人状况来理清社会发展脉络。编导从抽象的观念出发去选择人物,在实际取材的时候,也倾向于搜集与概念相吻合的素材。此外,由于人物是以"一类"而不是以"一个"的身份出现在镜头前的,选题上集中雷同,所陈述的主题思想也趋于单调一致。

随着改革开放的日渐深入,中国由计划经济向市场经济的转型及政府事业单位改革的逐步到位,一直习惯于吃"皇粮"的影视机构开始直面波诡云谲的市场。由于其具备的企事业混合模型的属性,大众传媒既要担负社会使命,也要靠与收视率挂钩的广告收入来维持生计。旧有的传统文化发生了裂变,舆论环境逐渐宽松,人们在思想上不断解放,民主意识日益增强,价值观念、生存方式都有了不同程度的转化,观众已不再满足于过去对传媒被动式的全盘接受,而是更渴望自主选择。1991年出品的《望长城》对于中国专题片的创作有着极为重要的意义。《望长城》在国内电视

史上留下的绚烂一笔，就是纪实主义理念的引入和观众意识的初步形成，即尊重客观事物的客体性和尊重观众的收视喜好。以尊重事实本真为前提，而不是听从主观意愿肆意地利用它、改变它；满足观众的需要，实现平等的沟通和交流，而不做简单教化，这是《望长城》对于之后的专题片最大的启发。《望长城》在语言、题材、视角、叙述方式等诸多方面的创新，足以作为中国专题片发展中的一道分水岭。虽然这不是一部完全意义上的人物专题片，但是其在表现人物方面的突破同样不容小觑。民间歌手王向荣、运煤车女司机张腊梅、中秋节做大月饼的农民杨万里一家、失去丈夫的农妇李秀云、饱经风霜的老奶奶、忘情打鼓的老汉、憨憨的乡里娃……这些普通老百姓的生活过程和原生形态被纳入专题片选题的范畴，他们坚韧不拔的生存意志与顽强生命力是长城的精髓和魂魄的最好诠释。与片名所指称的绵延万里、雄姿英发的地理上的长城彼此呼应，他们建筑起了一座人文精神上的"长城"。抛开普通老百姓这一被中国电视长期忽视的表现对象不谈，《望长城》对于人物专题片的启示还在于：它在选择、表现这些人物时，是以他们的真实生活为基础的，突出他们作为个体的性格、情感，并且开始注意以观众的视听需要和心理特征作为选择素材的标准。这对于日后的人物专题片的选题产生了深远的影响。

　　近年来，比较有影响力的人物专题片有《刘少奇》《朱德》《毛泽东》《邓小平》《李莲英之谜》《玉溪之子》《斯诺》《独领风骚——诗人毛泽东》《武侯春秋》《新搜神记：武圣关羽》《孙子兵法》等。虽然选题还是集中在伟人、名人身上，但在题材的具体选择和处理上，呈现出多元化、各种理念纷争的状态。其中，以刘效礼制作的《毛泽东》《邓小平》为代表，在"平视""走近"伟人的些许突破中，洋溢着对领袖的爱戴之情。有些作品则尝试新颖的选题视角，超越对人物的刻板化描述，如《独领风骚——诗人毛泽东》抛弃了政治叙述的模式，尝试对伟人的再认识，从"诗人"角度切入，在已经被呆板化、神话了的毛泽东形象上，以艺术为切入口，找寻他作为一般意义上的人（而不是政治领袖）的特殊性和全面性。这些作品也是对以往失真的或人性缺失的人物专题片做法的一种纠正和弥补。有些作品则以人物为题，重新审视历史，代表作有陈晓卿的《刘少奇》《朱德》，时间的《周恩来》，以及《东方时空》的《记忆》系列等。这些作品都是以人带事，人物的出现是为了唤出或证明某段历史，注重人物所

体现的历史价值和时代风云,站在当下的立场重新解读历史。人物不过是表现大历史所借助的一个巧妙途径。有些作品则充分研究观众的消费需要,以吸引观众眼球和刺激的情节内容,试图打开专题片的市场。如《李莲英之谜》在充分挖掘历史资料的基础上,以层层揭秘的手段,充分调动了观众的好奇心,描述了李莲英当太监的隐秘经过及其在风云变幻中始终岿然不倒的惊险历程。人物专题片因此沾上了娱乐的边。

《人物》《大家》及《东方时空》的《东方之子》等栏目将人物专题片推向了一条制作模式化、播出日常化的发展道路。在选题上,《大家》所突出的对象是在各学术领域做出突出贡献的"大家",主要介绍"大家"的学术贡献和他们的成长过程,力图在真实的时代背景下,展现当代知识巨匠们独特的生命追求和探索精神。《东方时空》的《东方之子》栏目"浓缩人生精华",采用纪实与访谈相结合的手法,精彩呈现了高层政要、学界名流、商场巨贾、艺术家、科学家、社会活动家等,他们或是为国家和民族做出了突出贡献,或是在人生道路上展现了非凡人格,或是对人生、对社会有独特理解和追求。《人物》在题材上则更为宽泛,现当代文明进程中那些显现出智慧光芒的古今中外的人物都可能出现在节目中。这些渐成规模的人物专题片,在主人公的选择上突破了以往政治伟人、历史名人一统天下的局限,从知识分子、业界精英到有性格的普通人,从国内到国外,开垦出人物选题宽广的肥沃土壤。在对人物专题片的选题及具体素材的取舍观念上,始终徘徊在意识形态、市场经济和社会责任之间。

三、历史文化

专题片中比较常见的选题内容,是专业性题材并具有比较强的知识性。对于这类专题片而言,专业性和知识性通常融于一体,其中一定涉及不少直接或间接的相关专业知识。相对而言,此类专题片的选题及策划内容更多的是关于历史人文、考古发现和艺术技艺等方面的。比如,刘郎自称是电视系列片的《苏园六纪》和苏州电视台自称是大型文化系列片的《君到姑苏见》,还有那些即便被命名为纪录片而事实上更多还是专题片的如《曹雪芹与红楼梦》。近年来,随着对中华文明探源工程的重视,考古发掘的发展进步很快,接连不断地获得了重要的考古发现,并且获得了现代科学技术的支持,其中就包括全程影像拍摄的提供。这不仅为提高考古发掘及研

究的质量提供了很好的支持和帮助，而且提供了更多、更好的生动素材，便于创作出更多考古发掘过程细致具体、知识讲解生动可感的专题片，更好地弘扬优秀中华历史文化和增加文化自信。以 2019 年浙江广播电视集团出品的《良渚》为例，该片以考古发掘的遗址和出土的文物为依据，结合再现的方式，予以专业知识解读和科研推断，呈现了良渚人的工艺和技术水平，以及良渚人独特的生活状态和精神信仰等，体现了全球视野下以良渚文化为代表的早期中华文化的特色和价值，突出了良渚文化在世界文明史上的重要地位。

在《古文明 新发现：金字塔考古行动》《世界遗产之中国档案》《故宫》这些作品中，我们不难发现它们的共同特征：探寻神奇奥秘的文化，寻找新发现、新景观，纪实的手法、引人入胜的悬念、故事的精彩讲述再加上迷幻生动的声画语言，文化品位与知识内涵、观赏性与娱乐性并重，既吻合了传统文艺寓教于乐的观念，又符合了媒体经济效益的目标，一经推出，立刻吸引了观众的注意，并迅速收获商业利益。如《故宫》从辉煌瑰丽的宫廷建筑、神秘沧桑的馆藏文物入手，讲述了宫闱内不为人知的人物命运、历史事件和宫廷生活，触摸历史跳动的脉搏，呈现千年的文化诉说和生命智慧。深度人文、唯美展现，在差异多元中展现真实的人文底蕴，是文化类专题片深层建构、不断探索的方向。"在未知领域，我们努力探索；在已知领域，我们重新发现"是《探索·发现》栏目的口号，它昭示着此类作品的宗旨和目标。从中我们可以发现，在最吸引人的绚烂外表下，选题是这一类作品寻求突破的重点。马斯洛认为，人的无意识深层有一种探索内驱力，它使人产生认识和理解客观事物的愿望，因而学习和发现未知的事物会给人带来满足和愉悦。[①] 未知的奥秘、已知的颠覆与新解，紧紧抓住了观众的兴趣点和好奇处，让观众经历了一次次探索、发现的旅程。节目的红火正在于这些专题片将观众的视线引向了神奇的领域，在影像所营造的陌生世界里，人的求知欲被无限激发，并在及时的释疑解答中获得了莫大的心理满足。

① 弗兰克·戈布尔. 第三思潮：马斯洛心理学［M］. 吕明，陈红雯，译. 上海：上海译文出版社，1987.

四、自然地理

在自然地理类名目下，我们可以进行更为细致的划分，首先是反映山川风光、名胜古迹的，这类作品集中在20世纪七八十年代，如国内第一部介绍长江沿岸风貌的《长江行》，形象展现天山南北辽阔疆域、美丽山川和丰富矿藏的《欢乐的新疆》，反映桂林溶洞景观的《芦笛岩》，黄河文化片的先导《丝绸之路》，以及后来引人注目的《话说长江》《话说运河》《黄河》《唐蕃古道》《蜀道》《黄金之路》等。诞生于1978年9月30日的栏目《祖国各地》，多年来一直是此类专题片播出的重要渠道。这类专题片以讴歌祖国大好河山为依托，将壮美的画面配上情绪饱满的解说，大篇幅地抒情与议论，以此来唤起观众对祖国、对社会的热爱之情。

近年来，自然地理类专题片的宣传色彩不断弱化，但新的宣传需要依然存在，那就是以自然地理知识的介绍为载体，传递环保精神。以中央电视台《人与自然》播出的专题片为代表，《人与自然》的栏目定位是介绍动植物和自然知识，探索人与自然之间的相互影响、相互作用，探讨社会、经济、生态协调发展和可持续性发展的有效途径。从严格意义上来界定，《人与自然》并非专题片栏目，而属于综合性栏目，因为其中有少量的新闻和音乐电视（music television, MTV），但专题片显然是最重要的部分。《最后的象族》《极地守护者》《奥秘》等作品，融审美性、趣味性、知识性于一体，在美的享受的同时，潜移默化地影响观众，告诫观众要热爱大自然、保护大自然、合理利用大自然。这类专题片是在早先《动物世界》等栏目的创作上的深化。在纯粹展现各种动物的习性特点、生活规律、栖息地点、繁衍生息的基础上，添加了人的视点与关怀。随着人们对环境的关注愈来愈深切，站在环保立场来拍摄自然地理类专题片将是未来发展的一个方向。

如今，自然地理类专题片在创作理念上有了本质的蜕变，正逐渐与娱乐经济相结合，走向视听消费市场，未来的发展不可低估。这类专题片的一个选题倾向是将自然与旅游经济相结合，引入亲历体验，内容轻松随意。2002年1月28日，海南卫视进行改版，更名为旅游卫视，这标志着国内首家以"旅游传播"为主题的旅游卫视问世。细究旅游卫视麾下的众多栏目内容，其实是对之前已经出现的电视旅游节目的大整合。从形态上来看，其中的许多内容都可以独立成片，是自然地理类专题片为满足新时代大众

旅游需要而实现的新发展。在这些专题片中，除了解说的方式从自上而下的宣传教育改换为贴心的娓娓而谈及主持人的深度体验、热情解说外，题材内容也在对传统的背离中闪烁出新光彩。其中的名牌栏目《中国游》以主题旅游的方式，对960万平方公里的中华大地进行了最大规模的旅游景点介绍，集中展现了旅途中的所见所闻；《世界游》以记录所行随见的轻松方式，以中国人的传媒视角去展现世界风采；《有多远走多远》将自驾游爱好者和汽车厂家、旅游公司联系起来，配合汽车及其相关用品厂家的市场推广，量身定做各种驾车旅游的线路，为各种风景区、旅游景点设计深度自驾旅游计划，以各地日新月异的变化为背景，以行程中的体验为线索，在行驶过程中发现美、寻找美、展现美……诸如此类的自然地理类专题片可视为传统中的"新变异"。

另一个选题倾向是探索、揭秘性质的作品。美国的《国家地理》频道是颇受欢迎与赞誉的自然地理类专题片节目。节目在全球100多个国家通过有线网络等各种渠道播出，成为覆盖全球的最有影响力的电视频道之一。被《国家地理》操作得炉火纯青的专题片模式，令人耳目一新，很快影响国内的电视界，以中央电视台《探索·发现》栏目为首，成功地实施本土化移植，播出了《极地跨越》《走进非洲》《中国邻邦大扫描》等片。目前，这一类作品呈迅速蔓延之势，是目前专题片市场化的主流。《国家地理》带给国内专题片的一个重要启示就是从自然地理向人文地理转变，并不断扩大人文地理的内涵和外延。专题片面对的是一个接受过良好教育，具有一定审美能力和文化素养的群体。这样的群体在影视的大众构成中处于中上的位置，他们的需求并不仅仅停留在表层的视听享受、感官的愉悦和情感的沉醉中，感受深刻的人生，品味醇厚的历史，建构富足的精神世界，在影像的反射中认识自我、认识人生、认识社会，是他们选择专题片的原因。探索类专题片不是简单的娱乐，而是秉承以人为本的精髓理念，在自然地理的浮光掠影中，依靠丰富的文化和厚重的历史，打造"人文地理"的新尺度，以此来满足观众更高层次上的需求。人文地理也逐渐成为国内专题片的自觉追求。比较《话说长江》与《再说长江》，二者的差异是最好的例证。这两部同样以长江为题材的作品，相差20年，分别站在了各自时代国内自然地理类专题片的巅峰。从自然到人文，是其中最深刻的变迁。以对丽江的表现为例，在《话说长江·金沙的江》中，丽江仅是长

江顺流而下的一个点，匆匆几个山水镜头，转眼就过去了，只给观众留下了一个模糊的印象。而到了《再说长江·金沙流韵》中，编导大力渲染人的存在与历史文化的印记，以客栈的主人李实正在为如织的游人犯愁、来自法国的酒吧老板谈笑风生开场，悄悄揭开了丽江神秘的面纱；纳西古乐的古道仙风则缓缓叙说着丽江绵延悠长的过去。

五、理论思想

理论专题片是以某个思想或理论观点为主来拍摄的专题片。《走向和谐》《东方之光》《让历史告诉未来》《世纪行》《走进新时代》等大型理论片是这类专题片的重要代表作。顾名思义，理论专题片是为专门讲述某一个理论观点而拍摄的。刘郎的《苏州水》体现了非常深厚的理论思考成果，表达了对苏州历史文化生态意识的关注和寻绎。《苏州水》不是学术论文，它具有"零零星星和隐隐约约的生态意识"，这显然不是一种贬义的表达。水巷是苏州作为水城最主要的特色所在，刘郎在《苏州水》中说道："这些水，过去都是流动的，因此，它们原本都是河。"苏州临河而建的民居"最初只是为了生活之用，但苏州人对于水的利用纵横得法……不但给人们提供了生活之源，也同时给人们带来了生活之美。二者浑然一体，高度融合"。这非常直接地点到了苏州水城建设中所蕴含的自然意识和生态意识。苏州古城建设者的这个做法，不仅十分有效地保持了原先水系的自然生态功能，而且也带来了唐代诗人杜荀鹤笔下关于苏州水城所特有的文化生态之美——"君到姑苏见，人家尽枕河。古宫闲地少，水港小桥多。夜市卖菱藕，春船载绮罗。遥知未眠月，乡思在渔歌"。伟大诗人屈原在他著名的诗歌《湘夫人》中，有"筑室兮水中"以迎接佳人到来的描写。限于当时的建筑水平，这其实只是一种非常浪漫的艺术想象。古代苏州人则很现实，他们并不劳民伤财地去努力实践"筑室兮水中"的理想，而是不动声色地沿着河流两岸建筑自己的家园。这样就轻而易举地把星罗棋布的众多河流纳入了自己的家园，形成了建城于河上的水城特色。古代苏州人在不破坏自然水系的前提下把众多河流纳入了自己的家园，既是以自然来点缀家园，又便于处在自然经济状态下的日常生活，用现在的理念来说，可算得上是具有很强的生态观念和积极的生活态度了。这与古人所说的"理水为城"和"平江"（"平"亦"理"也）的意思如出一辙。刘郎看懂了

这一点，所以他在《苏州水》中非常明确地告诉观众古代苏州人缘何把自己建设的城市叫作"平江"。在《苏州水》中，刘郎以他特别敏锐的文化感悟力，非常直截了当地告诉我们：古代苏州人热爱自然，以水为邻，所以那流淌于自然之中并被视为故里桑梓的小河都普遍得到了很好的保护；古代苏州人对水敬而不畏，亲切地"枕河"而居，特别有一种在自然怀抱中无忧无虑的安全感和舒适感。所有这些既造成了苏州水城的特色，又非常充分地表达了古代苏州人作为自然之子所具有的努力创造"天人合一"境界的自然意识。通过《苏州水》，刘郎用声情并茂的"形象论证"帮助现代苏州人从生态意识和可持续发展的角度更好地认识到自己家园的历史、现在和未来，同时也让专题片理论（学术）化成为可能。

第四章

纪录片与专题片的创作手法

《话说长江》

作为"介于单纯记录现实和企图解释现实之间的奇妙的中介性艺术形式"①，现实和艺术是纪录片和专题片创作的"两翼"。在纪录片和专题片的创作中，一方面要依赖现实生活所提供的素材，另一方面还要避免对现实的过分依附，努力去传达主体的审美体验。歌德认为："艺术家对于自然有着双重关系：他既是自然的主宰，又是自然的奴隶。说他是自然的奴隶，是因为他必须用人世间的材料来进行工作，才能使人理解；说他是自然的主宰，是因为他使这种人世间的材料服从于他的较高的目的，并且为这较高的目的服务。"② 与剧情片相比，纪录片与专题片借助于社会生活中的真实材料，展现真实的人物、事件、环境。但，纪实的目的并不止于此。创作从来都是创作者主观活动的过程，它必然表现创作者的认识和情思。纪录片和专题片的创作也同样如此，它只不过是借实物和实录来展示创作者的理性思辨和情感体验。如果说剧情片是创作者在虚拟的故事描述中"说话"，那么纪录片和专题片就是创作者在非虚拟的事实描述中"说话"。真实地反映生活并不是纪录片和专题片创作的真正目的。纪录片和专题片的

① 巴拉兹·贝拉. 电影美学 [M]. 何力, 译. 北京：中国电影出版社, 2003：167.
② 艾克曼. 歌德谈话录：全译本 [M]. 洪天富, 译. 南京：译林出版社, 2022：515.

目的在于通过对客观现实的真实记录，传达出创作主体对生活具有的主题意义的价值判断，从而实现与观众的情感交流和心灵沟通。既然纪录片和专题片作为一种艺术创造，体现着创作者的创作和表达，那么在表现手法上，只要能更好地表达作者的意图，在不违背真实原则的前提下，什么方法都可以使用。

相对于其他影视样式而言，纪录片和专题片的创作，依赖现实生活所提供的素材，其创作更强调手法的纪实性。由于国内影视发展长期忽视纪实性，近些年来，一些纪录片和专题片的创作者和研究者在过分强调纪实手法的同时，人为地限制了纪录片和专题片正常的艺术传达手段。从拍摄到编辑，从镜头长短到结构方式，从造型技巧到组接艺术，纪录片和专题片丰富的视听表现手段似乎因为"纪实"的需要而在整个艺术传达的过程中变得相对单一了。为了追求真实，而采用很多为了真实而真实的手法，如为追求严谨的时空观念，刻意地取长镜头，禁用蒙太奇，有意地使用同期声，摈弃解说词，等等。作为表现手法的技巧方式，都只是创作主体对现实的物质存在进行艺术描述时所采用的具体方法。而任何创作方法本身并不存在纪实或表现功能上的差异。某一种方法只是达到创作目的的其中一种，某一种技巧方式在不同的创作主体手中会千变万化。譬如，长镜头在"意大利新现实主义"那里，是记录现实现象"客观性"的方法，而在"法国新浪潮"那里，却被用来表现主观意念和情绪。创作者的动机和视角能够改变视像运动的美学含义。许多纪录片和专题片的创作者也在尝试不同的手法，突破以往单调纪实的局限。《八廓南街16号》的作者段锦川在《沉船——九七年的故事》中，增加了画外解说来增强作者的主体性，更为灵活地追求个人风格。吴文光也在《江湖》中，避免使用过多的长镜头，通过近景和特写的交叉剪辑，寻求风格上的转变。1991年，美国著名电视制片人、匹兹堡公共电视台执行副总裁托马斯·斯金纳先生曾经来当时的北京广播学院讲学。当时，北京广播学院师生最关心的还是怎样处理艺术性与真实性的问题。对此，斯金纳先生认为没有讨论的必要。他认为，中国纪录片不能走向世界的原因就是为了追求纪录内容的"绝对真实"而放弃运用各种先进手法。因而，中国的纪录片只有"纪录"没有"再创作"。

在现场拍摄和漫长的后期制作过程中,都充满着对各种手法的熟练操控。[1]

创作方法,或者说创作手法,其实也就是创作手段。"术语'手段'泛指被使用以达到目的的那些东西,诸如工具、机器和燃料。严格地说,'手段'指的并不是那些东西,而是和它们有关的那些活动,如使用工具、开动机器、消耗燃料等等。进行这些活动(按照该词字面所包含的意义)都是为了达到一个目的,目的一经达到,活动也就停止了。"[2] 目的和手段彼此紧密关联,共同构成了技艺最重要的方面。目标必须通过手段来达到,在执行过程中,手段的重要性就无与伦比了。凡是真正的艺术,都有赖于高明的技巧。技巧,既是对艺术手段的熟练运用,又充满了个性的创造。纪录片和专题片由于有着纪录与创造的双重属性,在素材上无法做到像剧情片那样自由驰骋,因而更应注重形式的作用。罗丹曾把轻视技巧的艺术家比作忘记给马喂料吃的骑马的人,他认为"轻视技法的艺术家,是永远不会达到目的,体现思想感情的"[3]。许多技巧都被普遍地运用在纪录片与专题片中,只要使用得当都是有效的,但是所有技巧都必须小心运用。由于篇幅所限,以下只能择重点展开分析。

第一节　现场拍摄与剪辑

一、现场拍摄

现场拍摄强调"第一时间"和"第一现场"的声像摄录,是纪录片和专题片体现和保证真实性的重要手法,对于纪录片而言,尤其关键。纪录片《西藏一年》主要运用现场拍摄的跟拍方法,将镜头对准并跟踪了很多自身有故事的"人"。其中,有基层干部、乡村医生、寺庙僧人、乡村法师、建筑公司负责人、包工头、饭店老板、三轮车夫、农民、牧民和打工

[1] 托马斯·斯金纳. 美国的纪录片创作 [J]. 现代传播, 1993(1): 77-79.
[2] 罗宾·乔治·科林伍德. 艺术原理 [M]. 王至元, 陈华中, 译. 北京: 中国社会科学出版社, 1985: 15.
[3] 罗丹. 罗丹艺术论 [M]. 葛赛尔, 记. 沈琪, 译. 北京: 人民美术出版社, 1978: 52.

者等，具有比较广泛的代表性和真切的可信度，相对立体地反映了今日西藏真实的社会生活。以《西藏一年》对片中人物故事的讲述来看，虽然不一定有戏剧性的起承转合与吸引眼球的跌宕起伏，但是具有客观跟拍并自然展示的真实可信。其中，三轮车夫拉巴是一个非常勤劳而诚实的青年，为了生活，尤其是为了娶媳妇和为侄儿欧珠开刀筹款，他凭着自己年轻的身体好像有使不完的劲，几乎一年到头一直在起早贪黑、吃苦耐劳地干着各种各样的苦活、脏活。通过纪录片现场捕捉的镜头，观众不仅真切地看到了他的辛勤劳苦与"千方百计"，看到了他贩卖小狗遭遇的赔本和到那曲打工受人欺负的情况，看到了他在亲朋好友的支持下购买机动三轮车重操旧业并兼任导游的历程，感受到了他与未婚妻达珍朴实无华的爱和他对侄儿的关爱之情，而且还强烈而自然地感受到了他在生活中的自信和快乐、真诚和无奈、忧伤和憧憬。在纪录片《西藏一年》的影像画卷里，不断工作着、生活着和被摄像机拍摄着的拉巴，就像是一个不断游动的点，他一会儿在跟他人的交往中运动成一条线，一会儿这条线因为与其他人的故事相交又活动成一个面，再继续与更多人的生活相交而活动成一个似乎可与天地六合相对应的六面体。观众通过对他这个人日常生活的真切感受，可以看到的是一个相对较广的社会生活面。一天到晚既忙于干活也想着生活而几乎没有时间去烧香礼佛的拉巴，内心世界其实非常纯洁而宁静，宁静而纯洁得不亚于非常虔诚的宗教信徒，因此，当摄像机出现在他面前或他面对摄像机的时候，他仿佛有"坐怀不乱"的那种境界，毫不掩饰，毫无做作，眼前想的是干活，心里想的是生活，口里说的自然主要还是干活与生活。其中，侄儿欧珠发病住院和从农村来江孜县城打工的达珍成为其未婚妻这两桩事自然进入纪录片的拍摄视域，特别真切而出彩——这与其说是纪录片创作者的自觉发现，不如说是甘当"跟腚派"纪录片拍摄者往往会有的不期而遇、上苍恩赐或俯拾即是。纪录片拍摄能够造成如此由点及面的对客观生活的自然展示，有一点也许需要特别强调，那就是拍摄者在拍摄现场的"先学无情后学戏"。《西藏一年》的主要创作者在结束实地拍摄后，曾经去为拉巴侄子开刀提供相关帮助，但是他们在拍摄现场，更多关心的是怎样努力于拍摄时不我待而难以捕获的真实情景（比如，包工头打拉巴耳光的那个不到一秒钟的镜头），而不是去帮助被跟拍者解决问题乃至主张权利（尽管拍摄本身也许有时会给被拍摄者带来一些有利因素）。诸

如此类现场拍摄而成就的纪录片,其声像实录及展示本身可以较好地昭示一般纪录片的本质属性,并且很好地彰显其文化意义。在这方面,纪录片《西藏一年》无疑是一个成功的范例。

纪录片《永远的少年》是周洪波导演用单机拍摄的(部分少年队员家庭生活部分则由其助手单机拍摄),总的拍摄时间仅为不可自由选择的11天(从其开始拍摄的时间到国际比赛日之间就只有11天),但是给人的感觉确实拍出了那50多名少年歌手在指挥徐亮亮的带领下走向成功的漫长而艰辛的历程。在平日训练的时候,那个由50多名少男少女组成的合唱团,经常状况百出。但是,最后居然没有任何一个人出局,全部登上了竞赛舞台,共同进行了一次完美的竞赛表演。如果说合唱团需要设置不同声部,然后进行完美组合,这种由设置不同声部而获取的完美的和谐,就是艺术上的成功,也是艺术表演的最高境界。那么,这种成功的获得和境界的企及,既需要个体花费大量时间进行刻苦的训练,又需要个体在思想认识方面的高度自觉一致,更需要指挥平日里整体训练处置得当。这三者缺一不可的道理,要以非常令人信服的纪录影像加以真切的表达,实非易事。这类没有拍摄时间的厚积却有生活内容厚重感的成功,首先因为秉承"直接电影"精神的现场拍摄方法,纪录片拍摄者在相关生活内容展开过程的关键时刻在场,敏锐感受,并且即时捕捉到关键过程中具有窥一斑而知全豹的多个精彩瞬间,最终由所记录的生活内容自己"直接"呈现,成为一个完满的作品。

关于现场拍摄,有人认为,纪录片和专题片的美就在于它的原生态性,大可不必在声画表达层面上要多讲究,更不应该提倡唯美主义;有人的观点则相反,认为纪录片和专题片要很好地走向大众传播领域和扩大其社会文化影响力,势必要尽可能在声画方面都拍得非常好看并富有美感。毫无疑问,很多纪录片和专题片都自然而然地具有而不是刻意追求的原生态效果,这是纪录片和专题片的题中之义。只要纪录片和专题片强调在现实生活的"第一时间"和"第一现场"进行拍摄,不管摄制人员是否运用照明和外接录音装置等,其原生态的特征及其属性就不可能没有。那种与"片"俱来的原生态效果,如果没有停留在表象层面而运载着更多生活真切与现实内涵的话,就往往会具有原生态的美,而这种原生态的美——不管是声音的粗糙还是表情的尴尬等,显然都是纪录片和专题片十分需要的。当然,

除非条件受到局限和生活内容不允许,一切纪录片和专题片都应该尽可能拍得好看一些和好听一些。摄影(像)水准高低是决定纪录片和专题片能否顺利进入市场的关键因素之一。坚持原生态的传统做法,使得纪录片和专题片的拍摄比较粗糙,在摄影(像)的专业化、艺术性等方面与故事片相比有很大的差距。一方面,绝大多数的纪录片和专题片不应是孤芳自赏的小众传播产品,需要向大众进行传播,这就对片子的基础质量和形式层面的美感有一定的要求。保持并追求纪录片和专题片的原生态效果,应该要考虑尽可能拍得美一些,因为纪录片和专题片毕竟隶属于艺术品的范畴。另一方面,现在国际上的普遍趋势是要努力将纪录片和专题片拍得更加好看和富有美感,追求声画的诗情画意。因此,关于纪录片和专题片的创作追求原生态效果和努力创造形式美的道理其实内在一致,尤其在拍摄手段丰富多样的时代,更加需要兼而有之。现场拍摄中,色调的设计、艺术造型的选取、镜头景别的选择、运动方式的处理、现场效果声的运用及音乐的表现等,这些视听语言的审美性因素和娴熟技法也都是纪录片和专题片创作需要关注的方面。

二、剪辑

剧情片致力于表达出一种超越日常生活状态的情境,更多地诉诸感知,而在纪录片和专题片中,创作主体以观察、体认日常生活的独特视角,通过选择、缝合和点化,从感知层面上升到认知层面。认知是纪录片和专题片的天然品格,也是它不得不承载的任务。对时空结构进行营造的可能性正隐藏在纪录片和专题片的这一认知品格中。时间和空间是人类认知客观世界的两大概念工具,人类凭借时空进行感知。然而,若仅仅是时空的自然组合,人类则难以达成从感知向认知的攀升。万事万物都处于一种连续的时空关系之中。在这种关系中,事物的存在状态具有一种即时的随意性和无序性。人物的活动、人与人的关系、人与物的关系、人与环境的关系,很少有严密的逻辑联系,而往往表现为一种模糊的状态。人们必须在时空进展的过程中去识别它,使它有序化,从而了解事实所蕴含的意义。面对迁流的时间和浩茫的空间,如果不能超越时空,不能打破时空在感性层次上的自然结合,人类的理性就只能在感性的汪洋中沉浮。摄影(像)机拍下的、未经剪辑的片段既无意义也无美学价值,只有进行有序的组接之后,

才能将富有社会意义和艺术价值的视觉形象传达给观众。纪录片《舟舟的世界》《英和白》《幼儿园》的导演张以庆认为："我们最终要的不是'素材'而是'观念、思想……'整个剪辑过程与其说是整理素材，不如说是观念表达过程中的言语修辞过程，是货真价实的思想的过程。"① 在纪录片和专题片中，剪辑正是通过对现实生活素材的重新组合构造时空，提供一个由形象、声音、环境、心理所组成的场信息结构，从中展现主体的情思。美国著名电视制片人、匹兹堡公共电视台执行副总裁托马斯·斯金纳介绍，在他们那里，如果有一年的时间制作一部片子，他们将用两个月的时间调查研究，用两个月的时间进行实地勘查，再用两个月的时间来拍摄，剩下的六个月全部用于后期剪辑和制作，也就是用 3 倍于拍摄的时间进行再度创作。② 可见，后期剪辑在纪录片和专题片创作中的重要性。

　　美国纪录片导演怀斯曼非常注重通过后期剪辑的"创造性处理"来加强故事化叙事策略和表达思考成果，他曾表示，他拍摄了存在于所谓现实生活中的事件，却以一种与它们实际发生的顺序或时间没有任何关系的方式来结构它们——他所创造的是一种纯粹虚构的形式，所以，从结构的观点看，他的影片与剧情片技巧关系更为紧密，而与纪录片技巧关系较远。③ 怀斯曼对于自己纪录片创作的这些解释，主要在于强调他的纪录片在再现实际发生事件方面所采取的叙述策略——强调在尊重事件声像真实的前提下，纪录片对现场直接拍摄获得的声像素材进行怎样的取舍和怎样的叙述。对于纪录片而言，这其实是创作所必需的，是使纪录片能够成为艺术形式所必需的，尤其是争取让更多观众喜闻乐见所必需的。怀斯曼认为，"从结构的观点看"，他的影片与剧情片技巧关系更为紧密，而与纪录片技巧关系较远。这里所谓"从结构的观点看"，与怀斯曼自己所说"纯粹虚构的形式"相关。因为怀斯曼纪录片"虚构"（这里的"虚构"与文学创作中的"虚构"不一样，应该相对于完全不加增删的事件过程而言）的只是"形式"（讲述事件的方式），并且这个"形式"完全是靠后期剪辑加以实现的，因此，其与剧情片紧密的只是后期剪辑的"技巧"，与其他纪录片作品

　　　　① 张以庆. 记录与现实：兼谈纪录片《英和白》[J]. 电视研究，2001（8）：54.
　　　　② 托马斯·斯金纳. 美国的纪录片创作 [J]. 现代传播，1993（1）：77-79.
　　　　③ FREDERICK WISEMAN, THOMAS ATKINS. Reality Fictions: Wiseman on Primate [M]. New York: Monarch Press, 1976: 82.

相比较远的也只是后期剪辑的"技巧"。纪录片在后期剪辑技巧方面与剧情片关系比较紧密,容易获得剧情片(故事化)的观赏效果,但是不能说它就是剧情片,不能说它就不是纪录片和不具有纪实美学特征。

专题片一般都具有主题先行的特点,也往往缺少现场拍摄的声像素材,因此,通常必须借助于更多的历史资料、文献实物和相关人物访谈等来组织素材和结构作品。20世纪30年代,苏联纪录片大师维尔托夫利用各种影像资料创作了著名的《列宁的三首歌》。为了纪念抗美援朝战争胜利而创作的《较量》,为了纪念周恩来外交历史功绩而创作的《周恩来外交风云》,为了纪念香港回归祖国而创作的《香港沧桑》,为了回顾20世纪末中国人民在中国共产党的领导下进行可歌可泣的抗洪抢险而创作的《挥师三江》,等等,都主要通过剪辑历史影像资料创作而成。2001年,由北京大陆桥文化发展有限公司制作的《传奇》,是一部长篇系列片,共364期,分自然、科学、人文和战争等四大专题,它的素材主要来自2001年1月以后播出的海外纪录片和专题片,分别来自澳大利亚、德国、法国、美国、英国和加拿大等14个国家的44个制作发行公司,也是资料汇编而成的典型案例。于是,在立意确定之后,资料收集的丰富程度与后期剪辑水平是专题片成功的关键"两翼"。对于资料的妥善运用和组合,不仅使故事内容及原因分析更加丰富、立体,而且使作品的主题立意及观点诠释更加具有说服力。

此外,剪辑能够帮助纪录片和专题片产生故事性。在视听信息的传播过程中,故事性是保证传播效果的有效手段。纪录片和专题片具有的故事性弱、节奏缓慢、波澜不惊、观赏性差的不足,使得它们很难进入市场流通。加强故事性后才能为观众所喜闻乐见。在社会趋向民主,以及商业化浪潮、大众文化浪潮的多重挤压下,传统意义上的纪录片和专题片的生存处境变得日益艰难。戏剧化叙事已经成为纪录片和专题片实现自我突破和超越的路径。纪录片和专题片的故事化,强调表达形式的情节叙事因素,抛弃了过去那种平铺直叙的创作方式,在一定的时间和空间内,表现出了一个相对完整和连续的事件——开端、发展、高潮都有较好的照应,具有一定的可视性。早期的纪实作品已经尝试制造一些朴素的戏剧化效果,例如,《北方的纳努克》中纳努克捕猎海象的一幕,充满悬念,动作和音乐都富有节奏性。如今的纪录片和专题片的创作在此基础上,借鉴了电影、电视类型片的成功经验,强化戏剧性冲突,想方设法地给它披上"故事"的

外衣,加强可视性以征服观众。讲什么故事及怎样讲故事被放置到了最重要的位置。纪录片与专题片包含基本叙事模式的两个方面,即"故事"(story)和"论述"(discourse),前者是纪录片与专题片所描绘的对象,后者则是纪录片与专题片讲述的方法。剥离故事的构成要素和表达方法,可以让我们更清楚地辨别故事化的形成过程。不仅在选题中要找到矛盾,在拍摄中要表现矛盾,还要在后期剪辑中使用设置悬念、人物铺垫、交叉叙事、加快节奏等手法以加强故事性。"编剧"这个专属于故事片的概念现在也被运用在纪录片和专题片的创作中,不同的是,纪录片和专题片的编剧主要是在拍摄完成之后展开创作的。纪录片和专题片编剧的工作是在大量零碎的影像资料和文字信息的素材中,选择能够构成故事的元素,然后重新安排故事结构,摆脱情节发生、发展、结果的自然顺序,打乱正常叙事的模式,强调故事元素之间的矛盾冲突、偶然性因素的出现,建构最引人入胜的结构。具体结构的技巧包括设置悬念、设置兴奋点等。计划一个晚些时候才揭晓的疑问,多设干扰主要矛盾发展的次要矛盾,让观众陷入其中又无法通过自身的观赏经验来预测故事的发展,是帮助观众保持长久兴趣的有效方法。兴奋点既可以是煽情的、幽默的,也可以是深思的、富有启发性的,一环扣一环,高潮不断迭起,使观众始终保持新鲜感。《巨人之谜》和《复活岛之谜》这两部作品分别着眼于今天地球上令人浮想联翩的巨人遗迹和复活岛上难解的石像文明。《巨人之谜》带领我们去努力接近这些已经消逝的巨人,了解他们的信息。《复活岛之谜》聚焦于人称"拉巴奴艾"的复活节岛,它位于南美以西2 000里(1里=500米)这一地球上最偏远的地点,距最近的太平洋岛屿约1 600里,长度仅15里,土地贫瘠,树木及水资源很少,冬天多风、潮湿且寒冷。然而,这个古老而又落后的岛屿上有着不可思议的文明遗迹。这样的话题本身就具有难以抵抗的吸引力。这两部专题片通过剪辑,在叙述方式上造成了很强的故事性。其特点表现最突出的是悬念的制造。地球上究竟是否存在过巨人?他们是像恐龙那样灭绝的远古人类,还是乘坐UFO来的外星人?他们因何出现,又因何绝迹?荒凉的小岛上古老的岛民为什么要创造及如何创造了900座大石像?是某种神秘力量的结果,还是来自外星人的先进科技,抑或是工程的杰作?《巨人之谜》《复活岛之谜》两部作品设置了诸多悬念,问题一个接一个,不断地质疑、释疑。结构上形成开端、发展、高潮、结局的完整闭合,逻

辑上讲究有因有果。这两部作品每个悬念的设置过程都类似于中国古代章回小说或者评书的"欲知后事如何,且听下回分解",引人入胜,同时也代表着下一个故事的开端。其调查、分析、论证的释疑过程,实际上相当于一个故事的发展过程,悬念清晰明了之时就是一个故事的高潮和结尾之时。其释疑过程无异于列举原因—得出结论,完成因果关系的线性发展。每一次质疑、释疑都构成一个小故事,一系列悬念所代表的一连串故事共同结构了整部作品的大故事。

第二节 蒙太奇与长镜头

"蒙太奇"一词源于法语,是建筑学上的装配、组合的意思。蒙太奇有狭义与广义之分。狭义的蒙太奇指的是影视作品镜头、画面之间的组接技巧,即上文所述的剪辑。广义的蒙太奇则不仅仅是指影视作品镜头、画面之间的组合技巧,也是影视的基本结构手段和叙述方

《良渚》

法,体现着影视独特的艺术思维和形象体系的建立。蒙太奇赋予纪录片和专题片表现时空的极大自由,摆脱了实际时空的束缚,将艺术的假定性转化为屏幕时空,既具有空间的拓展性,又具有时间的连续性,时间随空间的伸展而流动,空间随时间的延续而变化。

第一,蒙太奇是指画面与画面、声音与声音、画面与声音之间的组合关系,以及由这些关系而产生的意义。纪录片《最后的山神》有这样一段描述,老猎人到定居处就病了,接下来的画面是小鸭子自由自在地在河里游动。在这里,人与山水精神、自然神性的联结展露无遗。通过这种过渡型段落的缝合作用,一部纪录片或专题片的整体节奏显得有张有弛、主次

分明，既能着意对某些细节、重头戏进行精雕细刻和浓墨渲染，又有宽广的时间、空间跨度，传递着丰富多样的信息，继而对纪录片和专题片的叙事主题起到揭示和深化的作用。

第二，蒙太奇也指镜头的运用、镜头的分切组接及场面段落的连接和切换等。如在《我们的留学生活——在日本的日子》中，常常利用冰天雪地、春暖花开的镜头剪辑来叙述季节的转换与时间的流逝。

第三，蒙太奇还是影视作品特有的结构方法，包括叙述方式、时空结构、场景、段落的布局。蒙太奇结构在纪录片和专题片中表现为：通过对纪录片和专题片文本时空的操纵和建构，构筑起纪录片和专题片文本的叙事框架和方式，并由此奠定纪录片和专题片整体的叙述风格。因而，它体现着创作者的美学思想和艺术思维。在纪录片和专题片拍摄中，全片内容往往呈现为零散、琐碎，甚至语意不详的镜头，后期制作必须根据意义表达和情节发展的需要来整体构思，运用艺术技巧将这些镜头、场面和段落做合乎逻辑、富有节奏的重新组合，使之构成一个有机的艺术整体。纪录片和专题片的蒙太奇结构种类繁多，甚至每一部纪录片和专题片都有着自己特定的蒙太奇结构，但是其中还是存在着一些带有规范性的结构模式。如团块式缀合结构，像杨荔钠的纪录片《老头》，将那些在墙角扎堆晒太阳的老头不同的遭遇连缀在一起，展示了他们人生最后一程的光景，并通过他们的生死离别、喜怒哀乐折射出人生无边的孤独和寂寥。交织式对比结构，如《沙与海》，将生活在沙漠中的牧民刘泽远一家和生活在海边的渔民刘丕成一家迥然相异的生活景况对比交叉呈现，展现了人与环境之间的关系及对人的生存意识的探索。法国导演阿伦·雷乃在《夜与雾》中，用白天象征现在时空，用夜晚象征过去，彩色镜头和具有批判色彩的高调黑白摄影交织对比，提醒着人们貌似平和、冷静的现实外表下裹挟着的疯狂、残忍的历史内核。

蒙太奇作为一种艺术手法曾在电影领域掀起了极广泛的热潮。到后来，无论是创作者还是研究者都把它确定为电影独特的再现与表现手法，甚至把它推崇为电影艺术的全部基础。可是，一些纪实主义流派的电影学者不以为然，甚至有人对把蒙太奇作为电影的本性提出了批评，其中的主要代表人物是法国的安德烈·巴赞。他在1953年撰写的《被禁用的蒙太奇》一文中指出："蒙太奇恰恰是反电影的文学性手段。与此相反，电影的特性，

暂就其纯粹状态而言，在于从摄影上严守空间的统一。"① 他倡导的"完整的写实主义"和"完整电影"理论，作为一种空间现实主义的美学，经过数十年的经营，渐成气候，景深和移动摄影正是安德烈·巴赞所倡导的长镜头理论的主要内涵。长镜头是要综合运用推、拉、摇、移、跟、升、降等摄影手段进行时空连续的合理的场面调度，完整地记录一个事件段落的全过程。长镜头要在时空连续的前提下客观地记录生活，在屏幕上再现真实、具体的生活的原生形态，以保持屏幕形象的真实感、现场感，以及拍摄对象及运动过程在时间和空间上的完整性。由于其能够在一个镜头里不间断地表现一个事件的过程甚至一个段落，通过连续的时空运动把现实自然地呈现在屏幕上，因此，长镜头被认为体现了一种纪实的风格。这种以纪实性美学为特征的摄影方式尤其适合纪录片和专题片的特质。纪录片《阴阳》《铁西区》中长镜头的数量就占了绝对的比重。纪录片经典《北方的纳努克》在表现纳努克冰上凿洞、下渔线等待、捕捉与拖拉海象的段落时，都是用一个长镜头一气呵成地拍摄的。在这些长镜头的展示里，含有各种叙事信息的事实被摄影（像）机连续不断地完整地记录，屏幕时间与实际事件发生时间几乎等值，在这些事件过程中，观众所经历的心理期待和片中的人物几乎等同。长镜头贯穿在影片之中，保持了时间、空间的完整和真实，克服了蒙太奇被割裂的虚假感。

长镜头与蒙太奇在叙事方式上有许多的不同之处，主要表现为以下两点。

第一，蒙太奇的叙事手段是一种侧重于编辑的叙事，而长镜头的叙事手段是一种侧重于摄影（像）的叙事。蒙太奇依靠分镜头拍摄，每个镜头都是独立的，没有完整的含义。只有通过编辑，把它们按分镜头剧本的构思进行排列组合，才能形成一个有明确意义的艺术整体。那些单个的镜头才有生命。长镜头则依靠摄影来完成叙事，通常是在变化拍摄角度和调整景物距离的过程中，用一个镜头来完成蒙太奇叙事中一组镜头所担负的任务。因此，许多思想观念的表达都在连续的摄影中构思并得以实现。简而言之，每个长镜头就是一个段落、一个有生命的完整的整体，其间不仅有

① 安德烈·巴赞. 被禁用的蒙太奇 [M] //电影理论文选. 崔君衍，译. 北京：中国电影出版社，1990：164.

情节的发展、节奏的变化,还有一种内在的意义。

第二,蒙太奇表现内容紧凑、凝练,而长镜头叙事内容丰富、全面。在蒙太奇的叙事中,结构上往往比较集中,情节很紧凑,人物的性格发展和事件的演进过程往往由几个关键点来构成,力求简练、明了,日常生活环境和形态比较少见,即使偶尔有穿插也只限于情节发展的需要。而长镜头的叙事中却重视人物与日常生活环境的有机联系,许多情节就在大街小巷的现实生活中展开,环境镜头很多,而且经常会有较多的琐碎的过程性镜头。

分解性的蒙太奇与更趋向纪实性的长镜头在叙事观念上的不同和理论探讨上的分歧,都不足以使蒙太奇与长镜头在纪录片和专题片中相互排斥。尽管安德烈·巴赞大力倡导长镜头而禁用蒙太奇,但实际上他的这种做法是一种极端的和不太理性的表现。事实上,人们是无法禁用蒙太奇的。因为纪录片和专题片毕竟是一种影视形态,纪录片和专题片是不能完全复现现实生活的,纪录片和专题片的真实是营造出来的,时空的统一和连续也都是通过一种约定俗成的类似的审美感知习惯来获得的,并不是现实本质的连续和复原。在纪录片和专题片中为了追求叙事的真实而完全放弃灵活的蒙太奇是很不值得的。在实践中,任何一部纪录片或专题片,就算再倚重长镜头的纪实效果,也无法完全排斥蒙太奇的作用。

其实,仔细分析一下长镜头,我们就会发现长镜头的统一空间也是经过场面调度、设计等处理而获得的,而这种场面调度、设计本身就体现为一种蒙太奇的思维方式,只不过它不是通过分镜头切割再重新组合来完成的,而是在镜头的内部运动中完成的,其本质还是一样的。从这个意义上来说,长镜头作为一种顺序性时间和空间的呈现,可以被理解为一个单一镜头内部的蒙太奇组合。正如法国电影理论家让·米特里(Jean Mitry)所说的那样:被安德烈·巴赞搞得截然对立的蒙太奇与非蒙太奇技巧,其实只是蒙太奇效果的两种不同形态。① 比如,《沙与海》中有一段情节是创作者采访刘泽远的女儿,问她对婚姻的看法。她说要嫁到很远的地方去,然后长时间低头沉默。在这之后创作者加入了一个长长的镜头:女孩独自一人在沙梁上奔跑、玩耍、行走,然后顺着沙丘滑下去,融入沙子之中……

① 钟大年. 纪录片创作论纲[M]. 北京:北京广播学院出版社,1997.

这完全可以视为一个包括完整意义的蒙太奇长句,那是女孩对童年无忧无虑的纯真美好的记忆,也是对未来生活的幻想与憧憬,或是暗示着生命轮回、生生不息,或是揭示了人与自然的相依相存、相伴相随。

长镜头单位时间内信息量的匮乏和蒙太奇对时空完整性的割裂,更需要二者来共同弥补。从蒙太奇与长镜头(镜头内部蒙太奇)的对比分析中我们知道,它们既有不同性质的一面、又有同一性的一面。在纪录片和专题片创作中,我们不能为了追求真实性而去强调长镜头、排斥蒙太奇,也不能为了追求艺术性而去强调蒙太奇、排斥长镜头。要掌握好蒙太奇与长镜头这两种影视语言的不同叙事风格,选择恰当的叙事语言,灵活运用蒙太奇与长镜头手法。

第三节 解说、同期声与口述访谈

一、"格里尔逊式"与解说

画面加解说的"格里尔逊式",曾经是纪录片创作的重要方法之一,至今还在被继续使用,相对而言,它更是专题片创作运用最为广泛、最为主流的手法。它提倡以解说为主的直接陈述方式,解说往往采用一种权威口吻,有效地支配了影像,占据了主导地位。影像的价值被弱

《苏园六纪》

化,甚至有时仅仅作为解说的图示。追溯历史有助于我们更透彻地认清这一手法的本源。"格里尔逊对电影的兴趣首先不是将它看做一种艺术形式,

而是将它当做一种影响公众舆论的媒介手段。"① "格里尔逊将电影用作'打造自然的锤子',而不是'观照自然的镜子'。"② 在他看来,电影是社会学家履行社会责任的最有效的媒介。1929年有声片出现,对于格里尔逊来说,声音的到来恰逢其时,画面加上伴有音乐的解说词正是有效手段,能够利用它在电影这个讲坛上大声疾呼,直接宣讲与公众福利有关的社会改革理想。格里尔逊和他所领导的"英国纪录片学派"先后拍摄的《漂网渔船》(1929)、《锡兰之歌》(1934)、《住房问题》(1935)、《煤矿工人》(1936))、《夜邮》(1936)等影片,以近乎宗教的狂热传达出对社会福利、国际主义和世界和平的理想与信念,有着强烈的直面现实社会的锋利。"在影片的样式方面,由于格里尔逊坚持把电影用作一种新的'讲坛',发展了以解说为主的影片样式。"③ 画面加解说,自格里尔逊开始,从创作方法上遵循了"我视电影为讲坛"④ 的纪录片理念。"格里尔逊式"画面加解说的传统被不断地固定和强化,终于成为纪录片和专题片最行之有效的经典模式,影响了全世界的影视工作者。格里尔逊"视纪录电影为讲坛"的观念与中华文化信奉"文以载道",强调文艺教化与宣传作用的思想不谋而合,因此,画面加解说的模式在我国的影响特别深远。

以往,在"格里尔逊式"画面加解说的模式中,解说是以画外音的形式出现的独立成章的内容部分,其作用凌驾于画面之上,画面则是解说的图解和附属品。首先,过分依赖解说的作用,使画面显得无足轻重,在视觉和听觉的信息比重上失衡。其次,就声音信息而言,"格里尔逊式"强调解说而忽视同期声。在这些纪录片或专题片中出现的人物,大多是"沉默的人"或"只见嘴动,不闻其声",他们的话语由画外解说代言了。尽管在当时,同期声的使用有技术上的难题,然而在技术问题解决之后,画面加解说作为一种传播理念仍然值得重视。解说文本的泛滥使得创作者可以

① 弗西斯·哈迪. 格里尔逊与英国纪录电影运动 [M] //单万里. 纪录电影文献. 单万里,译. 北京:中国广播电视出版社,2001:34.
② 单万里. 纪录与虚构(代序)[M] //单万里. 纪录电影文献. 北京:中国广播电视出版社,2001:9.
③ 单万里. 纪录与虚构(代序)[M] //单万里. 纪录电影文献. 北京:中国广播电视出版社,2001:9.
④ 埃里克·巴尔诺. 世界纪录电影史 [M]. 张德魁,冷铁铮,译. 北京:中国电影出版社,1992:80.

脱离事实画面本身，声、画"两张皮"，随心所欲地表达观点。由此产生的效果是一种耳提面命式的"单声道"灌输，致使观众处于被动接受的状态。"上帝的声音"般的权威解说更像是强硬的灌输，让人越来越反感，影像的苍白无力不仅剥夺了观众的思考力和想象力，而且违背了影视视觉传递的特质。作为直接宣导的手段，第二次世界大战后，"格里尔逊式"在创作中变得不受欢迎。解说再也不可能是脱离画面而独立存在的表意系统。此外，解说直抒胸臆的传统功能，也已不为人所接受。尤其是在一些直接电影风格的纪录片创作中，解说被认为是主观的产物，被完全摈弃。但画面加解说的手法一经现代改造后，即弃其居高临下的口气，换成平易近人的风格，削弱其肆意的主观判断，增添客观的介绍与理性分析，又立刻显示出了强大的生命力。其实，解说只要在功能、形式上做适当革新，就会对画面的直接信息起整合作用，从而与画面形成一种密不可分的关系。在纪录片和专题片的创作中，解说依然有其独特的存在价值。《探索》《国家地理》频道播出的专题片无一不采用这种模式。这种改革后的"新格里尔逊式"手法在国内所创作的《故宫》《郑和下西洋》等片中得到了充分的运用。

纪录片和专题片作为视听媒介，画面信息与声音信息共同承担着传播职能。首先，解说是表达思想的直接武器，它可以明确地说明一个观点。解说在内容上可以对于画面叙事做必要的补充。画面利于表现形象的现场实况，解说则长于表达抽象的内容。解说既可以交代间接内容，介绍相关的背景，也可以揭示出事物、事件的意义与价值。如纪录片《沙与海》在开头，用朴实的语言交代了人物所处的环境和背景：

> 这是一户7口之家，他们居住在宁夏和内蒙古交界的腾格里沙漠。刘泽远共有5个儿女。他们每天的早茶时间大约是在清晨6点钟。早茶实际上就是早饭，利用这短暂的时间，刘泽远要向全家人分派一天的工作。

《西藏一年》在表现老喇嘛顿珠和小僧人次平的有关片段中，顿珠要求次平每天用更多的时间去潜心诵读佛经，次平则难以安下心来长时间诵读经文并抱怨师父让他诵读一点都不懂的佛经，希望师父能够对他进行一些直接的指导教育（有点想走捷径的意味）。纪录片在再现这些相关情景时，加入了直接评说的解说：

> 让这样一个孩子一天读这么多他还不能理解的经书确实是非常难熬的。

在这里,解说将人物言行背后的深刻原因予以揭示。

其次,解说在结构上可以帮助段落之间实现黏合、转接。如《中国》第1季第1集开篇:

> 那是一个宁静的午后,洛阳城外,阳光透过树梢洒满林间。远道而来的孔丘和他仰慕已久的李耳,做了最后一次交谈。

这一段解说不但交代了时间、地点、人物等基本要素,而且设置了悬念:为什么是最后一次交谈?孔丘和李耳究竟谈了什么?在这里,解说起到了承上启下的作用,引导观众进入了对事实真相的了解中。

优美的解说词能增强纪录片和专题片的文学性和艺术感染力。刘郎认为:"文字是田野的羊群,只有给它们指认出那条路径,它们才会在一片苍茫的暮色之中,迎着夕照回家。"① 在刘郎的笔下,很多作为脚本的文字都在他脑海里被酝酿成一幅幅美丽的图景而不断升腾飞越、缤纷联翩。《七弦的风骚》第三章《琴乡》有这样一段解说:

> 吴人尚武,勇冠一时,但后来,历史的长风一阵阵刮过来,竟吹灭了那一盏虎帐红灯。不过,读书的灯盏却亮了起来,把昭明太子黉夜勘书的人影投放在粉墙之上,把黄公望所磨的墨汁映照得一片晶莹,把钱谦益和柳如是的红豆山庄点缀得香温玉软。

这与其说是刘郎在抒写深远的历史感怀,不如说是勾画了一幕幕动人的历史情景。《七弦的风骚》的解说词几乎字字珠玑、句句出彩,极其成功地将骈体美文和非常口语化的句子自然流畅地组合起来,既含英咀华、朗朗上口,又别具感性之美而耐人寻味。这确非易事。究其根源,就是刘郎始终将文学和电视创作恰切地结合起来,以此来获得作为"打底工程"的"文本的胜利"。

此外,较为客观、平和的解说也能增强纪录片和专题片的亲切感。

① 刘郎. 道器同根 体用一元:电视艺术片《七弦的风骚》自序 [J]. 中国电视,2006(7):74.

我们强调解说的重要性，不是简单提倡对解说的依赖，而是提倡对综合艺术手段的全面重视和运用。在需要解说的纪录片和专题片中，解说既是画面语言的补充，又是作品的有机部分，是构成作品风格的重要元素，对作品的艺术表达效果产生了影响。

纪录片和专题片对解说词的写作要求实在、精练，适当使用形容词和修辞手法，不要片面地追求文学性，要与纪实风格相协调。解说词要含蓄，避免总结陈词和情感抒发，应该让观众通过情节的延续和生活画卷的展开自然而然地理解其观点，而不是通过解说直接获知。在《沙与海》中，片末的解说——"人生一辈子，在哪儿活都不是一件容易的事"，一句话道破了刘泽远和刘丕成作为文化象征所承载的纪录片作者对世界的独特理解。但比起相似题材的《岛》以一只落在船帮上迎风飘动的蝴蝶作为无言的结尾，《沙与海》少了几分让人遐想的韵味。成功的纪录片和专题片的解说不是因为本身的辞藻华美、行文流畅、逻辑严密，而是因为它与纪录片、专题片的其他艺术元素（画面、同期声）配合得天衣无缝。纪录片和专题片的解说不是独立传播的，它是纪录片和专题片的一部分，是一种特殊的元素。它既不追求完整，也不追求独立，与其他元素一起，共同营造着综合表达效果。

有时候并非第三人称画外音形式的解释说明，而是借助主持人讲述来予以阐释、加以强化，使观众更容易进入对作品所要表述思想的认知通道，这可谓是解说的一种新变体。2006年10月20日，由西蒙·沙玛（Simon Schama）担任主持讲述的系列电视《艺术的力量》在英国首播。该片生动而深入地讲述了卡拉瓦乔、贝尼尼、伦勃朗、达维特、透纳、凡·高、毕加索、马克·罗斯科等多位一流艺术家的生平，以内容相对集中和专题性很强的方式，结合具体作品解读艺术家内心世界的情景，将审美理念进行通俗表达，雅俗共赏地重现了这8位艺术大师的创作和心路历程。其中，主持人的讲述不仅富有个人特色和魅力，而且对于各位艺术家生平和艺术成就的理解及讲解，极其深入浅出，充分体现了主持人讲述在此类专题片中的重要作用。《紫禁城》为了将众多珍珠一般的文字、实物和历史影像文献建构成一个很好的作品整体，也采用了主持人讲述的方式。主持人谭江海的讲述仿佛是串联珍珠的线。和传统的由播音员朗读的纪录片、专题片的画外音解说有所不同，谭江海的讲述近乎评话演员，将讲述和表演结合起来。

二、同期声与口述访谈

同期声通常是指拍摄影视画面时同时记录的、与画面有关的人或环境的声音。同期声的记录是有条件的,它取决于同期录音技术的实现,它要求有与录音机能够同伴运行的低噪声摄影(像)机、低噪声的环境等。从本质意义上说,影视都是一种直观的视听形象系统,画面与声音同时存在,共同构成活动着的情境。20世纪50年代后期,新型摄录一体机问世,同期录音更成为可能。受观念等的影响,我国早期的纪录片和专题片的制作还使用的是单声道,即没有人物同期和环境音响,有的只是后期制作时加上的解说和主观音乐,传播效果维持声、画"两张皮"的局面。一些勇于创新的编导和录音师都逐渐认识到"单声道"的弊端,大胆试用现场音响,这引起广泛关注。从20世纪80年代末开始,以大力使用现场音响为重要标志的中国新纪录运动兴起,自觉进入了同期声与解说词并重的"多声道"时代。随着电影、电视纪实语言的成熟,如今同期声已经成为纪录片和专题片中声音结构的一个重要元素。在有些纪录片中,同期声甚至成为其全部声音的构成。

从声画结构看,同期声讲话有声音、有画面,应属于直观形象系统(亦即图像系统)。但是,从表意形式看,它属于语言系统(亦即解说系统)。在这样的画面中,人物动作和声音同步出现,作为一种复合形式,它兼有图像与解说的双重功能。言为心声,通过被摄对象自己说的话,我们可以直接而真实地了解这个人,从而为作品增加了物质维度上的真实。同期声的缺位,使本应该是主人公自己说的话变成了播音员转告、传递的话,严重损害了纪录片和专题片的真实感。20世纪的《雕塑家刘焕章》中,解说词以第三人称的口吻诉说孩子是怎样看待父亲的作品的、刘焕章本人是如何在"文化大革命"中走过坎坷路的、妻子是如何爱上刘焕章的。主人公变成了哑巴,播音员成了传话筒。在这种转告和传递过程中,"失真"不可避免地发生了。

同期声给人以再现时空的真实感。"声音的纪实达到了真实时空的完整复原,增加了屏幕的信息量,使屏幕形象和周围环境更加真实,更具个性,

对观众更有吸引力。"① 因此，人们把带有同期录音的作品称为"全面有声片"。以声画同构为基本特点的同期声在更大程度上实现了声画和谐交融，进入了纪实的新境界。同期声的进入，以形声一体化的结构，还原了生活的本来面目，使被拍摄的事物更贴近人们日常生活的经验，更有一种逼真的效果。

同期声的另一个重要审美特征是它的生动性。现实生活中事物的存在和运动绝大多数都是有形有声的。视觉和听觉是人们感知外部世界的两种重要方式，通常情况下，缺一不可。同期声在展示被采访者性格方面有独特的作用。让被采访者直接面对观众，把他的感受、观点、经历等直接陈述出来，使观众不但见其人而且闻其声。人物的性格特点、学识水平、道德修养通过其说话时的表情、神态、语气、举止等表现出来，从而使观众对被采访者的了解更深。纪录片《推销员》中，我们看到、听到顾客面对《圣经》这样一件特殊商品时表现出的对于物质和精神的两难选择，其中，委婉的拒绝或强烈的否定、简单的言辞或自然的语气，无不呈现出美国民众鲜活的内心世界。《达尔文的噩梦》中那个成为无数飞行员女朋友的妓女，面对镜头，漠然地诉说不幸的身世与残存的理想，渺小个体在强权社会面前的无法抗拒，任何解说都达不到如此惊动人心的表现效果。

同期声还可以增强观众与被采访者的交流感。与网络的人机对话、人人对话相比，纪录片和专题片的传播更具有单向传播的特征。观众无形中处于一种消极被动的位置。观众只有接受的权力，没有参与的权力。同期声的采用在一定程度上改善了这种单向传输的弊病。采访者巧妙的提问和被采访者机智的回答，营造了一种交流的氛围，往往把观众带入其中，有时还会产生角色认同，从而间接地实现观众与被采访者之间的交流，增强作品的参与性和可视性。如《细细的蓝线》中，观众很容易从纪录片创作者的主观视角介入，在创作者的提问中，寻找真凶。

同期声有着诸多好处，但同时我们也应看到，同期声的使用应该适度，否则会弄巧成拙。首先，并不是所有的同期声都是必需的。纪录片和专题片是选择的艺术，其中包含对同期声的选择。对于善于言辞的人来说，答话可能切题紧凑；而对于不善表达的人来说，往往词不达意，甚至答非所

① 朱羽君. 长城的呐喊 [J]. 现代传播，1992（2）：17.

问。因此，与主题无关的同期声要删掉。同期声一般不宜过长，否则会造成拖沓和冗长。过长的同期声容易使人感到单调和疲劳，让人觉得喋喋不休。录制同期声时，要注意区分有效同期声和无效同期声（杂声），无效同期声过大，会影响表达效果。

口述访谈是同期声中非常重要的部分，甚至出现了以口述访谈作为纪录片和专题片主要构成的作品。其中，比较早且非常著名的作品如1985年公映的长纪录片《浩劫》。该片由法国导演克劳德·朗兹曼（Claude Lanzmann）花11年的时间拍摄而成。导演主要寻访了奥斯威辛集中营有关事件发生地的相关人员，包括愿意接受访谈但不愿意露脸的前纳粹成员、集中营幸存者，还有奥斯威辛集中营附近的很多知情人。影片没有采用任何历史资料片、照片或历史档案，只通过对很多人的采访，或者说通过许多人的口述来追忆曾经存在并发生过的历史事件及其真实情况，以此来还原那一段人类历史上罕见的悲惨苦难的历史。此后，口述体日益得到关注，创作者们竞相策划创作。2010年，曾经是中央电视台著名节目主持人的崔永元，担任总策划，拍摄了32集大型历史纪录片《我的抗战》，这是一次"更接近口述历史"的纪录片尝试。该部纪录片中的被采访者都是当年抗日战争的普通军民，他们白发苍苍，正在慢慢失去记忆，但是脑海里装满了关于抗日战争历史的记忆。2015年，由法国导演扬·阿尔蒂斯-贝特朗（Yann Arthus-Bertrand）执导的口述体纪录片《人类》，在意大利威尼斯国际电影节上映。该片采访了全球65个国家的2 020位不同肤色、不同种族、不同性别、不同年龄、不同职业的人，他们都在镜头前诉说属于自己的个人故事——汇聚成人类的故事。《江南往事》第一季《桐乡往事》共30集，共采访了14个人物。全片通过人物讲述来让观众强烈地感受到人在社会历史发展中的命运转折、个体选择及与之相伴的种种生活细节，以个体口述的方式大规模地记录平凡人物的人生故事。

"隐性访谈"是指"删去了拍摄者的现场提问声像内容而只留下被拍摄对象回答声像内容的处理，这可以使受访者的被动回答看起来就像是一种主动的自我陈述，从而抹去创作者介入人物事件的明显痕迹"[①]。"隐性

① 倪祥保，李彩霞.《西藏一年》：沉静的纪实与思考［J］. 中国电视，2009（11）：22.

访谈"是一种比较特殊的口述访谈，是没有出现创作者与被拍摄对象交谈或提问内容，只保留了被拍摄对象回答声像内容的后期技术处理。纪录片创作者事实上进行了积极的介入，但是几乎没留下明显的痕迹，使受访者的被动回答就像是一种主动的自我陈述，从而能抹去创作者介入人物事件现场进行访谈的外在痕迹。这样可以尽量保持叙事的自然真实，呈现被拍摄者更多的内心情景，同时适当缩短创作周期。这种手法对于纪录片和专题片的创作而言，十分与时俱进。在此不妨以非常经典的中外合作拍摄的纪录片《西藏一年》为例，展开具体的介绍和论述。《西藏一年》的客观真实，首先依靠踏踏实实的跟拍和坚持不懈的等拍，但也因为采用"隐性访谈"而使人更加真切可信。拉巴也许确实不是一个胸怀大志的人，在他与纪录片拍摄者的交谈（一般都开始于询问）中，观众可以非常清楚地知道，他一天到晚就是想赚钱——为了讨老婆、办一个略微像样的婚礼和给侄儿治病。然而，这样的问题如果不是由拉巴自己关注和努力，还应该由谁来关注和帮助呢？纪录片镜头里行动着的拉巴是真实的，面对镜头对所有观众说实话的拉巴是真诚的。这种来自跟拍的真实见之于交谈的真诚，这也决定了《西藏一年》的可信与深刻同样令人信服。江孜县卡麦乡妇女主任普赤是当地基层干部的一个代表。纪录片用跟拍镜头让观众清楚地看到了她在工作时的忙忙碌碌，用"隐性访谈"的拍摄使观众知道了她对自己处理工作的一些认识与她的工作方法。值得一提的是，纪录片《西藏一年》在使用"隐性访谈"手法进行"询问"的时候，即主动地介入拍摄人物事件现场的时候，总是特别注意让那些介入自然而然地顺着人物事件而来，完全随着人物事件本身的发展而去，从而显得与跟踪拍摄所得到的人物故事浑然一体，使人亲切在即、感同身受。

三、第一人称画外音叙事

"第一人称画外音叙事"是更为新近的创作手法，其既与"隐性访谈"和创作者事先对主要被拍摄对象进行的访谈有关，也与画外音解说有关，是二者结合之后的手法创新，具有较好的记录属性及传播效果。纪录片和专题片中凡是属于人说话的声音，无非有这样两种：一是片中人物的同期声说话，二是播音员的画外音。所谓"同期声说话"，就是纪录片和专题片在拍摄相关人物时，将其在现场的动作和说话进行同步摄录，并且以保持

其完全同步的方式客观呈现，使画面和声音具有不可分割的共时性，相互间完全融为一体。这样的声画关系，可以最大限度地保证实地拍摄的共时性真切，强化纪录片的现场纪实效果。播音员的画外音，其说话内容和声音都是请人写作、录音后再进行剪辑及后期制作的，这种声音和画面内容完全没有现场的共时性联系。"第一人称画外音叙事"，则与这两种情况都不一样，其最基本的特征应该是纪录片或专题片中主要被拍摄对象很自然地说的话，具有第一人称属性，而话语又是以隐去人物说话时画面形象的画外音形式出现。"所谓第一人称及叙事，重在强调纪录片主要拍摄对象自己进行的叙事讲述。其中所谓画外音，既不是内心独白式的，也不同于一般'画面+解说'的旁白式的，而是片中主人公亲自进行的非同期声叙事（所以也可命名为'第一人称非同期声叙事'）。这样的'第一人称画外音叙事'，在具有较好记录属性及一定画外音效果的同时，有利于较快完成拍摄制作并具有不错的传播效果，但是也有把握不当，容易导致或陷入摆拍的危险。"①

以纪录片《内心引力》为例，在影片 6 分 44 秒处，在 Solife 家居创始人吴永红讲述去印尼爪哇寻找 20 世纪 50 年代老家具的时候，出现了如下的"第一人称画外音叙事"：

> 做 Solife 家居，其实是我想要分享一些我在老木头里感受到的美的东西。我把这些 1950 年代的柚木家具，从印尼带回来，重新设计、修复，再对接今天的需求。这次受朋友委托，给香格里拉的希望小学做一批课桌椅，其实是想要把我喜欢的五零年代的好设计带到山区，让那里的学生也能有相同的机会，用上又美又好的设计。

影片开始呈现以上讲述声音的画面，是吴永红背对观众的近景，他戴着口罩，没有在说话的动作。在他说到"我把这些 1950 年代的柚木家具……"时，近景画面中的吴永红是面对观众的，还戴着口罩，因为是正面近景拍摄，所以观众明确无误地看到他根本不在说话。接下来的画面内容主要分成两部分，一部分是他印尼的朋友们在搬运家具（完全没有一点同期声），另一部分就是他在默默地寻找和观察老家具。在这段时间画面

① 邵雯艳，倪祥保. 纪录片新方法：第一人称画外音叙事［J］. 现代传播，2018（3）：110.

上，我们同样看不见吴永红在说话的任何动作。由于上述纪录片中吴永红亲自讲述的声音不具有声画同步的同期声属性，而是另外受访录制好以后再剪辑到这里以类似画外音方式呈现的，所以本书将其命名为"第一人称画外音叙事"。

从以上关于"第一人称画外音叙事"的表现特征来看，它应该具有很强的纪实属性。由于"第一人称画外音叙事"都是纪录片和专题片中被拍摄主要人物的亲口讲述，即便其声音与画面不以同期声的方式呈现，也还是多少具有比较真切的记录属性的。比如，前面所说吴永红关于自己基于什么原因、什么目的而制作 Solife 家具的"第一人称画外音叙事"，虽然没能以同期声的方式呈现，但是其画面情景与那些"第一人称画外音叙事"的叙说内容相关性还比较明显，因此，给人的感觉仿佛是现场同期声讲述，能使观众感受到视频、音频内容具有较好的现场记录性。

有时，相关纪录片中的"第一人称画外音叙事"会穿插在同期声讲述中间，或者说将同期声讲述穿插在"第一人称画外音叙事"中间，以此来暗示或者强调其真实记录的属性。比如，《我是艺考生》第 4 集讲述了 5 年报考导演专业没有成功的艺考生张程的故事。在呈现一段同期声摄录内容之后，很快就使用了如下一段"第一人称画外音叙事"：

> 最后老是觉得别人都那么问，我还没考上，我觉得我应该再复读一年，然后就这样一年一年下来了，就到现在了，但是我今年考不上的话，我就打算不考了。

纪录片呈现这段讲述时，先拍摄了张程无奈地用双手捂了一下脸，嘴巴没有任何说话的动作（明确无误地告诉观众这不是同期声），接下来的画面内容是张程在走路、到宿舍、进门的孤独背影，没有在讲话的动作。但是，这段"第一人称画外音叙事"与其他的不同点是，在说到"不考了"这最后三个字的时候，画面突然给出了张程在说这三个字的同期声特写画面。于是，即便前面呈现那段"第一人称画外音叙事"时的画面内容明确交代了张程不在说话，但是最后那三个字的极其短暂的同期声讲述，则给人感觉前面的"第一人称画外音叙事"似乎也是同期声的一部分，由此较好地强化了它的记录属性。

再比如，张程得知自己又没考上后，独自回到宿舍，同伴还睡在床上。

他拿出手机打电话，说了一句"不去上课"。接着是他坐在桌前的侧面特写画面，在他明显不说话的时候，纪录片又安排了这样一段"第一人称画外音叙事"：

 我的朋友他们也骂我是一根筋，然后觉得为什么一直在坚持（打哈欠、胡乱翻书），我也说不上来，反正我觉得我应该坚持，但我妈妈一直挺支持我的，这让我也很感谢她，无论她身体怎么样，她一直很支持我，前两年就一直身体不太好，也不知道怎么回事。

接着，同期声讲述出现，画面上他面对观众在近景说话：

 突然有一天在工商银行晕倒了，然后也没当回事，后来她去做体检的时候，身上有很多小病……

在他决定回家，告别同伴后上了出租车，"第一人称画外音叙事"再次出现：

 小时候是在云南，也挺坎坷，父母离异挺早，从小没有亲情的那种陪伴，一直寄住在别人的家里……

这期间画面上的张程，都是侧面特写，完全不在说话。纪录片在此将同期声讲述和"第一人称画外音叙事"进行了很好的交替组合，使穿插于同期声摄录中的那些"第一人称画外音叙事"似乎被同期声化了。

以上的"第一人称画外音叙事"中，每一句的语法主语或语意主语都是"我"。"第一人称画外音叙事"具有将创作者叙事视角悄悄转换成片中人叙事视角的效果，仿佛是在讲述自己的故事，是片中人的真实倾诉。此外，"第一人称画外音叙事"的话语内容一般都比较口语化和生活化，自然随意，不怎么讲究语句简洁精美和语法标准严谨，保持着轻松接受访谈时讲述的语言特征，甚至有讲述者的口音，与传统解说的讲述语言讲究提炼干净、精美严谨、字正腔圆等有很大不同，特别具有亲和力和可信度。"第一人称画外音叙事"也具有结构作品的作用。再零碎且本身难以直接形成叙事情节的一堆画面，若配上语意连续、叙事内容相对完整的"第一人称画外音叙事"，观众就会觉得故事讲述在很自然地进行，基本不会"出戏"。这种情形，就像使用一首歌曲（或一段音乐）来贯穿很多离散的画

面，可以使它们变得整体相关了。只要使用得当，"第一人称画外音叙事"不仅有讨巧之处，也确实有不错的传播效果。

第四节　情景再现与动画辅助

一、情景再现的由来与界定

2001年，由时间担任总制片的30集电视片《记忆》在《东方时空》开播，其中在屏幕上专门打出的"真实再现"字样，引起了学界和业界人士的广泛关注。在《梅兰芳1930》中，由演员扮演的梅兰芳在舞台上风情万种；《阿炳1950》凭借"真实再现"还原了无锡的历史街景和当时人

《舌尖上的中国》

物的形态举止，硬是在仅有的一张照片和6首曲子的材料基础上，向观众讲述了一段富有传奇色彩的故事。"真实再现"从本意来理解，是指电影电视通过摄影（像），记录转瞬即逝的历史瞬间，从而"把时间留住"，日后通过播出、放映，把过去的时间、地点、人物、事件"再现"出来。因此，一般地说，只有在现场所拍摄的影像才可以被称为"真实再现"。纪录片和专题片应该拍摄的是社会现实中客观而原生的生活事实。所谓"社会现实中客观而原生的生活事实"，就是纪录片和专题片拍摄者亲自面对并当即直接记录下的客观生活内容及其情景。客观生活内容及情景稍纵即逝，现场拍摄之外难以被捕捉和记录，通过想象和演绎的方式来达到的"再现真实"，决然不同于一般认知的纪实手法。因此，《记忆》一经播出，在学界和业界掀起了轩然大波。《中国广播影视》2001年11月下半月版刊发了《〈记忆〉：再现20世纪中国名人的特殊瞬间》一文，对《记忆》的选题视

角、文化创意和艺术手法等做了具体介绍。接着,《记忆》栏目组又请了不少专家、学者召开专题研讨会,进一步扩大了影响。在那次研讨会上,不少专家、学者在对《记忆》做总体肯定的同时,就"真实再现"手法的名称、定义是否准确及是否适用于纪录片、专题片等问题展开了广泛的探讨。实际上,历史的真实情景并不能通过搬演或扮演的手法得到"再现",因此,"真实再现"这个名称容易混淆视听,目前比较统一的称呼为"情景再现"。情景再现是指根据历史事实,运用搬演、扮演甚至动画等手法,通过声音与画面的设计,对已发生但未被摄影(像)机记录下来的场景进行补拍,在精心营造的模拟情境中演绎曾经发生过的事件。经历了最初遭受的强烈攻击和意见分歧之后,情景再现非但没有销声匿迹,反而顽强地存活了下来,并且得到了越来越广泛的运用,甚至泛化到了许多纪录片和专题片创作中。《复活的军团》以历史细节为依据复现整体,展现秦军战无不胜的气势,情景再现营造出一种浓厚的历史氛围;《东陵遗恨·地宫浩劫》用情景再现的手法表现了地宫被抢劫的场面,触目惊心;《东北抗联》再现了日军在雪山密林围剿抗联战士的场景,尤其是用情景再现的手法表现了赵尚志被谋杀的具体过程;《故宫》再现了皇帝在朝堂上与大臣们议事,宫娥嫔妃行走在皇宫之中,小皇子在院落中玩耍的场景;《圆明园》采用情景再现的手法以恢复曾经的圆明园为影像营造的重点,片中,康熙皇帝、未来的雍正皇帝和未来的乾隆皇帝"三皇聚会牡丹台"的场景,通过情景再现渲染出一种梦幻般的气氛,在电脑上"搭建"的气势恢宏的纯楠木宫殿、实景拍摄的富贵的牡丹花群及演员的扮演间营造出一种介乎梦境和真实的幻景,演绎出一桩激动人心的历史盛事。这些再现的历史场景大多是创作者在尊重史实的基础上,对于历史片段的某种合理想象,进而形成一种朦胧、抽象的表达。虽然没有字幕标注这些场景是"情景再现",但人物面部的虚化处理、人物的沉默不语、特殊的光影构图等都将其与真实生活区分开来。创作者希望通过这些再现段落的穿插,去展现历史人物在特定时期的内心世界,引领观众尽可能靠近历史真实。而在《探索》《国家地理》频道中,情景再现普及程度之高,令人惊叹,业已构成节目形态的主体,也是最吸引观众眼球的部分。如今,情景再现早已成为国内历史题材创作中不可或缺的表现手法,被广泛接受。《敦煌》《玄奘之路》《外滩佚事》《大明宫》《法医宋慈》《风云战国之列国》《书简阅中国》等作品更是进

一步采用一种"情节性再现"来提升作品的可看性。情节性再现是指如同电影、电视剧那样，再现的场景不再只是某个零散片段，而成为贯穿全片的情节演绎；扮演历史人物的演员如同剧情片一样展开对白，进行细腻、生动的表演，展示历史人物的内心世界；有些作品甚至启用一些知名演员来饰演主要的历史人物，给予他们巨大的表现空间。如金铁木导演的《风云战国之列国》大胆选用王劲松、于荣光、林永健等实力派演员进行剧情化的演绎，画面中的场面、动作、表情等视觉符号刻画细致，人物台词丰富，演员表演极富张力，刻画出了鲜活的人物形象，呈现了如同历史剧一般的影像表达效果。

二、搬演与扮演

具体而言，情景再现又包括了搬演和扮演两种不同的方式。

在纪录片拍摄中，很早就出现过被称为"搬演"的拍摄方式。所谓"搬演"，一般要求由原生事件中的原班人马按照事件的原生过程在原生现场进行。例如，弗拉哈迪在拍摄纪录片《北方的纳努克》时，为了真实地再现因纽特人原先捕杀海象的生活情景，就让纳努克等人用传统的渔叉而不是步枪来进行一次狩猎。于是，纳努克及其伙伴们就在他们的祖辈曾经捕杀过海象的地方，再次拿起他们在当下狩猎生活中基本已放弃使用的祖辈们传下来的工具，沿用祖辈的方法，为当时及以后的很多观众"搬演"了一幕因纽特人传统狩猎生活的"真实"情景。这与影片中纳努克建造小冰屋让弗拉哈迪拍摄的情况完全一致。由于这样的搬演坚持用"原班人马"（因为他们曾经和他们的祖辈们一样狩猎过）在"原发现场"来重现他们曾经做过的真实事件的过程，应该被认为是对原生态生活事实的情景再现。在由格里尔逊领导的英国纪录电影运动中，哈利·瓦特（Harry Watt）与巴斯·怀特（Basil Wright）拍摄的纪录片《夜邮》亦与此相似，因为拍摄条件的限制，在摄影棚中搬演了火车上邮递员分发邮件的场景。获2014年第86届奥斯卡金像奖最佳长纪录片提名的《杀戮演绎》讲述的主要历史事实是：1965年印尼政府被军队推翻，那些反对军事独裁的人几乎都被认定是共产党人，并遭遇了血腥屠杀，一年之内竟然有超过100万的共产党人丧命，其中包括农民和很多当地华人。本片主角安瓦尔·冈戈（Anwar Congo）是印尼最大的准军事组织"五戒青年团"的元老人物，他和他的朋

友们参与了当年的那场屠杀活动。接受了纪录片制作方和导演的邀请后，安瓦尔·冈戈和他的朋友们在镜头前重现了当年他们是如何处死那些共产党人的，很多场景及其讲述触目惊心，就连当年杀人不眨眼的当事人也禁不住惊恐于当时的血腥杀戮行为。为了让过去多年的某些历史事实能够生动而真实地进入当下人们的视野并引发一定的文化思考，这部纪录片请健在的重要当事人现身说法，甚至采用了由他们亲自搬演来还原当时历史情景的拍摄方法。就纪录片重现有价值的历史情景的角度来说，《杀戮演绎》的内容和方法极其厚重而难能可贵。尤其是该片能够让犯下骇人听闻罪恶的当事人来亲自搬演那些不为一般人所具体知晓的历史真实，这不仅可以说在世界纪录片历史上是空前的，也许还是绝后的，特别具有纪录片最珍贵的文化价值。这种事先巧妙设计而拍摄成功的特殊"搬演"，使部分藏在历史铁幕下的真相逐渐浮出水面，因为精心设计而搬演出的生活，真实得让人不敢相信，更让人惊诧不已。

不同于搬演，扮演是通过化妆，假扮为原生故事中的人物，在某一场景下（既可以是某些现存的原生空间，也可以是摄影基地等）表演，努力再现曾经的生活真实，具有明显的戏剧性特征。《记忆》中的情景再现与《北方的纳努克》拍摄因纽特人建造冰屋片段的做法，表面看来好像有相似之处，其实二者明显不一样。人们确实可以说搬演和扮演都有可能表达某种真实，但二者的途径和效果则完全不同。由扮演而达到的真实只能是通常意义上所谓的"生活的本质真实"。这里所谓的"生活的本质真实"，与中国古代文论中所说的"神似"庶几相似。一般地说，强调纪录片和专题片的真实应该反映现实生活的本质，自然是题中之义。但阿Q故事中所表达出的"生活的本质真实"完全可以建立在现实生活中根本没有阿Q这样一个真实人物的基础上。对于非虚构作品而言，纪录片有关纳努克的故事中所映现出的"生活的本质真实"必须建立在纳努克是一个具体实在的因纽特人这个事实基础之上。

三、动画辅助情景再现

从影视发展来看，动画作为影像元素进入非动画片的剧情片领域，并不是新鲜的事，主要原因就是要解决当时影视拍摄制作所有的设施条件都无法完成的特别场景的呈现问题。一句话，动画元素在剧情片中之所以被

运用，主要是因为影片创作必须克服某些直接表现不可能或效果不好的情景而产生的需要。这同样是纪录片和专题片创作要引入动画元素或作为创作方法之一的根本原因。需要指明的是：纪录片和专题片借助局部运用动画元素或者以动画作为创作方法之一来丰富相关表达并提升传播效果的做法，与部分学者所谓的"动画纪录片""动画专题片"恐怕不是一回事。本书认为，动画作为一种元素或方法进入纪录片和专题片创作过程并成为纪录片和专题片的局部内容，其本质问题是纪录片和专题片如何运用动画的问题，而不是纪录片和专题片创作因为运用动画而成为"动画纪录片"或"动画专题片"的问题。所以，本书的基本观点是动画辅助"情景再现"，即纪录片或专题片局部运用动画元素来丰富相关表达并提升传播效果。较之于演员扮演，动画无疑是更虚拟的手段。它具有高度的假定性和游戏性，也更容易操控声光色影等。它能够更大限度地发挥主体的想象力，避免演员在形象造型和表演上的笨拙，摒弃时空场景的特殊要求，也不需要服装、化妆、道具到位，是完成"情景再现"更为便捷和有效的方式。

《故宫》的情景再现，除演员扮演外，还利用了动画制作的科技手段，是国内纪录片和专题片领域比较早采用动画辅助"情景再现"的案例。《故宫·肇建紫禁城》中用三维动画再现了紫禁城的建造过程及大雪纷飞里马队在泼水结成的冰道上运输石料；《故宫·指点江山》中展示明清政务的详细流程及明代十四万公里的驿站、驿道体系；《故宫·家国之间》中展示皇帝婚礼大典的盛况，仪仗队行进序列的细节、宫廷内欢度新年燃放爆竹烟花的热烈情景……都显示了动画制作的艺术魅力。再以《曹雪芹与红楼梦》为例，创作者因为没有任何历史影像（哪怕是照片）和完全可靠的实物及遗迹来帮助创作这部作品，因此，这部作品的所有影像内容主要分成"实"与"虚"两个部分："实"的部分是使用演员在实在的物理空间中进行扮演的情景再现，这部分内容主要针对曹雪芹本人一生的主要生活，以及他创作《红楼梦》及其他作品等的情景。世界各地著名的研究曹雪芹与《红楼梦》的学者的访谈也是这部分的主要影像构成内容。"虚"的部分是关于《红楼梦》故事中的人物和情节，全部使用中国古代着色绘画的动画方式来呈现。整部作品在"虚"与"实"两条线中穿梭进行，甚至出现了演员扮演的曹雪芹与动画描摹的《红楼梦》中的女性形象共现在同一画面中的奇特景象。虽然创造了客观实际中不可出现的奇观，却指向了创作主

体与客体交互、生活与艺术交融的深层真实。

四、情景再现的泛化原因与有限运用

情景再现其实更近乎是一种虚构的手法，而纪录片和专题片是以纪实为基本特征的，一种虚构的叙事方式为什么会被运用到纪实性质的作品中去，且势不可当呢？情景再现之所以能在纪录片和专题片中生存，一个重要的原因是资料的匮乏。这种资料匮乏的状况在历史题材的作品中表现得尤为突出。摄影（像）技术诞生之前的历史人物和历史事件无法在屏幕上再现，而就算在影像记录高度成熟的今天，很多重要场景也还是由于各种各样的原因被疏漏了。但画面又是纪录片和专题片作为视听艺术极其重要的组成部分，遗物、遗迹、人物访谈及空镜头等元素可以在一定程度上弥补画面的缺失，可是静止的物和侧重于听觉信息的访谈都不能满足"看"的要求，也不能体现电影、电视活动影像的特点。因此，情景再现使用搬演、扮演甚至动画重现某些现场画面，进行情节的重构，突破了既存素材的限制。

情景再现存在的另一个原因是它具有吸引观众的魔力。在越来越重视上座率和收视率的影视传媒看来，情景再现对观众具有非同寻常的感染力、说服力和潜移默化的影响力。情景再现借鉴和运用戏剧故事的艺术手法，将纪录片和专题片的叙事方法的真实性和故事片展示情节的艺术性有机地结合起来，使真实生活中发生的事情能够以引人注目的形式再现出来，从而使沉闷的纪录片和专题片具有看点，它确实是丰富画面内容、增强叙事张力的捷径。《复活的军团》根据从湖北云梦出土的古代竹简记载的史实，塑造了一个叫喜的秦国士兵。通过情景再现，喜扛着长戟在旷野上巡逻；喜远离家乡征战，夜不能寐；喜成了一个兢兢业业的县级法官后，抄阅法律文书；甚至，喜的身边还出现了一个女人，在他伏案工作的时候陪伴在他身边。"喜"已经不再是那个出土的竹简中寥寥数笔的抽象概念了，而是一个身材魁梧、英俊潇洒的人物形象。情节、场景、镜头、服装、化妆、道具的设计，丝毫不比故事片逊色，极力赋予观众形式上的审美感受。情景再现攫取了最能触动观众的典型场景，通过构造意象的富有现场感、现实感和真实感的重新展示，激活历史画面，使观众能身临其境，对历史片段有一个丰富、立体的认知，从而感受历史、理解历史。

情景再现意味着对过去事件进行重新建构，拍摄对象以职业或非职业演员取代了真实的事件参与者，拍摄的时间和空间与历史发生的时间和空间严重错位，叙事结构可以根据导演的构思和观众的欣赏习惯做出随意的调整、安排。就表现对象的真实而言，又分为整体真实和细节真实。历史的构成不仅是宏观的，也是细枝末节的。严格地说，细节的想象及虚构容易违背纪实本质。不论是依据史料在想象中完成的宏观模拟，还是局部变化加工过的细节构建，情景再现所包含的主观推测和想象成分容易使得纪录片和部分专题片与真实之间拉开比较远的距离，纪实观念上的裂痕也是无法弥补的，因此，情景再现的运用特别需要把握好分寸感，谨慎地有限使用。如在《狙击英雄》这部专题片中，当年许多优秀狙击手在阵地上的精彩表现，都是依靠演员表演来再现的。在情景再现的过程中，特别是对于一些细节的处理，自然地带上了导演、演员的理解和看法。当情节的演进融入了编剧的技巧、导演的刻意安排、演员的表演后，在内容层面，其虚构成分无疑被放大了。在单位时间里纪录片和专题片的信息含量不如新闻，视觉冲击力和情节吸引力不如剧情片，趣味性及娱乐性赶不上综艺节目，纪录片和专题片的卖点就在于真实性。削弱真实性，等于削弱了纪录片和专题片的核心竞争力，不能满足观众对真人实事的期待。真实影像是纪录片和专题片最重要的特征，也是专题片之所以被称为专题片的重要元素。真实的力量同样可以震慑人心。如《狙击英雄》中那些被情景再现代替了的画面，如果如实呈现英雄们当年所使用过的器物及当年浴血奋战的实地，我们相信，这些富有历史感的遗存物同样可以让观众追忆当年，获得真实的感怀。

情景再现运用最广泛的领域是历史领域，因此，它对于历史认知可能产生的误导也是必须警惕的，这涉及纪录片、专题片和其创作人员的道德与责任。情景再现是有关"历史可能是这样而并非历史就是如此"的展现。情景再现中，充满了创作者对事件、人物、环境、情节、细节、对话、场景的想象和推测。故事片允许戏说历史，而纪录片和专题片的前提是真实，即使是情景再现，观众也倾向于认为这就是历史本身。失实的情景再现极易引起观众对历史认知的偏差。纪录片或专题片的纪实性决定了它对历史和对观众的尊重超越了娱人的幻景勾勒。

从形式角度考察，画质、剪辑、灯光、音响、音乐等传统造型因素，

加之化妆、服装、道具等戏剧化的新因素，使得纪录片和专题片在艺术化的处理中被赋予了更多的形式美。这样看来，创作者在历史的承载之上，不仅赋予了历史承载物以新鲜的内容，而且还给予了重新包装。情景再现夸大了视觉感官的形式美，令人耳目一新。以流行大众文化的炫目的冲击力来一反传统纪录片和专题片朴实的视觉体验，体现了消费性物质主义时代的娱乐和狂欢。但这种令人激动的包装形式是建立在虚构的基础上的，即借鉴于其他影视形态，而非纪录片和专题片本身。其泛滥很有可能导致专题片在虚构与纪实之间迷失自我。这是我们在庆贺情景再现带来的收视奇观时必须正视的事实。

情景再现的确是一种有效的辅助手段，但它的使用必须受到严格限制。首先，要控制使用，过于频繁的再现会给纪录片和专题片带来伤害，让人分不清纪实和虚构的分界。一切可能的现场记录应该是纪录片和专题片最主要的手段，绝不能因为有了更为生动的情景再现而放弃最可贵的现场拍摄及寻找历史影像、文献资料的努力。对于非常重要却又没有当场摄录的情况，情景再现的使用也不能"为所欲为"，不能擅自创造时空和事件，必须遵循史实，有所依托，在强化再现的趣味功能的同时重视再现的还原功能，在宏观的情境中或是在细节的处理上都不能有丝毫松懈。其次，少用或不用人物面部特写，多用远景、全景、软焦及其他手段以达到模糊效果，尽量不使用人物对白或模拟现场声。将情景再现的功能限制在渲染现场气氛、营造意境等方面，减弱其叙事功能。最后，不隐藏搬演、扮演等重构的痕迹，可以打上字幕（如《记忆》在屏幕右上角注明"真实再现"），时刻提醒观众，关于这些历史人物和事件的鲜活画面不过是对历史的搬演或扮演，并不是历史本身，只是采用了帮助观众轻松了解历史的方法。

第五节 "新虚构纪录片"及其手法

在《没有记忆的镜子——真实、历史与新纪录电影》一文中,美国电影理论家林达·威廉姆斯以"新纪录电影"一词概括了创作界的一种新倾向,并以影片《细细的蓝线》《证词:犹太人大屠杀》为例具体分析其对纪录电影的认识及其所认同的拍摄规则与标准。我国纪录电影研究者单万里在林达·威廉姆斯的基础上也进行过一些比较具体的"新纪录电影"的论述。鉴于吕新雨教授曾在多篇论文中以"新纪录运动"概括中国自20世纪80年代以来注重"个人化"的纪录片创作,为

《细细的蓝线》

防止误读,也为了更加鲜明地突出这类纪录片的独特之处,在此以"新虚构纪录片"来指称林达·威廉姆斯和单万里所说的"新纪录电影"及其引导的纪录片创作流派。

一、"新虚构纪录片"的主要特征

林达·威廉姆斯结合纪录影片《细细的蓝线》《证词:犹太人大屠杀》,概括出"新虚构纪录片"的一个原则:"电影无法揭示事件的真实,只能表现构建竞争性真实的思想形态和意识,我们可以借助故事片大师采用的叙事方法搞清事件的意义。"[①] 同时,他还认为:"真实没有'被保证',无法被一面有记忆的镜子透彻反映出来,而某种局部的和偶然的真实又始终为纪录电影传统所回避。与其在对纪录电影的真实性抱有理想主义

① 林达·威廉姆斯. 没有记忆的镜子:真实、历史与新纪录电影[M]//单万里. 纪录电影文献. 单万里,译. 北京:中国广播电视出版社,2001:584.

幻想和玩世不恭地求助于虚构这两种倾向之间摇摆不定,我们最好还是不要把纪录电影定义为真实的本质,而是定义为旨在选择相对的和偶然的真实事界的战略。这个定义的方便与困难之处都在于,紧紧抓住'现实'(从根本上说是一种'现实')的观念,甚至不惜完全以拍故事片的规则和标准拍摄纪录片。"① 这就是说,"新虚构纪录片"主张采用包括故事片规则在内的一切叙事方法来搞清事件的意义,以达到相对的、偶然的真实。

林达·威廉姆斯之后,单万里等研究者更加具体、明确地总结出"新虚构纪录片"的四个特点。

第一,积极主张虚构。"新虚构纪录片"肯定了20世纪50年代以来盛行于西方的"真实电影"所坚决反对的"虚构"手法,因此,它又被称为"反真实电影"和"新真实电影"。对此处"虚构"的理解,单万里赞同的是林达·威廉姆斯对这一"虚构"策略"新虚构化"的称呼。"新虚构"之"新"在于它既"不同于格里尔逊时期的纪录电影对事件的简单'搬演'或'重构',也区别于通常的故事片采用的'虚构'手段"②。格里尔逊时期纪录电影对虚构手段的使用是被动而不自觉的,"新虚构"是积极而自觉的;故事片的虚构是一种"神话"的制造,而"新虚构"是为了打破"神话"、谎言。《证词:犹太人大屠杀》的导演莱兹曼将这一"虚构"理解为:"为了讲述真实,绝对需要创造,必要时将事件复活,简言之,就是将之'搬上舞台',因为过去的事件不会自动重复,人们也无法在真正的事发现场捕捉事件",并且"纪录电影的这种虚构是富有创造性的,显示了非凡的威力和想象力,能够产生真正的幻觉,将现实与想象的边界完全融为一体"。③ "新虚构"的这种想象和虚构是与作者严谨的逻辑推理结合在一起的,并且它有一个前提,即基于对现实中真实的重新解读——怀疑和批判公认的真实、定义和构建新的真实。更加具体地说,"新虚构"的"虚构"是作者在构建真实、严谨分析事件前后脉络的过程中弥补事件或缺部分的方式和离间或者揭露虚假的手段,服务于真实的建构。《细细的蓝线》中,作者不惜以大量时间和风格化镜头来反复搬演不同证人所描述的伍德

① 林达·威廉姆斯. 没有记忆的镜子:真实、历史与新纪录电影[M]//单万里. 纪录电影文献. 单万里,译. 北京:中国广播电视出版社,2001:584-585.
② 单万里. 认识"新纪录电影"[J]. 北京电影学院学报,2002(6):4.
③ 单万里. 认识"新纪录电影"[J]. 北京电影学院学报,2002(6):5.

警官遇害的过程。这种风格化、清楚明了的模拟仅仅展现了每个证人声称发生的事情,它们是作为作者对事件的逻辑分析这一整体的一部分而出现的,并且在作者"百花齐放"的策略下,各种证言证词之间的对比产生了一种离间作用,谎言不攻自破,真相自然大白。所以,"新虚构"的搬演不同于甚至远远高于一般搬演复原实际发生事件的作用和意义,确实是一种独特的"新虚构"。

第二,否定传统定义。纵观纪录片和专题片的发展史,人们总是在"对现实的描述"和"对现实的安排"两个极点之间徘徊、游移。对纪录电影的定义,总体上可以20世纪50年代为界,之前由英国人格里尔逊"对现实的创造性处理"占据统治地位,之后普遍流行的则是以表现眼前正在发生的事件为宗旨的"真实电影"。我们先来看"真实电影"。"真实电影"的创立者和追随者都信奉"电影眼睛"的理论,致力于眼前正在发生的事件。从一定意义上来看,它确保了所拍内容的表象真实,但往往缺乏历史的深度与广度,缺乏对事物本质的追索与探究,所达到的真实很可能是肤浅、片面的。再看格里尔逊"对现实的创造性处理"的观点。它"实质上是采用故事片那样的戏剧手法纪录和传播现实生活事件,致力于公众与政府和社会机构之间的信息交流与情感沟通。那个时期的纪录片甚至缺乏对事件背景的挖掘和分析,更不用说具有历史深度了"[1],而"新虚构"突出的恰恰就是难以挖掘的历史深度。所以,从反传统角度出发,"新虚构"既是对真实电影的否定,又是对格里尔逊传统的否定,对前者的否定是出于对电影表现真实的无能为力这一现实的认可,对后者的否定则是一种螺旋式上升,是否定之否定。

第三,关注历史问题。自20世纪80年代以来出现的"新虚构纪录片"特别关注历史题材。除了对远古历史的追溯外,如美国《探索》频道的《金字塔之王》《纳粹与希特勒》《秦始皇之谜》《复活岛之谜》《末代沙皇》等,还有近现代历史事件的展现,如《肯尼迪之死》《内战》《细细的蓝线》《证词:犹太人大屠杀》《华氏9/11》等。最为重要的是,与普通历史纪录片、专题片单纯展现一般的、已有定论的历史性事件和历史人物不

[1] 林少雄. 多元文化视阈中的纪实影片 [M]. 上海:学林出版社,2003:290.

同,"新虚构"侧重于表现"历史遗留下来的严肃的、复杂的棘手问题"①,探索历史的盲点,搞清楚那些至今仍让人迷惑的问题。如《细细的蓝线》中到底谁才是真正的凶手?《证词:犹太人大屠杀》中大屠杀是怎么发生的?《肯尼迪之死》中到底谁刺杀了肯尼迪?《华氏9/11》中一系列公共事件背后有哪些不可告人的秘密?等等。此外,与英国纪录电影学派记录并传播现实生活事件、发挥沟通交流作用不同,也与真实电影侧重展示"生活是怎样的"不同,在对历史问题的关注上,它侧重于揭示"生活是如何成为这样的",即它重视的不是"历史是怎样的",而是"历史如何成为这样的",分析调查历史的成因。"新虚构纪录片"在历史的回响与碎片的碰撞中揭示复杂的现实,接近那些已经过去的事情,发掘历史的空白,展现历史发展的动因。

二、"新虚构纪录片"的真实观

"新虚构纪录片"敏锐地认识到这些现实,坦然承认"真实没有'被保证',无法被一面有记忆的镜子透彻反映出来",对事物采取的过于简单的两分法,即要么单纯地相信纪录电影影像所表现的真实,要么过分地接受虚拟,都是不科学的。纪录电影所呈现的真实在很多情况下应该被定义为一种"相对的和偶然的真实事界"。从某种意义上来说,这可能是一种更本质的真实。这一真实观最表层的含义即绝对真实不可能达到,真实受创作者感知所能达到的程度、范围及视角的影响,受创作者所使用的媒介的制约,在现有客观条件和主观认知水平等内外因素的制约下所认可的是,随着客观条件不断发展变化,认知也会不断更新,原先所达到的真实便有可能由"是"转"非",或者需要再上升一个层次。如同那句有名的广告词,"新虚构纪录片"相信"没有最真实,只有更真实"。

"新虚构"受结构主义符号学的影响,不再一味追求客体真实,注意到观片主体的作用,将对真实的追索过程、判断逻辑呈现给观众,告诉观众"我是如此来考量并得出我的结论"② 的,是否愿意接受的权力在观众自己

① 林达·威廉姆斯. 没有记忆的镜子:真实、历史与新纪录电影 [M] //单万里. 纪录电影文献. 单万里, 译. 北京:中国广播电视出版社, 2001: 579.
② 林少雄. 多元文化视阈中的纪实影片 [M]. 上海: 学林出版社, 2003: 74.

手里。所以,"新虚构"的真实处在一种开放语境之中,坦然一定逻辑之下的相对性。《细细的蓝线》中,埃罗尔·莫里斯以虚构的风格化手段搬演了伍德警官遇害的可能场面,对其中的某些场面表示怀疑,但他又拒绝确定哪一个是真实的。因为在作者的分析逻辑下,这就是结果。也正是因为埃罗尔·莫里斯拒绝确定最终的真实,这部影片才给人以特别真实的感觉。按照相关研究者的观点,与以往纪录片、专题片所宣称的真实不同,"新虚构"的真实是作者所认定的真实,是一种更新的、相对的、后现代的真实,一种远未被放弃的真实。当纪录电影的传统渐渐消退的时候,这种真实依然强有力地发挥着作用。这种逻辑判定之下的相对真实,不依赖于传统纪实主义美学所注重的客体影像真实,能够成功化解"没有记忆的镜子"给纪录片和专题片带来的焦虑。

"新虚构"看重"相对的和偶然的真实",侧重于将真实看作碎片。真实不是作为叙事的总和而存在的,而是作为片段的集合而存在的。任何事物都和其周围的事物有千丝万缕的联系,某个单一事件并不能展现真实,它存在于"事件之间的回响之中"。《细细的蓝线》中埃罗尔·莫里斯对伍德警官遇害场面的搬演不同于当事人大卫·哈里斯、伦德尔·亚当斯、警官的搭档及声称目睹过事件的各位证人回忆的场面,他将影片转换成为一个精心制作的"岁月重刻的碑文",只是表现出对某些版本的怀疑,拒绝最终确定,从而让"碎片"的集合产生意义。同时,埃罗尔·莫里斯对真实的发掘不是靠对单一的警官被杀事件的追索,他还追溯了大卫·哈里斯曾杀死一名男子的蛮横暴力事件及其要报复父亲的动机。在更为广阔的背景下和更多碎片的反响中,事件"真相"浮出水面。此外,"新虚构"关注的是历史问题,过去的事件不可能被完整地全部再现,只能是被记忆唤起的零星片段,是"岁月重刻的碑文总和"。埃罗尔·莫里斯和莱兹曼在追踪、调查事件当事人的时候,喜欢制造行为即将发生在他们身上这样的情境,过去于是被戏剧化、被搬演或被人着迷地谈论着,在这种特许的真实时刻,我们能够发现真实的痕迹。《证词:犹太人大屠杀》中,莱兹曼对发生在切尔莫诺教堂台阶前一幕的运用,就使整部影片不仅指出了大屠杀过去的罪行,还加深了目前人们继续存在的对大屠杀的认识。

真实相对于谎言。"新虚构"所能达到的真实虽然不是绝对准确的,也不是绝对固定的,但它是跟虚构斗争的一种重要手段,是相对于虚构、谎

言抑或是历史的盲点而言的。基于对作为共识的真实的怀疑和批判,"新虚构"对现实中的真实进行重新解读,定义和构建它们所认定的真实。如《细细的蓝线》是为了与可怕的制造替罪羊的虚构进行斗争;《证词:犹太人大屠杀》要说明大屠杀"不是作为某种对整个人类来说是陌生的、异己的恐怖行为,而是作为某种可理解为绝对平庸的渐进逻辑、火车时刻表式的计算术和人类的缄默之类的事情,这在电影中也许还是第一次"①;《华氏9/11》揭露了布什当选的不可思议和他在"9·11"事件发生后不负责任的表现,以及其与本·拉登家族、塔利班、沙特官员等不可告人的利益关系,揭开了资讯发达社会里传媒对真相的误导,等等。从中我们可以看到"新虚构"对构建真实的兴趣的目的在于排除可怕的虚构,它对真实的构建与追索实际上就是"展开各种各样的镜子,揭示谎言的诱惑"②。在这里,真实的"相对性"可以看作作为谎言的对立面而具有的属性。在与虚构的斗争中,相对真实逐渐产生,通常它是这种斗争衍生的副产品,是无心插柳的结果。例如,林达·威廉姆斯所说的,埃罗尔·莫里斯从未想过要替亚当斯讨回公道,起初他感兴趣的是精神病医生的故事。③

"新虚构"相对的和偶然的真实观超越所谓客观、真实的表象,注重观片主体的地位,追求更本质的真实。它是计算机技术发展、电影理论思潮变迁、纪录片和专题片"真实"大讨论等因素合力的结果。它特立独行,是纪录片和专题片在开放性阐释的话语环境中向前发展和延伸的一支强劲的有生力量。

① 林达·威廉姆斯. 没有记忆的镜子:真实、历史与新纪录电影 [M] //单万里. 纪录电影文献. 单万里,译. 北京:中国广播电视出版社,2001:586.
② 林达·威廉姆斯. 没有记忆的镜子:真实、历史与新纪录电影 [M] //单万里. 纪录电影文献. 单万里,译. 北京:中国广播电视出版社,2001:592.
③ 林达·威廉姆斯. 没有记忆的镜子:真实、历史与新纪录电影 [M] //单万里. 纪录电影文献. 单万里,译. 北京:中国广播电视出版社,2001:587.

第五章　纪录片与专题片的比较

第一节　关于纪录片与专题片的基本认识

一、纪录片与专题片的认识演变

名实之辨是学术的基本。名、实两不相称，懵懂甚至误解就随之而来。结构主义认为，语言是一个共时的符号系统，其中的每一个符号都被视为由一个"能指"（一个音响形象或它的书写对应物）和一个"所指"（概念或意义）组成。

《华氏 9/11》

能指与所指之间的关系是一种约定俗成的任意关系。语言符号的有效性与否在于能指与所指之间是否精确对应。从共时的语言层面看，任何权威都不能改变能指与所指之间的恒定关系；但从历时的角度看，时间的力量足以演变一切，能指与所指之间的关系始终处于不断变化中。在时代的变迁、语言环境的更迭，以及诸多可能因素的多重作用下，能指与所指之间的脱节并不新鲜。如"deer"这个词，在莎士比亚的作品中泛指"动物"，后来

在英语的发展过程中，从拉丁语中借用了"animal"，又从法语中借用了"beast"，"deer"就特指"鹿"了。语言符号自我繁殖的能力，总是能在固化与麻醉之外，产生出新的能指与所指的对应关系。

纪录片"documentary"这个词也经历了历史的嬗变。"documentary"原本来自法语，法语中是用来形容观光旅游的电影，也就是关于别的地区与人们真实的影像记录。那是卢米埃尔发明了电影摄影（像）机后，在当时流行起来的一种电影形态。这类影片展现了陌生的异域风光，强调直接地、不经修饰地记录和对真实浑然天成的驾驭，开创了早期非虚构类影片的先河。最早使用"documentary"这个词来指代纪录片意涵的，是英国纪录片理论家和制作者约翰·格里尔逊。他在1926年纽约《太阳报》评论罗伯特·弗拉哈迪的影片《摩阿拿》时用了"documentary"一词。后来，格里尔逊在陆续发表的文章中，批评了一般人滥用"纪录片"这个名词的现象，建议将"纪录片"的定义缩小到较高层次的影片上，对这个词的含义做了更为明确的界定：纪录电影是指"对现实进行创造性处理"的影片。①从此，纪录片与剧情片分庭抗礼，有了独立的生命。格里尔逊以自己的作品为纪录片正名，他对现实素材所做的"创造性处理"，是凭借强烈的直面现实人生的锋利，以宣传家的身份，利用纪录片为改造社会服务的。1948年，在布鲁塞尔举办的纪录片世界大会上，来自14个国家的会员代表给"纪录片"下了个定义："纪录片是以各种纪录的方法，在胶片上录下经过诠释后的现实的各个层面；诠释的方式可以是去拍摄正在发生的事务，也可以是忠实而有道理的重演发生过的事实；其目的在于透过感情或理性的管道去激发和加强人类的知识与认知，并真正提出经济、文化和其他人际关系中的问题和解决方法。"② 该定义阐述的时间正逢第二次世界大战落下帷幕，那是纪录片风光的黄金时期。那个时期的纪录片以战时宣传为主，纪录片定义中所谓的提出和解决问题的功利性倾向就不难理解了。今天，在西方，纪录片"documentary"这个名词包含着相当宽泛的理解，几乎等同于非剧情片或非虚构片的概念。其中，既包括真实电影、直接电影，也包容"新虚构纪录片"，既指宣传片、人类学纪录片，也涵盖了《国家地

① 拉法艾尔·巴桑，达尼埃尔·索维吉. 纪录电影的起源及演变 [M] //单万里. 纪录电影文献. 单万里, 译. 北京：中国广播电视出版社, 2001：6.

② 姚扣根，赵骥. 中国艺术十六讲 [M]. 上海：百家出版社, 2009：196.

理》《探索》频道制作和播出的重在娱乐的纪录片形态。

而在国内,在非虚构影视片领域,纪录片和专题片这两个称谓的纠缠不清、分分合合,一直困扰着理论研究与实践探索。20 世纪 50 年代末,中央电视台建台之初,曾把专题与新闻、文艺并立,建台第 3 年才设立社教部,并把大多数专题节目归入社教部,但当时的纪录片主要是由新闻部来制作的。那时,通常把专门就某一方面内容或对象而设立的节目叫作"专题栏目",把较长的、较深入的新闻报道叫作"专题片",把经过精雕细刻摄制的报道性影视作品称为"纪录片"。那时的专题片和纪录片都是用胶片拍摄的,在名称运用上也比较随意,并没有严格区分。1976 年,在上海召开的全国电视工作会议上,一些代表强调要突出电视的特点,摆脱电影的影响,走自己的路,与其叫"电视纪录片",不如叫"专题片"。此次会议最显著的成果便是中央电视台把"社教部"改成了"专题部",而"电视专题片"的名称也由此流传开来。随着中国电视事业"四级办电视"的迅猛发展,不少地方电视台都效法中央电视台成立了专题部,"专题片"的称谓至此愈发根深蒂固。然而,这样一个含糊不清的称呼给学术探讨、教学交流和实践创作造成了混乱。为了解决纷争,1992 年,中央电视台邀请部分专家、学者、编导在京郊密云召开了"中国电视专题节目界定研讨会",翌年又在浙江舟山、湖北宜昌继续研讨,并在此基础上产生了《中国电视专题节目分类条目》。此分类条目把纪录片纳入电视专题节目报道类的体系,并把报道类(含纪录片)节目分为纪实型、创意型、政论型、访谈型和讲话型五种。自 20 世纪 90 年代以来,随着国际交往的增多和一批不同于以往的纪实性作品的出现,专题片的称呼渐渐淡出,逐渐为纪录片所取代。1994 年年底,中央电视台在原专题部纪录片组的基础上,组建了规模更大的纪录片创作室。1998 年,中央电视台纪录片创作室和社教中心地方组合并成立纪录片部。2010 年,国家广电总局出台了《关于加快纪录片产业发展的若干意见》,为我国纪录片产业发展明确了方向,提出了推动纪录片繁荣发展的举措和任务。2011 年,中央电视台专门成立了纪录片频道,实现了制播分离,完成了纪录片频道的专业化进程。自此,我国纪录片专业化进程正式启动。

然而,纪录片和专题片在概念上的模棱两可并没有得到彻底澄清。20 世纪末,业界和学界曾经发生了一场关于纪录片和专题片关系的争论,学

者们各执一词,围绕概念大致可以分成"等同说""从属说""畸变说""独立说"四种不同的观点。持"等同说"看法的学者认为,专题片就是纪录片,是一种形式的两种叫法而已。前者是从"致用"出发,后者是根据"名义"来定性。"从属说"包括"纪录片从属于专题片"及"专题片从属于纪录片"两种看法。认为"纪录片从属于专题片"的,是把专题片划为"专题节目"这个更大的范畴来看待,认为纪录片是专题节目所使用的一种形式。而认为"专题片从属于纪录片"的,则是把专题片等同于专题报道或专题新闻,类似于新闻纪录片,同纪录片中的自然纪录片及科技纪录片等并列,是纪录片的一种形式。持"畸变说"看法的学者认为,专题片是中国电视界为了隔断电视与电影的联系,扔掉电影拐棍而生造出来的名词。持"独立说"看法的学者则认为,专题片和纪录片是两种不同的片种,承认二者都取材于现实生活并以"真实性"为生命,但学者们还提出专题片"是作者对生活的艺术加工""有较强的主观意念的渗透",而纪录片则是"排斥主观""排斥造型"等。① 以上几类观点,都试图厘清纪录片与专题片的分野,在各自的立场和角度都有一定的合理性,但其中的偏颇甚至谬误也不难发现。例如,专题片与纪录片从内容到手段有太多的不同,这种种不同绝非"致用"与"名义"所能简单概括的;而把专题片等同于专题栏目的失误也显而易见;专题新闻或新闻纪录片的称谓,涉及专题片与新闻、纪录片与新闻的区别,"专题新闻"或"新闻纪录片"这两个名词本身是否严谨,关系到另一学术讨论的命题,并不是可以随意使用的;"畸变说"完全否定"专题片"这个词的价值,忽视了专题片的名与实在中国影视史上的重要性,以及非虚构类影视作品的中国特色,也不合适;"独立说"认为主观和客观是专题片与纪录片的分野,而在前文中,我们已经讨论过纪录片的主观性,专题片固然是"有较强的主观意念的渗透",但纪录片不可能也不需要做到绝对客观。今天,这些理论上的莫衷一是已经不能帮助我们很好地认识纪录片与专题片的共性与差异。自21世纪以来,随着技术的提升、影像表达方式的多元化发展,纪录片与专题片的数量、质量、国际传播影响力都取得了前有未有的发展,但是二者的边界

① 任远. 纪录片正名论[M]//任远. 电视纪录片新论. 北京:中国广播电视出版社,1997:19.

依然模糊不清。与此同时，随着媒介传播能力的不断增强，内容形态正在不断增生，呈现出种种类纪录的新形态，纪实概念更加趋向普及与泛化，纪录片与专题片本身的特质需要得到确认与坚持。

二、纪录片与专题片的定义重申

在这里，有必要重申我们对"纪录片"与"专题片"的基本定义。纪录片是创作者根据自己对生活与自然所特有的认识和理解，以记录真实为前提基础，以现场拍摄为主要手段，对社会和自然中实际存在着的人、事、物及其可能表达出的思想文化内涵进行较为客观、自然的记录和较为真切、艺术的再现的一种声像作品。专题片是指基于某事、某物及某社会历史现象的客观事实，以某一个专门的思想或宣传主题、某一类专门的题材内容、某一桩特别有影响的事件、某一方面的专门工作、某一个专门的人物、某一类专门的自然现象和某一个专门的知识领域等为对象，结合理性认识及当下传播需要，更多地借助于主流媒体力量精心策划并重新选择和安排各种文献及声像资料、多方相关观点及例证来对相关认识及观点进行很好的大众传播的声像作品。由此可见，纪录片与专题片的共同之处在于素材的真实。尽管对于纪录片与专题片真实概念的理解并不一致，但对二者必须依赖于现实生活所提供的素材这一点并无疑义。与虚构的影视作品相比，纪录片和专题片都必须借助自然社会中的真实素材，展示真实的人、物、事件和环境，也就是说二者的素材内容主干和大量细节过程本身必须是一种客观存在。因此，组织拍摄、摆布摄影对象等手段，在纪录片和专题片创作中通常有着严格的限制。即使是如今在纪录片、专题片中越演越烈的情景再现，也必须遵循一定的法则，要做到有根有据，还要通过各种手法向观众澄清其搬演的本质。正是在非虚构这一点上，纪录片与专题片相通。

无论是在理论的细究还是在实践的范例中，纪录片与专题片的分野昭然若揭。纪录片必须揭示"创作者根据自己对生活与自然所特有的认识和理解"。而专题片强调的是"根据要求"主题先行地完成创作。虽然，纪录片也有明确的主题，但它更有贯穿始终的情感脉络。纪录片创作者通过纪录片，或者去探讨人类共通的真理，即普世价值观，或者去构建一个敏感的情感世界和深刻的人性维度，表达自己独特的生命体验，即个人价值观。纪录片创作者出于挖掘的欲望，把自己投入生活中，在别人的故事中

表达自己的情感。"专题片"这个词最初来自电视台内部,主要是为了配合宣传而对某一方面内容的连续、深入的反映与诠释。如今,与宣传要求同样重要的市场要求,要求专题片创作者必须埋头完成一篇又一篇"命题作文"。

三、纪录片与专题片本体属性的不同

事实上,理论研究至今也没有形成一个具有普遍共识的、一劳永逸的关于艺术的终极定义。实践的不断发展和更新,使得对艺术的理解始终处于开放、变化的状态中,永远面临着澄清、反思和变革。分类意义上的艺术定义又由于认识角度的不同,呈现出多样的情况。然而,历时性和历空性的复杂多变并不能妨碍我们对艺术实践的追寻和对更科学的艺术理论的探索。尽管人们并不认同艺术的定义,但大多数意见支持艺术有共同的性质并可以下定义。英国美学家克莱夫·贝尔就认为,必须对艺术共同具有的基本性质做出恰如其分的阐述,正是这种基本性质将艺术品与其他一切物品区别开来。他说:"要么承认一切视觉艺术品中具有某种共性,要么只能在谈到'艺术品'时含糊其辞。当人们说到'艺术'时,总要以心理上的分类来区分'艺术品'与其他物品。那么这种分类法的正当理由是什么呢?同一类别的艺术品,其共同的而又是独特的性质又是什么呢?不论这种性质是什么,无疑它常常是与艺术品的其他性质相关的;而其他性质都是偶然存在的,唯独这个性质才是艺术品最基本的性质。艺术品中必定存在着某种特性:离开它,艺术品就不能作为艺术品而存在;有了它,任何作品至少不会一点价值也没有。"[1] 各种艺术种类无论是在形式还是在内容上有多大的差异,它们之间仍旧不乏共同的性质,正是这种共同的性质确立了艺术与非艺术的分野。

我们倾向于以艺术家为逻辑起点来展开对艺术本体的追问。创作是艺术品的来源,是艺术接受或欣赏的依据。在艺术家、艺术品和艺术接受者这三重关系中,传统美学往往赋予艺术家至高无上的地位,艺术接受者的活动只是猜谜式的或是破译密码式的工作。尽管接受美学强调了艺术接受及观众的重要作用,这种重要性在后现代主义"作者已死"的颠覆中,被

[1] 克莱夫·贝尔. 艺术 [M]. 周金环,马钟元,译. 北京:中国文艺联合出版公司,1984:4.

无限夸大。但艺术家的活动始终是艺术的"本"和"源",也是我们认识艺术本质的核心所在。

对艺术家及其创作活动的关注始于18—19世纪的西方。当时所勃兴的"艺术表现说"批评了沿袭自古希腊的"机械模仿说",强调艺术必须以表现主体情感为主。康德(Kant)最早提出"天才"论,强调"美的艺术是天才的艺术","天才就是那天赋的才能,它给艺术制定法规"。① 在康德的先验哲学中,主体性问题被强调到了极致,艺术家在艺术创作中的作用被康德充分地肯定了。意大利表现主义美学家B.克罗齐(B. Croce)更是宣称"艺术即直觉"②,他认为:"情感给了直觉以连贯性和完整性;直觉之所以真是连贯的和完整的,就因为它表达了情感,而且直觉只能来自情感,基于情感。正是情感,而不是理念。"③ "艺术的直觉总是抒情的直觉。"④ 克罗齐把艺术本质同艺术家主体情感的表现联系起来。中国文艺理论所提出的"言志说""心生说""缘情说"大致也是与"表现说"相类似的观点。综上所述,艺术家情感表达既是艺术的核心和主导,也是我们区分艺术和非艺术的关键。正是在这一点上,纪录片和专题片南辕北辙。

科林伍德在《艺术原理》一书中,将"真正的艺术"与两种类型的伪艺术(巫术艺术和娱乐艺术)做了严格的区分。在他看来,巫术艺术和娱乐艺术有着两个最为根本的特点,即"(1)它们都是达到预想目的的手段,因而并非真正的艺术,而是技艺。(2)这一目的在于激发情感"⑤。而真正的艺术是什么呢?科林伍德说:"没有什么比说艺术家表现情感再平凡不过了,这个观念是每个艺术家都熟悉的,也是略知艺术的任何其他人都熟悉的。"⑥ 科林伍德所指出的这些特征是颇为准确的。基于以上判断,我们给庞杂的或是广义上的艺术群体做一次更为细致的划分。那些作为个人情感表现而存在的美的艺术才是真正的艺术,而美的艺术之外的一切人们

① 康德. 判断力批判:上卷[M]. 宗白华,译. 北京:商务印书馆,1964:152.
② 克罗齐. 美学纲要[M]. 韩邦凯,罗芃,译. 北京:外国文学出版社,1983:209.
③ 克罗齐. 美学纲要[M]. 韩邦凯,罗芃,译. 北京:外国文学出版社,1983:227.
④ 克罗齐. 美学纲要[M]. 韩邦凯,罗芃,译. 北京:外国文学出版社,1983:229.
⑤ 罗宾·乔治·科林伍德. 艺术原理[M]. 王至元,陈华中,译. 北京:中国社会科学出版社,1985:67.
⑥ 罗宾·乔治·科林伍德. 艺术原理[M]. 王至元,陈华中,译. 北京:中国社会科学出版社,1985:112.

生活中对艺术的称呼，如有关宣传的、娱乐的、科技的、手工艺的、机械的等，都属于伪艺术的范畴。按照这个划分，我们为纪录片和专题片找到了一条鲜明的界限，那就是——艺术纯粹性上的差异。

第二节　唤起情感与表现情感

科林伍德认为，巫术艺术是"属于激发情感的艺术，它出于预定的目的唤起某些情感而不唤起另外一些情感，为的是把唤起的情感释放到实际生活中去"①。在他看来，爱国主义艺术，"不论这种爱国主义是国家性质的还是城邦性质的，或者是附属于某一政党、某一阶级或任何其他共同体的……它们的目的都在于激发人们对国家、城邦、政党、阶级、家庭或任何其他社会或政治团体的忠诚"②。而"艺术家（这里的'艺术'指娱乐艺术，笔者注）是娱乐的提供者，他把通过唤起某些情感来取悦观众作为自己的任务，艺术家向观众提供虚拟情境，使这些情感可以在其中无害地释放出来"③。专题片目的性明确，更多地担负起唤起情感的功能；纪录片则更倾向于表现情感。

《紫禁城》

①　罗宾·乔治·科林伍德. 艺术原理［M］. 王至元，陈华中，译. 北京：中国社会科学出版社，1985：70.

②　罗宾·乔治·科林伍德. 艺术原理［M］. 王至元，陈华中，译. 北京：中国社会科学出版社，1985：74.

③　罗宾·乔治·科林伍德. 艺术原理［M］. 王至元，陈华中，译. 北京：中国社会科学出版社，1985：83.

一、专题片与唤起情感

专题片是可以把某种具体的思想、观点、信息传播给大众的一种载体，因而也能够很好地履行大众传播的某些职能。从传播符码上看，连续运动的图像、声音和适当的文字，都是构成专题片的外在形态。这三类符码综合运用，同时作用于观众视觉、听觉两个通道。这种非常具象而生动的受传方式，具有很强的吸引力、感染力和影响力，使观众不需要经过如接受印刷文化那样的特殊训练就能掌握，因而更易于解读。从传播内容看，专题片以客观存在的素材为创作基础，因而与剧情片相比，专题片与真实生活更为亲近。这也就造成了置身于真实生活的观众对专题片的亲近，他们更容易相信专题片的屏幕内容是对现实生活的如实记载，更容易产生认同感。从传播手段看，专题片以电影、电视为载体。电影、电视兼收了具体经验和抽象经验的长处而又抛弃它们的某些不足，观众可以通过观察获得电影、电视提供的间接的经验。这种间接经验既可以弥补观众直接经验的不足，又能帮助理解抽象经验。因此，观众能够快速、高效地接受专题片提供的信息。从传播范围看，专题片可以借助影视的物质手段，在亿万人之中流通。专题片传播的大众化和媒介材料的可信性展现出了其在进行有力的、群众性的政治宣传方面所具有的明显潜力。一个发展的社会总要有一种积极的主流和向上的精神。专题片是解释政策、宣传主张，以意识形态来武装大众头脑的工具之一。无论是诸如《香港沧桑》这样的历史事件类专题片、《新时代的奋斗者》这样的人物专题片、《航拍中国》这样的自然地理类专题片，还是《大国崛起》《复兴之路》《走向和谐》这样的理论类专题片，体现主流意识形态是这些作品的共同出发点和最终归宿。

时下，影视产业化在中国的急剧发生，市场因素的大举介入，收视率、票房的杠杆正挑战着专题片的传统宣教功能。现代技术媒介和商业经济是形成兼容更广大的新型生产性公众领域的条件和动力。新的生产性公众领域不讳言它的产品是为群众消费所设计和生产的，不遮遮掩掩地说它们既是商品又是艺术，而是承认它们是"彻头彻尾的商品"。在这个领域中，老百姓是首先作为消费者进入的。生产性公众领域把老百姓的人生经验、消费欲望、喜怒哀乐用作原材料，制成商品。为了尽量扩大市场而包容庞杂多样的人群，普通人实实在在的兴趣、利益、亲疏好恶前所未有地显现出

来。文化工业的功利目的，使得"庶民"的存在受到了前所未有的注意，也使他们的欣赏趣味受到了前所未有的重视。专题片在这样的现实处境下，努力满足观众，开拓唤起不同于政治情感的新领域。

首先，赋予观众感官的愉悦。"大众美学"不同于康德美学，它不把艺术视为一种"自为"的存在，而是把艺术无距离地直接同生活联系在一起。在大众美学中，艺术不再是无目的的目的，而是一种有实际功能的行为对象。所谓的实际功能包含了艺术具有提供感官享受的能力。《圆明园》邀请了曾制作过《指环王》《金刚》等好莱坞大片的公司进行后期制作，大规模动用三维仿真动画技术，制作出一个实景和三维动画相合成的圆明园。《故宫》采用延时摄影的方法，宫殿上空云层的飘移、宫墙上光影的明暗交替，尤其是太阳光线照在太和殿内的精彩景象——阳光透进整个大殿内，太和殿正中的匾额出现了令人惊诧的光影变幻。《复活的军团》中，在冬至——一年中太阳最低的这一天，摄制组下坑拍摄，阳光通过玻璃窗，光线一点点洒到了兵马俑身上。鬼斧神工般的光线仿佛使 8 000 个兵马俑一一复活。《紫禁城》以更加美轮美奂的延时摄影、匹敌影视剧质感的情景再现、动画特效等，再一次为观众呈现了这座皇宫 600 余年的跌宕起伏和盛世繁华的旖旎图景。这些作品无不在悦耳悦目方面"大做文章"，给人以感官直觉的快适。

其次，提供多种心理满足。当专题片作为一种特殊的文化商品进入市场时，观众的要求绝非仅仅是感官的愉悦、刺激，满足心理需要也是观众的愿望。观众作为现实生活中具有七情六欲的人，在无意识深层总是聚集着一定的情感欲望，时时要求得到满足和释放，但这种内在愿望在现实世界中又受到种种文明规范的制约。西格蒙德·弗洛伊德（Sigmund Freud）认为，梦是愿望的满足。梦能够以形象和情节来使人压抑的情绪得到宣泄，替代性地满足人的潜意识欲望。专题片同样能让观众在影像世界中获得情感的倾泻、憧憬和迷醉，使人的心理从不平衡走向平衡，由不和谐变得和谐，获得欲望的满足，整个身心进入愉悦状态。在以自然风光为题材的很多电视专题片中，人们因此可以走出真实生活的狭小一隅，拥抱大自然的美；观看破案追凶的专题片时，懦弱的人同样能够追随镜头除暴安良，开拓新生活；在充满浓浓人情味的专题片中，人们得以品味人间真情的甜美，抚慰现实中的无奈。

情感的共鸣是满足观众心理需求的另一体现。后结构主义的电影理论在阐释精神分析学的主体与客体同化的理论时提出了"镜像阶段论"。这一论述认为,在第6个月到第18个月期间——"镜像阶段",婴儿首次在镜中看见了自己的形象,认出了自己,并且发现自己的肢体是一个整体,开始察觉到自己与他人的区别。婴儿在镜前的这种自我识别,标志着"我"的初次出现。这时,婴儿的运动机能尚未成熟,不能自如地行动,但他能通过镜子来认识和发现此时尚被看作"他人"的自己的镜像,从而确认自身,确认自己与自己的镜像同一,同时确认自己与他人的区别。雅克·拉康(Jacques Lacan)将这个过程称为"一次同化"①。镜中婴儿的情境与影视观众的情境具有类似性。由于专题片能逼真地表现现实生活中存在的人、发生的事、实在的景,观众更愿意如同婴儿向自己的镜像认同那样,与屏幕上的影像产生认同。观众往往把自己的目的与欲望投射到片中人身上,同喜同悲。在上海电视台推出的一批被称为"城市悲情"的专题片播出之后,观众来电、来信数量之多,出人意料。在那些面临困境的普通而平凡的小人物身上,观众找到了共鸣。"讲述老百姓自己的故事"使得观众作为现实存在的人的生存情感需求得到满足和关怀。

专题片还可以满足观众更多地认识现实世界的好奇心理。马斯洛认为,人的无意识深层有一种探索内驱力,它使人产生认识和理解客观事物的愿望,因而学习和发现未知的事物会给人带来满足和愉悦。② 好奇心是观众对于专题片的一种心理期待。《探索》《国家地理》频道的红火正在于这些以自然地理、宇宙奥秘、科技前沿为题材的专题片将观众的视线引向了未知的神奇领域,在影像所营造的陌生世界里,人的求知欲被无限激发,并在及时的释疑解答中获得了莫大的心理满足。

二、纪录片与表达情感

真正意义上的纪录片并不用来唤起政治热情、表层肤浅的直观感受、感官愉悦、廉价的同情和求知欲的满足。艺术以个体生命情感为对象,艺

① 彭吉象. 影视美学 [M]. 北京:北京大学出版社,2019:104.
② 弗兰克·戈布尔. 第三思潮:马斯洛心理学 [M]. 吕明,陈红雯,译. 上海:上海译文出版社,1987.

术的真正合乎主观的目的只在于传达情感,其最终使命就是成为情感的连通器。

情感,是人对客观现实的一种主观反映形式,它不是对客观对象本身的反映,而是反映着主体对客观对象及主、客体之间某种关系的认识。具体地说,情感是人对自我、对周围世界、对自我与周围世界关系的一种主观态度和评价。它与人的需要、欲望和理想密切相关,具有强烈的主观倾向性,是个体的生命体验和审美对象的相互交通。需要强调的是,这里所指的情感,不同于一般意义上的日常情感,而特指审美情感。审美情感是客体和主体的关系在心理上的反映,它是一种高级的情感活动,是日常情感的升华,与一般的生理情绪和快感有所区别。日常情感是个人的、偶然的、分散的,审美情感是经过概括和普遍化的,是在具体的、实在的日常生活中抽象、升华起来的高级情感,需要超越平庸和琐碎。譬如,裸体维纳斯被认为是至美的象征,这一判断必然是出自审美角度,而不是日常的性的角度。审美情感只是在纯粹的艺术创作和艺术欣赏中流通,移情冲动可以让心灵得以持久净化,抽象冲动则让心灵得以安定和永恒,从而获得情感的高峰体验。而常常被商品消费所利用的日常情感,很容易进入也很轻易走出,呈现为一种瞬间化的情感倾注,注重的只是片刻的效应。从日常情感到审美情感的升华是人类内心世界的本真追求,没有审美情感的艺术形式只能是商业的市场回报或意识形态的宣教。倡导审美情感其实就是高扬真正的艺术精神。今天,商业、政治的世俗已到处弥散、充斥,人们满足于短视频等碎片化的信息传播带来的短暂刺激,艺术的感知能力正在支离破碎,加之在技术的助推之下,作为非虚构影像特质的"真实"也在发生着漂移,纪录片如果再不为捍卫艺术的本质而斗争,再不敞开艺术情怀和自我开放的心态,真正艺术的纪实性影视表达将没有立足之地。

1. 纪录片审美情感的体现

审美情感在纪录片的创作中,一方面,诱发各种心理因素积极参与创造活动。纪录片创作的基点显然建立在感情的冲动与情感的化合下,直接的心理反应——感情的冲动,能令创作者将自己的感情完全注入客观对象身上,使得创作者和客观对象之间产生心灵层面的神会与感情沟通方面的交融,达到庄子所谓的"物我无间"的状态,从而使审美表象升华为审美意象。没有情感的冲动显然不可能有随后的艺术想象、联想、构思和组合。

如同纪录片《老头》创作的缘由竟是如此单纯,作者杨荔钠这样陈述:"1996年,我搬进北京清塔小区,有一天,我路过看见一群人,觉得他们好看,就用摄像机记录了他们。他们是一群退了休的老头,我叫他们大爷……"① 仅仅是因为"好看",杨荔钠有了表达的冲动,从来没有摸过影像器材的她独自抱着DV蹲在街边和这群寂寞无聊又时日不多的老头泡在一起,这一泡就泡了两年,并最后在两百多小时的素材带里剪辑出了完整的纪录片《老头》。超越了明确目的的功利,完全是在个人审美判断的驱使下,才有了这部异常纯净的纪录片。另一方面,情感因素实质上贯穿于艺术创作的全过程。它不仅仅存在于生活积累过程和创作动机萌发的初期,而且由于感情的基础丰厚,它会源源不绝,一发而不可收。审美对象一旦进入创作构思中,就获得了生活所提供的、创作者所赋予的真切且深刻的人生体验和情感经历,具备了独立的情感生命,有时甚至还会反过来成为情感继续发展的推动力,甚至使创作者欲罢不能,无法自已。因此,情感能融入艺术创作的各个环节的心理活动中,使整个创作活动都染上情感的色彩。吴文光强调,《江湖》中"大棚人"的生活并不仅是他们的生活,而就是我们自己的生活。吴文光从他者的看客身份游离出来,依靠DV进入内部观察和记录。他和"大棚人"同吃同住,共同分享生活的酸甜苦辣,并由此建立起彼此之间的信任。甚至有人对着镜头说:"我告诉你的这些话你不要告诉别人。"创作者本人和摄像机本身构成了纪录片表达对象的一部分,表达与被表达、主体与客体之间的界限被模糊。纪录片的创作成为吴文光和"大棚人"共同分享生活经历的一次旅程。

　　就文本的存在而言,纪录片的审美情感首先表现为真善美的人性的永恒主题。席勒(Schiller)认为,开创人性的绝对自由的尺度,这是时代交给所有艺术家的神圣使命。② 人性是人生而固有的一种普遍属性:它既包括人区别于其他动物的人之特性,又包括人与其他动物共同的人之动物性。以道德尺度为划分标准,人性又可分为两类:一类是不能言道德善恶的,如知情意、眼鼻耳等,是心理学等科学的人性概念;另一类是可以言道德善恶的,亦即人的伦理行为事实如何的本性,是伦理学的人性概念,这一

① 吴文光. 镜头像自己的眼睛一样 [M]. 上海:上海文艺出版社,2001:305.
② 孙向晨,孙斌. 复旦哲学评论:第3辑 [M]. 上海:上海人民出版社,2006.

人性概念是在一定限度内后天习得的。恨人之心、嫉妒心、复仇心、自恨心等具有害他目的与害己目的人性，显然违背道德终极标准，因而是恶的；爱人之心、同情心、报恩心、完善自我品德之心等引发的利他目的人性，显然符合"增进每个人利益总量"的道德终极标准，因而都是善的。席勒向艺术家提出倡议，时代的艺术家应该"在希腊的天空下"成熟，在自身中呈现出自然的美，带着人性的宝藏作为"异乡人"回返他身处的历史现实之中。① 艺术的功用，就是通过审美情感的表达，净化人心，趋善避恶，构筑一个使人不断走向和谐、完美的人间天堂。纪录片《帝企鹅日记》以拟人化的手法，在动物的求生本能中刻画出细腻纯洁的爱情、亲情及和苦难抗争的勇气，这正是一部体现人性深度的佳作。《夜与雾》以良知和生命的名义展开了对人性之恶的深刻反思和对人类历史耻辱的沉痛追忆，以影像的静默呈现强烈对比，倾其全力，发出对自由的呼喊。《二十二》则以良知和生命的名义展开了对人性之恶的深刻反思和对人类历史耻辱的沉痛追忆，全片无解说、无历史画面，以个别老人和长期关爱她们的个体人员的口述，串联起全片，从而展现出当时中国幸存的 22 位慰安妇的生活现状，音乐仅在片尾响起，旨在尽量客观记录，以影像的静默呈现强烈对比，让人在平淡中感受历史记忆的重量。

　　纪录片的审美情感其次表现为诗意的美化，包括了表现美好的抒情细节、优美情调、情感旋律甚至欢快幽默的喜剧风味等。纪实的严格要求并不会削弱纪录片的艺术表现力和想象力。想象力在所有艺术创作中都具有举足轻重的作用。艺术想象力在纪录片的创作中同样重要，体现在叙事结构、细节捕捉、剪辑风格、画面色调、音乐渲染等诸多方面。纪录片的想象力不是体现在对生活的亵渎或抗拒上，而是设法为每部纪录片找到统摄生活零星片段的一条线索，并用蒙太奇的力量化平淡为神奇，重新合成并赋予新的解释和情怀，创造出一种"最熟悉的陌生感"。如纪录片《沙与海》，将荒凉沙漠的牧民刘泽远和孤寂小岛上的渔民刘丕成的生活整合在了一起，两个在地缘上完全不同的人与自然的故事，提示了新的观察视角，生发出无限遐思。伊文思的《雨》是一首名副其实的"电影诗"（《雨》的副标题即"电影诗"）。它以抒情的风格，将大自然善变的特质与人类行为

① 孙向晨，孙斌. 复旦哲学评论：第 3 辑 [M]. 上海：上海人民出版社，2006.

的规律性剪辑交错，形成对比，天气也许变坏了，但阿姆斯特丹的生活模式继续着。影片的节奏轻快，使高反差的黑白影像以一种悦耳的对位方式呈现出来。此外，山雨欲来风满楼的意境、乌云急速聚拢的景象、人们小跑着打开雨伞并关上窗户的情调，这些熟悉而又充满诗意的新颖表达，清新迷人。伊文思的另一部作品《塞纳河畔》尽展巴黎风情。伊文思富有想象力地把塞纳河与巴黎城比喻为紧紧拥抱的情人。细节的方方面面都表现得生动有趣：航船来往，码头上装卸机、运货车一派忙碌景象；塞纳河边，纵情嬉戏的孩子充满生气；晴日的河畔，到处是情侣的身影；雨中的河与街呈现出独特情趣。浓郁的诗情画意作为艺术的体现，一直是纪录片中最有价值的部分。聂欣如在《思考纪录片的诗意》中，详细梳理了纪录片的诗意表达，认为从最早的纪录片雏形的影像的诗化形态、有声片后的诗意语言到故事呈现中的叙事诗意与诗学的诗意，诗和纪录片一直存在着特殊的关系。[①] 中国文化的诗意传统完全可以并亟须在中国纪录片这一现代影视艺术领域获得延展和新生。

　　从艺术接受的角度来看，当观众面对纪录片时，首先是通过纪录片这一作为中介的艺术形式被艺术家的生命情感感动，即艺术家的情感能激起艺术接受者的情感，并最终使艺术接受者的情感得以表达。在审美感知时，情感会诱发形象记忆和情绪记忆并形成一定的情感体验，纪录片欣赏由此成为一种情感交流的活动。艺术创作者与艺术接受者之间的情感交流，借助纪录片的艺术文本得以达成。或者说，纪录片将二者的生命情感关联起来，生成由作者、读者、文本构成的艺术世界。科林伍德这样来描述艺术接受的过程："当某人阅读并领会了诗人的诗句时，他就不仅仅是领会了诗句所表现的诗人的情感，而且是凭借诗人的语言表现了他自己的情感，于是诗人的语言就变成了他自己的语言了。"[②] 艺术的欣赏过程本身不是被动地接受，而是主观地表达。纪录片表达情感的本质，不仅发生在纪录片的创作过程及其成果中，同样体现在纪录片的接受过程中。纪录片的接受，既不是唤起我们的政治情愫，也不是满足各类需要，而是观众借助纪录片的形式，在创作者情感的激发下，表达自我情感的过程。《铁路沿线》的作

① 聂欣如. 思考纪录片的诗意 [J]. 中国电视, 2015 (9)：41 - 46.
② 罗宾·乔治·科林伍德. 艺术原理 [M]. 王至元, 陈华中, 译. 北京：中国社会科学出版社, 1985：121.

者杜海滨说:"我知道我能够做的也只不过是记录他们(宝鸡火车站附近的一个垃圾平台上靠捡铁路及城市废弃物生存的流浪汉,笔者注)的生活和谈话,记录摄像机后面我的反应和直觉,然后把它们呈现给更多的人,让这些人和我一起想我想不清楚的东西。"[1] 这是作者对观众发出的邀请,在观看纪录片的过程,在体会作者感知的过程中,观众也在表达着自己的情感。

2. 纪录片审美情感的特征

在市场经济深入发展、世界经济一体化进程加速和信息化程度日益提高的过程中,中国迅速被拉入了一种与国际接轨的消费社会审美景观之中,加之传统的政治审美的影响,纪录片在双重压力下艰难前行。我们认为,纪录片必须保持与众不同的审美姿态才能继续前进。我们有必要对纪录片审美主体(包括创作者和接受者)的情感特征进行定位。

首先,情感必须真挚。审美情感的获得与表现都必须真挚,只有以真情感动创作者,作品才能感动人。纪录片建立在真实素材之上来反映现实生活,表达纯净的个人情感,不容许带有任何世俗的功利性和目的性,必须严守情感的真挚。

其次,情感要丰富。纪录片的创造和接受主体都需要具有丰富的情感,很难设想一个没有丰富情感的作者能从平淡如水的生活中体味出艺术的情趣,创作出内容丰富、形象丰满、情感丰沛的纪录片。对象情感的丰富性离不开审美主体丰富的情感体验。情感的丰富性来源于天赋秉性、社会生活体验、所接受的教育及艺术修养等诸多方面。据此分析,丰富情感的获得除了先天资质和个人努力之外,社会环境所提供的艺术氛围和艺术教育也至关重要。在应试教育的功利性被越来越夸大的今天,我们绝对不能忽略人文素质的提升和审美能力的培养。一个只有物质主义而没有艺术精神、人文情感的社会,将把人类推向苦难的深渊。优秀的纪录片总是既能从思想上帮助人更好地认识外部世界和现实社会,还能给人以审美的滋润。

最后,情感要独特。审美情感与个性紧紧结合在一起。任何一部纪录片都有着独特的主观感情,都有着对生活的个人情感体验。而且,情感的个别性与深刻性紧密联系在一起,越是个性化的情感表现,就越能体现出

[1] 吴文光. 镜头像自己的眼睛一样 [M]. 上海:上海文艺出版社,2001:313.

情感的深度和广度。纯粹意义上的纪录片拍摄，应该是个性记录。而个性记录才是艺术记录，是艺术才有生命力。在对意识形态和市场压力的规避后，在回归本体之后，纪录片在多维的文化时空中绽放生命。它所携带的多元歧义将容纳更多异质的文化表达，将传达更丰富的个人经验和智性。"我纪录，我存在"，这是纪录片发展的力量所在。

第三节 重过程与重结果

纪录片像体验生命的镜子。它能让我们突破自身的局限，身临其境地与拍摄对象生活在一起，生活在现实、观念与幻想中。只有拥有互相承担的共同命运，才能让创作者真正地感悟生命的基本价值，最终由创作的一方流向并感染能够接受它的观众，生命也因此而流芳。纪录片注重对生命的流动、流向、流程的展现。而专题片由于有着明确的目标，没有必要或没有耐心来等待和经历事实的自然流展，它动用一切资料和手段向事先确定的主题目标直奔而去。

《零零后》

一、时间量上的差异

纪录片与专题片对于过程与结果的不同认可首先表现在时间的量上。纪录片的第一要素是时间，创作者在现场实际工作的时间单元决定了所记录的内容和内容的含金量。纪录片是展示生命的时间，生命的点点滴滴、延伸扭转都由时间的分分秒秒雕塑而成。纪录片成熟、完善与否，时间是一个重要指标。一年有一年的积淀，十年有十年的层叠。用一年时间与十年时间凝聚而成的纪录片，其含金量的差别是显而易见的。《女性空间》的导演应宇力对此颇有感慨。在他做《女性空间》第1集的时候，原本设想通过询问在上海生活的来自不同国度的女性对上海这座城市女性空间的判

断，进行中外看法的比较，但由于时间匆忙，采访量不够，主题显得相当浅白。第2集中，导演显然吸取了教训，给予了1年零3个月充分的时间跨度。两集的效果完全不同，其中起关键作用的就是时间。时间记载了过程，通过过程我们可以找寻很多人、事与情感的线索。

 在许多纪录片导演手里，长时间的跟踪拍摄被运用到了极致，构成了纪录片时间量上的主要积累。日本导演小川绅介（Ogawa Shinsuke）的经典作品《三里冢》，记录了20世纪60年代末村民们反对为修建东京成田机场而让他们搬迁的抗争活动。小川绅介带着拍摄人马进驻三里冢，在从1967年到1972年的5年时间里，小川绅介的镜头一直待在那里，最终完成了由7部片子组成的系列纪录片《三里冢》，成为"具有记录史意义的纪录片"。德国导演芭芭拉·荣格（Barbara Junge）夫妇的纪录片《传记——高尔佐村孩子们的私人肖像》记录了德国奥得河畔一个叫高尔佐的小村庄里一所学校中9个孩子成长的过程。全片拍摄历时36年，完整记录了9个孩子的命运起伏，展现了广阔的社会文化背景。除了人文类的纪录片以外，时间对自然类的纪录片同样至关重要。法国纪录片《迁徙的鸟》的拍摄历时4年，横跨五大洲，所用胶片长达460千米。导演雅克·贝汉戏谑地谈道："与鸟类生活了四年，我们似乎成了它们的父母。"① 他强调，拍摄这样的自然类纪录片，时间是最基本的保障，"我们要观察，要尽可能地亲近我们的拍摄对象——那些不断迁徙的鸟类，于是我们组成了一个有300多名成员的摄制组，花费整整四年时间来跟随这些候鸟的迁徙途径。我们历经了所有的季节变化，几乎环绕了整个地球"②。张同道导演从2006年开始记录北京郊区一所名为芭学园的幼儿园里一群2—6岁的孩子的生活，历时3年，纪录片《小人国》上映，在无拘无束的轻松氛围里，我们看见了孩子的自为、自由与自在。然而，张同道导演并没有停止拍摄，他很好奇这一群孩子以后的成长，他忍不住继续拍摄了他们的小学、中学，于是，2019年纪录片《零零后》上映了。"言及为何选择拍这样一部电影，他坦言，最初源于对自己孩子的好奇，进而生发出对于'零零后'一代成长的追寻。

 ① 这些经典的生态纪录片，说着自然的伤痕与广博［EB/OL］.（2016－09－26）［2023－07－29］. https://www.sohu.com/a/115122156_495134.

 ② 这些经典的生态纪录片，说着自然的伤痕与广博［EB/OL］.（2016－09－26）［2023－07－29］. https://www.sohu.com/a/115122156_495134.

他希望以 12 年光阴记录下的这代人的成长，能给为人父母者多多少少带来些触碰。"① 而他的拍摄至今依然没有止步，他"最理想的状态是，从他的幼儿园开始剪到他把自己的孩子送到幼儿园，一挥手拜拜，也和观众拜拜，这个电影也就到此结束了"②。纪录片的创作是一个持续的、慢慢发酵的过程，没有时间的流逝，生命就无法完整、深入、细致地展开。长期、扎实的拍摄，能够更本质地发现生活的本体，最后熔铸为纪录片的深度思索。

纪录片接受时间的磨砺不仅在拍摄阶段，同时体现在前期准备及后期剪辑的全过程中。随着纪录片的创作理念、作品形态和观众审美要求的不断发展、提升，大部分纪录片中作品策划对于创作及成功的重要性越来越强，创作者在策划阶段所花费的时间占纪录片创作总时间的比重也越来越大。李晓的纪录片《我和露露》真正拍摄时间累计不超过 20 天，但他将大量时间投入在了开拍之前的准备工作上。《我和露露》的前期准备可以延伸到纪录片拍摄的 7 年前，当时李晓作为上海电视台记者受上海市委宣传部指派，拍一个主题为"脚下有条路"的片子，鼓励下岗工人开始新生活，《我和露露》的主人公老邱被上海市委宣传部列为再就业的典范。7 年后，老邱打电话过来，说他离了婚，和一条狗住在一起。敏锐的直觉告诉李晓这是一个有意思的选题，于是，便有了《我和露露》的拍摄。真正创作的时间只有 4 个月，除了 20 天的正式拍摄以外，大量的时间都被用在了与拍摄对象老邱及邻居小左、外来妹尤姑娘、小老伴刘二姐的交流和理解上。因为李晓坚信只有了解对方，胸有成竹之后，才能开机。前期的准备工作是一个浩大的工程。我们在这里所强调的纪录片的前期准备不仅包括脚本的撰写（甚至详细到每一句解说词、每一个镜头的安排），设备、资金、工作人员的配备，以及法律概念的引入和人员保险、设备保险等周密的问题，我们所强调的是像李晓那样在前期准备中逐渐建立的与拍摄对象平等交流的关系，明确创作的思维轮廓，只有这样才能在拍摄中捕获对象相对真实、自然的表现。

以直接电影的先锋——美国纪录片导演怀斯曼的创作为例，我们可以

① 纪录电影《零零后》导演张同道：在纪录生命中反思 [EB/OL]. (2019 - 10 - 15) [2023 - 07 - 29]. http://media.people.com.cn/n1/2019/1015/c40606 - 31399831.html.

② 张同道. 一位父亲用十二年给全国观众"写"了一封"电影家书" [EB/OL]. (2019 - 10 - 23) [2023 - 07 - 30]. http://www.xinhuanet.com/video/2019 - 10/23/c_1210322673.htm.

发现纪录片后期剪辑对于时间的依赖。怀斯曼创作纪录片的基本步骤大概是这样的：首先，选定一个拍摄主体（怀斯曼倾向于选择有限的地理环境，如某一公共机构）；然后，在那里待上相当长的时间，一般是4—8周，有时是11周，在这段时间里，他的主要工作是一边观察一边拍摄，在积累了80—100小时的素材以后，前期拍摄便算完成了，他回到剪辑室；接着，花上一段时间对素材进行整理和编号，再花上5—6个月的时间对段落逐个剪辑（内部剪辑）；最后，用2—3天将独立的段落连接起来，形成段落群，最终组合成影片。在怀斯曼看来，内部剪辑是整个创作过程中最重要也是耗时最长的环节，在这期间，最关键的工作是逐渐发现段落间的联系，而一旦彼此之间的联系被发现，最后的外部剪辑只是将一个个孤岛连接成群岛。[①] 剪辑师将讲述故事的零散细碎的片段妥帖地"收纳"在一起，形成一个新的空间。对于段落间联系的发现依靠的是艺术的灵感和明确的理念。纪录片的后期剪辑必须用形象思维的方式对影像语言进行组织和结构编码，体现创作主体对现实的洞察和理解。创作者在后期剪辑的时间耗费中，体味着思想和艺术的乐趣。

专题片的时间概念则完全不同。首先，专题片创作的争分夺秒是由它本质上的功利属性决定的。专题片选题的一个最为重要的部分，就是服务于时事政治宣传的主旋律选题，通常具有较强的时效性和应景性。专题片的拍摄和制作总是有在一定时间内完成任务的规定。其次，栏目化的生存对专题片而言确实是一股强大的外在压力。今天，我们在栏目中所看到的大多数作品，从美的艺术的严格意义上讲，它们都不能归属于纪录片，而只是专题片。其中一个重要的原因，就是栏目化的创作和播出不可能提供给创作者足够的时间。栏目化的专题片时间持续、周期固定，使得专题片与观众之间有了某种时间上的约定，保证如期"赴约"便成为栏目信守承诺的关键。既要提高投入产出比，又要如期"赴约"，这就把专题片的创作推上了多、快、好、省的道路，使没有经受时间锤炼和考验的专题片在工业化的流水线中被源源不断地生产出来。缜密的选题策划机制、严格的申报把关，专题片的主题在开拍前就明确了下来，便于有的放矢。专题片的

[①] 弗雷德里克·怀斯曼. 积累式的印象化主观 [M] //单万里. 纪录电影文献. 陈忠，译. 北京：中国广播电视出版社，2001.

拍摄必须有明确的计划，拍摄、剪辑按部就班，每天按计划有条理地操作，有多少进度就一定得认真、完整地执行，最大限度地实现有章可循、有法可依。"快餐"形式的专题片虽然能够达到宣传的气势或暂时填充饥饿的精神胃口，但不能提供深度审美和理性思考。

美国广播记者菲利斯·海恩斯（Phyllis Haynes）说："广播记者还面临另一个问题：时间。报道必须按播出时间表准时播出。记者通常必须在有限的几小时甚至更少的时间内完成报道。在此情形下，时间是毫无商量余地的。一条伟大的报道可能很快地变为昨日新闻。如果它是过时的新闻，哪怕再精心制作或深入调研，都是无用的。所以广播记者必须与时间战斗。"[1] 以这种新闻时效的观点来进行创作的"纪录片"，应该理解为"专题片"。

二、镜头在场与镜头缺席

纪录片和专题片对待过程和结果的差异还体现在"镜头在场"，即对现场拍摄的重视程度上。纪实影像的获得方式可分为现场拍摄和非现场拍摄。现场拍摄是由摄影（像）师亲临现场，直接把亲历者和事件拍摄下来，稍加剪接即可播出的一种方式。非现场拍摄包括多种形式：一是在真实的人与事的基础上，重回现场或者进行置景和造型设计，并由当事人搬演或演员扮演，即组织拍摄或摆拍；二是借助电脑技术，由导演向电脑编程操作人员提供事实基础上的创意，电脑编程操作人员通过运用计算机进行编程，合成影像，达到模拟现场的效果。

故事片的上帝是导演，而纪录片的导演是上帝。事实的发生总是超乎我们的意料，也不受人为意志的左右。因此，我们在之前给纪录片下的定义中指出，关键时刻镜头必须在场，现场拍摄必须是纪录片素材的主要来源，跟、等、抢是纪录片拍摄的主要手段。吴文光说："我经常和一些同行一起谈某部片子的失憾之处时说，镜头不在场。小川（小川绅介，笔者注）说，碰到这种时候，他恨不得跳楼。"[2] 纪录片的拍摄必须保持与人物、事

[1] 罗伯特·赫利尔德. 电视、广播和新媒体写作 [M]. 谢静，等译. 北京：华夏出版社，2002：105.

[2] 吴文光. 一种纪录精神的纪念：记日本纪录片制作人小川绅介 [M] //单万里. 纪录电影文献. 北京：中国广播电视出版社，2001：357.

件现在进行时的高度同步，如果关键时刻摄影（像）缺席，那是任何事后弥补（情景再现、事后访谈或电脑成像）都无济于事的。

现场拍摄和真实是一对亲密伙伴或孪生兄弟。从绝对的技术角度看，影视是目前对物质现实的复原程度最高的媒介。现代科技的发展不断提高着影像的清晰度，甚至比正常视野中的能见度还要高。当人们对电影银幕或电视屏幕展现的关于现实的虚幻影像产生错觉，当这种错觉强烈到好像是亲眼所见，好像是既没有摄影（像）机的玻璃眼睛的阻隔，也没有摄影（像）师的眼睛及导演的指令从中干扰时，真实无可置疑。观众霎时间就被影视的魔力带到了不同的空间和不同的时间。由于观众有了身临其境的现场感，忘却了透过影视媒介观看的实质，因而确信电影银幕或电视屏幕上的一切，不是摄影（像）的结果，而就是亲眼所见、亲耳所听，一切必定是真实的。这就为搬演、摆拍等多种影视手法的以假乱真提供了可能。现场拍摄能最大限度地避免组织拍摄的虚拟，给观众展现真实的现场环境和人物表情、心态，是从源头上对真实的"捍卫"。这就是纪实类作品具有文献价值的原因。而今天，这种文献意义正随着情景再现的泛滥和科技手段的介入而弱化。时间、空间和人物从来都是作为纪录片创作的最主要的元素来结构叙事、生成文本的。如果没有特定的、具体的时空限定并贯穿人物行为，甚至人物本身就是扮演的或虚拟的，将直接导致人本观照的真实坐标体系迷失。纪录片真实美学的流动韵律也将丧失殆尽。标榜关注人的纪录片创作，必须从捕捉人的生存外壳（时间和空间）和行为、心理的统一，即当时当地的真实人文景象开始。现场拍摄既是纪录片必须信守的理念，也是最主要的创作手段。

纪录片的现场拍摄以开放性的叙事呈现影像的多元意蕴，同时能带给观众强烈的参与感。现场拍摄打破了先进行采访然后写出提纲再进行拍摄的程式化、概念化的创作方式，冲破了封闭式的传播形式和闭合型的思维定式。这种开放与民主的叙事形式，有利于纪录片张扬反类型化的个性。同时，在不可知的经历中，为影像的立意与表现开创更多的随意与灵感，提供事物的多层次含义，给观众以更完整的信息和独立思考的余地，从而唤起观众的兴趣，满足观众的参与心理。摄影（像）机带领观众，在事件发生的现场观察、感受所发生的一切，而不是操纵一切，共同感知各种人力控制之外的未知的好奇，同时通过多角度、多层次、多方位的理性探索

和发现，为观众留下分析、判断和思考的余地，并且让观众在参与过程中有所发现、有所领悟，从中获得审美情趣。现场拍摄所带来的开放型结构也能通过创作主体所显示的客观倾向性和主观隐匿性，寓褒贬于客观叙述之中，从而极大地拓展观众的想象空间。在高度多元化和个性张扬的今天，观众更愿意通过自身的观察、分析、思索来判断事物的发生、发展、变化的全过程，亲自去发现、感受和领悟其中的深邃哲理和美学意蕴。

现场拍摄的目的在于尽可能地接近客观存在的本来面目，但这并不排斥拍摄者的主观介入。纪录什么、怎么纪录都可以通过对摄影（像）机的有效操控来实现。现场拍摄是一个创造和表现的过程。在纪录客观的同时，现场拍摄也给予了导演主观意识表达的契机。现场拍摄并非对表层生活的简单还原与复现，并非对人物、事件或自然状态的直接镜射，而是在影像记录的现实基础上给予或含蓄或明了的诠释，是对人物、事件及其自然状态整体观照后主观体验的沉淀与意义表达。因此，现场拍摄超越了对现实生活的机械复现，而是在把握真实生活底蕴的同时融入了创作者的理性思考，完成了对生活的强化、集中、提炼与升华，焕发出诗意或寓意。

纪录片的拍摄现场与生活同步进行，没有彩排，现场拍摄如果是漫不经心、可有可无地随意纪录，精彩的画面就会擦肩而过。现场拍摄的稍纵即逝和表达主观意蕴的要求，使得编导和摄影（像）人员进入现场后，耳、目、手、足和摄影（像）机都必须时刻保持注意力高度集中的工作状态，摄影（像）人员也必须具备编导思维，拍摄的同时对场景内发生的事情有充分的预判、实时跟进与捕捉，在突发状况前，必须善于发现那些极富感染力和表现力的细节，迅速捕捉到最佳表现力的瞬间。这种综合性的现场配合与应变能力，绝非一日之功，有赖于对生活现象的深刻洞察，有赖于对突发事件的理解，有赖于长期拍摄经验的积累。

现场拍摄还要求编导和摄影（像）人员具有卓越的画面构图能力，针对具体的拍摄场景能够判断出从哪个位置和角度取景更有利于表现主题，对出现在取景框内的景物、光线、影调、空间等一系列元素进行安排，机智而敏捷地确定特写、中景、全景等景别及其切换逻辑，拍摄到主体、陪体、前景、背景和周围环境，同时在叙事之外，敏感地把握场景内与人物情绪或主题相关的抒情写意的画面。好的取景与构图能帮助展现和揭示自然现实事物，同时也打上主观的烙印，通过对被摄对象形态的本身特征及

光影或视角的把握，把现实中散乱的元素重新秩序化，集中提炼出其中有意义的形式，使之强烈地呈现在观众面前。

在有的现场拍摄中，创作者把自己也纳入画面的构成中。如在《铁路沿线》中，杜海滨并不刻意遮掩自己和摄像机的存在（片中我们可以不时地听到他的问话声和应和声）。他以这种方式让身处这个环境中的自己也成为整个现场中的一个客体，从而使观众获得了一个与他、与这些流浪汉相同的观察距离。这种感情即兴流露的方式，真实、亲切，很容易引起观众的共鸣。正如杜海滨本人陈述的那样，"我说不清楚那是一种什么样的东西，但最终我知道我能够做的也只不过是记录他们的生活和谈话，记录摄像机后面我的反应和直觉，然后把它们呈现给更多的人，让这些人和我一起想我想不清楚的东西"[①]。如今，在纪录片的拍摄现场，"提问"常常成为编导讲故事的重要手段，问当下最需要问的问题，问一些背景性的问题，问与所讲述的拍摄对象的故事相关的问题，问与主题词有关的问题。当然，在用"提问"去讲故事的同时也要避免陷入采访的误区。

许多专题片的构成并不依赖现场拍摄。有的专题片完成了对先前获得的多种声像资料的积累与重组，如 20 世纪 60 年代的文献汇编片《中国工农红军生活片断》《纪念白求恩》《南泥湾》《两种命运的决战》等，还有一些栏目化的专题片主要依靠文献资料成片，如上海广播电视台纪实人文频道和北京电视台纪实科教频道都有一档《档案》栏目；有的专题片借助了大量的空镜头，即有自然景物或场面情景的展现而不出现人物（主要指与叙事有关的人物）的镜头，如《紫禁城》；有的专题片则充满了人物的访谈追忆，如《世纪宋美龄》；有的专题片凭借组织拍摄或摆布拍摄来完成对历史的重现，将动画特技等表现手法穿插其中，如《故宫》。专题片更加注重解说或依赖人物访谈的抽象有声语言来表达主题。

三、创作心态的不同

纪录片与专题片对待过程和结果的不同最终体现在创作的心态上。也就是说，纪录片与专题片在拍摄时间、拍摄方式上体现的种种不同，其根

① 杜海滨. 关于《铁路沿线》[M] // 吴文光. 现场：第 2 卷. 天津：天津社会科学院出版社，2001：136.

源在于前者重视拍摄经历的过程本身，而后者更关注拍摄的最终结果。纪录片的存在价值在于记录于日常生活洪流中截取的相对完整的过程，并由此阐发作者的判断。这个过程有结果当然很好，结果既包括凭借激动人心的内容和震人耳目的声画来提升轰动效应，也包括由此带来的社会影响；即使没有预期的结果，也可以是很好的纪录片。对于纪录片而言，过程甚至就是过程本身，过程甚至就是目的。专题片注重的是偶发的戏剧性的过程，并且更注重结果。

2006年，法国巴黎真实电影节"评委会奖"被颁给了来自中国的纪录片《梦游》。它的导演黄文海说："我感觉，每做完一部片子，实际上就等于把过去的生活打了个结，这时你才能看得很清楚，才能对这段经历认识得比较清楚。有朋友问我，拍纪录片又不能为我带来持续的经济效益，还能够拍下去吗？我想，可以。我觉得，拍纪录片从某种程度上讲就是认识自己的一个过程，就像修行有很多'法门'，可能拍纪录片就是我修行悟道的一个最好的'法门'。"① 什么是修行？就是要修正我们的行为和思想，纠正我们行为中的种种错误和思想中的种种偏见，这就要靠深刻的反省和真诚的忏悔来把心地的积垢扫除干净。黄文海认为，纪录片就是一个最好的"法门"，即修行方法。借助纪录片的通衢，黄文海让情感在没有利害关系的自由世界中游荡，如痴如狂、义无反顾地追寻艺术的所在，无限接近真、善、美的理想。宗教般虔诚、纯洁的心态让纪录片的创作过程成了一次又一次的修行之旅，在对自由不断地呼唤和应答中，在不断地忠心祈祷中，使灵魂从感性的形式中流露出来，从物欲中净化出来。纪录片与音乐、美术、文学等其他艺术样式一样，人类依靠这些载体，怀抱虔诚、纯洁的内心体验一步步进入艺术的精神世界，进入安详而纯净的心灵园地。

因此，纪录片创作的重点在于深入人们的生活，乃至深入人们的内心，让观众透过"原生态"的生活状态，敞开心扉，同时也让创作者敞开自己的心扉。"吴文光强调，这不是'他们'（纪录片《江湖》中主人公，笔者注）的生活，这就是我们的生活，我们都是千万片树叶中的一片——这成为作为他的一种自我反省和自我发现。他觉得他和他们的关系，是一种被

① 刘洁.《梦游》弥散着荒诞的世像：纪录片编导黄文海访谈[J]. 南方电视学刊，2006(1)：79.

命运牵在一起的关系，同在路上，同在一个社会环境、共同的生活空间中。"① 其实，认识别人就是为了更好地认识自己，拍别人仍然还是在内心里寻找自己。很多纪录片创作者都不是为了功名利禄而企图从拍摄对象身上索取什么，而纯粹是以一种倾听、分享的心态来接近拍摄对象，在良好的互动中建立朋友间的信任，继而达到心与心的交流，最终实现自我认识和自我反省。

　　这种心态，我们可以从纪录片的影像中观察和感觉出来。小川绅介《三里冢》系列的《第二要塞的农民》中有这样的镜头：一边是一个农民，一边是一排头戴钢盔、手持盾牌的警察。农妇对警察说："你们回去吧。你们知道吗？这是我们住了好多年的地方，我们不能离开。""你们知道吗？"农妇重重复复地说着这些话，警察沉默不语。这个镜头一动不动持续了4分多钟。在完整保留的现场空间里，充满着血肉和钢铁、热忱和冰冷、语言和沉默、希望和无奈的对峙。在杜海滨的《铁路沿线》中，在灰暗的空气里，沿着长无止境的铁路线，杜海滨询问一名捡垃圾者为什么会来到这里、会过着这样的生活。对方絮絮叨叨地讲述着自己的过去，此时，一辆列车呼隆隆地急驶而来，打断了他的讲话。杜海滨就地端着摄像机一动不动，静静等候列车驶离，这是一个长达几分钟的没有任何景别变化的静止镜头，这在专题片中是不可想象的。但在此时此地，它表现了导演倾听的忠实和对拍摄对象的尊重。真正的艺术家通过追求真正艺术的过程，不仅能把主体消融在艺术创作的整体之中，还能消融于自然、社会大生命的广阔背景之中，同样达到"天人合一"的那种境界。我们需要在艺术的审美中达到对自然法则、社会秩序、理性教条和自我局限的超越，需要通过艺术来引渡、到达心灵自由的彼岸。真正的艺术形式都来自创造者生命深处的真实存在，来自生命过程的真实体验，而不是对所谓功利结果的追逐。艺术自有一种更加深刻的力量超越它所生活的平庸时代，而历史将给予我们最终的回答。纪录片以时间的漫长积累、现场的忠实记录和理性表达，以及宗教般纯净、虔诚的心灵，真正经历着这个时代变迁的过程，并表述着我们对于这个世界和这段历史的理解。

① 吕新雨. 在乌托邦的废墟上：新纪录运动在中国 [M] // 吕新雨. 纪录中国：当代中国新纪录运动. 北京：生活·读书·新知三联书店，2003：8.

一般地说，专题片追求的是"原生态地记录故事"或"原生态地表达理念"，而不是"原生态地记录过程"。因此，当某个事件的过程或流程还没有完全展开的时候，或者已经事过境迁时，专题片为了得到需要的传播效果，往往通过现场搬演、情景再现、动画特效等方法在规定的时间内完成任务。

第四节　个性化与模式化

科林伍德说："技艺想要实现的目的，总是从一般性原则加以设想，而从不加以个性化。不管技艺的目的可以多么精确地加以定义，它总是被定义为制作某种具有特征的事物，然而这种特征同样能为其他事物所具有。"① 技艺为了有效地实现预期的目标，总是试图唤起观者某一类型的情感，努力呈现能够引起这类情感的某一类事物的典型特征，往往从一般性原则出发，运用某一类普适性的手法，使作品带有模式化的特点。而真正的艺术"不论其他事物和这一个多么相似，什么东西也充当不了代用品。他（艺术家，笔者注）不想表达某一种类的事物，他要表达的是某一特定的事物"②。技艺是在一系列原理、规则的指导下的制作行为，而美的艺术则是在没有束缚制约下的创造行为。艺术活动是心灵意义上的思和诗的活动。艺术强调的是个性和差异性，真正与众不同的，才是艺术。所以，艺术的特定的意义就是心灵的不断探索和不断超

《风味人间》

① 罗宾·乔治·科林伍德. 艺术原理 [M]. 王至元, 陈华中, 译. 北京：中国社会科学出版社, 1985：116.

② 罗宾·乔治·科林伍德. 艺术原理 [M]. 王至元, 陈华中, 译. 北京：中国社会科学出版社, 1985：117.

越，这种超越是不断创新的、是唯一的。艺术在本体上是一个个性的世界，艺术家们迥异的艺术创造既成就了神采各异的美，也造成了彼此的不可替代性。然而，个性必须在符合规律的共性的范畴之内创造，离开规律即离开共性的所谓"与众不同"，并不是艺术家们所追求的目标。基于此，我们才有可能在个性鲜明的纪录片领域，探讨普遍规律。作为艺术的纪录片有法而又无法，是自如而又自由的抒发。归属于技艺的专题片则完全不同，它必须依法而行，是模式化的表达。

一、创作流程的差异

纪录片与专题片的个性化与模式化的分界线首先从创作流程上划出，并辐射至题材内容、手法技巧、叙事结构等诸多方面。就创作流程而言，如果说大部分纪录片还在坚守传统的个体打造，那么专题片已然走上了如同现代工业专业分工的流水线，在融资、制作（包括选材、资料准备、前期摄录、后期剪辑）、宣传营销、播出等环节都进行了严格的专业化的分工。纪录片作为一种高度个性化的艺术创作，从创意、拍摄到剪辑的全过程，都由导演一人统揽，甚至需要导演亲自动手，任何一个环节都细致地凸显出导演的鲜明意图和个人风格。专题片领域则完全呈现工业化规模生产的运作特点，导演也是这一生产环节中的一颗螺丝钉，根据任务进行规范化的工作，所有参与人员服从流水线制作的管理结构和机制以保证专题片以某种统一规格进行大批量的生产。流水线制作的管理结构和机制保证了专题片以某种统一规格进行大批量的生产。

二、内容层面的区别

纪录片的创作在内容层面上一般都会表现为鲜明的个性张扬。与一味地标新立异不同，纪录片的个性是在严肃的世界观、人生观和艺术追求态度下的探索和创新。张以庆在《英和白》中人为地强调了电视机这一载体，将熊猫"英"和驯养员"白"近乎与世隔绝的日常生活，放置在了电视机不断传来的世事的沧桑变化中，既巧妙提供了叙事的时空坐标，又在孤独内心与喧闹外界的对比中，提升了主题。在法国导演让·鲁什的作品《夏日纪事》中，拍摄者会询问："你幸福吗？"众多拍摄对象的不同回答被如

实记录，然后让·鲁什将素材回放给被拍摄者观看，并将他们对素材的批评、对素材取舍的讨论意见拍摄下来，作为《夏日纪事》的第二部分而存在，两部分共同构成了整部纪录片的内容。这种分享的尝试，超越了对真实的单向把握，将主、客体间的简单沟通演变为对人性、伦理、价值等议题的共同关注。

在专题片紧张运行的生产线上，有着统一风格和相似选题内容的产品被要求在期限内源源不断地生产出来。对作品的内容辨别不是依据对作者个性化的区分，而是对某一栏目或某一系列作品的选题类型的划定。如中央电视台的《见证·亲历》栏目，选题集中用现代人的眼光去重新发现与解读往事，并在挖掘历史事件的来龙去脉中，讲述人物的命运与感情；中央电视台的另一个专题片栏目《探索·发现》，兼顾自然地理和人文历史，以科学探索的态度，讲述中国及世界的历史、地理故事，发现和诠释自然地理和人文地理所蕴含的奥秘；《纪录片》栏目所播出的一系列专题片，重在因事找人、因人找事，寻找重大历史事件中的亲历者、见证人，从历史亲历者口中重现观众所关注的历史往事，建立起一种"口述历史"的类型；系列专题片《百年中国》的每一集都保持了统一的叙述视角，在按时间顺序的影像罗列和积累中演示历史的变迁……

纪录片内容的丰富性和极富个性色彩，使得学界和业界对它的分类至今莫衷一是。自然类和人文类的宏观分界，只是无可奈何的"权宜之计"。即使如此，自然和人文的界限在纪录片中其实并不清晰。本书第一章第二节《纪录片与专题片的分类及划分原则》对纪录片和专题片进行了简单划分，这只是帮助我们对纪录片庞杂的内容有一个比较全面的概览。每一部纪录片作品从内容到精神都是独一无二的，不存在类比的可能。正是张扬的个性赋予了纪录片无限的艺术生命力。纪录片是创作者利用影像符码的排列、组合、互动和冲突来创造带有浓郁风格的个人作品。在现实生活的自然流程中，导演的选择与创作，不只是表述生活的剖面，而是赋予其凝练的象征意义与暧昧的暗示力，传递着一种个人化的理性思考，引起观众的心灵解读。而专题片在内容和形式上比较容易重复和类同，趋于类型化。

三、创作手法的不同

无论是纪录片还是专题片,就创作手法而言,无疑都在变得更加好看和丰富多彩。从前的纪录片强调采用原生态实录的跟拍、等拍、抢拍和同期声等手段,现在广泛运用于专题片的影像资料剪辑、情景再现等创作方法也被纪录片吸收、运用,专题片也在学习着纪录片的叙事与抒情方式。在此基础上,纪录片和专题片始终追随着时代的脚步,不断吸收最新的技术成果,着力提升自身的表现力和创造力,飞速发展的新技术带来了新的创作手法,推动着纪录片与专题片的影像语言的叙事表现力、影像生成方式和表现内容、结构方式和叙事创新、传播和接受等方面的发展。创作手法的互相学习、借鉴与新技术带来的新方法令纪录片和专题片在创作的外在形式上越来越雷同,厘清和守护二者之间的创作底线在当下显得尤其重要。纪录片作为一门影像表达艺术,技术只是表达的手段,而非目的,技术不能遮蔽纪录片的艺术本性,而专题片作为技术产品更需要外在的精雕细琢。

"伟大的艺术力量甚至在技巧有所欠缺的情况下也能产生出优美的艺术作品;而如果缺乏这种力量,即使最完美的技巧也不能产生出最优秀的作品。"① 艺术因审美情感的真挚流淌和心灵抒发的强烈感应而到来,绝非技巧的堆砌。晚年的巴金于洗尽铅华后总结了自己一生的文学创作,得出了这样的结论:"文学的最高境界是无技巧。"② 艺术的力量不是靠技巧建立起来的,艺术应当有超越技巧这个层次去表达人类精神和心灵的功能。所以,毫无影视创作知识和实践经验的杨荔钠,只是凭着一颗朴实的感受生活本真的心,拍摄了一部技巧几乎可以被忽略不计的纪录片《老头》,便一举获得了日本山形国际纪录片电影节"亚洲新浪潮奖"优秀奖、巴黎真实电影节"评委会奖"、德国莱比锡国际纪录片和短片电影节"金鸽奖",仿佛一个门外汉刹那间一步跨进了艺术的殿堂。

无即是有,一即是多。从另一个角度来理解,无技巧其实意味着有技

① 罗宾·乔治·科林伍德. 艺术原理[M]. 王至元,陈华中,译. 北京:中国社会科学出版社,1985:26.

② 巴金. 巴金谈文学创作:答上海文学研究所研究生问[M]//李存光. 巴金研究资料:上卷. 福州:海峡文艺出版社,1985:213.

巧，即纪录片在表现上具有多样的可能性和能动的创造性。只不过，艺术表现的最高境界是师法自然，即要如自然生成那样自如，浑然天成，没有一点人为造作的痕迹。作为艺术的纪录片，其创作的出发点是审美情感的倾诉，而不是技巧的炫耀。在情感的表达完成之前，创作者并不确定需要用什么样的手段来表现，只有当作品已经成形之后，才明白原来用了如此这般的手法。一切创作手段完全消融在艺术的表现之中，没有踪影。外壳和内涵的高度融合，又使我们很难剥离具体的作品来归纳纪录片的创作手法。而这些个性化的手法本身又很难为其他作品所模仿。纪录片手段运用的核心是对视听语言的充分挖掘与充分表现。纪录片独特的本体表义体系决定了纪录片应该也只能借助形象化的生活场景来叙事，在充沛的视听语言的基础上发挥思考的潜能，开拓具有凝练性与暗示力的理性诉诸感性的形式。光线、色彩、构图、运动、节奏、同期声、解说词、音乐等都是视听语言的有效形式元素，每项元素都具有丰富细腻的表现力和感染力。此外，长镜头能一气呵成地捕捉并记录人物行为、事件发生发展的完整脉络，实现影像在最大限度上对物质现实的复原。蒙太奇又能够在彼此孤立的场景画面中寻找并建构逻辑联系，从而产生一加一大于二的神奇效力，倾诉深蕴着的思想和情绪。从视听表现的美学本体来看，纪录片并非对现实浅白的记录，影像构成的每种元素都具备拓展表现的可能，具有可供无限创意的潜力。

阿伦·雷乃的《夜与雾》用黑白色表现战争时期纳粹集中营的暴行，用彩色表现战后集中营的景象，色彩的对比强化了视觉形象和心理体验，在黑白影像对恐怖的沉默凝视、彩色画面对历史的激烈抨击中，产生了一种于沉默中爆发的巨大震撼力。对色彩的巧妙运用，拓展了纪录片画面纯粹记录的弦外之音。黄文海在剪辑《梦游》时，也刻意把影像处理成单纯的黑白，表明了创作者本人置身其中又超乎其外的冷静视角，加重了颓废、糜烂的气息和宛如末世游魂般的气质，因此，赋予了纪录片一种穿透俗世，直抵心灵最深处的力量。伊文思的《桥》《雨》《塞纳河畔》，以非逻辑的感性的蒙太奇结构，描绘凝练生动的整体印象，在日常生活琐碎的影像之间追寻或隐或现的联系，注入灵感与情思，营造出具有诗情画意的文本类型。张以庆的《英和白》的开头部分的画面全部倒立——把正常拍摄的画面倒过来用，给人以强烈的视觉冲击。张以庆还有意使用落幅不稳、虚化

的推镜头,追求一种由清晰到模糊的变化效果。在《铁西区》中,王兵保留了大量信息含量不大、表现意义不大、可有可无的所谓冗余镜头,通过这类镜头的时断时续的积累,我们能细细品尝真实生活的味道。我们对于生活的感知确实不同于故事片那般跌宕起伏、惊心动魄,每时每刻都扣人心弦,而是在平平淡淡的每一天中逐渐寻找世界的真相和生命的意义,平淡恰如《铁西区》中那些冗余镜头的沉闷。以《细细的蓝线》为代表的"新虚构纪录片",一再颠覆传统纪录片的风格,搬演的场景、频繁使用的慢动作、变幻的节奏、诡异的音乐,一系列极具风格化的表现策略强化了纪录片表现的自由。在对生活本质真实的渴望而不是取悦观众的驱动下,创作者在事实的基础上以一种自省的态度和一种间离的方式,从各种不同角度,以假定的虚拟手段展开对事实的严谨想象、推理、重构和形象化表达,步步逼近真相。在《证词:犹太人大屠杀》中,创作者莱兹曼找到了一位隐居于中东的战争幸存者,在纳粹集中营里,他曾经做过理发师,被迫为大批即将被赶进瓦斯炉的犹太妇女、儿童剪头发,其中包括他的乡亲。为了使他回忆起当时集中营的情景,莱兹曼把这位已经停业的理发师重新带到理发店,并让他为顾客理发,同时接受采访。莱兹曼一再追问:"当你最初看到那些赤裸着的女性和孩子们走进来的时候,你的第一印象是什么?"莱兹曼暴力式的引导,或者说是很不厚道的刺激,让劫后余生者重拾痛苦的记忆,泪流满面,面对世界说出了关于大屠杀的证词。

　　技艺"即通过自觉控制和有目标的活动以产生预期结果的能力"[1]。技艺的好坏关键在于能精善用,即以炉火纯青、尽善尽美的技巧操作来达到预期明确的功利目的。尽管专题片的创作手法"琳琅满目",但在不断地模仿与复制中,呈现出普适而类同的趋势。

四、叙事结构的差别

　　纪录片和专题片在叙事结构上也表现出多元化、开放式与标准化、锁闭式的不同。

　　传统纪录片大多采用单线贯穿、时间为序的线性结构方式,每个被讲

[1] 罗宾·乔治·科林伍德. 艺术原理[M]. 王至元,陈华中,译. 北京:中国社会科学出版社,1985:15.

述主体的生活内容都具有比较充分的延展性和相对完整的故事表达，能较好地呈现其相对全面、深切而立体的形象，较为完整而深刻地呈现人物故事的文化意义及价值，并产生较为深远的传播影响。如《彼岸》《江湖》《老头》《平衡》《牛铃之声》等，都是以最简朴的时间顺序来叙事的，随着事件的自然流动而前行。这种叙事结构是最接近于对象本身发展逻辑的。法无定法，出于叙事上的特殊需要，有的纪录片需要在顺序的主体中，引入插叙和倒叙的手法。如《灰色花园》通过老照片和报纸等资料的切入，不时在主线外插入主人公过往生活的岁月留痕。而《蓝色警戒线》则在调查的过程中，插入大量的不同当事人回忆凶杀当日场景的情景再现，顺序与倒叙穿插，呈交叉状的叙事关系。有些纪录片采用空间组合型，即叙事按照空间关系或空间位置加以组合。具体到不同的作品，其空间组合又千变万化。段锦川的《八廓南街16号》聚焦八廓南街16号——西藏拉萨环绕大昭寺的八廓街居民委员会的所在地，记录了1995年里发生的大小琐事：居委会调解家庭纠纷、召开各种会议等。一斑窥豹，通过一狭小的空间入口表现了政治在日常生活中的普遍体验，构造了一个具有丰富阐释意义的政治寓言。怀斯曼的《医院》《高中》《纽约公立图书馆》等作品也都是围绕一个空间，从一个侧面建构美国当下的社会现状，展开深度的理性思索。《沙与海》《岛》则在海岛与沙漠之间切换空间，在交合分离的过程中完成了两两相对的情节叙事。有些纪录片在叙事上并不重视时空的存在，更强调主体意念中镜头序列之间的相似性和相关性。如伊文思的《雨》《桥》《塞纳河畔》，无情节、无人物性格，将日常生活平凡无奇的经验以简单有效的艺术手法处理成华彩的乐章。他在生命的绝唱《风的故事》中，于虚构和真实之间、主观镜头和现实画面之间随意转换，结构上如同风一样自由，体现了虚实混合的意识流风格。有些纪录片有多个人物，以多线平行交替展开叙事，如张同道的《零零后》中有两个被记录主体：一个是老师眼中的"问题"孩子池亦洋，一个是乖巧温顺的王思柔。两个孩子的个性南辕北辙，但是12年的持续跟拍在表现他们各自的成长轨迹时，共同聚焦新时代孩子的人生困惑和教育问题，因此，两个纪录片主体的叙事各自相对完整，同样具有线性延展的特征。《西藏一年》主要跟拍了8个人物，他们出现的场次、集数和所占时间不完全一样，但他们在片中的地位是平等的，他们的故事在纪录片中都具有较好的连续性和一定的完整性，

即他们都是纪录片的被记录主体。因为有多个被讲述主体，他们在一年中的每个阶段，自然都有属于他们自己相对重要的故事，因此，采用平行蒙太奇进行交叉讲述而不是每人拍摄一集的方法，看似其中每个人的故事未能被一气呵成地讲述，其连贯性受到影响，但是纪录片给观众同时呈现江孜地区多个西藏人现实生活的目的实现了，即让人充分感受到了由多个西藏人共同讲述的当下西藏普通人故事的社会性。要使多个被记录人物的叙事具有很好的线性结构，必须让其中被记录人物获得相对充分的被拍摄时间，否则很难实现结构的完整。因此，这一般只能出现于多集纪录片中，不大可能出现于单集纪录片中。此外，纪录片通常没有概括全篇的总结陈词，往往戛然而止，留下一个含义暧昧而又开放的结尾，言尽而意未尽，留下向前延伸的可能性。影像的记录与表达到此为止，而生活还在继续。

根据目的的不同，戏剧式和论证式是目前专题片运用最为普遍的结构类型。面向大众市场的专题片，努力描述着由真实画面和声音共同编织的动人故事。戏剧性的叙事结构是对一系列互为关联的情节做线性安排，最后导向一个戏剧性的结局。戏剧性的叙事结构要求浓缩故事、制造悬念，是最能够令故事生动曲折的方法，能时时刻刻吸引并保持观众的注意力和兴奋度，因而广泛为专题片所采用。专题片的戏剧性的叙事结构把一条基本的故事线设计得戏剧化，它一般包括一个明确的开端、中段和结尾，每一段落都承担着设置悬念、冲突对抗、结局圆满的不同功能。在专题片的开头，必须给出故事的前提，即故事发生的情境，而这通常需要设置悬念。专题片的中段，必须设置障碍，继而展开戏剧性的强烈冲突。故事还需要一个完满的结尾，以便使人释疑解惑、求得完整。《国家地理》《探索》频道的任何一部作品都可以据此剖析，所不同的是，有的专题片只讲述了一个故事，内在的叙事方法与上文所述的纪录片的线性结构叙事相似，而有的则在一部片子里讲述了多个承上启下或互相并置的故事，讲述的单个故事内容都比较短小、单一和浅表，所展示的形象通常是局部的、表象的、扁平的、离散的，具有单片性，呈现片状结构叙事的特征。如《第三极》中，每集出现的人物繁多，每个人物的集中叙事只有几分钟，且在其他集里再也不见踪影。因此，这部专题片每一集之间各个部分内容的组合，其实是根据主题立意而不是生活相关而来的。在事先选择好已知表达可能及主题意义、拍摄对象的情况下，只需拍摄到符合拍摄计划的有关内容就能

说明相关主题，弱化对被拍摄主体长期有效跟拍的不足，从而尽最大可能快捷而经济地利用在一时一地拍摄到的素材。此外，传统审美对圆满的期望使得皆大欢喜成为专题片最佳的结尾处理方式。人物无论遭遇多大的阻厄，总会受各种内外力推动，最终实现一个完美的大团圆结局。

以专题片来论证某种意识形态，是主流宣传的需要。此类专题片一般采用论文式的结构来整合影像，澄清不容置疑的主张，主要叙事方法有因果论证、正反对比论证、推进式和散述式等。因果论证法在《大国崛起》《走向和谐》等政论性质的专题片中表现得最为充分，其中又包括先因后果的归纳式和先果后因的阐述式等不同手段。以《大国崛起》为例，该片云集了在相关领域颇有造诣的国内学者，通过对葡萄牙、西班牙、荷兰、英国、法国、德国、日本、俄罗斯和美国9个国家在历史上分别崛起的史实的叙述，分析各国兴盛、衰败的缘由，并为中国的和平崛起总结可供借鉴的经验。正反对比论证法也是政论片惯用的结构方法。如《大国崛起》在英美模式和德日模式两种不同崛起模式的优劣对比中，得出结论：德国和日本完全由国家主导的现代化虽然带来了经济的迅速崛起，但缺乏民主自由传统，这也就导致这两个国家出现了法西斯政权。以对外侵略来实现大国梦想的道路毁灭了自己的国家，也给整个人类世界带来了巨大的灾难。政治民主、经济自由与和平发展才是理想的崛起之路。推进式是一步一步深入，由浅入深的论证方法，要求各个段落相互关联且层层深入。如专题片《中国李庄（1940—1946）》运用递进式结构来表现战争带给人们的深重灾难。散述式就是一边叙述一边分析议论，这种松散的叙述方式尤其适合逻辑上不是太严密、学术含量并不太高的专题片。如《话说长江》《话说运河》，甚至在《雕塑家刘焕章》这样的人物专题中，也是边描述人物的工作生活，边进行点评或抒情，夹叙夹议的。论文式追求清晰的论点和闭锁的结论，必须烙上明确的好恶立场。鲜明的主观倾向是论文式结构的骨髓，与纪录片观点蕴含于事实之下不同，论文式结构要求将专题片创作主体的意念裸露在事实之外。这种叙述结构的一元视界是实现文化整合的有效途径。

关于纪录片和专题片到底是要个性还是要模式的争论，学界和业界在理论研究和实践中争论不休。对于纪录片而言，自我表达是艺术的生命，若丧失个性，自身独特的、不可复制的、难以雷同的内容和形式上的风格

就将荡然无存，纪录片也将随之枯朽。对于目的明确的专题片来说，在创作上更需要模式和类型，没有类型就没有规模，没有规模就没有市场。

除了主干素材的来源都取自客观存在的社会、自然之外，纪录片和专题片有着太多的差异。技艺和艺术是两个不同的概念。纪录片和专题片在各自的系统中合理地存在，体现着各自不同的价值。用艺术的标准批评技艺的低俗或者用技艺的坐标谴责艺术的寡和，都是不明智的。艺术家在借助纪录片这一媒介艰深地探索人类精神世界的真、善、美的同时，并不能直接带来更多物质上的财富，如果有的话，那也只是一种偶然。缺少了这种心灵的真诚倾诉和探求，人类将走向晦暗的深渊。专题片的价值则更多地体现在作为文化商品的经济领域和作为宣传品的政治领域。除了能让创作者迅速获得各种实质性的收益外，专题片也是大众文化的积极缔建者。在一些专题片中，文化与大众的召唤与应答、撞击与共鸣令人欣喜。创作者的传播与观众的接受之间具有无限生机的互动把纪实类作品带上了更广阔的舞台，也带来了大众文化消费的快乐、感性生活的丰富和知性的成长。尤其与充斥屏幕的大量低俗的综艺娱乐和影视故事相比，大多数专题片能够引领大众回顾历史、感受文化、亲近自然，推动文明以一种浅近、亲和的方式深入人心。

当前，社会文化中普遍存在着个性的丧失、意蕴的削平、审美情感的式微等问题，这些负面影响也削弱了影视的美学深度，迫使纯粹的纪录片和专题片创作不断面临挑战，同时艺术让心灵得以安宁、净化和永恒的力量将可能被消解得无影无踪。大众流于表面的快感、片刻的欢娱，不再能感受艺术的高峰体验。专题片和纪录片混淆不清的状况，导致了理论研究和实践创作中的混乱和争执。在概念不清的前提下，呼吁创作的模式化（如提倡情景再现、讲故事的手法等）和一味的市场化，是在专题片和纪录片中厚此薄彼，推崇文化快餐而排斥艺术精品。专题片的市场化值得进一步拓展，模式化的创作也值得继续探索；纪录片亦值得关注，个性化的选题和手段也更需要创新。

第五节　分众传播与大众传播

使用技艺的意图在于唤起情感，在于刺激观者的某种情愫，继而产生某种预期的效应，从而最终达到实质性的目的。真正艺术的情感表现，首先指向表现者自己，其次才指向能够理解、产生共鸣的观者。因此，专题片意在尽最大可能去征服最大数量的观众。艺术家们则深刻洞察自我的内心世界，细致入微地梳理情感，寻求睿智的理性思辨与清晰的自我表达。对于他们来说，观众是那些能够接受他们作品的人。专题片在大众传播中，以俯视或仰视的姿态面对观众，推行错位的传播；纪录片则在目标群体范围内，与部分观众展开平等的交流。

《迁徙的鸟》

一、专题片与俯视观众

传统专题片往往居高临下地向观众传播按创作者主观意图加工制作的信息，起着宣传、劝服的作用。尽管"枪弹论""皮下注射论"及机械的"刺激—反应理论"所宣称的媒介具有不可抗拒的巨大力量和观众无条件接受的强烈效果在理论研究中多被质疑和批判，但在长期的实践中，一直被奉为圭臬。由于主体认识事物的立场、观点、方法不同及所处的社会地位、社会关系、个人素养等方面的差异，人们对同一事物的理解和观念千差万别。随着社会民主氛围愈来愈浓郁，文化形态也日趋多元，观念意识呈现纷繁复杂的交织状态。在文化的个性化、多元化的冲突与碰撞中，主流文化的建设成为国家、民族发展的不可或缺的中坚力量。主流文化作为主流意识形态的重要组成部分，它承担着融合社会文化、增强全民凝聚力的重

任。在大众传播媒介高度发达的今天，显现在大众传播活动中的社会文化现象，即媒介文化，具有广泛推行社会价值规范与建构社会价值意识的社会功能。媒介文化从大众传媒所建构的亚文化系统出发，最终影响现代社会总体文化系统，对主流文化体系的构建有着举足轻重的作用。作为媒介文化形态之一的专题片，除了借助影视媒介而获得强大的传播效应外，媒介内容的真实性使其更容易令人信服。长期以来，以专题片来宣传和阐释政治主张、路线、方针、政策及符合主流意识形态的内容，将专题片纳入社会政治上层建筑的范畴，是专题片毋庸置疑的功能定位。在这类专题片创作中，采编人员总是置身于高瞻远瞩的位置，以宏观的、长远的、深层次的观点，对处于低层的民众进行教导、启蒙。创作者通常在创作之前就已经为整个专题片定下某种情感基调，以自己的头脑和经验对素材进行有意图的、有倾向性的选择、概括、提炼，使其有序化和典型化。这种意识特征很容易使专题片打上宣传、劝服的标签，正如同强大效果论在理论研究领域深受置疑一样，专题片也面临着观众接受与信任的危机。此类专题片无论是从社会影响的角度，还是就媒介传播自身而言，其浓厚的说教意味低估了观众的认知水平和分析能力，容易引起观众的反感，也不利于专题片自身的发展。

　　有别于意识形态的力量，专题片得以俯视观众的另一策略，是借助知识的权威来继续维护自身的"高姿态"。专题片《中国博物馆》就集合了百余位专家学者，《世纪中国》汇集了百余位历史学家、时事专家、党史专家、军史专家，同样的例子不胜枚举，更不要说影响很大和非常有权威性的《故宫》《圆明园》《紫禁城》等了。在追求专业、深度的背后，在与观众的"知沟"展现中，学者、专家的加盟仍然隐藏着专题片捍卫其精英地位的企图和努力教化、劝服观众的意味。显然，学者、专家参与文化宣传和传道解惑，能够提升大众的文化品位，也能为历史、地理、自然、科学知识的传播提供大众教育的平台。在信息泛滥、知识爆炸的信息时代，专题片有义务普及真知，以有效的高质量传播增加人们的知识修养，提高人们的思想道德和科学文化素质。学者、专家现身说法，为社会文化的传播和良性发展起着积极的作用。但与此同时，我们也要警惕可能潜伏的问题。首先，专题片的结构往往是深锁、封闭的，其内容往往是非此即彼的清晰论断，而学术精神是自由开放、百家争鸣的，二者之间在本质上存在悖论。

两相斗争的结果，经常是强势的大众媒介占了上风，多元的学理思维被单一的媒介话语取代。如有众多学者参与的专题片《江南》《徽商》《徽州》等在被不同程度架空了的历史文化中，或是讴歌传统文化的温馨，或是把"现代性"当作唯一的坐标来评判历史，或用全知全能的、判定式的专题片口吻来表达历史的学术研究，颠覆了历史研究的多样性和丰富性。长此以往，科学的内在规则将遭到极大的破坏，专题片的创作也会在科学面前受挫。因此，专题片应该有自身的表达逻辑和方式，专家、学者的作用尽量维持在幕后咨询和讨论中，要慎重采用专家、学者的出镜采访。其次，宣传的需要可能凌驾于科学的精神之上。一方面，专家、学者的观点可能会被专题片创作者阉割、断章取义或以其他手段歪曲地使用；另一方面，专家、学者也可能接受编导的诱导，配合组织拍摄。失去自主性的专家、学者不过是按照专题片创作主观意识的需要，被偏执地利用了，成为传统专题片宣传变相策略的新筹码。

二、专题片与仰视观众

在不断深入的市场化环境中，居高临下、我行我素的单向传播模式被逐渐颠覆，经济产业迅速向电影、电视扩展领地。专题片的生存与发展面临着新的机遇与挑战。生产、分配、使用……诸如此类的经济学概念被引入专题片的创作中。作为特殊商品的专题片，被赋予了商品的一般属性，一切商品必须经过消费者的挑选和检验，只有符合消费者需求、适销对路的产品，才能赢得有限的市场资源配置，最终实现其经济价值。在市场经济的一般规则下，专题片毅然选择向观众低头，全面满足观众的需要。观众作为不同个体的聚合，是具体的，在个人的人生经验、文化修养、审美积累、思想观念、价值标准、直觉能力、领悟能力等诸方面表现出相当大的差异，其中存在着鉴赏能力、审美趣味、道德情操的高下之分。不同个体使用媒介的原因、动机不尽相同，人们总是从各自的需求出发，从各个不同的角度和层次去"使用"媒介，得到不同的"满足"，因此，对纪实类作品的需求也有雅俗之分。在以市场为导向的文化产业中，为争取最高的电视收视率和电影上座率，鉴赏能力、审美趣味、道德情操处在最低层次的观众需求成为影视媒介要满足的主要对象，只要这个层次的观众能够接受，其他层次的观众自然也就可以理解，这就是今天所谓的最大范围地

争取观众。"大众性"更多地代表着社会结构中的普通大众,目前我国社会的主流阶层仍然是较低收入和接受过初级、中级教育的基层大众。因此,媒介的审美价值取向就倾向于世俗化的大众趣味。

　　大众文化平台的主角是娱乐。消解了审美与启蒙意义的单纯的感官快适和情绪畅达,是最容易激扬"庶民"狂欢的兴奋剂。"娱乐并不实用而只能享受,因为在娱乐世界和日常事物之间存在着一堵滴水不漏的挡壁,娱乐所产生的情感就在这间不透水的隔离室里自行其道。"① 娱乐讲究与现实的隔离,好莱坞因擅长编织离奇、虚幻、美妙的梦境而一统世界电影的天下。纪实性质的专题片直接取自社会生活的素材,与现实是如此的贴近,硬要拉开专题片与现实的距离,以容纳"一堵滴水不漏的挡壁",通过间离效果来达到娱乐的目的,确实勉为其难。目前看来,比较成功的专题片的娱乐化的叙事策略和手段大致可归纳如下:首先,专题片声画外壳的雕琢,现代科技带来的高清晰及特殊视角的画面和声音,延时摄影、情景再现、三维动画、CG(Computer Graphics,计算机动画)技术、数字调色等手段的运用,使得专题片一改以往粗糙、朴素的外表,在光影、构图、景别、角度、运动、音乐、音响等各方面精益求精、尽善尽美,给观众烹调出一场又一场视听盛宴。其次,形成了比较成熟的娱乐化专题片的模式内容,主要有以《国家地理》《探索》频道为代表的知识探求、探险猎奇类作品,涉及历史、自然、地理、健康、科学与科技成果等,以满足人们的好奇心和求知欲;以《讲述》《纪实十分》栏目为代表的百姓故事类作品,生死别离、酸甜苦辣的情感经历,煽情、矫情或滥情是能够引起观众的注意甚至引发观众的共鸣的;以美国的《警察》《悬赏》等栏目为代表,以紧张刺激的破案追凶为主要内容,悬疑重重、险象环生,给观众以强烈的感官刺激。最后,就是故事化的叙事策略,强化情节的冲突和戏剧的张力,让专题片如故事片一般曲折跌宕、摇曳生姿。

　　尽管如此,专题片还是频频遭受冷落。尤其是在网络平台与新媒体视频平台的冲击之下,许多省级电视台的专题片栏目纷纷偃旗息鼓,部分坚守阵地的专题片栏目也被赶到了非黄金时段。即使是《国家地理》《探索》

　　① 罗宾·乔治·科林伍德. 艺术原理[M]. 王至元,陈华中,译. 北京:中国社会科学出版社,1985:80.

之类的引进作品，以及《故宫》《复活的军团》等大制作，在绝对的收视率统计上与电视剧、新闻、综艺节目仍然无法抗衡。专题片在电影市场的生存更是堪忧，几乎到了濒临灭绝的境地。如果专题片继续坚持"观众是上帝"的理念，与热闹的电视剧和综艺节目决一死战，那么娱乐就会滑向媚俗。就今天观众的构成来分析，绝对收视率的高低绝对无法和观众的文化素质、审美修养的高低成正比。如果专题片的收视率超越所有影视形态而位居榜首的话，这意味着专题片已经比电视剧和综艺节目更为娱乐、更有故事、更具戏剧性，对观众的过分仰视，最终将使专题片离纪实越来越远，甚至背道而驰。

在观众争夺白热化的今天，纪实类作品的观众市场还处于有待开拓的阶段。只有观众的需求提升了，从浅表的休闲娱乐和获取资讯上升到兼具较高层次的理性思考，专题片才能在缤纷的影视屏幕上真正生存下来，继而获得可持续性发展。这是专题片的终极理想。这一理想的实现，有赖于整个社会的良性发展和文明的进化，这必将是一个漫长而缓慢的过程。在这之前，专题片注定要忍受寂寞。雅俗共赏是众多文艺工作者的信仰，尽管在面对大众传播时，显露出了理论上的苍白，但在目前的市场经济制约下和社会文化环境下，也并非一种无法实现的梦想。观众的需求固然要重视，人文的启蒙性与专题片本体的真实性也是需要坚持的，将娱乐与启蒙、审美与教化进行妥当的嫁接，尽量争取处于高端与低端中间的观众群，保持一个比较合理的收视率，是专题片维持生存的同时又能促进文化建设的两全之策。有助于专题片市场化生存的另一重要途径是以有效收视率取代绝对收视率的统计方法。收视率对创作的影响是客观存在的，它既是衡量传播效果的指标，也是广告标价的最终依据，是专题片的生命线。绝对收视率是指一定时段内收看某一节目的人数（或家户数）占观众总人数（或家户数）的百分比。有效收视率是根据收视群体的实质性收视行为及收视的关注程度和满意程度而统计出来的。对观众的含金量高低的判定不是简单地根据观看人数的多寡，而是根据消费水平和社会影响力的高低，即购买观看节目附属广告上的商品的能力和对他人的消费产生影响的能力。若电视节目只迎合最底端、最庞大的观众群，那么收视人数的众多也并不能带来最大的效益。以有效收视率——这一更为科学、理性的方法来衡量传播效果，将给融合更多理性思辨的专题片带来更大的发展空间。

三、纪录片与平视观众

法国导演吕克·贝松（Luc Besson）在北京大学演讲时说："艺术的本质是自我表达，自我表达是唯一真实的与权力对抗的方式。电影作为艺术样式不是虚妄的，它可以直击人心……"① 纪录片首先是灵魂无羁无绊的自由流露，创作者直面现实，忠实于自己的内心，在自言自语中呼喊出最诚挚的声音，而并非像专题片那样，把观众当作一个需要打动、取悦或者教育的对象，有的放矢地构造作品。纪录片通常会削弱创作者的职业背景，规避沉重的外在压力，以私人生活和个体经验为基础，融入现实社会与自然万象，忠实于真实的日常性事件与人物的原生态再现，拒绝戏剧性的曲折离奇、富有传奇色彩的情节故事，以开放性的叙事结构取代封闭性的叙事结构，保持体验、记忆、情绪更为安静也更为深沉的倾诉。同时，坚持以现场拍摄为主要手段，在美学风格上返璞归真，远离高超技术的诱惑。所有的努力都传达出创作者真切、现实观察之上的独立思考和自我表达的强烈渴望，抒发个人的情感关怀，描绘出生活的艰辛和愉快、人性的光明和阴暗，以及一切关乎生命本真价值的判断。

苏联思想家兼文学批评家米哈伊尔·巴赫金（Michael Bakhtin）主张对话中平等、互相的积极交往，不同声音之间的相互交织和争论赋予了对话思想真正的生命和活力。他认为，"在社会中存在的人，总是处于和他人的相互关系之中，不存在绝对的真理拥有者，也不存在任何垄断话语的特权者，因此，自我与他人的对话关系，便构成了我们真正的生命存在"②。纪录片强调传者与受者地位的平等，提供了二者交流、沟通的有益形式，体现了巴赫金所倡导的对话精神。纪录片绝不是传统意义上的自上而下的宣传、教化，也不是利润驱使下的媚俗，吸引观众的是创作者本人真切的审美情感，创作者并不把自己当作权威，只是把自我内心深处的情感展示出来，在自我反省的过程中，邀请观众共同参与思考。在观片过程中，有人理解，有人迷惑；有人接受，有人反对；有人肯定，甚至有人通过心理完

① 吕克·贝松北大答疑解惑：我和好莱坞没啥关系（2）[EB/OL].（2006-06-22）[2023-07-31]. https://www.chinanews.com.cn/news/2006/2006-06-22/8/747640.shtml.

② 周宪. 20世纪西方美学[M]. 北京：高等教育出版社，2004：230.

形，加以补充。在彼此平视的关系中，受、传双方都坚持自己独立的品格和鲜明的个性，通过纪录片这一中介，双方的信念、观点都得以毫无保留的展示，在冲突的交锋或和谐的融洽中，在不断地互动、反射中，双方相互适应而非单方面地迎合，最终在观念的撕扯与磨砺中，走向平衡，体现了对话真正的平等精神。

纪录片作者注重自我的表达是否淋漓尽致，而忽略收视效果，对大众的收视习惯发起了挑战。纪录片如同一个导体，它可以将来自创作者心灵的激荡传递给观众，而只有那些感同身受且具备一定艺术鉴赏能力、能够正确解读的人们，才能在观片过程中体验到剧烈的情感共振。观众对纪录片的期待不是壮阔雄伟的场面、美轮美奂的色彩光影、激动人心的故事、俊男靓女的表演……而是本着一颗平静与真诚的内心，斩断一切现世的羁绊，在平淡、琐碎中把握影像，感受其中蕴含的生活厚度，进行自我反省与忏悔，涤荡自己的灵魂。人们把纪录片观众面的狭窄归结为它的"罪恶"。事实上，真正艺术的传播从来不可能走大众的路线。玛格丽特·杜拉斯（Marguerite Duras）的《情人》是众多年轻人心目中的时尚符号和追捧对象。18岁时就自认衰老的杜拉斯在《情人》中赤裸裸地呈现了一个混乱不堪的现实世界，表达了以一己之力直面消极和绝望的勇气及凄美、顽强的生命历程。《情人》这部严肃文学的风靡让人非常迷惑。在众多读者那里，杜拉斯这位严肃作家被误读为类似琼瑶的爱情写手，斑斓多姿的热带风情、充满浪漫与梦幻色彩的奇遇、欲望和诱惑的情感释放……，是这些附加在表面的元素耦合了流行趋势，吸引了大众的眼球，并非艺术本身的魅惑。雅俗共赏被提倡为纪录片缓和与大众僵硬关系的一剂良药。一部优秀纪录片的诞生，本身是一次不可重复的艺术创造过程，是创作者审美感受作用的结果。审美感受是主体感知、想象、情感、思维等功能相互交融的复杂的心理过程。审美感受离不开对感性对象的直接反映，但同时又渗透着理性的思考，是体现着感情表象又包含着理性因素的审美直觉。从审美直觉主体的心理状态来看，处在审美直觉的瞬间必须是无关功利的。正如康德所言："一个关于美的判断，只要夹杂着极少的利害感在里面，就会有偏爱而不是纯粹的欣赏判断了。"[①] 人的知觉广度是有限的，人们不可能

① 康德. 判断力批判：上卷［M］. 宗白华，译. 北京：商务印书馆，1964：41.

在同一瞬间既感知到对象的审美属性，又体会出事物的实用属性。任何功利思想都必然会削弱纪录片审美感受的力量，影响到纪录片艺术水准的高下。事实上，纪录片在创作中不可能既陶醉在自我情感的体验与表达中，又同时兼顾大众的心理需求。纪录片自我、深沉的本性与大众通俗、娱乐的品位难以对接。

纪录片生存和发展的关键在于观众，但赢得观众的途径绝非一味地任意改造纪录片，注入绚丽的外表和娱乐的因素，一点一点侵蚀坚硬的纪实艺术的核心，让改头换面、失去灵魂的伪纪录片去开拓市场。我们更需要通过艺术素质的培养和艺术感觉的熏陶，去提升观众解读纪录片的能力，而不能让纪录片低下高贵的头颅，无底线地去迎合普通大众的浅俗口味。

提高纪录片鉴赏水平首先在于艺术素质的培养，尤其要锻炼观众的视听语言能力。视听语言是不同于文字语言的一种独特的语言体系，它有着自身的语义学规定和美学秩序。视听语言伴随着影视技术的迅速发展而逐渐成熟，它既是影视独特的符号编码系统，也是特殊的影视思维方式和艺术形式。它以高科技的传播手段改变了人类传统的语言载体，动态的直观形象、综合的感官信息交流是其最重要的特性。在影视还没有形成独立而强大的语言体系之前，人们习惯于借助抽象的文字语言来完成创作，如依靠解说词来进行信息的传递。随着视听语言的成熟，纪录片倾向于弱化一切非影视手段的因素，如第三人称的解说、旁白或者第一人称的独白，甚至排斥人物访谈。视听语言对于纪录片的意义在于：首先，视听符号能生动、形象地再现社会语境和叙事情境，并且在形象概念的基础上完成卓越的抽象表达。纪录片以先进的影视技术为载体，将摄影（像）机镜头对准社会现实生活和自然万千世界，捕捉最富时代特征的场景、画面和形象。通过编辑手段的运用，纪录片具有时空无限自由的艺术表现力，能够以镜头与镜头、画面与画面、声音与声音的非线性的链接，展示非线性的现实，表达具有内在逻辑的思想和情感，以隐喻、转喻、象征来阐述抽象的思想观念，有能力和潜力对时代和社会的题材敏感地做出反应，传达出文化心理的嬗变、时代观念的更迭和社会意识的流转。其次，视听语言赋予纪录片多元信息的模糊性，它传递着一种多义的场信息，引发观众的心灵解读。除去具体选择的拍摄手段和剪辑方式等，视听语言的内容本身来自社会、自然的客观存在，相对于抽象语言蕴含的语意、语音及语气中的主观因素，

视听语言更接近于事实本体的呈现。创作主体以一种无表意的姿态从镜头中抽身而去，没有对现场的粗暴干涉和摆布，也没有启蒙式的教化或娱乐式的讨巧，让纯粹的影像去直面观众，不提供可以轻易判断的结果，所有的一切都是开放的，观众必须自己去思考、下结论。当然，熟谙视听语言特点的细心观众可以在蛛丝马迹间发现隐藏在声画背后的创作者的立场。最后，视听语言最大限度地实现着解读的个性化。视听语言是运动的，运动意味着过程，如前文所述，纪录片重视对过程的展现，这一文本的特点与视听语言的动态特征相结合，使观众观看纪录片的过程实质上是一个类似于现场观察的过程，在现实生活中被我们忽略的情境，或者熟视无睹的场面，通过纪录片的提示或强化，给予观众身临其境的参与和体验。由于纪录片能逼真地表现现实生活中存在的人、发生的事、实在的景，观众更愿意如同后结构主义所谓的婴儿向自己的镜像认同那样，与屏幕上的影像产生认同。而观众由于人生阅历、个体经验的差异，每个人都在以不同的方式参与、体验着同一情境，因此，不同观众观片的收获必然烙上鲜明的个性色彩。当观众对视听语言感觉陌生，因其抽象的哲理性、强烈的不确定性、积极的参与性而无所适从时，对纪录片的解读就无从谈起。视听语言镜头叙述的规则是深层次鉴赏和理解电影、电视艺术（包括纪录片），而非将其简单利用为娱乐或宣传的第一步。视听元素（画面、声音）、分镜头、组合镜头、声画关系……只有掌握了这些常识，观众才能体味视听细节内蕴的暗示、象征及开放性影像结构的深度意义，才能感受艺术的美。

要拓展纪录片的观众，还有赖于观众独立人格的培养和整个社会民主建设的进程。缺乏主体思考和独立判断能力的顺服的观众，习惯于轻松地获得结论，只有以独立的身份、批判的眼光，以及知识和精神的力量来武装自己的观众才能拒绝"文化霸权"，争取与创作者"平起平坐"，在看似无表意的拓展中完成疑问式解读。纪录片提供的一般不是快适的文化消费，而更多地充满了透彻脊梁的深沉情感和悲天悯人的终极关怀。只有抛开对个人名利狂躁的追逐，本着强烈的公共关怀之心，才能静守在屏幕前，透过纪录片展开对社会本真的观察和表达，关注社会各个阶层、各类人群和自然万物的生存状态，敞开胸怀，以博大的人文精神拥抱整个世界。

第六章

纪录片与专题片的发展

发展并不意味着都要从全新的开始，它应该是有继承的发展、有脉络的前行和有目标的完善提升。在纪录片与专题片形成与变迁的历史之流中，我们在此主要关注并研究当下纪录片与专题片理念、方法与形态方面的发展。

《第三极》

第一节　纪实性与人文性的坚持

一、非虚构与索引性

从纪录片与专题片的发展来看，拍摄与制作手段的多样、手法的丰富无疑是令人高兴的。但是，纪录片与专题片的发展既不仅仅是作品和样式的增多，也不仅仅是手段与手法的丰富，更不仅仅是内涵及概念的发展，重要的是对自身本质属性的坚持与守护。能够确保纪录片和专题片坚守自身内涵本义的措施有很多，这里特别强调记录真实的纪实性。纪录片和专题片的纪实性，既是一个老话题，也是一个关于其发展的永恒话题。在 VR

（Virtual Reality，虚拟现实）、AR（Augmented Reality，增强现实）影像几乎无处不在和智能机器人影像创作日新月异的情况下，家庭还是要有珍贵的纸质相册，社会还是需要有纪实性的纪录片和专题片。

关于纪实性，首先涉及纪录片和专题片最为根本的底线——非虚构。这是21世纪纪录片和专题片的理念发展不可缺失的一个重要方面。人类需要有一面能够用来帮助保存记忆和更好认识自我的镜子——既可以通过虚构的故事，也可以通过纪实的故事。通过纪实或虚构的故事来实现对自身的自审和提升，是人类永远不可缺少的"他山之石"。需要指出的是，纪录片与专题片中的故事与剧情片中的故事有着明显的差异。最为显而易见的一点是，纪录片和专题片的故事在整体上来说都是被发现的，而不是被构想出来的，剧情片中的故事虽然也可以因为发现而产生，但总是少不了补充与重构。早在远古社会，人类为了实现自审，有意或无意地在各种宗教与艺术活动中顽强地表现自己，用一种形象描摹纪实方式来充分展示自己的生存状态与心理内涵，即在描摹记录人类各种生活现象的过程中实现自审。如今，纪录片和专题片可以帮助人类展开思想上的自我审查或自我反省，不仅能帮助实现自己的生存价值，而且能发现与张扬人性，寻找人类社会发展的正确走向，寄托并追求人类精神活动的理想。20世纪90年代，纪实性很强的纪录片和专题片大量涌现，初始影响最大的当数中央电视台1991年播出的《望长城》。它为纪录片和专题片恢复纪实本性起到了榜样作用，成为中国新时期纪录片和专题片发展的重要里程碑。其开创性功绩具体表现在：跟踪拍摄、声画合一和现场主持。《望长城》摒弃了形象化政论的思维模式，放弃了那种先有观念、结论，再到生活中寻找事实的结构方法，注意利用技术手段保持生活素材的原始形态。作品在拍摄长城的同时，大量拍摄了生活在长城两边的人。通过真实、具体的生活流程来展示人的个性特征、心理状态和生存方式，将总体设计上的宏观把握与具体拍摄中的自然真切结合起来。例如，该片在表现民歌手王向荣的方面，就是一个很好的范例。主持人焦建成在陕西府谷从卖瓜老人那里得知王向荣"唱得好"，找到王向荣的家，而王向荣已到榆林民间艺术团去了。焦建成只能采访他的母亲和妻子，然后再到榆林寻找王向荣。当焦建成走进榆林剧院，看到唱陕北小调的热闹场面时，以为王向荣就在其中，一打听才知道他下乡演出去了。最后，镜头追踪到榆林镇北台才找到王向荣，并听他

唱原汁原味的《走西口》。观众跟随摄像机镜头经历了找寻全过程，不仅对这位农民歌手有了一个深刻的印象，而且展示了很多关于寻找他的生活场景和偶发情节，给观众展现了更多有声有色、有血有肉的其他人物形象，生动而深刻地写出了长城脚下人们的生存状态和人情氛围。如《沙与海》中打沙枣的场景、《舟舟的世界》中的时装表演和指挥场面、《芝麻酱还得慢慢调》里递烟和用老花镜看东西的镜头，这些故事细节直接来自生活现实，传达出不可抵抗的审美魅力。生活本身往往超越想象，基于实录的纪录片和专题片也能爆发激烈的戏剧效应，创造良好的收视效果。纪录片和专题片在现实之翼上对生命体验、审美情感和理性思考的独特传达，正是剧情片无法达到的，这是朴素纪录应当坚守的根基。

纪实性的另一方面则体现为影像的索引性。真实一直以来是作为区分纪录片、专题片与其他虚构性作品的标准。"一般来说，我们所讨论的真实可以分为两个不同的层面：表象的层面和本质的层面。表象的层面是物质的层面、可见的层面，而本质的层面则是精神的层面、不可见的层面。"① 虚构也可以达到本质真实，正如类似《辛德勒的名单》的剧情片揭示了某些历史真相。基于此，海登·怀特（Hayden White）提出了"影视史学"的理念，将影视作品（包括剧情片）视为新兴的言说历史、解释历史的方式。"documentary"一词的本意就是记录、文献、档案。"纪录片在分类学的意义上仅止于对表象真实的追求，也就是一般所谓的'纪实性'，亦即影像材质所具有的'索引性'。"② 格里尔逊在论述纪录电影的首要原则时，强调"取自原始状态的素材和故事比表演出来的东西更优美（在哲学意义上更真实）"③。具有一定的影像论证和索引价值的纪实摄影获得的自然素材和时空原貌是纪录片呈现于外在的基本标志。对于纪录片和专题片而言，现场的不复存在，使得纪实摄影的开展困难重重。不仅是因为内容的有史可依，更是因为纪实手法的独树一帜，在表象真实的层面，使得纪录片、专题片和虚构性作品泾渭分明。

本雅明（Benjamin）如此描述"灵韵（Aura）"（也译为"灵晕"）：

① 聂欣如. "动画纪录片"与西方后现代主义观念［J］. 未来传播，2021（2）：107.
② 聂欣如. "动画纪录片"与西方后现代主义观念［J］. 未来传播，2021（2）：107.
③ 约翰·格里尔逊. 纪录电影的首要原则［M］//单万里. 纪录电影文献. 单万里，李恒基，译. 北京：中国广播电视出版社，2001：502.

"静歇在夏日正午,目光追随着地平线上的山川或一个小树枝,它们将观者笼罩在它们投下的阴影里,此时此刻开始成为了景象中的一部分——那就是呼吸那远山、那树枝上的灵氛。"① 灵韵体现了艺术作品物性层面的本真性,摄影把意象框定在相对静止的时间与空间中,使瞬间成为永恒,是摄影与世界同构、人与自然神秘感应的召唤,是主体对"此时此地"的独特氛围的感受和体验,近乎"物我同一"的境界。纪录片"此时此地"的纪实摄影是主体与所在交互的方式,是客体得以表达自我的手段,是气韵生动的灵韵得以形成的保障。"随时随地"的虚构遮蔽了现实的出场,使得灵韵渐渐消失。这也是格里尔逊所认为的"原初(或天生)的场景能更好地引导银幕表现当代世界,给电影提供更丰富的素材,赋予电影塑造更丰富的形象的能力,赋予电影表现真实世界中更复杂和更惊人的事件的能力,这些事件比摄影棚的智者拼凑出来的故事复杂得多,比摄影棚的技师重新塑造的世界生动得多"②。在真实素材的展示中,我们感受到的现场的不可再现的"场"的氛围,是任何虚构化表现无法提供的。

此外,"在本雅明的阐述中,有灵韵的作品是可以展现出不确定性的……如果作品的每个细部确定无疑,其间没有任何隐秘的东西,那么,作品意义的生成就只依赖于单纯物理意义上的视看,而没有了个体心意过程的参与,灵韵就消失了,作品意义中也就失落了依附于某时某地的独一无二性"③。虚构往往把表情达意置入主体认可下的自我缝合的封闭系统之中。而纪实摄影使得纪录片的导演成为上帝。现实本真的多义性、丰富性、模糊性、不确定性远远超出了人类的主体认知。"纪录作为导演的一个行为,其意图和思想与被拍摄的对象之间不可能是完全同一的关系,这也构成了纪录影像本身的复杂性。"④ 这种反人类中心主义的认识,一方面,促使创作者以更为开放的心态去碰撞现实中的人、社会与自然,提升自我的

① 瓦尔特·本雅明. 摄影小史[M]//罗岗,顾铮. 视觉文化读本. 倪洋,译. 桂林:广西师范大学出版社,2003:36.
② 约翰·格里尔逊. 纪录电影的首要原则[M]//单万里. 纪录电影文献. 单万里,李恒基,译. 北京:中国广播电视出版社,2001:501-502.
③ 王才勇. 灵韵,人群与现代性批判:本雅明的现代性经验[J]. 社会科学,2012(8):131.
④ 吕新雨. 今天的"人文"纪录意欲何为?[M]//吕新雨. 书写与遮蔽:影像、传媒与文化论集. 桂林:广西师范大学出版社,2008:91.

观察能力、思辨能力和价值判断等,电影史上很多导演都以纪录片拍摄作为之后剧情片创作的训练基础,如克日什托夫·基耶斯洛夫斯基(Krzysztof Kieslowski)、是枝裕和(Hirokazu Koreeda)等,也不乏在二者中自由穿梭者,如贾樟柯等。另一方面,纪录片往往会超出有意识的操控,提供更多视角的解读可能。莱妮·里芬斯塔尔(Leni Riefenstahl)的《意志的胜利》本来是为纳粹摇旗呐喊的宣传,却成了其罪行的证明。怀斯曼带有尖锐批判意识的《高中》在某些观众看来是对一所理想学校的赞美。这正是对真实的敬畏所产生的效果,也是纪录片的独特魅力所在。

在后现代的文化语境中,真实处于被虚拟、被仿冒、被质疑的境地。影像的模仿、夸张、变形、扭曲、嫁接,甚至无中生有都变得易如反掌,真是"假作真时真亦假"。让·鲍德里亚(Jean Baudrillard)宣称这是后现代拟像社会的到来。以真实为特质的纪录片和专题片的边界也在"漂移"。在当下前现代主义、现代主义、后现代主义的共存交叠中,纪录片和专题片本身的界定更需要澄清和重申,用来保证内容的非虚构、影像的索引性的理念和手法更需要坚持。

二、"以人为本"的人文关怀

任何艺术创作都需要有主体积极而深入的参与,这可以非常有效地确保艺术作品的思想性、个别性和原创性。不管今后的纪录片和专题片怎样发展,都需要在真实的前提下,很好地体现主观性或主体性。艺术是人学,就艺术创作而言,正是因为人物的恩怨情仇、悲欢离合支撑起了叙事框架和情感网络,观众产生了感同身受的共情效果和挥之不去的印象记忆。被誉为"史家之绝唱,无韵之离骚"的《史记》融合历史与文学,以纪传体方式,突出了"人的历史",塑造了诸多个性鲜明、与众不同的卓越人物,在记录和传播历史知识的同时,扣人心弦,引人入胜。纪录片和专题片同样以表现人的生命活动和社会活动为中心。从这个意义上说,"人是目的",人是纪录片、专题片和一切艺术要表现的中心内容,"以人为本"的人文关怀是纪录片和专题片的主观性或主体性的必然体现。

近年来,人物传记类或以人物为主要表现内容的作品成为纪录片和专题片的重要类型。这些作品关注历史进程中的具象的人,"个人"由历史的底层浮到了表层,如《千古风流人物》系列讲述了中国古代文学史上重要

作家的生平故事，《燃烧》记录了红军历史上最年轻的军团长寻淮洲 22 年热血燃烧的一生，《无声的功勋·无名》展示了中国共产党隐蔽战线上的无名英雄的不为人知的战斗故事，等等。纪录片和专题片从人的角度来展开叙事，强化了历史人物的推动作用，并从人物情感的角度展现了个人在历史洪流中的命运。如《敦煌：生而传奇》在敦煌这一边关重镇的历史变迁中，班超、仓慈、武则天、玄奘、洪辩、张仪朝等不同人物现身敦煌这个特殊的舞台，以跌宕起伏、不同寻常的人生演绎了"什么是敦煌"的传奇。《大唐帝陵》除了有对唐帝陵建筑始末由来的介绍外，重点在于叙述以唐高祖李渊为首的惊心动魄的唐代帝王生涯。《中国》在回溯源远流长的华夏历史时，也采用了人像展览式的结构，深挖不同历史阶段具有代表性的历史人物。较之于萧瑟的、褪色的、冰冷的遗址、文物、资料，以及枯燥的、抽象的、乏味的历史叙事，观众更容易沉浸在五味杂陈的人生故事和世态人情中，与这些生龙活虎的鲜活人物展开跨时空"对话"。

纪录片和专题片需要注重百姓故事及平民视角。以往纪录片和专题片虽然不缺乏人物形象，但普通人只占很小篇幅，镜头更多对准的是领导人物和英雄人物。一些独立于体制外的制片人开始尝试用纪录片展示普通人的生活故事，表达了很好的人文关怀，吴文光就是其中一个杰出的代表。1990 年，他创作完成了《流浪北京》，该片记录了 5 位艺术家在北京流浪的生活经历。他们徘徊在体制之外，在并不欢迎他们的城市过着贫寒的日子，艰难地坚守着自己的艺术追求和人生理想。片中没有解说、没有灯光、没有音乐，画面常常黑暗，声音也很嘈杂，基本手法是采访和跟踪。作品的价值就在于真实记录、展示了"盲流"艺术家们的生活状态和精神状态。在这之后，蒋樾推出了记录一群少男少女对艺术（理想）由憧憬到幻灭的作品——《彼岸》，其主旨仍是关注人的心理历程。随着社会民主化进程的加快，人文关怀不再是一种先锋行为，一批独立制片人进入体制内（如时间、蒋樾），把他们的思想与媒体改革的需要相结合，最终完成了对纪录片和专题片人文关怀趋向的改造，并且孕育出了一个光彩夺目的"宁馨儿"——《生活空间》，一部以"讲述老百姓自己的故事"为核心的片子。稍早一点面世的《纪录片编辑室》栏目也定位在关注人，尤其是普通人的喜怒哀乐、五味人生上。《毛毛告状》《重逢的日子》《半个世纪的乡恋》等一批优秀作品将这个栏目很快推向一个辉煌的顶点，一度创下高收视率。

中国自古不乏为帝王将相作传、为英雄豪杰留史，唯独缺少对普通人的关注。《生活空间》与《纪录片编辑室》则是电视为我们这个时代书写的小人物的历史。如《考试》记录了4个外地女孩报考中央音乐学院附中的过程。她们的执着与理想，以及考试中人际关系的微妙变化，仿佛一幅世态风情画，让人感悟生活的酸甜苦辣。如《德兴坊》取材于上海老式石库门弄堂，反映了都市市民的现实困境——住房紧张。创作者跟踪拍摄了3户人家，记录下他们买菜、刷马桶、吵架、生孩子等一应俱全的生活琐碎。生活中虽有苦涩无奈，更多的还是善良平和。透过那些既熟悉又陌生的小人物故事，观众能够强烈地感触社会、体味生活。自21世纪以来，无论是讲述各方面普通人日常生活的系列纪录片《中国人的活法》、牵动千万家庭的高考题材纪录片《高考》和新的百姓故事纪录片《书店，遇见你》等，还是像二更公司拍摄的很多普通民众生活的微纪录片，如《那个被感染了的急诊科女护士》《无人书店》等，都从当下社会方方面面记录并生动地展现了中国社会和老百姓丰富多彩的现实生活，持续地产生了积极的传播效果和很好的文化影响。

纪录片和专题片不乏对于人物崇高精神与伟大情操的赞颂，凸显了人的主体价值。《创新中国》中，乐凯集团工程师王辉带领团队面对胶卷业的"寒冬"，破釜沉舟，成功研发出了中国第一条光学级聚酯薄膜生产线，打破了日本、韩国等国家的技术垄断。《互联网时代》中，蒂姆·伯纳斯-李（Tim Berners-Lee）创造了超文本传输协议，使得原先局限于专业技术人员的电脑网络能连接到每个人，万维网大功告成，他却拒绝了专利申请，将自己的创造无偿地贡献给全人类，他放弃物质财富，成为"精神上最富有的人"。《科学的力量》中，"天眼之父"南仁东放弃高薪毅然回国，为射电望远镜的研发奋斗了23年。无论社会地位、身份职业的差距有多大，个体的价值都值得称颂。《创新中国》中，顺丰快递员们努力地学习无人机驾驶技术，建设者们一丝不苟地进行高铁站的建设。《互联网时代》中，志愿者们在暴雨中义务组团开车去接回被困机场的乘客、支援遭受台风袭击的浙江余姚、帮助癌症妈妈开网店，传达出互联网时代的脉脉温情。

近年来的纪录片和专题片倾向于从更为全面、普适、真实的人性角度正视人物作为"人"的存在，关于人物的简单二元对立的判断标准被搁置，以整体的现代文化视野来再现和理解人物，还原了特定历史情境中"人"

的深刻性和复杂性。《大唐帝陵》中，李渊面对儿子们为争夺帝位而手足残杀、分崩离析的残酷事实，抒发了如此的感怀："倘若九年之前，自己没有走出太原，只是做一个安分守己的晋阳留守，不知那乱世兵燹之下，这如今的一家老小是否都还活着？但，李渊还是走出了太原，达到了个人价值的巅峰。然而，对于这位万念俱灰的老皇帝而言，今天的一切，就一定值得吗？"《故宫贺岁》中，乾隆皇帝终其一生怀念孝贤皇后，作品发出了如此的感慨："再高高在上的人，哪怕他是皇帝，也有普通人的一面，也有贪嗔痴，也有喜怒哀乐，也有恐惧、悲伤、欢喜。"伟大、荣光之下有平凡与朴实，在表现人性的光辉之余，更多真实的人性在纪录片和专题片中得以展现。《生活在2050》中，郭光灿院士在闲暇时喜欢品茶，为小孙女挑选有趣的科学图片，表现出孩子般的乐观。《我所经历的罗布荒原》毫不掩饰科考队员们内心的不安、孤独与精神失衡。《水下中国》的导演周芳坦言在水下幽闭空间对黑暗的恐惧。《N帕斯卡》中，水下摄影师张巍因为童年溺水回忆所构成的巨大压力，一度止步不前。人性是多面复杂的，不仅有亮丽光鲜的一面，还有朴素无华的一面，甚至有晦暗不明的一面。近年来的纪录片和专题片践行了真实原则，尽可能充分、全面地呈现完整人性，塑造了更加丰满立体的人的形象，并致以由衷的敬意。《我所经历的罗布荒原》中，取样完成后，科考队员们把每一个颅骨放回到墓室里面，鞠躬，再用土轻轻掩上，表达了对先民们的尊重。老科学家们嘱咐科考队队长秦小光："你安全地把科考队员给我带进去，再平平安安地把人给我带出来，就是成功……先别想着能看到、能找到啥东西。"《手术两百年》中，在意大利帕多瓦大学的解剖剧场内，乐队演奏着慰问曲，为面前被解剖的人体提供一点抚慰……处处流露出对"人作为人存在的"肯定与认可。

自然类纪录片和专题片也往往采用"物""人"同构的方法，使得动植物与人类跨越生命形式之间的巨大差异，分享着维生、求偶、繁衍等共同的生活方式，以及亲情、友情、爱情等共通的情感体验。动植物甚至成为人类精神符号的隐喻载体。《本草中国》中，荷叶熬制的药"褪去青春年少，燃尽一世苦涩"，青梅饼的味道则仿佛"新嫁娘从青涩走向成熟的心情"……植物的酸苦甘咸辛对应着人的喜怒哀乐殇。《极地生灵》中，胡兀鹫找到食物也不会立即上前进食，而是让其他食腐动物先行享用，是"高原上少有的绅士"。《影响世界的中国植物》中，"渴望水，却不过多索

取"的沙漠植物梭梭、刚正不阿、虚怀若谷、坚贞有节的竹子，出淤泥而不染的荷花，不以无人而不芳的独立、纯洁的兰花，傲骨凌霜、坚韧顽强的梅花……传统文化中的比德审美观念浸染其中，动植物成为人类美好精神品格和道德情操的化身。

　　人文关怀，对所有艺术作品来说其实都很重要，纪录片和专题片更应该以此为己任，不然就很难成就一个好作品，也就难以成功地走近观众和走向世界。应该看到，世界各国的文化是有很大差异的，这种差异应该被允许存在并值得保护，但是其中的人文关怀与人性关怀则具有普遍性和普适性，如爱、公平、正义、自由等。"普世价值"是衡量是非善恶的最低尺度，或者说是人类道德的共同底线，可以超越民族、种族、国界和信仰，为全人类所共同拥有。于不断发展着的纪录片和专题片而言，人文关怀不是标签，而是思想与灵魂，是它获得走向世界文化签证的一个充分条件。

第二节　技术与艺术的协调

　　每一次技术进步都会给影像艺术的表现可能性带来新的变化或提供新的探索手段。影视艺术从诞生之初便与技术进步不可分割。同样，纪录片和专题片的发展始终追随着时代的脚步，不断吸收最新的技术成果，提升自身的艺术表现力和创造力。20世纪中叶，小型轻便录影及同期录音技术的发明，使得"把摄影机扛到大街上去"成为可能，催生了直接电影和真实电影的崭新形态和美学观念。当下，飞速发展、日新月异的技术更是令纪录片和专题片的发展呈现出前所未有的新面貌和新活力。高清设备、水下拍摄、红外摄影、延时技术、广角与微观镜头、航拍等推进了纪

《人间世》

录片拍摄捕捉能力和画面呈现能力；CG 技术的三维场景制作、摄像机轨迹反求、数字调色、数字绘景、动态图形等创新了纪录片的视觉生产和设计，混淆了虚构和真实的界限；AR 技术、VR 技术带来的全新观影体验，以及互联网技术提供的传播平台和交互式受传模式……新技术对于纪录片、专题片艺术的意义远远超越了工艺品质的层面，深度介入叙事表现、影像生成、结构方式、传播接受等诸多领域。

一、新技术提升影像语言的叙事表现力

电影符号学家克里斯蒂安·麦茨（Christian Metz）将影像语言分为"直接意指"（denotation）和"含蓄意指"（connotation）。直接意指是在形象中被复制的图景，或在声带中被复制的声音，即知觉意义；含蓄意指则是真正美学的序列类型和限制因素，在电影中表现为框面安排、影机运动和光的效果，它们被增附到直接意指的意义上。① 也就是说，人、物、景的影像及其声音等属于直接意指的范畴，而拍摄景别、角度、构图、运镜等则属于含蓄意指的范畴。科技进步带来了传统技术手段无法呈现的画面和声音内容，丰富了表现手段，提高了视听品质、审美体验，改写了物质现实的简单复现，无论在直接意指还是含蓄意指方面，都拓展了影像画面的叙事表现力。

纪录片和专题片的再现、表现领域因为技术的推进而不断扩大，许多以往难以拍摄到的素材得以捕获。《海豚湾》将小型数码摄像机安置在以假乱真的人造石头上，借助在黑暗中探测热源显影的红外摄像机、安装在飞行器上的数字摄像机，以及水下摄像机，终于捕捉到了被严禁拍摄的渔民屠杀海豚的血腥场景。在《美丽中国》的 BBC 版本的执行制片人布莱恩·里斯（Brian Leith）看来："已经不再是带着摄像机和三脚架到丛林里等待动物的时候了。为了使内容更有趣，必须引入新的技术和设备，使大自然能够重现。"② 《美丽中国》除了采用常规高清镜头拍摄外，还采用了超越人类视觉局限的超常规镜头。《美丽中国》第二集《云翔天边》中，在热

① 克里斯丁·麦茨，等. 电影与方法：符号学文选 [M]. 李幼蒸，译. 北京：生活·读书·新知三联书店，2002：8 - 9.
② 平客.《美丽中国》：从互不信任开始 [J]. 中国电视：纪录，2009（10）：64.

敏相机的捕捉下，神奇的尸香魔芋花散发出腐烂气味吸引腐尸甲虫并借助其授粉；在延时摄影加速记录下，雨季时节一株株竹笋几秒间就冲破层层交织的网状外壳，迎着滚滚而下的晶莹的雨珠拔地而起；在高超的洞穴摄影镜头中，以竹子为食物的竹鼠将竹笋咬断拽进竹根下的小小洞穴里。《美丽中国》第六集《潮涌海岸》采用比一般摄影机快80倍的超高速摄影机精准捕捉到绕在树枝上的花斑蛇捕捉候鸟的精彩瞬间。《美丽中国》第一集《锦绣华南》采用红外摄影捕捉漆黑岩壁中黑叶猴摸黑寻觅岩洞深处没有天敌的住处，以及幽黑洞穴中大足鼠耳蝠掠过水面溅起水花的捕鱼瞬间。《急诊室故事》为了尽可能规避拍摄者与摄影机的存在对拍摄对象的影响，设置了78个固定摄像头，以先进的固定摄像技术24小时跟踪，直击常人视角无法触及的急诊室故事，同时使用66路全方位收音，确保在急诊室各处都可以收到现场声。在新技术的支持下，《急诊室故事》还原客观现场的水准，达到了一般电影所达不到的高度。

　　技术的强大支撑使得创作者得以自由选择所需的造型手段，赋予纪录片和专题片更强的造型能力和影像观感。《美丽中国》是我国首部以Polecam（鱼竿摇臂摄像机）高清摄影设备呈现绝美自然生态的纪录片。高清的视觉影像如此逼真而细腻，配合影像色彩、景别构图、音乐音响的精心设计，每一帧画面如同一幅绝美的桌面背景：波诡云谲的光影映衬下的道道梯田，漂浮在漓江上如萤火般闪烁的竹筏，飘雪簌簌、万籁俱寂时端坐谷中的滇金丝猴，杜鹃花瓣覆盖之下的茶马古道渐显渐隐，悠游自在的温泉蛇盘花般的肌理被涓涓流淌的泉水映得发亮，伟岸的珠穆朗玛峰与小小跳珠间宏观与微观两极视角的交织，以及剪影光效勾画出丹顶鹤的曼妙身姿等，不胜枚举。《第三极》在《美丽中国》的基础上采用4K超清画质摄录仪器，其分辨率达到高清设备的9倍，在画质清晰度、色彩饱和度、明暗对比度等方面提供了前所未有的视觉体验。此外，对于一些特殊的空中镜头，《第三极》大量使用八翼飞行器，比航拍更能贴近被摄对象，从而营造身临其境的逼真感。如《大山儿女》一集中，关于土林地貌的展示，八翼飞行器贴地飞行，镜头由低向高并逐渐前推，以特殊的视角展现了沙石飞砾的荒漠无际。CG技术的广泛运用提高了纪录片与专题片演示、说明、表达的能力。用动态图形设计的指向性符号（如箭头、线条等）进行直观鲜明的图解，如《伟大的卫国战争》大量使用动态图形的手法来表现作战

行动过程。《舌尖上的中国》的数字调色充分展示出中国美食的"色"的审美特征。美国《探索》频道出品的《列国图志——中国》用数字调色创造出富有中国韵味的水彩基调。《当我们站起来之后》为了表达"当我们的祖先把桌子、椅子做成四条腿以求稳当时,大约受到了动物四脚着地的启示"这一论点,采用了动画特效:一把木椅慢慢走来并停下,椅子的四条腿逐渐变成了水牛的四条腿。《公司的力量》以流畅的三维图景来呈现静物,如英国大本钟、丰田纺织机、东芝电灯泡、夏普自动铅笔、日立水利涡轮机、胜家缝纫机广告画等,将单调枯燥的历史物像演绎得直观、生动。

二、新技术拓展影像生成方式和表现内容

计算机技术对于文字、图像、声音等的数字化处理,一方面使得影视拍摄和制作更为便捷和随心所欲,另一方面使得加工、处理、合成甚至无中生有的完全虚拟成为可能,影像生成不再限制于传统意义上的现场实时拍摄。数字化技术可以渲染、修饰真实素材以达到特定的视觉效果,可以模拟、制造现实中不存在、完全凭借想象产生的栩栩如生的影像,也可以嫁接真实和虚幻,营造出真假难辨的特殊效果。美国学者林达·威廉姆斯在《没有记忆的镜子——真实、历史与新纪录电影》中称:"对真实和虚构采取过于简单化的两分法,是我们在思考纪录电影的真实问题时遇到的根本困难。选择不是在两个完全分离的关于真实和虚构的体制之间进行,而是存在于为接近相对真实所采取的虚构策略中。纪录片不是故事片,也不应混同于故事片。但是,纪录片可以而且应该采取一切虚构手段与策略以达到真实。"① 虚拟影像作为影像本体论的数字化延伸,创造了全新的关于真实感的体验。

现实世界中客观存在的人、物、事件和场景等因为摄像机无法到达现场,进行时空统一的拍摄,成为纪录片影像叙事的盲点。主观的意识、思想和理念等更是难以通过具象的拍摄来传递。依靠数字技术的模拟成像,原来无法呈现、无法表达的都可以以假乱真地"真实再现",是纪录片和专题片传统叙事的有效补充,使得叙事题材内容更为丰富,扩大并延伸到传

① 林达·威廉姆斯. 没有记忆的镜子:真实、历史与新纪录电影 [M] //单万里. 纪录电影文献. 单万里,译. 北京:中国广播电视出版社,2001:592.

统纪录片难以触及的领域。《圆明园》全长约 90 分钟，而三维动画的运用累计达到 35 分钟，已是断壁颓垣的圆明园如梦幻般被重新"搭建"，康熙皇帝、雍正皇帝和乾隆皇帝获得"重生"，演绎出激动人心的"三皇聚会牡丹台"的历史盛事。《与龙同行》通过数字技术模拟和大自然实拍的复杂结合，生动逼真地再现了 6 500 万年前恐龙的生存景观和其他远古动植物的生命状态。2013 年，奥斯卡金像奖最佳纪录长片《寻找小糖人》通过虚拟现实展现历史场景。如 1998 年 3 月 2 日美国歌手西斯托·罗德里格兹（Sixto Rodriguez）一家来到南非开演唱会，当他们走下机舱时，受到了歌迷们的热情欢迎。整个事件完全由计算机生成的数字图像来构成，剪影布光和动画般的效果，毫不掩饰"虚构"的文本属性，但是观众不容置疑地感受到了现场的热烈氛围。《时间简史》试图阐释英国当代理论物理学家斯蒂芬·威廉·霍金（Stephen William Hawking）的著作《时间简史——从大爆炸到黑洞》。《时间简史》大量采用电脑特效，充满想象力地直观演示了"黑洞""熵""广义相对论"等复杂理论，时空穿梭、宇宙大爆炸的虚拟场景让人身临其境。形象化的影像手段成功挑战了人类最抽象的科学思维。

新技术正以大胆的创造力和想象力改写纪录片、专题片获得真实影像的途径、方式和结果。《荒野间谍》中，20 多位科学家、动物学家制作了 34 个小型高科技机器动物和其他道具。它们被巧妙安置在各种动物生存的环境中，成为动物中的一员，偷窥并偷拍真实的动物生活。混迹在象群中的白鹭、破壳而出的小鳄鱼、生活在大家族中的狐獴……表面上看，这些动物"间谍"们展示出与真正动物同样的皮肤或绒毛、相似的形体、类似的举止、相像的声音，甚至惟妙惟肖的面部表情（如婆罗洲森林黑猩猩"间谍"），让动物们信以为真。实质上，它们是由塑料脑壳、金属骨架和眼部安装的 4K 高清摄像机架构的，一举一动都在电脑的严密控制下。动物"间谍"们的作为更新了"真实电影"的内涵，人类依靠先进技术对动物世界的主动参与和积极介入，获得了原先难以获得的珍贵影像，达到了难以触及的深度，其结果令动物学家也深感震惊。非洲大草原上，一头年老的长颈鹿死去，同伴们从四面八方陆续赶来，神情肃穆，默默注视，长久徘徊而不忍离去，表现出对死亡的敬意和对同伴的眷恋，陆龟"间谍"悄悄拍下了这一幕。印度拉贾斯坦邦一座寺庙中，叶猴们接受了一只"间谍"小猴的加入，朝夕相处。一个多月后，一次玩耍时，小猴跌落山崖，摔到

地上,纹丝不动,此时,叶猴们纷纷聚拢过来,围着"间谍"小猴,神情悲痛,有几只叶猴甚至拥抱在一起,彼此安慰。令人惊叹的动物们的自然反应和深情厚谊得到了淋漓尽致的展现。

网络技术和融媒体传播的成熟,催生了纪录片和专题片的小微化现象。历史地看,纪录片和专题片的"小微化",其实开始于中央电视台的栏目短纪录片,从1993年作为子栏目的《生活空间》到《百姓故事》,再到2006年作为专门栏目的《纪实十分》及中央电视台纪录频道开播之后创办的《微9》。随着网络碎片化传播的滋生,诸如《故宫100》《画里有话》《超简中国史》《上线了文物》等篇幅短小的作品全面开启了纪录片、专题片的"小微化"新时代,并且形成了蔚为大观而非常可喜的融媒介传播现象。

三、新技术推进影像的结构方式和叙事创新

新技术正在改写纪录片和专题片影像的结构方式和叙事面貌。非线性剪辑系统的发展带来了更为自如的蒙太奇运用。短镜头、快剪辑,推进了叙事节奏、画面更迭和情节的非连续性,使得琐碎的日常素材变得明快而富于变化,提升了纪录片、专题片的可看性,有助于保持观众观看时的注意力,形成一种更深层次的介入召唤。纪录片、专题片因此摆脱了线性顺序结构的垄断,片状组合、多线并进等富有更多变化的结构手法获得了更广泛的实践。《西藏一年》的导演书云认为采用多线交叉叙事,"跟上国际潮流,符合新时代观众的需求,若采取单线叙事的话,无疑会稍显陈旧和落伍"[①]。《西藏一年》通过蒙太奇的自由切换,将大致同一季节时间段内、不同地点所发生的不同人物的生活故事错综复杂地组合在一起,构成了每一集的完整叙事。数位主人公的痛苦和困惑、希望和幸福以平行交叉的形式一一呈现。譬如第一集《夏末》迎接十一世班禅来白居寺是中心线索,次吉生孩子是次要线索。两条线索交替前进,并行不悖。迎接十一世班禅这一中心线索又串联起若干个主要人物及其行为:白居寺僧人次成、次平,建藏饭店老板建藏等分别为接待进行精心准备。次吉生孩子一事又牵连出乡村法师次旦驱魔和乡村医生拉姆接生,相辅相成。夏末这个大的时间背

① 高山. 用纪实缝合意识形态裂缝:《西藏一年》(2008年) [M] //张同道. 经典全案. 北京:中国广播电视出版社,2016:257.

景下，基于非线性剪辑技术的平行蒙太奇勾连起了大大小小的事件，僧人、饭店老板、乡村医生、法师、孕妇等众多人物，白居寺、建藏饭店、唐麦村、江孜人民医院、卫生所等不同空间，完成了画面的对接和叙事的流畅。头绪繁多，却重点突出、条理井然、纷而不乱。在此基础上，复杂的"双系列"创作及形态应运而生。对于传统系列片来说，一般都是每一集完整地讲述一个主要人物（或一个集体）的故事，比如，中央电视台于2001年摄制的30集大型历史人物纪录片《记忆》，就是每一集讲述一个著名历史人物。采用"双系列"叙事结构的纪录片或专题片，与此完全不同。比如，《第三极》，由《生命之伴》《一方热土》《高原之歌》《上善之水》《大山儿女》《高原相遇》6集组成。其中每一集之间都有多个被记录表现的主要对象，他们的故事完全独立，与其他人的故事没有任何联系，并且每个人都只出现在其中的某一集中。这46分钟左右片长的一集，通常至少讲述6个各自独立的故事——事实上形成了至少6部完全独立的短片。这样的作品，不仅就整体而言是多集系列组合的，而且就每一集的内部构成来说，也同样是系列组合的，所以称之为"双系列"。

新技术的发展正对以镜头剪辑和镜头组接为基础而构建的纪录片和专题片结构发起挑战。单个镜头内部时空自由流转的实现，颠覆了长镜头的传统概念。数字控制等技术手段赋予了摄影（像）机灵活自由的运动，带来了拍摄视点的丰富变化和快速流动，延展了拍摄的空间范围和时间长度。例如，几乎完全采用航拍镜头完成的纪录片《云寄故乡》，在如"天空之眼"的航拍俯视下，徽州的村郭山庄、田野溪流、粉墙黛瓦依次掠过，长镜头如同缓缓展开了一幅水墨长卷，如诗如画，让人迷恋。数字合成技术则通过画面与画面之间不着痕迹的融合，在一个看似不间断的画面里可以实现时空的自由组合，从而重写了长镜头时空连续的内涵，达到单个镜头内部时空灵活变幻的蒙太奇效果。

VR互动体验的动态叙事呈现出无镜头边框和少镜头剪辑的特征，改变了影像碎片蒙太奇拼贴的传统意义，整部作品看似浑然一体，没有拼砌的痕迹。决定叙事逻辑和顺序的不仅是创作者的安排，还有观众的选择和控制。如2016年推出的VR专题片《大卫爱登堡和巨龙》，该片以阿根廷挖掘的迄今为止最大的恐龙遗骸为题材。观众在VR设备的辅助下，仿佛穿越时空进入恐龙世界。根据观众的动作互动，场景影像随之转换，如观众

可以转动头部和眼睛对巨大的恐龙身体进行任何方位的自由审视。只要观众做出某个选择或反应，叙事就会朝某个方向发展，预先设定的叙事结构和进程不复存在，所有的观看体验决定于观众与影像世界的互动。与此相类似，网络交互式专题片 Saving Papua New Guinea's Rain Forests（译作《拯救巴布亚新几内亚的雨林》）结合静态和动态的影像、声音、文本与图表等诸多信息，提供分支路径。观众可以选择不同的信息分支，颠覆了传统结构安排。

四、新技术改变纪录片的传播与接受

新技术使得纪录片和专题片的接受更具主动性和参与性。在互联网及电脑、手机、iPad（平板电脑）等新传播媒介的出现和日益普遍的技术背景下，纪录片和专题片的发行不再局限于电影院或电视，网络提供了便捷、亲民的发行途径。"近几年来网络浏览量过亿的中国纪录片超过 9 部……纪录片在新媒体平台的传播主要通过移动端来实现，手机已经成为新媒体主要入口，其播放量已占新媒体总播放量的六成以上。"[①]同时，观众对于纪录片和专题片的接受更为自在。不受时间和地点的约束，想看就看；不受影院和电视台的排片安排，想看什么就看什么。GDP：Measuring the Human Side of the Canadian Economic Crisis（译作《GDP：从人的角度考虑加拿大经济危机》）由 200 个短视频和图文组成合集，以马赛克拼贴的方式描绘了加拿大人在经济危机中的生存图景。观众一改传统的完整观片的模式，分时分段甚至不分次序地随意选择其中的若干内容来观看。不同于大屏幕前影视观众直接且有限的人际交往，电脑、手机等小型媒介提供了更为私密和个性化的观赏体验，互联网社交工具又将个体纳入广博的、更具包容性的交互之中。查找信息、通过网评来选择作品——通过弹幕等方式边看边评论——通过留言和打分等表述观后评价，如此循环往复，新技术彻底扭转了单向、被动的接受途径，观众的主观能动性在网络时代得到了极大发挥，改变了传统影视单向度传播、参与度低的热媒介特性。观众的品评对纪录片的播放、发行和创作产生了前所未有的、巨大的影响。《我在故宫修文物》这部纪录片在中央电视台纪录频道播出后并没有引起太大反响，但在

① 张同道. 2015 年中国纪录片发展研究报告［J］. 现代传播，2016（5）：116.

视频网站播出后，依靠网络口碑效应，达到了"病毒式"传播的效果。

新技术带来了传统纪录片无法达到的"在别处"的临场感，使得观众对作品内容能够深度感知和参与。高清数码和同期声等技术将观众带入了逼真的现场。VR技术则进一步提供了沉浸式体验，通过全景式的立体展示，充分调动观众的视觉、听觉、触觉等多感官的综合运作。观众不再旁观，而是真正进入事件中心。《流离失所》通过虚拟现实，将观众送至遥远的饱经蹂躏、满目疮痍的土地上。置身于空旷的荒野中，战后的废墟似乎触手可及，观众可以在此自主选择想要获知的信息，参与到纪录片叙事的建构中。

新技术的延伸甚至模糊、颠覆了受传双方的身份和地位。真正的主动参与意味着观众的创意及其对纪录片、专题片创作行为的实际介入。"技术不仅仅是手段，技术是一种展现的方式。"① 技术不仅改变了人类对自然和世界独特构造的参与，也创新了人们对世界的展示和表现。20 世纪 90 年代末，DV 性能不断完善，价格却一路下跌，"飞入寻常百姓家"。DV 方便灵活，其拍摄几乎可以不择场地地进行，能进入人们各种各样的日常生活场景去贴近拍摄，甚至进入隐秘的私人空间。这直接缩短了与拍摄对象的距离，带来了对现实生活的种种新感受。更为重要的是，DV 的出现使得纪录片制作的成本急剧下降。昂贵的胶片、机器、灯光设置，大堆的工作人员，令人望而生厌的庞大摄制机构都成为"陈年老迹"。取而代之的是几个人甚至一个人的摄制组。这无疑使得创作摆脱了沉重的经济压力和技术阻力，使许多业外人士有可能进入纪录片的创作领域。人人都可以轻易地拿起 DV 构造自己的影像空间。越来越多的人认识到，就如同日记一样，纪录片也是表达思想和情感的方便、快捷、有效的工具。身为舞蹈演员的杨荔钠，因为对小区里整天像上班一样坐在街边聊天的退休老头们感到好奇，产生了拍摄欲望，于是花钱买来 DV，用两年半时间跟踪拍摄，积累了 160 个小时的素材，最后剪出 100 分钟的《老头》，到日本山形国际纪录片电影节参展并获得新人奖。业余演员王芬把镜头对准自己长期感情不和的父母，用租来的 DV 记录下他们的真情告白，制作了《不快乐的不止一个》。这些

① 冈特·绍伊博尔德. 海德格尔分析新时代的技术 [M]. 宋祖良，译. 北京：中国社会科学出版社，1993：16.

DV 爱好者大多没有接受过专业的技术培训，脑子里也没有什么条条框框，完全是凭着对生活、对艺术的质朴理解和热爱开始创作。他们的作品当然谈不上有多少技术、技巧，有时还显得粗糙，但那份纯净、透彻的原生态无疑是其最大的亮点。如今，DV 这种曾经比较大众化的创作技术手段，正在被同样轻便而声像质量更好、剪辑简便的智能手机替代，这种使用手机拍摄的素材可以借助所谓"一键完成"的软件来完成基本的剪辑包装，并且通过自媒体平台和数量众多的互联网网站播放。借助互联网公共平台等技术手段，加拿大瑞尔森大学和美国佛罗里达州立大学联合赞助的"开放资源型"项目 Preempting Dissent-Open Sourcing Secrecy （译作"优先异议——开放资源的秘密"）尽可能通过网络等形式邀请观众参与到拍摄、制作的各个环节。根据制作的"路线图"，观众（创作者）既可以提交个人陈述、视频等资料，最终合成一部长片和一个非线性开放型影像数据库。观众（创作者）既可以自由运用这个开放型影像数据库的资源重新剪辑成片，也可以进一步添加内容。随着时间的推移、运用的积累，基于开放型影像数据库资源的新作品层出不穷，数据库资源也日益扩充和丰富。人人可以拍摄纪录片或专题片，这在数字技术赋能而来的大众普及意义上，成为人们一种新的生活日常。

任何新技术都是双刃剑。在称赞其提高纪录片和专题片的艺术水平的同时，技术的不当运用和过分张扬所导致的负面影响亦不容小觑。早在 20 世纪 90 年代初期，一些纪录片理论家已然声称并预言："数字技术将会导致记录影像的索引性丧失，导致人们对纪录片权威性的怀疑，甚至可能导致再现表达方式的危机，这种危机很可能带来对整个纪录片行业的真实性的质疑。"[①] 虚拟现实在纪录片和专题片中的运用，精心设计的时空情景、人物造型和事件展演等替代了原生态环境、客观形象和事实过程，影像的虚幻很容易迷失真实的指向，哪怕是以真实存在为蓝本或参照的图像生成。此外，各种新技术催生的强烈的视觉冲击和形态变化使纪录片和专题片创造出更多娱乐性和消费性的"技术游戏"和"屏幕景观"。"奇观化"的追逐在选题方面导致了对诸如电影大片那般对宏大场景和强叙事效果如绚烂

① 卡尔·普兰廷加. 数字技术与纪录片的未来 [J]. 李思雪，译. 北京电影学院学报，2015（6）：56.

的历史、残酷的战争、毁灭性灾难等内容及其表达的趋同,不利于风格化的发展。为技术而技术,过分崇拜技术力量、过分渲染视听效果,贬低叙事本质和削弱人文情怀,将使纪录片、专题片失却本雅明所说的"灵韵",即审美感性意味。艺术作品特有的"韵味"或"气息"的消散,使得观众接受从深层的审美静观、心灵洗礼转向肤浅的感官愉悦。如 VR 所带来的"高拟真""沉浸/临境感""交互性"的拟真生态可以是电子游戏、科普教育、拟乘试训、远程选购的追求,但并非纪录片和专题片的必要核心体验。鲁道夫·爱因汉姆(Rudolf Arnheim)坚持认为,对于电影艺术而言,只有技术上的局限性才是这一艺术手段的生命源泉,"使得照相和电影不能完美地重现现实的那些特性,正是使得它们能够成为一种艺术手段的必要条件"①。作为艺术,电影的不完满性及其与现实(虚拟现实)时空的距离,就是其作为艺术的本性。苏珊·朗格也曾强调:"所有的艺术欣赏——绘画、建筑、舞蹈,不管哪种艺术都要求一定的超然态度,显然,这就是所谓的'凝神观照''审美态度'或欣赏者的'客观性'。"②在 VR 体认中,几乎再造了一个虚拟的"我"的状态,这显然已经不是艺术欣赏的状态了。

 感谢技术发展给予了纪录片、专题片艺术表现和创造的更大选择和自由。正如著名电影史家乔治·萨杜尔(George Sadoul)所说:"新的方法并不能使电影产生根本的改变,却可以使电影多样化……这种多样化对于电影艺术是大有好处,或者将会大有好处的。"③ 然而,技术只是表达手段,而非目的,技术不能遮蔽纪录片的艺术本性。它的背后必须蕴含着"意义"或"意味"。纪录片和专题片必然是创作者认知、理念、审美的体现和传递。在高歌猛进的技术时代,人文主义美学与科学主义的矛盾提醒我们要注意,无论何时,人文为先、内容为王是衡量纪录片和专题片优劣的重要标准甚至是首要标准。再先进和强悍的技术只有与纪录片、专题片构成的其他艺术元素相融合、协调发展,才能丰富表意内涵,更深入地探索和表现人类自身和周遭世界,思索现实和回望历史,激越情感和叩问心灵,开

 ① 鲁道夫·爱因汉姆. 电影作为艺术 [M]. 邵牧君, 译. 北京:中国电影出版社, 2003:3.
 ② 苏珊·朗格. 情感与形式 [M]. 刘大基, 傅志强, 周发祥, 译. 北京:中国社会科学出版社, 1986:368.
 ③ 乔治·萨杜尔. 世界电影史 [M]. 徐昭, 胡承伟, 译. 北京:中国电影出版社, 1995:621.

拓纪录片和专题片艺术的广度、深度，赋予观众情感共鸣和审美满足。此外，在新技术的运用方面，纪录片和专题片不同于天马行空的剧情片，真实永远是纪录片和专题片安身立命的底线，是纪录片和专题片得以与剧情片区分的本质特点。遵从于物质世界、以客观存在为基础和依据将永远是新技术应用于纪录片和专题片创作的前提条件。新技术如何运用及运用的"度"的问题在纪录片和专题片领域值得严肃、认真地探讨与执行。

第三节 国际化与本土化的并举

长期以来，受意识形态等多方面的影响，中国纪录片和专题片的创作处于比较隔绝、封闭的生态环境中，主要承袭了形象化政论的观念，担负着政治宣传任务，以抽象的意识形态概念为创作统帅，以画面加解说为主要模式，在功能定位、内容选择、表现形态等方面都相对单一，公式化、概念化倾向明显。改革开放打破了自守的本土空间，中国卷入了与世界各国相互交汇、渗透的全球化浪潮中。一方面，在传统与现代、本土与全球等错综复杂的语境中，中国纪录片与专题片的创作观念、本体认知、

《美丽中国》

内涵表意、手法技巧、作品形态、营销传播等全面向世界潮流看齐，努力整合中外古今话语，积极探索中外文化的沟通与交流，融入与世界各国相互联系、共生的全球格局中。另一方面，多样性是文化艺术的必然存在和生命本质。中国纪录片与专题片努力坚守纪实本体、生成表达主体、追寻普遍的特殊性、凝练独特的艺术品格等创作原则。

一、国际化与国际传播

中国纪录片与专题片的国际化进程大致经历了从接触外国纪录片到学习国外的观念和技术再到如今自觉地问道于国际的过程。从开始零星拍摄关于中国人民革命斗争的新闻纪录片一直到改革开放以前,中国人对国际纪录片与专题片的了解更多地局限在对外国人拍摄中国题材纪录片的范围之内。屈指可数的,如伊文思在抗战时期拍摄的《四万万人民》,在中华人民共和国成立后拍摄的《早春》《愚公移山》;意大利人米开朗基罗·安东尼奥尼(Michelangelo Antonioni)拍摄的《中国》和一段时间内拍摄的苏联部分纪录片等。除此以外的国外纪录片,中国人一般知之甚少。中国的纪录片创作者很好地从题材选择、拍摄技术、创作理念、传播方式接触到外国纪录片,主要开始于1979年中日合拍的《丝绸之路》。对于那次历史性的合作拍摄,中方创作者其实几乎处在一个类似于学徒式的配搭状态。因为有了直接参与、直接学习和直接比较的机会,无论是日本同行将一条布满历史尘埃却承载历史故事的道路作为拍摄对象,还是他们采用严格的定时定点进行系列播出的做法,都给中国的纪录片创作者以非常直接而深刻的启迪。从一定意义上来说,之后的《话说长江》《话说运河》《望长城》等片所取得的巨大历史性成功,都与那次直接的学习密不可分。从此以后,"真实电影""直接电影""纪实化"的概念,弗拉哈迪、格里尔逊、梅索斯兄弟、怀斯曼和小川绅介等世界著名纪录片人逐渐影响中国,美国哥伦比亚广播公司的《60分钟》等著名纪录片栏目和《国家地理》《探索》等节目资源纷纷进入中国市场,逐渐占据非虚构类影视片市场的主流份额。国外影视制作公司着手推进本土化的工程,通过培养本地创作人员,"烹调"更适合国内观众口味的纪录片。如由《探索》频道推出的"新锐导演计划",在中国寻觅并培训创作人员,参加的创作人员需要提供选题、按预算进行工作、在规定的时间内提交作品,最终作品计划于《探索》频道国际电视网公映,并在中国大陆地区的上海广播电视台纪实人文频道及全国26家省/直辖市电视台《探索》栏目播出。2003年获"新锐导演计划"扶持的作品《绛州锣鼓》在当年的亚洲电视大奖评选中获奖,导演周洪波认为:"这个活动,改变的是中国纪录片导演的思维方式,不再以我们固有的观点和角度操作,而学会以国际化的思路拍摄纪录片。在我看来,作为一

个纪录片导演，如果你希望和国际接轨，能拍出涉猎更广泛、思路更开阔的纪录片，那么参加新锐导演计划无疑是最简单、最便捷的一种方式。"①国际化的交流和创作环境无疑将推动中国非虚构影视作品的市场化转变，并提供更多突破地域局限、拥抱世界的机缘。

中国纪录片与专题片的国际化成长主要体现在以下几个方面：

第一，纪实观念的确立。在展开对纪录片和专题片为何的本体思考时，纪实观念被引入，并逐渐根深蒂固，为中国纪录片和专题片的创作带来了新面貌、新风气和新气象。如《望长城》彻底放弃了主题先行的做法和为观念寻找画面的拍摄理念，不再让影像成为拍摄者拍摄意图的"傀儡"，通过现场积极敏锐的观察、抓拍、抢拍、偷拍、跟拍等即兴拍摄行为，意义、价值等意识形态范畴内的表达在真实人物和真实事件过程的记录中得以自然呈现，从而努力表现一个更加自在多元而原生丰富的真实生活世界。《望长城》以尊重事实本真为前提，而不是听从主观意愿肆意地利用它、改变它；以长城沿线百姓的真实生活为基础，记录他们自然、直接、质朴的原生形态和真实的生活感受，而不做简单的教化。

第二，多元功能的拓展。认知、审美、娱乐、文化记忆等方面的功能被捡拾起来，为纪录片和专题片开拓了广阔的发展空间。如《森林之歌》在自然认知方面、《美丽中国》在视听审美方面、《昆曲六百年》在文化传承方面、《中国》在历史记忆方面，打破了以往宣传教化的单一模式，满足了观众对于非虚构纪实作品的全方位需求。

第三，作品内涵的深化。创作者选择题材的视野广阔，不拘一格，大大丰富了纪录片和专题片的表意内涵。如《敦煌》《新丝绸之路》《河西走廊》等对历史地理文化意义的发现，《归途列车》《我的温暖人间》《人生第一次》等关于普通人生存状态的描绘，《美丽中国》《影响世界的中国植物》《我们诞生在中国》等关于动植物与大自然的展现，《故宫》《紫禁城》《大明宫》等关于历史的艺术书写，等等，突破了狭隘的选题，展现出辽阔的社会生活和自然文化画卷。

第四，表现手法的丰富。纪录片和专题片在影像和声音语言，如运镜、

① 黄祺. 好纪录片是怎样诞生的[EB/OL]. (2004-06-28)[2023-08-03]. https://news.sina.com.cn/s/2004-06-28/14423545822.shtml.

同期声、解说词、音乐、音响等方面做出了诸多突破性的改变,对于中国纪录片和专题片的发展产生了良好的启迪意义和推进作用。纪录片和专题片的表现能力也因为技术、技巧的提高而大大提升。先进技术和高超手法带来了卓越非凡的画面和声音内容,在镜头、构图、色彩、影调、光线、音响等方面提高了视听品质和审美体验,改写了物质现实的简单复现,提升了拍摄捕捉能力和画面呈现能力,在纪实的前提下,提高了影像的艺术性。

第五,叙事能力的提升。纪录片和专题片在纪录片叙事容量、叙事技巧方面进步明显。叙事体量大大扩充,大片长、大体量、大制作、大影响的作品纷纷问世。超时空、大跨度的蒙太奇,对现实素材进行重新组合和构造,打破原有时空的限制,单线、多线、片状组合等叙事结构更趋多元和灵活,将深度的挖掘与面向的铺陈交织,提升作品的意义阐释及传播效果。注重故事的编织和讲述,强调表达形式的情节叙事因素,表现一个相对完整和连续的事件——对开端、发展、高潮都有较好的关照,完美地呈现出故事的起承转合,力求在叙事整体性和内在逻辑性的规定下,谱写出迂曲盘旋的韵律,衍生出高低错落、跌宕起伏的节点,挖掘真实中蕴含的戏剧性。叙述视角多变,在全知全能的第三人称"他者"视角之外,采用设置主持人身份、第一人称画外音等手法,呈现出了更多的变化。

智利纪录片导演帕特里西奥·古斯曼说:"一个国家如果没有纪录片,就仿佛一个家庭没有相册。"[1] 一方面,纪录片和专题片镌刻着现时的光与影,让人在应事观物中突破认知的限囿,获得有关本国或他国的印象。国家形象,即"国际社会公众对一国相对稳定的总体评价"[2]。在20世纪末,纪录片和专题片就因其在国外频频获奖而成为中国影视艺术与世界接轨的先锋。纪录片和专题片在经历市场化的短暂沉寂之后,自21世纪以来,再次作为记录中国发展的重要途径,成为向世界展示中国的重要窗口,"国际传播"成为社会和业内关注的热点问题。另外,正如所有不同程度的全球化其实都是因为不同程度的物质经济全球化而开始的一样,当今世界所有全球化或国际化的领域,其实都脱离不了国际市场化的属性和影响。因此,

[1] 帕特里西奥·古斯曼,张同道,魏然. 拍纪录片是一种享受:帕特里西奥·古斯曼访谈[J]. 电影艺术,2016(5):66.

[2] 杨伟芬. 渗透与互动:广播电视与国际关系[M]. 北京:北京广播学院出版社,2000:25.

中国纪录片和专题片要想走向世界，并以此来促进自身更好、更快的发展，就得非常认真、深入地了解纪录片的国际市场现状及发展趋势。要不然，就有可能明珠暗投或无法适销对路。正如很多事物的发展都会或多或少地遵循在数量基础上提升质量一样，中国纪录片和专题片向国际纪录片市场的问道之路，也很难避免这样的规律。如果说20世纪八九十年代是中国纪录片和专题片特别显著的繁荣发展时期，那么21世纪以后，才是中国纪录片真正走向国际的开始。20世纪八九十年代，中国原创纪录片和专题片在国际上获得了很多奖项，但其中能够在国内赢得很好收视率，或者能够很好地走向国际纪录片市场的还不多，大部分也像不少获奖故事片那样"叫好不叫座"。自21世纪以来，由中国自主创作的现象级作品如《舌尖上的中国》《人间世》等都在国际上取得了较好的传播效果。而中外合拍纪录片和专题片凭借更为国际化的表意内涵、表达方式和传播平台，在国际传播中的表现尤为突出。中外合拍不仅可以吸引国外资金，拓展国际视野，汲取创作经验和技能，培养和锻炼纪录片制作人才，推出符合国际市场需求和播映标准的作品，而且能够比较便捷地参与国际影视节，进入海外商业院线和商业频道等主流平台放映，以多样化的途径和方法"走出去"。2008年3月6日，《西藏一年》在英国广播公司首播。"根据BBC电视中心知识节目部的统计，《西藏一年》在2008年3月到4月间的五个星期里安排播出，平均收视率为1.7%，每集收视人数平均高达36.8万人，这是一个相当不错的成绩，即使是每周一晚间8点档的黄金时间在BBC电视一台播出的新闻调查节目《广角镜》，收视率也不过如此。以近7 000万的英国总人口为基数测算，平均每两百个英国人中就有一人看过《西藏一年》……由于初次播放的优异表现，在接下来的一年当中，BBC已经连续三次重播《西藏一年》。"[①]《西藏一年》还被发行到美国、加拿大、法国、德国、西班牙、挪威、阿根廷、伊朗、沙特阿拉伯、以色列、南非、韩国，以及覆盖整个非洲的非洲电视广播联合体、覆盖整个拉美的拉美电视广播联合体、覆盖整个亚洲的《探索》频道等，累积有60多个国家和地区的主流电视台订购与播放了《西藏一年》。《西藏一年》成功进入了以英国广播

① 高山. 用纪实缝合意识形态裂缝：《西藏一年》（2008年）[M]//张同道. 经典全案. 北京：中国广播影视出版社，2016：256.

公司为代表的西方最为主流和最具影响力的媒体平台，获得了全球60多个国家和地区的主流电视台的订购和播放，在中国纪录片和专题片的国际传播上进行了前所未有的拓展。《美丽中国》的BBC版本——Wild China由BBC环球（BBC Worldwide）来负责发行和销售，2008年5月11日至6月5日，Wild China在BBC 2首轮播出时，收视率创历史新高，平均收视率达11.7%。随后，在澳大利亚、加拿大、韩国等全球60多个国家和地区播映。① 2009年，《美丽中国》获得第30届美国艾美奖新闻与纪录片类3项大奖：优秀个人成就奖的最佳摄影、最佳剪辑和最佳音乐音效奖。2017年，中美合拍的《我们诞生在中国》在美国院线上映，票房1 387万美元，成为当年美国纪录片票房冠军。②由中央广播电视总台影视剧纪录片中心、英国广播公司、英国玛雅视觉（MayaVision）公司和华影业公司联合制作的《杜甫：中国最伟大的诗人》在英国广播公司播出，在国外掀起了"杜甫热"，为世界了解中华优秀传统文化提供了独特视角，推动了中华文化的国际传播。2017年12月13日，由江苏省广播电视总台与美国A&E电视网合作拍摄的纪录片《南京之殇》分别于美国历史频道与历史频道亚洲区主频道首播，成为首部在西方主流电视频道播出的南京大屠杀题材纪录片，并在海外引发了广泛关注，被译配成十几种语言在120多个国家和地区播出。在联合制片模式下，美国A&E电视网承担了《南京之殇》的具体制作，江苏省广播电视总台则在整体上把握价值导向，在深度合作中磨合出中西结合的独特表达风格。经过多年努力，中国已建立起包括自有海外平台、国际合作平台、国际互联网平台等多元化的国际传播平台，为纪录片和专题片走出去提供了有效支持，实现了多渠道海外播出，有效提升了国际传播力和影响力。

二、本土化与中国特色

改革开放之后，国际交流越来越密切，随着中外合拍的碰撞、大量国外纪录片作品和理论的传入，真实观念与纪实手法被引入国内，并逐渐扎

① 冯欣. 从野性到美丽：《美丽中国》（2008年）[M]//张同道. 经典全案. 北京：中国广播影视出版社，2016：209 – 245.
② 张同道，胡智锋. 中国纪录片发展研究报告（2018）[M]. 北京：中国广播影视出版社，2018：2.

根。"橘逾淮而北为枳",在艺术地理学的视域下,同一艺术形态处于不同的地理环境、自然生态、政治经济、历史文化之中,其具体的外化物态与相对应的内化的文化心理结构也会表现出巨大的差异。20世纪初,摄影术来到中国之后,以任庆泰为代表的早期中国电影人把镜头对准了京剧艺术,体现出了不同于卢米埃尔的审美旨趣。任庆泰所拍摄的《定军山》,就作品形态而言是摄影机直面客观存在的纪实,表现内容则是戏曲中虚构的人与事、虚拟化的动作身段。随着中国社会经济文化的崛起,传统文化的认同与尊崇、追溯和传承成为自觉。纪录片、专题片创作者逐渐重视在文化的内向性中寻找灵感,努力呈现中国文化精粹,以独树一帜的影音语言与叙事抒情观念,呈现出具有中国特色的艺术风格。

中国历史悠久、社会精雅、文化灿烂、民族众多、地大物博,这是中国纪录片和专题片创作的基石。改革开放之初,中央电视台和日本广播协会(NHK)合作拍摄了《丝绸之路》。之所以选择这一题材,是因为创作者们特别看中丝绸之路的地域特色、文化内涵与国际影响力。从此,《话说长江》《话说运河》和后来的《河西走廊》等努力呈现中国历史文化具有的独特表征和内涵。自21世纪以来,《故宫》《敦煌》《紫禁城》《中国》《昆曲六百年》《江南》《河之南》《徽商》《苏园六纪》等作品展示了中国文化无与伦比的独特魅力。除了故宫、敦煌、大足石刻、昆曲等很多物质和非物质文化遗产外,如良渚和三星堆考古等,都成为纪录片和专题片创作的重要题材。总之,对大美中国的自然地理探索和文明历史探源,都被影像予以多方位记录和审美再现,极大地丰富了中国纪录片和专题片的创作,形成了中国纪录片和专题片发展的新高峰。文化是一个非常宽广的概念,中国纪录片和专题片走向世界的题材,并不能只局限在上面所述的相对凝聚在历史层面上的那些,还应该包括以鲜活的社会现实生活为主要载体而具有的人类学、民族学、民俗学、社会学、生态学等意义的那些,更应该包括中国社会生活里各种富有思想文化内涵的生活事件和社会风尚等。边远地区人们的生活情景(如《龙脊》《三节草》)、处在社会底层的民工和流浪儿的生存状态(如《回到凤凰桥》《铁路沿线》)、普通人的奋斗历程(如《我们的留学生活——在日本的日子》)、每个人都要面对的生死考验(如《人间世》)等,更多中国人的现实人生都可以被纳入镜头之中。

在强烈直接感、粗糙感的原生态影像定义之外,中国纪录片和专题片

也在努力开启新的审美世界。在视听语言上,在传统的布光处理、景别角度等上,在营造富有节奏感和韵律感的影像序列上,在解说、音乐和音响构成的声音系统上等展开了唯美的形式表达探索,奉上了一场盛大的视听盛宴。中国纪录片和专题片充分运用高清摄影、高速摄影、延时拍摄、航拍、三维动画、数字调色、数字复原等新技术,创造超越日常生活的美感。如《中国》《李白》等作品带来的耳目一新的体验和审美愉悦。

借助影视独特的隐喻、象征、暗示等手段,寓情于物,借景抒情,在有限的具体物象和场景的视觉反应中,引向文有尽而意有余的无限,以富有意味的审美形式引领观众感悟、品味、想象,调动其内心深处的共鸣。如通过持续纪录、艺术处理(如特写)和光影的特殊作用,对物象予以放大、强调和夸张,使其呈现出近乎极致的细腻质感,产生一种凝视效果,在解说、音响与音乐的交互作用下,在上下行文的交代中,寄物寓情,托物言志。《邂逅》中的一池残荷、几抹萧疏枝叶寄寓着汤显祖仕途受阻、壮志难酬的落寞;《大儒朱熹》中出淤泥而不染的荷花比拟着朱熹廉洁清正的人格。又如在画面、解说、音乐、字幕等艺术元素浑然一体的组合中,采用虚实结合、隐意藏境等手法,将景与情、形与神有机融合,创造出富有诗情画意的意境,触发观众的审美与共情。《西泠印社》第一集《君子》片尾,西泠印社的创造者丁辅之、王福庵、叶为铭、吴隐先后离世,西泠印社被捐赠给政府,伴随激昂的音乐和咏叹的吟唱,"生命终结,他们把自己也捐给了孤山",饱含深情的解说中,鹤唳山林、鱼戏水中、蜂飞蝶舞、花团锦簇,万物生长、生机勃勃,"孤山不孤,君子有邻",孤山上"四君子"相互依偎、眺望远方,画面逐渐由彩色转为黑白,定格,成为永远的记忆。"四君子"在晚清崩塌的危世里逆势而上,守护中华文明的心灵之美,与自然之美交相辉映,表达出精神理想的追求。《梁思成 林徽因》第一集《父亲》中,彩霞绚烂的天际、炽热的圆日,男声的解说借用徐志摩的诗《一个祈祷》发表着激情洋溢的爱的宣言:"这颗赤裸裸的心,请收了罢,我的爱神!"随后,凄冷的池水中两株残梗各自伫立,女声的解说以林徽因的诗《那一晚》吟出了惆怅:"那一晚你的手牵着我的手,迷惘的星夜封锁起重愁。那一晚你和我分定了方向,两人各认取个生活的模样。"在倒映着蓝天白云和婆娑树影的流水中,残花败叶随水而逝,"天空的蔚蓝,爱上了大地的碧绿,他们之间的微风叹了声'哎'",泰戈尔的诗在耳

畔飘散。悠然淡泊的空镜头和意味无穷的诗文的声画组合，含蓄地表达了人物道是有情却无情、理智与情感间复杂纠缠的真挚与无奈，只可意会不可言传。

 中国纪录片和专题片还注重刻画人物幽微的内心世界和嬗变的心理历程，并以艺术化的手段予以外现。如通过情景再现，隐匿微妙、难以陈述的思想意念借助影视语言形象化的手段和演员精湛的表演被淋漓尽致地展现出来。《风云战国之列国》第一集《燕国篇》中，苏秦与燕昭王最后的相见，燕昭王亲自盛粥的手部细节、两人声泪俱下的对话、苏秦一步三回头的跪别、燕昭王不忍离别的呼唤，在音乐的衬托下，情到深处，感人肺腑。有的情景再现虽然达不到真正剧情片再现现场的细致程度，但也试图运用部分元素和手段来凸显人物内心。《新丝绸之路》第四集《一个人的龟兹》中，鸠摩罗什表达了去东方的决心，画面中呈现的只是鸠摩罗什的身影，声音部分采用了人物独白："东方，它意味着什么呢？那个辽阔的神奇而深邃的国度，对于未来的我是宽容还是苛刻呢？"以画外音解说、口述访谈等方式引导观众挣脱流畅叙事的认知，进入人物思想意念的另一层面。《苏东坡》第二集《一蓑烟雨》中，湖北省黄冈市东坡文化研究会副会长谈祖应设身处地揣摩苏东坡被贬黄州后的心绪："黑暗的夜晚，他站在江边望着那滔滔的江水的时候，先生在想什么？定慧院的那个小院里，在海棠树下望着星空的时候，他在思索着什么？他一定在思索这个问题：我怎么搞到这个地方来了？这是为什么？他要回答这个问题。因此，他开始寻找道家和佛家的这个智慧。"《千年书法》第三集《热血书家》关于颜真卿《祭侄文稿》的解读既关乎书法，也是书家时而低回掩抑、时而沉郁痛楚的波澜起伏、坦白率真的激情抒发。从开篇"心情异常沉重，落笔冷静，书写缓慢"，"很快书家的激愤之情渐次高扬，行笔加快"，"从蒲州二字开始，墨色渐重，笔姿放纵，此后笔势渐次跌宕，可以看出颜真卿的心情越来越不能平静"，"在笔墨翻飞之间，他想起了与自己手足情深的族兄颜杲卿，难以抑制的悲情跃然纸上"，"我们仿佛看到颜真卿老泪纵横，痛心疾首"，"对逝去亲人铭心的追念和对叛乱奸佞刻骨的仇恨，使得他无法抑制自己胸中的情感，无法控制手中的这支笔"。移动摄影、特写镜头等对笔墨的凸显，深情的解说、电闪雷鸣的音响和悲怆音乐的呼应，进入观众的眼帘，回荡在观众的耳畔，蕴藏在字里行间的精神情怀则映入观众的心间。

中国纪录片和专题片努力挖掘中华民族独特的历史文化资源，聚焦当下的社会现实与人文景观，并且在写实与写意间保持平衡，在真实的基础上，以唯美的声画呈现，以隐而不露的意象、意境，或以解说、访谈等直白的表述展开主体意趣的抒发和心灵的建设，使得纪录片和专题片超越写实传统、叙事逻辑，进入写意的审美境界，拥有诗性特质，建构起与世界对话的"中国特色"美学。

主要参考文献

一、著作

[1] 列夫·托尔斯泰. 艺术论[M]. 丰陈宝, 译. 北京: 人民文学出版社, 1958.

[2] 康德. 判断力批判: 上卷[M]. 宗白华, 译. 北京: 商务印书馆, 1964.

[3] 罗丹. 罗丹艺术论[M]. 葛赛尔, 记. 沈琪, 译. 北京: 人民美术出版社, 1978.

[4] 克罗齐. 美学纲要[M]. 韩邦凯, 罗芃, 译. 北京: 外国文学出版社, 1983.

[5] 克莱夫·贝尔. 艺术[M]. 周金环, 马钟元, 译. 北京: 中国文艺联合出版公司, 1984.

[6] 罗宾·乔治·科林伍德. 艺术原理[M]. 王至元, 陈华中, 译. 北京: 中国社会科学出版社, 1985.

[7] 鲁道夫·爱因汉姆. 电影作为艺术[M]. 邵牧君, 译. 北京: 中国电影出版社, 2003.

[8] 苏珊·朗格. 情感与形式[M]. 刘大基, 傅志强, 周发祥, 译. 北京: 中国社会科学出版社, 1986.

[9] 李青宜. 阿尔都塞与"结构主义马克思主义"[M]. 沈阳: 辽宁人民出版社, 1986.

[10] 安德烈·巴赞. 电影是什么?[M]. 崔君衍, 译. 北京: 中国电影出版社, 1987.

[11] H.C.布洛克. 美学新解：现代艺术哲学［M］. 滕守尧，译. 沈阳：辽宁人民出版社，1987.

[12] 弗兰克·戈布尔. 第三思潮：马斯洛心理学［M］. 吕明，陈红雯，译. 上海：上海译文出版社，1987.

[13] 姚晓濛. 电影美学［M］. 北京：东方出版社，1991.

[14] 杨柳桥. 庄子译诂［M］. 上海：上海古籍出版社，1991.

[15] 埃里克·巴尔诺. 世界纪录电影史［M］. 张德魁，冷铁铮，译. 北京：中国电影出版社，1992.

[16] 冈特·绍伊博尔德. 海德格尔分析新时代的技术［M］. 宋祖良，译. 北京：中国社会科学出版社，1993.

[17] 乔治·萨杜尔. 世界电影史［M］. 徐昭，胡承伟，译. 北京：中国电影出版社，1995.

[18] 高亮华. 人文主义视野中的技术［M］. 北京：中国社会科学出版社，1996.

[19] 杨伟光. 中国电视专题节目界定：研讨论文集锦［M］. 北京：东方出版社，1996.

[20] 任远. 电视纪录片新论［M］. 北京：中国广播电视出版社，1997.

[21] 钟大年. 纪录片创作论纲［M］. 北京：北京广播学院出版社，1997.

[22] 赵玉明，王福顺. 广播电视辞典［M］. 北京：北京广播学院出版社，1999.

[23] 徐志祥. 广播电视概论［M］. 武汉：武汉大学出版社，2000.

[24] 姜依文. 电视纪录片卷：生存之镜［M］. 北京：北京广播学院出版社，2000.

[25] 石屹. 电视纪录片：艺术、手法与中外观照［M］. 上海：复旦大学出版社，2000.

[26] 杨伟芬. 渗透与互动：广播电视与国际关系［M］. 北京：北京广播学院出版社，2000.

[27] RICHARD M. BARSAM. 纪录与真实：世界非剧情片批评史［M］. 王亚维，译. 台北：远流出版事业股份有限公司，2000.

[28] 张江华，李德君. 影视人类学概论［M］. 北京：社会科学文献出版社，2000.

[29] 吴文光. 现场：第二卷［M］. 天津：天津社会科学出版社，2001.

[30] 单万里. 纪录电影文献［M］. 北京：中国广播电视出版社，2001.

[31] 吴文光. 镜头像自己的眼睛一样［M］. 上海：上海文艺出版社，2001.

[32] 罗伯特·赫利尔德. 电视、广播和新媒体写作［M］. 谢静，等译. 北京：华夏出版社，2002.

[33] 艾克曼. 歌德谈话录：全译本［M］. 洪天富，译. 南京：译林出版社，2002.

[34] 克里斯丁·麦茨，等. 电影与方法：符号学文选［M］. 李幼蒸，译. 北京：生活·读书·新知三联书店，2002.

[35] 吕新雨. 纪录中国：当代中国新纪录运动［M］. 北京：生活·读书·新知三联书店，2003.

[36] 林少雄. 多元文化视阈中的纪实影片［M］. 上海：学林出版社，2003.

[37] 周宪. 20世纪西方美学［M］. 北京：高等教育出版社，2004.

[38] 梅冰，朱靖江. 中国独立纪录片档案［M］. 西安：陕西师范大学出版社，2004.

[39] 孙向晨，孙斌. 复旦哲学评论：第3辑［M］. 上海：上海人民出版社，2006.

[40] 齐格弗里德·克拉考尔. 电影的本性［M］. 邵牧君，译. 南京：江苏教育出版社，2006.

[41] 吕新雨. 书写与遮蔽：影像、传媒与文化论集［M］. 桂林：广西师范大学出版社，2008.

[42] 姚扣根，赵骥. 中国艺术十六讲［M］. 上海：百家出版社，2009.

[43] 张同道. 经典全案［M］. 北京：中国广播影视出版社，2016.

[44] 张同道，胡智锋. 中国纪录片发展研究报告（2018）［M］. 北

京：中国广播影视出版社，2018．

［45］彭吉象．影视美学［M］．北京：北京大学出版社，2019．

二、期刊

［1］阿·A．伯杰．社会中的电视［J］．胡正荣，译．世界电影，1991（5）：225－241．

［2］朱羽君．长城的呐喊［J］．现代传播，1992（2）：16－20．

［3］托马斯·斯金纳．美国的纪录片创作［J］．现代传播，1993（1）：77－79．

［4］高维进，钟大丰．记录与表达：关于新中国纪录电影的对谈［J］．电影艺术，1997（5）：33－40．

［5］马智．停不住的中国纪录片的冲击波［J］．电影艺术，1997（5）：41－49．

［6］李奕明，吴冠平．记录一种真实［J］．电影艺术，1997（5）：50－54．

［7］张同道．多元共生的纪录时空：90年代中国纪录片的文化形态与美学特质［J］．南方电视学刊，2000（1）：44－48．

［8］陈虻．记录今天就是记录历史［J］．电影艺术，2000（3）：77－79．

［9］陈晓卿．历史自有风情［J］．现代传播，2001（1）：70－74．

［10］王芮，张戈蕾．平视客观　纪录真实：浅论军事题材专题片的客观性和真实性［J］．中国有线电视，2001（2）：83－84．

［11］张以庆．记录与现实：兼谈纪录片《英和白》［J］．电视研究，2001（8）：54－55．

［12］陶涛，林毓佳，段锦川．纪录与探索：访纪录守望者段锦川［J］．现代传播，2002（2）：55－59．

［13］单万里．认识"新纪录电影"［J］．北京电影学院学报，2002（6）：1－12，79．

［14］张雅欣．纪录片不需强行定义［J］．中国电视，2005（6）：42－43，1．

［15］刘洁．《梦游》弥散着荒诞的世像：纪录片编导黄文海访谈

[J]. 南方电视学刊, 2006 (1): 78-83.

[16] 刘郎. 道器同根 体用一元: 电视艺术片《七弦的风骚》自序[J]. 中国电视, 2006 (7): 73-74.

[17] 平客.《美丽中国》: 从互不信任开始[J]. 中国电视: 纪录, 2009 (10): 60-64.

[18] 倪祥保, 李彩霞.《西藏一年》: 沉静的纪实与思考[J]. 中国电视, 2009 (11): 19-22.

[19] 倪祥保, 王晓宇. 略论"新虚构"纪录片[J]. 电影艺术, 2009 (6): 145-148.

[20] 王才勇. 灵韵, 人群与现代性批判: 本雅明的现代性经验[J]. 社会科学, 2012 (8): 127-133.

[21] 卡尔·普兰廷加. 数字技术与纪录片的未来[J]. 李思雪, 译. 北京电影学院学报, 2015 (6): 56-62.

[22] 聂欣如. 思考纪录片的诗意[J]. 中国电视, 2015 (9): 41-46, 1.

[23] 帕特里西奥·古斯曼, 张同道, 魏然. 拍纪录片是一种享受: 帕特里西奥·古斯曼访谈[J]. 电影艺术, 2016 (5): 66-70.

[24] 张同道. 2015年中国纪录片发展研究报告[J]. 现代传播, 2016 (5): 111-116.

[25] 邵雯艳, 倪祥保. 纪录片新方法: 第一人称画外音叙事[J]. 现代传播, 2018 (3): 110-113.

[26] 倪祥保, 陆小玲. 动画元素运用于纪录片创作初探[J]. 中国电视, 2018 (6): 94-97.

[27] 聂欣如. "动画纪录片"与西方后现代主义观念[J]. 未来传播, 2021 (2): 106-114, 126.

附 录

一、《住在中国》第五集《变迁之路》解说词
（节选）

编导：缪磊
制作：苏州传视影视传媒股份有限公司

引子

中国正经历着人类历史上前所未有的快速城市化进程。很多小城镇、村庄都消失了，成了更为宏大的现代城市的一部分。传统民居，绝大部分被现代化的建筑取代，但也有极少的一部分，被幸运地保存了下来。

今天，传统民居的居住者、建筑师、收藏家、设计师，会用怎样的眼光审视这份特殊的遗产？他们又会用怎样的方式对待这份遗产？

这不仅关乎过去，更关乎未来。

出片名

变迁之路

故事一：

浙江中部，金衢盆地，春寒料峭，连日阴雨连绵。

何定中（打电话）：我是非常迫切要修这个房子。既然政府来修了，我非常高兴。很想去看看，那些雕刻到底是怎样子恢复的。

一下雨，82岁的何定中再也坐不住了。今年村里出资集体修缮了一批老宅，他的房子也在其中。施工初期，现场禁止出入，这让何定中一直惴

惴不安。

何定中家住浙江义乌城西的何斯路村。这里距离义乌市区只有20多千米，但因为群山环绕，幸运地保留着不同历史时期的各式老宅，犹如一间没有大门的民居博物馆。

经过半年的漫长等待，何定中终于获准重回祖宅。眼下他几乎每天都要到施工现场看一看。

何定中：老陈，快雕好啦？

雕刻师傅：上面不怎么好雕的。

何定中：如果放平的话那就很省力。

雕刻师傅：退下来就好了。

何定中：我经常在这里看的。

雕刻师傅：他每天都来的，基本上。

何定中：呵呵，我要跟他聊天的。

何定中：慢慢成形了啊。很像很像，他的头这样子挑担，很像的。我奶奶从20岁嫁到我们家里，整年都是雇雕刻匠的。

每一幅精彩的木雕背后，都有一双生花的巧手。他们有一个共同的名字——东阳帮，中国最著名的传统营造帮派之一。

义乌距离东阳仅20千米，义乌人要兴建大宅子，必定要请来东阳帮的能工巧匠。栩栩如生的清水木雕，是明清时期义乌民居的建筑特色之一。

何定中是看着这些木雕长大的。他熟悉雕版上的每一个人物、每一段故事。

东阳来的师傅亲自操刀，这让何定中安心了不少。

何定中：这只牛腿，楼上堆柴火，柴火堆得多了、久了，因为水分的关系，这只牛腿曾经霉烂了，掉下来过，后来我的婶婶把它收拾起来，藏起来了，这次拿出来重新修复了。

何定中：如果坐在这里的话很凉很凉。我奶奶80多岁了还坐在这个小门的门槛上纳鞋底，她好穿针引线。

到何定中这一辈，何家祖宅里已经住了五代人。

这里原先住着五户人家，修缮之前，村里挨家挨户商讨修缮方案，其他几户都选择了搬迁安置，只有何定中选择了修缮后继续回来居住。

何定中：收古董的人到我家里来了好多次，他讲你这个窗卖不卖啊，

我讲我这个是祖传的东西,不舍得卖的。还有这个牛腿,他讲多少一个啊,我讲我们舍不得卖的。

何定中:这个走廊造得那么好、那么宽敞,我早上在这里打太极拳,傍晚在这里散步,可以走一圈,享受晚年的幸福。

何定中:我看你们很快要结束了嘛,那我搬过来也不要很长时间了吧?

雕刻师傅:一个半月就差不多了。

何定中:那我非常高兴。我这个房子……

祖宅修缮的进度,比何定中预想得还要快一些。他得抓紧时间去做另外一件大事。门楣的框架已经基本勾画好了,题字还没有着落。在何定中看来,门口的这幅字不是一般的装饰,必须和何家的门风相称,马虎不得。

表弟何允辉是村里的书记,何定中请他一起出出主意。

何允辉:我觉得比较合适的是"贵而善朴",一个是跟我们祖宗祠堂里的相辅相成,另外一个是虽然富贵了,尚要过俭朴的生活,这个也是我们何家人的追求,这样比较好。

何定中:我的太公也是穷人,但是他很勤劳,靠一把锄头起家了,种靛青,种了不知道多少年,才造了这样的房子。

何家先祖勤劳致富的故事代代相传,这与其说是家族的荣耀,不如说是对后世子孙的警示和提醒。每一处古民居,都像一个家族博物馆,它记录着一个家族筚路蓝缕的过往。

何定中:到底有没有毒性啊,就是怕漆里面有铅和苯之类的东西。

师傅:那个没有,这个材料都是天然的。

刷完防蛀漆和防腐漆,房屋修缮的工作就将大功告成,何定中在第一时间就张罗着搬回祖宅。

【何定中弹钢琴唱歌。在琴声下,何定中搬琴,放下琴后他放声歌唱】

这架老钢琴陪伴了何定中几十年,现在又搬回了原来的位置,祖宅依旧,琴声依旧。

何定中:住进来后,我还是一个人住,因为我女儿不可能回家来的,我还是住在我自己的老房子里。

何定中(弹琴唱歌):夜半三更哟盼天明,寒冬腊月哟盼春风,若要盼得哟红军来,岭上开遍哟映山红。

按照村里的规划,除了保留一部分居住功能外,何氏祖宅将增设图书

馆和茶馆,更多地承担起村里公共文化中心的功能。

曾经的何氏祖宅,未来将不仅仅属于何家。

如何尽可能地保存古民居的原有形态,又能让它重新焕发活力,一直以来都是摆在古民居保护者面前的一道难题。

何斯路村人正在做出自己的尝试。

故事二:

从浙江义乌往西北走1 400千米,陕西省韩城市东北方向,泌水河谷地的阳高岸上有一处保存完好的明清村落——党家村。

村里的两位老人正为修房子的事,争执不下。

党鉴泉:你这人怎么好像还说不进去,怎么还生气了?别生气,咱们商量的嘛,交流的嘛。

党鉴泉:我觉得现在国家出钱给咱修,这是一个机遇,咱们还是修了比较好,你说呢?

党启智:我的想法还是不修。

【党鉴泉尴尬地笑】

党启智:我不想让他修。

党鉴泉:那你不修怎么办?

党启智:我不修就好着嘛。

党鉴泉:不管怎么样,咱这是祖业嘛。

党鉴泉:儿子住到城里又不回来,这怎么办?所以我觉得还是在咱们手里……

为了让同族兄弟参与村庄的集体修缮,退休教师党鉴泉已经上门劝说了多次。村民们对免费送上门的修缮,心情十分复杂。

党家村被誉为迄今为止保存得最好的明清建筑村寨,随便一栋四合院都有几百年的历史。但要长期生活在这些祖先留下来的老房子里,并没有看上去那么舒适。

而退休老教师党鉴泉是村庄集体修缮最坚定的支持者。

党鉴泉(同期声):在我的印象里面,党家村的现状和我小时候比较起来,已经毁灭损失了三分之一了。

近15年来,近92万个传统村落成了历史。如今,保存着代表性民居、民俗和非物质文化遗产的古村落全国仅有两三千个。

党鉴泉深知这些老房子的价值。

年后的第一个节日，党家村免费向游客开放，党鉴泉乐于和参观者分享党家村的秘密。

党鉴泉：隐秘是它选址的第一大特点，在几百年兵荒马乱的岁月里面，隐秘使村子免于遭受兵匪盗之患。第二个特点是它自身排水的顺畅性和对外来水的抗拒性。

党家村的地基，比西北两边的塬低30米，比村前的泌水河的河床高10米。北塬西北低、东南高，北塬上的水不会从村上倾泻而下。所有的巷道设计出明显的坡度，村里的水通过巷道排到泌水河。在紧邻泌水河的岸边，一排排河卵石筑成墙体，充当房屋地基的同时抵御着洪水的冲击。泌水河的河床又高于黄河河床10米以上，黄河的水患被杜绝在泌水河谷之外。

党氏先人在选址和设计之初费了不少苦心，使得党家村安然地存在了700年。

即使得到了住户们的首肯，要修复这些有着几百年历史的老房子，也绝非易事。

许向东，党家村文物修复的负责人，眼下正在为院落修缮急需的青砖发愁。兼具透气性和吸水性的青砖同时具备耐腐蚀的特点，是党家村四合院最主要的建筑材料。按照文物修旧如旧的修缮原则，许向东需要找到与党家村建筑同龄的青砖。

工地总管：这都是从农村里一点一点积累起来的。

许向东：都是老砖。

工地总管：老砖，要很久才能收到这么多的砖。

许向东：大概有多少啊？

工地总管：有2 000块，不少了吧。

许向东：基本上就是满足两三个房子用。先临时用，然后抓紧时间收，现在修房子的工程量比较大啊。

一批为数不多的老砖，让许向东喜出望外。

砌墙用的泥灰同样也十分讲究，必须取村前原上的黄土，与白灰按三七比例混合，不但能黏合砖缝，还有杀菌消毒的效果。正是有着这种特殊的泥灰，党家村家家户户的墙上、屋顶上不生一丝杂草。加上村庄隐藏在沟谷里，得以躲避吹过头顶的风沙，党家村瓦屋千宇，却不染尘埃。

古村落的修缮，技术上的难点是一方面，更重要的，其实是文化上的传承与延续。党鉴泉是党家村建筑文化的"活字典"，许向东少不得要向他请教。

党鉴泉：无字照墙对于这个院落来说，它是来聚气的，起到一个挡风水的作用，不让风水外泄，但是不仅仅是这个意思，它还有很多文化的东西。正方形的青砖，用白灰砌缝，它的寓意是清白方正。

许向东：很多人不知道，还以为只是一面墙嘞。

党鉴泉：千万不可认为古照墙是孤零零地在这儿的，千万不可把它毁去，这个一定要注意。

许向东：对，对，一体的。

党家先人们在建造房屋的时候，就把家规家训都融入了建筑设计之中。各家各户的院落里，随处可见无字照壁和文字家训，修身、处事、治家、报国的儒家智慧被诠释得通俗易懂，深深影响着党家村人的人生态度。

党鉴泉退休十几年以来，一直潜心研究党家村的建筑文化遗产。他越研究，越觉得这份遗产弥足珍贵。

党鉴泉：生在党家村，长在党家村，学上在党家村，教书在党家村。我对党家村确实是有着非常深刻的感情。现在不是有些人说，我是个文化名人、学者，我说这是党家村成就了我，如果没有党家村，或者我不是党家村人，我什么都不是。

党鉴泉家的院落修整一新，许向东今天特地前来回访。他知道，党鉴泉是村庄修缮最坚定的支持者，但同时也是最挑剔的住户。

许向东：党老师，您对这边的维修满意吧？

党鉴泉：满意，当然，天下事不能尽如人意，反正我觉得从总的方面来讲，我还是满意的。看这些砖缝的宽窄好像不太匀称，这些都算是小问题，因为现在的匠工平常做的活儿基本上用的都是现代的建筑材料，钢筋水泥类的，所以对于古建筑的工艺呢，不可能做得十全十美，但是我也不苛求了吧。

党鉴泉：几百年前的房子里面，住着现代化的人。现代人的生活方式必须与时俱进，你让他停留在明清时期，让他点个豆油灯，让他睡个土炕，这些都不太现实，还得实事求是。

许向东：古建筑保护和居民生活结合起来。

党鉴泉希望家里的老房子能一直传下去，世世代代住下去。在他看来，党家村不应该仅仅是受到严格保护的文物，更应该是党家人生生不息的家园。

党鉴泉：儿子跟我说："爸爸不怕，到那个时候我也老了，我又回来了。"总觉得守护祖业后继有人了。

……（其他故事省略）

片尾

我们中的绝大多数人都不会居住在这些老房子里。但当我们走进这些老房子，总有些情感会被唤醒。这里洋溢着中国人的传统生活习惯和趣味，传递着属于中国人的智慧和美感，隐藏着中国人生活思想的答案。

传统民居不是当下主流的居住形式，却连接着我们的过去、现在和未来。我们在这里成长，也从这里出发去远方。

（有改动）

二、《人间世》第一季第三集《团圆》脚本
（节选）

编导：秦博

执行编导：缪磊

制作：苏州传视影视传媒股份有限公司

出品：上海电视台

首播：上海电视台

［解说］2015年，中国全面停止使用死囚器官，公民自愿捐献成为器官移植唯一的合法来源。

［实况］一鞠躬。

［解说］这一年，中国有2 766人在生命终结之时捐献出了自己的器官。

［实况］谁救了我家的命，我也不知道。

［解说］每一例的背后都很悲伤。

［实况］我们这个家庭非常痛苦。

［解说］但是更多的人活了下来，他们艰难向前，迈出的每一步都在告诉我们：中国器官移植事业的真正希望，不在刑场，而在医院。

［实况］今夜月明人尽望，不知秋思落谁家。

［画面］墓园

出片名

<div align="center">团　圆</div>

［实况］救护车呼啸而过，外科大楼夜景

［画外音］哪里有肝源，就到哪里去救我老公的命。

［画面］病床特写过渡

［实况］徐国洪躺在病床上，妻子成林美鼓励着他：自己拿出信心来，多吃吃就好了。不要激动。

徐国洪瞪着眼睛：嗯嗯。

［采访 徐国洪的妻子成林美］

"老婆啊，我这个毛病发展到最后就是要肝移植了。"我听了眼泪都要掉下来了。我一个人就想了，我说怎么办呢。

［解说］黄疸指数是人体代谢废物累积浓度的一个重要指数。正常人的黄疸指数小于17，徐国洪的黄疸指数已经到了700，超标40多倍。这是因为徐国洪的肝脏已经严重硬化，不马上进行肝移植，徐国洪的生命就要结束了。

［采访 肝移植中心主任祝哲诚］

每年都有这种情况。挺可惜的！没有任何的办法啊，没有器官来源，其他的手段又解决不了。

［解说］等不到肝源，徐国洪的弟弟决定捐出自己的一部分肝脏。

［采访 徐国洪的妻子成林美］

我们在感染科已经登记了，找了好多家医院，找不到肝源。我说我做老婆的，我捐，后来发现不匹配，我儿子也不匹配，我老公的弟弟就站起来："我给我哥，我一定要救哥哥的命。"我的弟弟真的伟大。

［画面］弟弟伸出手腕，上面有做手术的二维码标签

这是我最小的弟弟，本来就是他捐肝，都检查了，病房间也弄好了。

不然的话昨天就做好了，本来就是昨天做掉了。他的房间也弄好了，本来就准备割了。

对，准备割了。

今天运气好，正好碰到了。

这个我弟媳。

那你这思想活动？

我老婆的思想工作我做好了的。

那没办法，都要救三哥的命。

［解说］兄弟俩准备上手术台最后一搏时，肝源找到了。

［字幕］2015年9月9日19点30分，瑞金医院手术间

［实况］杨颖宣布默哀：

感谢他为拯救他人，以及我国的器官捐献事业所做出的巨大贡献，默哀开始。

［实况］肃静的手术间里嘀嗒嘀嗒的响声

［解说］手术台上躺着的，是一位50岁的上海人，脑死亡。在确定无法挽回他的生命后，他的父母忍住丧子剧痛，决定捐献出儿子身体里所有可用的器官。病人是O型血，刚好和徐国洪配型成功。

［实况］肃静的手术间里嘀嗒嘀嗒的响声

［徐国洪的妻子成林美］

谁救了我家一条命，真的十分感谢他。谁救了，我都不知道。

［解说］器官捐献实行双盲制度，所以徐国洪一家并不知道捐肝者是谁。我们见到了供体的亲人，他的姐姐告诉我们，做出决定的是家里80多岁的父母。

［采访 瑞金医院医务处器官捐献协调员杨颖］

那天晚上两个老人非常艰难地走过来了，最后写了比较简单的一句：愿意捐献儿子身后的有用器官。

［解说］瑞金医院医务处的杨颖是唯一接触到捐献者父母的器官捐献协调员，她见证了他们做出决定的那一刻。

［采访 瑞金医院医务处器官捐献协调员杨颖］

我瞄到一些申请是画了又改、改了又画，可能就是那种纠结的心理，不知道怎么写。

［解说］这些涂涂改改的字里行间，是两位老人想写给家里其他人的心里话。

［采访 瑞金医院医务处器官捐献协调员杨颖］

他们希望这个捐献越早越好，不要让更多的家里人有不一样的声音出来，以免干扰到这个善举。

［实况］医生开始麻醉

［解说］最后的麻醉是为了摘除器官。除了肝脏外，捐献者还捐出了两个肾脏。根据配型结果和疾病轻重评分，瑞金医院紧急通知了另外两位肾脏病人。

［字幕 特技］手术室画面定格

孙兴生，等待肾源10年，右肾植入

［解说］孙兴生，上海人，60岁，双肾功能衰竭，腹膜透析10年。

［采访 肾移植病人孙兴生，哽咽］

所以，电话接到了，我自己也是很激动的，马上赶过来了。

［采访 肾移植病人孙兴生的妻子］

现在供体基本上是救年轻的，我们也理解。所以，我们已经有这个思想准备了，就是每天给他过好一点，活一天好一天，就这个想法。

（儿子拍着妈妈的肩膀，让她平稳情绪）

［字幕 特技］手术室画面定格

张建勇，等待肾源5年，左肾植入

［解说］张建勇，48岁，尿毒症患者，血液透析5年。

［采访 肾移植病人张建勇］

我是南通的，激动得不得了，当时就激动地开车过来，开了快三个小时。

［采访 肾移植病人张建勇的妻子］

他是家里的顶梁柱，上有老，下有小。当时（刚知晓病情时），我们都痛哭。

［实况］医生跟家属谈话

医生：我们基本上是同时来进行的，大家一块儿努力。

家属：十分感谢，谢谢了！

［解说］三条性命，原本已经迈向了鬼门关。捐献者一时的善意，把他

们最后的生存意志点燃了。

[解说] 在捐献者家属的同意下，我们被允许进入器官摘除的现场。这是我第一次看到器官摘除手术：血压仪上的红线变成了一道直线，捐献者的肚子一点点瘪了下去：他把自己身体里能用上的器官都献光了。医务人员缝合好伤口、擦拭好身体，为他换上了新的衣服和鞋。当病床缓缓推出了手术室的时候，所有人自发站成了两排，向遗体做了最后的告别。

[实况] 肾脏经过修剪放入冷藏箱，肝脏放入冷藏箱

[实况] 两排医务人员深鞠躬

[实况] 肃静的手术间里嘀嗒嘀嗒的响声

[实况] 护士拎着一个器官储藏盒走进手术室。护士拿出右肾，放入手术盆，拎着储藏盒到另一间手术室，放好

[解说] 对于三台受体手术的主刀医生来说，真正的挑战现在开始了。

[画面] 分屏，两人各自拿出肾

[解说] 王祥彗、周佩军是两台肾移植手术的主刀医生。

[实况] 周佩军取出右肾

护士：冰，直接放这里。

周佩军：来，冰放在夹层里。

护士：冷死了。

护士：我不行，我的手一会又要冻僵掉了。

[实况] 一个护士转身递右肾，递给周佩军

[实况] 一个护士转身递左肾，递给王祥彗

王祥彗：你捧好，当心啊！

护士：现在要上去吗？

[解说] 血管、输尿管等接口，必须和病人的接口吻合，医生的每一刀，都不可能重来。

[实况] 王祥彗和副手打开病人肚子后

王祥彗：唉，等待时间长了的老病人，你看。

副手：他也透了四五年了吧。

王祥彗：不止。

[解说] 两个多小时，病人等待多年的肾脏终于装上了。

[实况] 护士清点纱布

［实况］周佩军冲着摄像机，指了指下面

周佩军：最珍贵的东西，在下面。

周佩军：病人有尿就是对医生最大的奖励。

周佩军：没白干。

［解说］医生觉得最珍贵的东西，就是病人的这个尿袋子。因为这意味着病人排尿功能的恢复。

［实况］周佩军捧着尿袋子

周佩军：快看，在滴。这个是关键。（拍个特写，在滴）小便还可以。好，这个速度可以。

周佩军：看到有小便。我们基本上能放心了，晚上能睡着了。

［解说］周佩军捧着一个病人带着血水的尿袋子，笑了。

［实况］周佩军哈哈地笑，拍着同事的肩膀

周佩军：谢谢侬！

［解说］这一切，病人看不到。过了20分钟，两个病人醒来了。

［实况］张建勇醒来，半模糊的意识

张建勇：已经换了？没换吗？

医生：已经做好了，结束了。他到现在都觉得自己没有开刀呢。

［解说］做肝移植的徐国洪一家还在焦急等待着。

［实况］护士赶紧利索地给器具

［采访 瑞金医院普外科医师谢俊杰］

高黄疸、凝血功能差、血小板极度低下，他的血小板数量是我们正常人的十分之一。手术的难度比较大。

［解说］肝脏是消化系统的中枢器官，通过胆管连接胆囊，内部血管不计其数，稍有不慎就容易造成大出血，因此，手术风险极大。

［实况］

医生：我下肝了啊。

护士：嗯。

［解说］徐国洪的肝脏终于被切除了，病肝又黑又硬。

［实况］拿出新的肝脏

［解说］凌晨1点34分，新的肝脏缝合才算结束。

［采访 瑞金医院普外科医师谢俊杰］

对于我们来说，做完手术可能只是万里长征路途上刚刚迈出的第一步。对病人来说，后面的路还很长，我们需要为他找一条最最合适的道路。

［实况］麻醉医生各种收拾

麻醉医生罗艳（瑞金医院麻醉科副主任）：当你问起来的时候，我才想起来确实很辛苦。可是怎么办呢。孩子说我的工作太辛苦，说长大绝对不会做我的工作。但是过了一段时间他又变了，他说："妈妈，我还是做医生吧。这样我就可以帮你做掉点事情，你就可以稍微早一点回来，不会那么累了。"那一瞬间，作为一个医生、一个母亲，百感交集。

［实况］肝移植病人徐国洪被推出电梯

徐国洪妻子：是的，是的，应该是的。

手术床被推出来，妻子喊丈夫的名字：国洪，国洪。

看着丈夫进入监护室，妻子门外双手合十，感谢上天。

［解说］此时，所有接受移植的病人和家属们并不知道，在瑞金医院外科大楼侧面电梯的角落里，器官捐献者的家属也没有离开，他们等候着捐献者离开手术室，要陪他走完最后一程。

［实况］供体家属在楼下电梯旁，遗体被推出来

［实况］捐献者的遗体被亲人们簇拥着，向前走去的背影

［采访 瑞金医院医务处器官捐献协调员杨颖］

这是唯一一例主动来找我们表明愿意捐献的。两位老人说他们什么都不要。对于一个器官捐献协调员来说，让我无比有信心。

［实况］医生向遗体捐献者鞠躬告别

［实况］肾移植家属感谢捐献者

还好今天碰到好心人，不然的话，又不知道要等多久。这个人真伟大，真的！

［实况］肾移植者的儿子突然鞠躬

我想借电视台对家属表示感谢，鞠个躬。谢谢你们救我爸爸，谢谢了！

［实况］器官捐献者在家人的陪伴下远去的背影

［实况］肝移植病人徐国洪的妻子

谁救了我家的命我也不知道，真的十分感谢他。

［实况］捐献者遗体被向前推去的背影，经过灯火通明的超市门口，逐渐消失在灯光暗处

［采访 肾移植病人张建勇的妻子刘小芸］

两个老人一生平安，谢谢他们全家！

［实况］捐献者亲人们离去的背影

［画面］上海，晚上，外科大楼

［解说］为了遵守医学伦理中对器官捐献双盲的规定，拍摄了器官移植的一方，我们就必须对另一方——器官捐献者的信息严格保密。这一晚，对于器官捐献者的家属们来说，他们的艰难和痛苦都隐藏在了我们的镜头之外。

…………（部分省略）

［实况］夜空中的残月

［字幕］2015年9月13日22点，瑞金医院器官移植中心监护室

［采访 肾移植病人张建勇］

我能恢复了啊，跟正常人一样，有了新的生命。

［解说］移植了右肾的孙兴生和移植了左肾的张建勇，就这样一左一右地躺着，一天天好起来。

［采访 肾移植病人孙兴生］

我很激动的，很激动的。

［解说］周佩军医生已经习惯了病人这样激动了，他和我们说，肾脏病人等待的时间长，都激动。

［采访 肾移植手术的主刀医生周佩军］

肾源在全世界都是个难题。现在中国患有急性肾病、肾功能不好的患者比例越来越高。我们现在在等待的病人还有两三百个。一年做不了几十例的。每年都是欠账的。

［实况］孙兴生比起了一个胜利的手势

［实况］肝移植病人徐国洪的妻子成林美一个人穿着睡衣守在门口，打电话

［解说］肝移植病人徐国洪还没有醒来，晚上十点，妻子成林美一个人守在监护室的门口。

［采访 徐国洪的妻子成林美］

我吃过晚饭，心里记挂他，看不到他，在外面坐坐，在家里睡不着觉。老公，你一定要活下去，我不管什么我也救你的命。你好不容易等了

这么长时间，弄了一个好肝源正好配你。我说就是来帮助你的，你快点站起来；我说有很多人支持你，你怎么不站起来啊？你肯定很勇敢地站起来，把病看好。

［字幕］2015年9月22日16点30分，瑞金医院移植中心监护室

［解说］9月22日，徐国洪终于也醒了。

［实况］徐国洪躺在病床上，妻子成林美一只手握着他的手，一只手给他擦眼泪

成林美：这条命真是捡回来的，别激动，心里放松一点。这是一个缘分，我们的福分到了，对不对？会越来越好的。

［解说］我们的摄像机捕捉到了徐国洪苏醒之后和妻子说的第一句话。

［实况］徐国洪和妻子成美林交谈

徐国洪：还有钱没？

成林美：钱的方面你一点也不用担心，知不知道？你不要觉得没有钱了，没有钱了怎么办，你一点都不用担心。人家说，人在钱在。你早点出来早点回家，家里也早点好起来啊。

护工：还是老婆好，赞一个。

［实况］徐国洪伸出大拇指

［画面］一个剪刀手，一个赞

［解说］三个病人都活了过来。

…………（部分省略）

［字幕］2015年9月27日，中秋节

［解说］对于瑞金医院的三个移植病人来说，刚刚恢复进食，就迎来了中国人特殊的节日——中秋节。

［音乐起，剪辑节奏加快］

［画面］陆建群买新鲜黄鳝，刘小芸切丝瓜

［解说］三个获得新生的家庭里，病人家属都在精心准备着这一天的饭菜。无论经历了什么，中国人在这一天总要团聚在餐桌的周围。

［实况］陆建群提起袋子走，一家人在医生办公室吃饭

儿子：今年的事情虽然比较多，但这也是天大的喜讯了。

［实况］刘小芸提起袋子走出出租屋

［实况］张建勇接过饭菜，坐在病床旁吃饭，妻子刘小芸远远地望着

［实况］两个肾移植病人的家属聊天

陆建群：你们换的是右边的，我们换的是左边的。所以说，他们是一对兄弟，我们是一对姐妹。

刘小芸：兄弟姐妹。

［实况］成林美和儿子带着徐国洪到医院里的草坪上，撑开防菌服当桌布

［解说］没有餐桌，徐国洪一家子围坐在医院的草坪旁，吃起了团圆饭。

［实况］成林美喂老公喝鱼汤，笑得很开心

成美林：开心吧？你这是九死一生逃出来的。吃个月饼，将就将就，不像在家里嘛。

［过渡到月圆之夜］

［解说］三个家庭的团圆，来自捐献者一家的成全。我们不知道捐献者的姓名，不知道他的家庭住址，但我们知道，今晚，在上海的某个角落，捐献者的家人也在过着他们的中秋节。半个月前，做出捐赠决定的老父母，你们还好吗？2015年的中秋，我们的镜头记录了三个家庭的团圆，希望你们看得到。

…………（部分省略）

［解说］时隔半年，瑞金医院的三个移植病人也都陆续出院了，他们各自回到了家里，见到了亲人。

［音乐出］

［实况］三组吃饭镜头，出字幕

江苏省南通市港闸区越江新村　张建勇一家

上海市徐汇区田林街道　孙兴生一家

江苏省南通市启东吕四港镇念四总村　徐国洪一家

（有改动）

三、《冯梦龙》文案策划

策划：缪磊

一、基本信息

1. 类型

 人文、历史

2. 长度

 每集 24 分钟

3. 集数

 4 集

4. 分集

分集说明：本片分 4 集讲述，第一集总述冯梦龙作为一个文人以"书香梦"串联起的坎坷一生。第二、三、四集分别详细讲述冯梦龙一生中三个重要的阶段，三个阶段分别是年少的风流轻狂、通俗文学的成就期和梦想的最终归宿，即

第一集《书香之梦》

第二集《风流才子》

第三集《情教盟主》

第四集《一任知县》

二、主题表达

本片讲述了晚明文学家冯梦龙得意于世俗又追逐仕途的一生，展现了晚明资本主义经济的萌芽、市民新阶层的壮大、新思想浪潮的冲击带来的社会巨变中底层文人的坎坷命运。

三、创作思路

冯梦龙因其对通俗文学的搜集、整理的贡献而被我们称为大文学家。如今，冯梦龙的"三言"是中小学课本和大学中文课堂不可或缺的部分。然而，这些作品在当时是遭正统文人蔑视的，这源于中国古代小说家的共同命运。冯梦龙因为做过一任知县而留下了 28 字的小传。冯梦龙既然是一

位为官的正统文人,又为何一生成就于俚俗的通俗文学呢?

本片讲述了冯梦龙的传奇故事。在讲述的方式上,本片时刻以讲故事为主,以历史的眼光还原历史现实、展现当下状态,以全球的视角讲述其对于现在的亚洲文化的影响。全篇紧扣住冯梦龙作为一个鲜明个性的"人"讲述。

在时间上,本片首先以综述的方式讲述了其一生和对于后世的影响,然后将其人生放在三个重要的阶段,详细讲述了他当时的思想和传奇经历,以三个重要的阶段串联起他起伏的一生。在空间上,从苏州、福建到日本,这中间有他的足迹,有他时至今日的影响范围。

同时,在故事的讲述过程中,本片阐述了晚明时期苏州资本主义经济的萌芽、新的市民阶层的不断壮大,以及由此带来的社会思想和风气的变化,因为这些变化与冯梦龙的成长、成就、坎坷经历是密切相关的。冯梦龙的人生故事就是晚明变幻的时代背景下大部分底层文人的共同命运。

四、分集大纲

第一集 书香之梦

1. 内容梗概

综述在晚明特殊的思想热潮和政治背景下,冯梦龙作为底层文人一生的追求与命运,并从时间和空间上讲述冯梦龙在今日中国社会及其对于亚洲文化的影响。

2. 分集故事

> 开端(日本学者盐谷温发表关于冯梦龙的演讲,中国学界受到冲击:冯梦龙是谁?)

1924年,一位叫盐谷温的日本学者发表了一篇题为"关于明代小说'三言'"的演讲。演讲根据冯梦龙著《中兴伟略》,考证出其出生于明万历二年(1574),并简述了其生平;著录冯梦龙著作28种,并详细介绍了他在日本内阁文库发现的天许斋刊《全像古今小说》、衍庆堂刊《喻世明言》和金阊叶敬池刊《醒世恒言》,三种均为中国失传的珍本,可谓冯梦龙著作的重大发现。演讲还论述了"三言"在日本的流传与影响。

盐谷温是世界上系统研究冯梦龙的第一人。他的演讲对中国学界产生了冲击:冯梦龙是谁?中国的学者开启了对冯梦龙80年的研究历史。自

1924年鲁迅《中国小说史略》出版以来的百余年间，已经出现了三次研究冯梦龙的热潮。

> 冯梦龙因一任知县留下28字的小传，这是中国古代小说家的共同命运。既是当官的正统文人，为何愿意做一个为世人所鄙视的三流作家？

古代作家中，小说家的地位最低，没有人为他们作"年谱""行状""墓志铭"，没有书史记载他们的生平事迹，小说家的生平资料流传下来的极少。施耐庵有无其人，尚有争论；兰陵笑笑生为何许人，争论也很大；就连《红楼梦》的作者曹雪芹，也是"五四"以后才考证出来的，时至今日，我们了解的也只是其家世，对其本人所知甚少。

冯梦龙比上述作家幸运，《苏州府志》还留下一篇小传："冯梦龙，字犹龙，才情跌宕，诗文丽藻，尤明经学。崇祯时，以贡选寿宁知县。"但这并非因为他编撰了话本小说集"三言"，而是他当过一任寿宁知县。

> 冯氏的书香理想与明中叶的社会现实

明中叶以后，苏州的工商业已经发展得极为繁盛，苏州成为东南沿海地区资本主义萌芽特征最为明显的地区。苏州的小城里，以机户、机工、商人为代表的资本主义生产关系早已被人们熟悉，市民阶层已经成为一个人数众多、实力雄厚的群体。

在这样的社会形态的转变中，冯氏家族中依然积聚着传统文人的书香梦。冯氏家族是一个以儒学传家、热衷读书的家族，族人们希望冯梦龙三兄弟通过读书中举而走上文人应该走的"正道"。冯老先生邀请世代交好的王仁孝担任冯梦龙的启蒙老师。王仁孝以孝子、大儒而闻名吴中，他培养了冯梦龙对于儒学，尤其是研究《春秋》的兴趣。

> 受市民阶层思想影响的"风流才子"

到了冯梦龙时代，由于不能摆脱沉重的封建社会的因袭负担，资本主义萌芽久久找不到成长的余地，封建社会内部的城市经济却得到了畸形发展，这足以使人不无理由地为城市的靡丽淫冶之风感到不安，在冯梦龙身上表现为走向市井和俚俗的明显趋势。赵翼记载："明史文苑传，吴中自祝允明、唐寅辈，才情轻艳，倾动流辈，放诞不羁，每出名教外。"这个时期的冯梦龙经常出入秦楼楚馆，有过一段"逍遥艳冶场，游戏烟花里"的狎妓生活。

冯梦龙交往的大多是色艺双全的名妓,他同情、尊重、理解妓女的处境,为其鸣不平,也因此诞生了不少作品。冯梦龙能诗、善曲、豪饮,风流过人,也会得到妓女的青睐。他开始搜集民歌,他所编的《山歌》《挂枝儿》中,不少出于妓女的口中。他将这些民歌搜集起来,加以整理、刊刻,又回到妓女手中,成为她们演唱用的底本。冯梦龙又会作剧填词,有些散曲就是他专门为妓女填的。但是,与侯慧卿的爱情悲剧使冯梦龙发誓不再出入这些烟花之地。

> 在晚明思想风潮冲击下的"怀才不遇"

明万历三十年(1602),明代思想界发生了一件大事,李卓君在狱中以死向封建专制制度做出了最后的抗争。这个时候的冯梦龙已经数次应考,却都以失败告终。他希望通过科举走上仕途,施展自己的才华,可是屡试不中,抑郁不得志,这种尴尬的处境使他对社会、对现实深感不满。这时的他广泛阅读了李卓君的著作,而且虔诚地接受了这样的新思想。

在新思想的影响下,冯梦龙开始在著作中嘲讽与否定孔子及六经,并推崇通俗文学。他搜集整理《挂枝儿》《山歌》等民歌集,称《三国》《水浒》《西游》《金瓶梅》为"四大奇书",增补了《忠义水浒全传》《新平妖传》,重写了《新列国志》。

> 正统文人的醒世情怀和作为小说家的尴尬身份

王阳明是明代首屈一指的大思想家,他看到了社会黑暗,提出了"良知说",希望唤醒人们的良知,改变社会的现状。冯梦龙一直生活在社会底层,对丑恶的一面看得更加清楚。他在小说、笔记等作品中通过艺术形象来揭露现实的黑暗、鞭挞卑劣的灵魂。王阳明所说的"良知"实际上是一种封建伦理道德观念,冯梦龙在作品中表达的是相同的封建伦理思想。冯梦龙的醒世情怀被王阳明再次拉回到正统文人的社会责任感之中。

在冯梦龙之前,已经有卷帙浩繁的文学典籍,从编纂、选注、刻印到发行都由文人一手完成,因此,文人兼任出版家的身份。冯梦龙编纂的"三言"及《三遂平妖传》《新列国志》《情史类略》《挂枝儿》《古今谭概》《智囊》《纲鉴统一》等,都是畅销的通俗文学、娱乐读物及科举考试的参考书,他当时可谓专业撰稿人和首屈一指的出版家。在写作的过程中,他用了很多的别号和笔名,一方面,因为他深知这些东西难登大雅之堂,但在现在的我们看来,他的行径使今人无从研究考证;另一方面,比冯梦

龙年轻的好友钱谦益等人相继进士及第，连读他写的参考书的年轻学生也仕途顺利，冯梦龙为科举费尽心力却没有结果。

➢ 向现实妥协并坚持最初的书香梦想

这一年，冯梦龙57岁了。明朝规定，多次参加乡试而又一直未能考中举人的秀才，可以循资出贡，充任杂职小官。坚持到57岁的冯梦龙选择了向现实妥协，为了最初的文人梦想而无奈地选择了出贡。做了一任丹徒训导后，61岁的冯梦龙升任福建寿宁知县。然而，知县是贡生所能做的最大的官，加上冯梦龙年逾花甲，绝无再次升迁的可能。

➢ 结尾（消失在改朝换代的风雨中）

当冯梦龙终于走在了正统文人的传统道路上时，明朝已经处在了风雨飘摇之中。

第二集　风流才子

1. 内容梗概

本集介绍了冯梦龙青少年时期的求学和感情经历。出身书香家庭却又流连秦楼楚馆，孜孜科举却屡屡名落孙山。这段时期是奠定冯梦龙性格和思想的关键时期，也是他开始走上通俗文学编辑之路的时期。

2. 分集故事

➢ 年少才盛

名家辈出的苏州，文人气息浓厚，科举之风盛行。童年的冯梦龙，被怀揣书香梦的父亲督促教育。一生未曾做官的冯父对三个孩子都寄予了厚望，长子梦桂取名自科举高中的"月中折桂"，次子梦龙取名自孔子赞老子为"乘风云而上天"的龙，幼子梦熊取名自"周文王梦飞熊而得姜尚"的典故。冯父为三兄弟延请当时的大儒王仁孝为师，与当时所有的读书人一样，冯梦龙过着寒窗苦读的生活。

名师的教育让聪慧的冯梦龙早年便才华过人，在十几岁时便考中秀才。他的弟弟梦熊称赞他："胸中武库，不减征南。"文徵明曾孙文从简称其："早岁才华众所惊……千古风流引后生。"冯梦龙在所著的《麟经指月》中也毫不掩饰自己的满腹经纶："童年受经，逢人问道，四方之秘策，尽得疏观；廿载之苦心，亦多研悟。"才高气盛的冯梦龙，规划着自己中举—入仕—衣锦还乡的人生。

> 逍遥艳冶场

然而，自十几岁考中秀才后，冯梦龙连续多年未能中举。在梦想与现实的落差中、在屡次希望与失望的轮回中，他开始审视被奉为圭臬的八股科举，也开始流连于秦楼楚馆，排解失意之情。苏州，与她的典雅书香齐名的，还有她的迤逦艳香。远有唐朝的白居易携妓游虎丘，近有祝允明、唐伯虎的风流韵事。年轻的冯梦龙生长于此，也未能免俗。

明代苏州的勾栏瓦舍接纳的一大部分顾客，都是满腹经纶却科场失利的文人雅士。曾占据士大夫价值观的宋代理学，到了明朝已成强弩之末，取而代之的是更适应当时社会经济环境的王阳明"心学"。心学推崇人的主观意识，个人的欲望和本能被高度地肯定和认同。这些都使文人狎妓成为一种风尚。

苏州的青楼女子也非同寻常，往往是才貌双全又善解人意。与她们交往，不失一种惬意与愉悦，甚至有一种人生价值的暂时实现。青楼女子与文人有共同的语言和爱好，有共同的艺术追求，容易成为知己。流连此间的冯梦龙从"科举苗子"蜕变成了一个"情种"。他自称："余少负情痴。遇朋侪必倾赤相与，吉凶同患……见一有情人，辄欲下拜。"在青楼中，冯梦龙结识了冯爱生、万生、张润等红颜知己，而最让冯梦龙魂牵梦绕的，就是艳冠青楼、色艺双绝的侯慧卿。

> 痴恋侯慧卿

冯梦龙虽然著述众多，但极少披露自己的经历，却屡屡提及与侯慧卿的爱情，足见侯慧卿在他心目中的地位。与冯梦龙有交往的一众青楼女子中，侯慧卿是最特别的一位，也是冯梦龙用情至深而使他受伤最重的一位。侯慧卿仰慕冯梦龙的才华，冯梦龙更欣赏侯慧卿的见识。冯梦龙曾问侯慧卿："卿辈阅人多矣，方寸得无乱乎？"答曰："不也，我曹胸中，自有考案一张……井井有序。他日情或厚薄，亦复升降其间。倘获奇材，不妨黜陟，即终身结果，视此为图。不得其上，转思其次，何乱之有？"或许正是因为侯慧卿的一颗方寸不乱的从良之心，才能成为冯梦龙与之热恋的思想基础。而正是这个基础，为两人最后的结局埋下了伏笔。

> 岁岁无慧卿

冯梦龙知道侯慧卿终将从良，因此，对她倾注一片真心。然而，在侯慧卿的从良"座次表"上，冯梦龙并没有被排在第一位。"谩道书中自有

千钟粟，比着商人总是赊。"在才华与物质之间，一贯理性的侯慧卿选择了后者，嫁给了一名商人。本因科场失意来到青楼寻找慰藉的冯梦龙，在暂时的琴瑟相和之后，等来的却是侯慧卿当头一记棒喝。"书中哪有颜如玉，我空向窗前读五车。"侯慧卿的离去带给冯梦龙的刺激是巨大的，不仅让他从此绝迹青楼，更使他怀疑自己读的"圣贤书"是否有用。或许，是侯慧卿造就了冯梦龙，如果两人最后结合，我们看到的或许只是一个悠游林下的冯梦龙，正是侯慧卿的离去，使冯梦龙为我们留下了宝贵的文化遗产。

➢ 辛酸离歌

虽然冯梦龙绝迹青楼，但作为一个"情种"，他却没有"绝情"，反而更加用情。35岁的他，挚爱分离、久未中举，普通人或许早已消沉，冯梦龙却痛定思痛，寻找到了自己人生的新天地。

明代的苏州，市民云集，民歌从乡村流传进了城市，"不问男女，不问老幼良贱，人人习之，亦人人喜听之"。冯梦龙盘桓于勾栏瓦舍间时，最常听到的就是侯慧卿对他唱的各种民歌。软糯的吴语民歌，不仅唤起了冯梦龙对侯慧卿的回忆，更重要的是因为民歌不虚伪、不造作，就像他对侯慧卿的感情一样，"最浅最俚亦最真"。冯梦龙决定收集抒发真性情的民歌，以展现时人最真挚的情感，并抒发其认为圣贤书之无用的看法："桑间濮上，国风刺之，尼父录焉，以是为情真而不可废也……若夫借男女之真情，发名教之伪药……故录《挂枝词》，而次及《山歌》。"

《挂枝儿》《山歌》虽是冯梦龙所编撰的，但它们背后的"作者"，是那个弃冯而去的侯慧卿。冯梦龙与侯慧卿尚在花前月下之时，出生于苏州本地的侯慧卿便经常对情郎冯梦龙清唱让人浑身酥麻的吴侬软语民歌。此情此景，在冯梦龙心中留下了难以磨灭的印记。或许，去山头田间采集民歌的冯梦龙，是在这些江南民女中寻找他梦中的那位侯慧卿吧。

两书共收录民歌818首，主要是吴歌，其创作中心和传唱中心就在苏州。其中，绝大多数都是情歌。"情痴"冯梦龙有感于自己与侯慧卿的伤心往事，欲将民间情歌收录全尽，借歌中人物抒己情怀。"无心插柳柳成行"，求真的冯梦龙基本不对收录的民歌做修改，既保留了当时最地道、最真实的吴地方言，也保留了最贴近生活的世俗风情。至今，苏州地区还在传唱的民歌中，仍有一些与冯梦龙收集的歌词非常接近的。

第三集　情教盟主

1. 内容梗概

本集介绍了冯梦龙人生巅峰时期的思想和作品。这段时期，冯梦龙的思想更加成熟，愤世嫉俗和兼济天下的矛盾逐渐为他自创的"情教"思想所统一。冯梦龙得以留名后世的著作都在这段时期创作完成，是其一生的黄金时间。

2. 分集故事

➢ 一生服膺李卓吾

已介中年的冯梦龙，既无功名，又无资产。46 岁那年，应朋友田生芝的邀请，冯梦龙来到湖北麻城设馆授徒，主讲春秋。以冯梦龙的才学，异乡授课生涯无疑是成功的，"蔽邑之治春秋者，遑遑反问渡于冯生"。不过，麻城之行，对冯梦龙意义更大的是，这里是他的"精神导师"李贽 30 多年前的讲学之处。

李贽，号卓吾，明代著名思想家，王阳明"心学"的继承者、发扬者，明万历十三年（1585）后在麻城讲学多年。李贽在王阳明"致良知"的基础上提出"童心说"，主张"绝假还真"，提倡个性，肯定人欲，"穿衣吃饭，即人伦物理"。这些观念非常符合明朝市民社会的口味，所以流传甚广。既真情又世俗的冯梦龙，自然就成了这一学说的拥趸。

为了向这位素昧平生的恩师致敬，冯梦龙和书商袁无涯一起增补、修订并出版了李贽评点的《忠义水浒传》，取得了巨大的成功。"吴士人袁无涯、冯犹龙等，酷嗜李氏之学，奉为蓍蔡，见而爱之（李贽点评的《忠义水浒传》，笔者注），相与校对再三，删削讹谬……精书妙刻，费凡不赀，开卷琅然，心目沁爽，即此刻也。"在编修中，冯梦龙在李贽评《忠义水浒传》版的基础上增添了征田虎、王庆的二十回，成为现在的一百二十回本，为当时和后世的无数读者提供了一部最完整的水浒故事书。

➢ 指月之手

虽然早年流连秦楼楚馆，中年又科举无成，但冯梦龙并没有完全放弃科举入仕这一条"正道"。除了授徒教学外，每逢会试，冯梦龙总会参加。多年的应试经验，已使他成为考场上的"老大哥"，不少年轻后学仰慕其才学，求教于他。于是，冯梦龙与志同道合的文人结成"文社"，共同研究《春秋》（明代科举专治一经即可），钱谦益、文震孟、姚希孟等人都是社

中成员。冯梦龙以其年长,成为社中长兄。

看到年轻的士子孜孜于考场,冯梦龙将自己多年研究《春秋》的成果结集成《麟经指月》出版。"指月"一词,源自禅宗将得道比喻为月亮,将得道的途径比喻为指向月亮的手指。冯梦龙的《麟经指月》和后来的《四书指月》都像指向月亮的手指一样,为士人指明通向科举仕途的道路。当时的出版家叶昆池说:"自《指月》既出,海内麟经家人人诵法犹龙先生矣。"很多士人在冯梦龙直接或间接的教导下,考中秀才、举人,走向政坛,这可以说是冯梦龙科举梦的另一种实现。值得注意的是,受王阳明"格物致知"学说影响的冯梦龙并没有与其他经学家一样只局限于单纯地为应试而解经,而是将经书内容的前因后果详细说给读者听,使读者能真正明白经文的意思。"杂引诸说发明之。所列春秋前事后事,欲于经所未书,传所未尽者,原其始末。"

➢ 情主人和笑先生

虽然《春秋指月》的出版很成功,但冯梦龙并没有在治经的道路上走下去,他选择了一条相反的道路——通俗文学。尽管科举"教科书"有很大的市场,但在明末,通俗文学读本拥有很多的受众,并且冯梦龙的性格也使他更愿意从事通俗图书的编撰。这条道路的选择,使他成为彪炳史册的通俗文学大师,成为家喻户晓、妇孺皆知的人物。

明泰昌元年(1620)出版的《情史》收集了各种感情故事800多篇,冯梦龙以情史氏、情主人自居,"我欲立情教,教诲诸众生"。故事中的情,大多数是爱情,兼及父子、兄弟、朋友之情。冯梦龙之所以编撰《情史》,就是因为他早年用情至深,对感情理解至深,"人而无情,虽曰生人,吾直谓之死矣"。人都是感情的动物,冯梦龙正是利用感人至深的情来推行教化,这比枯燥的经书更符合普通人口味,也更直指人心。

勤于案头的冯梦龙同年还出版了笑话集《古今笑》。在序言中,说到编辑此书的原因:"诸兄弟抑郁无聊,不堪复读《离骚》,计唯一笑足以自娱,于是争以笑尚,推社长子自犹为笑宗焉。"但冯梦龙的目的,并不是自娱,而是用笑声来讽刺、来教化。他道出了笑无比重要的意义:"一笑而富贵假,而骄吝忮求之路绝;一笑而功名假,而贪妒毁誉之路绝……"冯梦龙是要让人在笑声中学到知识,在笑声中坦然面对这个并不完美的世界。冯梦龙自己又何尝不是笑对自己半生坎坷呢?一声长笑,纵情沧海。

> 千古传言

如果说以前的作品是冯梦龙"情教"的一次次尝试,那"三言"则是其凝聚毕生心血、留名千古的巅峰之作。明天启元年(1621)到天启七年(1627)间,冯梦龙陆续出版了《喻世明言》《警世通言》《醒世恒言》合称"三言"的白话小说集,共收录话本小说120篇。

"说话"是我国说唱艺术的一种,类似今天的说书。"话本"则是说话人帮助自己记忆并传授徒弟的底稿。"说话"艺术的繁荣,吸引了一批专门为说唱艺术创作话本的文人。明朝时,随着出版业的发展,现场"说话"日渐式微,"说话"人的话本经过文人的润色加工后变为书面文学作品,成为一篇篇脍炙人口的小说。"三言"便是这些文人话本的优秀合集。

早期的话本小说为说话人谋生之用,主要目的并非阅读,很多拙劣不堪。而冯梦龙以文学家的修养重新审定当时流传的话本,着力于布局、情节、文辞,成为可以开卷阅读的书籍。经过冯梦龙的改写,小说的悬念更强、结构完整,小说的学理性、文章结构都臻于成熟。"三言"一出,使短篇话本小说的地位得以和长篇演义小说并列。冯梦龙之前,曾有《清平山堂话本》《京本通俗小说》等话本小说集问世,"三言"一出,海内争相刊行,在当时,《警世通言》有三种刻本,《醒世恒言》的刻本则多达四种。时至今日,《清平山堂话本》《京本通俗小说》已销声匿迹,唯有"三言"仍在广为流传,历久弥新。

编撰"三言"的目的,在《醒世恒言·序》中冯梦龙说得很清楚:"为六经国史之辅。""三言"为的是弥补严肃呆板的经史之不足,用普通人更易接受的方式宣讲人伦物理,皆寓教化劝俗于其中。有多少人看了"三言"之后受到教益我们不得而知,但《警世通言·序》中孩童伤指而不哭的现实故事足见其潜移默化之功。"三言"中每个人物都独具性格,闪耀着人性的光辉,不管贩夫走卒还是峨冠博带者,都能从中寻找到"自己"。所以,"三言"能穿越时空,至今仍深深打动着读者。

冯梦龙将其一生中最黄金的时间献给了通俗文学事业。才高而数奇的冯梦龙未成股肱之臣,却在文学史上留下了不可磨灭的声名。几十年科举考试,屡战屡败,对冯梦龙个人来说或许太过残酷,但失之东隅,收之桑榆,对后人而言,这未尝不是一件好事。正是未中举的冯梦龙给我们留下了享用至今的通俗文学盛宴。

古代士人无一不在追求"立德立功立言"三不朽，而既非名臣又非宿儒的冯梦龙做到了最难的"立言"。时至今日，多少达官贵人的姓名消失于历史云烟中，冯梦龙的名字却伴着他的作品传遍中国甚至世界。高中语文课本中选有"三言"中的《灌园叟晚逢仙女》。这个故事在1957年还由上海电影制片厂改编为电影《秋翁遇仙记》。民国时期蜚声大江南北的鸳鸯蝴蝶派作家便是直接继承了冯梦龙的衣钵。在冯梦龙的家乡苏州，冯梦龙杯"新三言"全国短篇小说大赛吸引着新时代"冯梦龙们"的目光。而对世界来说，"三言"是最早介绍到欧洲的中国小说，早在清初便由西方传教士翻译成本国语言在欧洲出版。伏尔泰的哲理小说《查第格》就在很大程度上借鉴了《庄子休鼓盆成大道》这个故事。

明崇祯三年（1630），57岁的冯梦龙时来运转，以岁贡入国子监为贡生，随后被授予丹徒训导一职。这个县教育局副局长的工作终于让他步入仕途，在民间摸爬滚打了大半辈子的冯梦龙，将如何度过他的职场生涯呢？

第四集　一任知县

1. 内容梗概

本集讲述了冯梦龙在近花甲之年向现实妥协，放弃科举而出贡做官，在一个贫穷的寿宁县完成了其一生的仕途梦想，离任后陷入明清朝代更替的风雨中。

2. 分集故事

➢ 无奈的抉择

50岁的冯梦龙正在创作一篇话本小说《老门生三世报恩》，小说中的鲜于同8岁举神通，11岁中秀才，后来乡试屡考不中，到30岁该出贡了，可他不屑于就贡图小前程，年年让贡，他说：进士官就是铜打铁铸的，撒漫做去，没人敢说他不字；科贡官，兢兢业业，捧了卵子过桥，上司还要寻趁他。时来运转的鲜于同57岁中举，61岁中进士，活到97岁，官至浙江巡抚。这篇小说是"三言"中唯一一篇冯梦龙自己创作的作品。

冯梦龙将自己的理想寄托在了鲜于同的身上，同时也将自己的坚持用鲜于同口表白了出来。明朝规定，多次参加乡试而又一直未能考中举人的秀才，可以循资出贡，充任杂职小官。冯梦龙考到三四十岁时，就资历、名望而论，应该能出贡，可他迟迟不愿做贡生。然而，冯梦龙并没有其笔下的鲜于同幸

运。在他57岁那年，他无奈地选择了出贡，随后做了一任丹徒训导。

> 仕途的归宿

旧时，福建寿宁是一个贫穷而又偏僻的山区小县。冯梦龙进入寿宁县城，这是他书香梦和仕途路的终点站。明崇祯七年（1634），冯梦龙61岁，他升任福建寿宁知县。知县是贡生所能做的最大的官，加上冯梦龙年逾花甲，绝无再次升迁的可能。

如今，福建寿宁县还留有一些冯梦龙在此为官的遗迹。冯梦龙深知在寿宁这种地方很难做出显著的政绩，即使这样，他也认认真真地做起一个父母官。查阅《福宁府志》《寿宁县志》，都将冯梦龙列入"循吏传"，称他"政简刑清，首尚文学，遇民有恩，待士有礼"。

> 筑城墙、修学官

新官上任，寿宁的破败景象是令这位从文化繁盛、商业发达的姑苏走出去的知县感到震惊的。冯梦龙看到的是城门崩塌、学宫倾圮，百废待兴。

冯梦龙准备筑城墙、修城门、建谯楼、设司更，一件一件地完成。然而，这里毕竟是一个穷困的小县，县府没有资金，就连一些必备的设施也没钱修建。冯梦龙只得带头捐俸集资，吸引地方有钱的人捐助。寿宁学宫、关庙在冯梦龙的带头捐助下相继建造成功。

> 减赋税

到了十年一度的造黄册之时，冯梦龙才发现害民者为大造黄册与迎新送旧二事。明朝规定，每十年造黄册一次，审丁查产，事繁费大。寿宁甲长不谙赞造，雇人承办，承办人趁机敲诈，费一开十。"穷民典妻卖子，犹不能偿。"冯梦龙在条陈中建议，责成各甲人户，先依家册造成细册，到下次造黄册时，只需审丁，不烦查产，可以省却大半工程。

每次寿宁县令离任、到任，送迎的人数十上百，均需公费请客，每更一官，都要修理衙门，备办家具，所需费用全部摊派给百姓。冯梦龙在条陈中提出："酌定新任应路费若干，离任应路费若干，画为定规，通县均派，竟送本官自行备办，此外不许需索分毫。"

即使不能律人，也要自律。冯梦龙在任时简政轻赋，与民休养生息。

> 化民风

冯梦龙在任时发现，寿宁有一种奇怪的现象，常有女婴溺死在河中或是被抛弃在路上。此后，他才知这里重男轻女极其严重。冯梦龙颁布《禁

溺女告示》:"但有生女不肯留养,欲行淹杀或抛弃者,许两邻举首,本县拿男子重责三十,枷号一月;首人赏银五钱。"然后,冯梦龙捐出一部分俸禄奖赏收养女婴的人。一系列的措施,使寿宁溺杀、抛弃女婴的陋习有了改善。

➢ 断奇案

作为知县,在寿宁需要审理的案件并不多,但是极为奇特。姜延盛杀害自己的弟弟,然后诬告仇人。冯梦龙通过微服察访,终于访得真情。陈伯进称霸一方,屡次杀人,然后贿赂官府,逍遥法外,冯梦龙用计谋智擒陈伯进。

➢ 晚明朝廷风雨飘摇时离任

明崇祯十一年(1638),冯梦龙在寿宁知县任期已满,他回到故乡苏州,这时他已经65岁了。

回到苏州的他投入他半生经营的通俗文学中,从事戏曲的改订与评点工作,他一生中评改的数十种戏曲大部分都是在其晚年完成的。

《牡丹亭》是现在昆曲舞台上的经典作品,汤显祖写出此剧时引发了轰动文人界的"汤沈之争",当时的冯梦龙是站在沈璟这一边的。他对汤显祖的《牡丹亭》进行了修改。如今活跃在舞台上的《春香闹学》《游园惊梦》《拾画叫画》都是依照冯梦龙修改之后的版本搬演的。

➢ 结尾(以一个有气节的明朝文人的形象消失在改朝换代的风雨中)

明崇祯十七年(1644)三月,李自成领导的农民起义军攻克北京,崇祯皇帝缢死煤山,冯梦龙感到"天崩地裂,悲愤莫喻"。而后清兵入关,中原沦陷,强烈的民族情怀和爱国热忱使这位古稀老人为大明王朝的恢复而呐喊着。这一年五月,福王朱由崧在南京称帝,这给冯梦龙带来了极大的希望。他编辑了《甲申纪事》《中兴实录》称赞弘光皇帝"宽厚而复精明",勉励国人"兢兢业业,协心共济"。仅仅一年的时间,南京失陷,唐王朱聿键在福州继位,冯梦龙又编辑了《中兴伟略》,认为"恢复大明不朽之基业,在兹举也"。

南明弘光元年(1645),冯梦龙出游吴江、苕溪、武林、石梁、天姥等地。满腔悲愤的冯梦龙,为拯救明朝的危亡而四处奔波,为抵抗清兵的侵略做宣传。他希望"以余年及睹太平",亲眼看见明朝的中兴。遗憾的是,冯梦龙所寄予厚望的福王、唐王,都是昏庸无能之辈,拥立福王的马士英、阮大铖,拥立唐王的郑芝龙,也只知道搜刮民财、排斥异己,并无抗清复明之志。冯梦龙感到一次又一次的失望。

南明隆武二年（1646），冯梦龙带着悲愤和遗憾，告别了人世，这一年，他 73 岁。

<div style="text-align: right;">（有改动）</div>

四、《实验室里的未来》文案策划

策划：缪磊

一、项目介绍

在实验室里的日常，洞见未来。

"80""90""00"后为目标群体，准确触及表达。脱离传统节目的语态。真实、有趣、温暖、炫酷、梦想、共情。

时长：15 分钟/集；12 集/季。

二、项目特色

本片以季为单位，每一季选取当下热门的、有吸引力的、与人们的生活息息相关的科学实验室来拍摄。

1. 年轻化·形式新颖

这是一个有梦想的、在科技最前沿的、炫酷的、有吸引力的、充满未知与猜想的世界。

2. 周期短·可系列化

科学的发展永不止步，人类对未知的探索也从不倦息。本片在不止步的科学发展中将有持续不断的新鲜、刺激的内容。

互联网科技、生命科学等领域，将为我们提供源源不断的新课题。

三、内容方案

第一季 《实验室里的未来·互联网篇》

1. 主题阐述

在瞬息万变的网络科技时代的大背景下，讲述互联网科技从业者的实验室里正在发生的故事，他们的猜想与尝试、创造与困惑、现实与梦想，既关联着我们未知却并不遥远的未来生活，也汇聚成网络信息社会全面而深层的变革。

2. 创作思路

互联网正在以改变一切的力量,在全球范围内掀起一场影响人类所有层面的深刻变革。在每天涌动着新能量的新时代面前,从各行各业到个人都被迫或自愿进入反省及转型升级中,生产方式、生产关系、生产要素等面临重组。

互联网在商业化过程中渗透到了人类生活的所有层面,互联网科技的发展甚至关系着一个国家的经济命脉和未来竞争力。

本片想要寻找出答案的问题是:互联网科技正在将我们带入一个怎样的时代?这个虚拟世界的运行者是谁?他们有着怎样的故事?互联网给他们带来了怎样的机遇和烦恼?而他们又想将互联网及我们的世界打造成一个怎样的未来?

3. 分集预演

关键词:未知,人工智能,变革,人机关系。

2016年火热的"人工智能"将会带我们进入一个怎样的智能时代?万物互联的世界还有多远?交通、教育、医疗等一切与我们的生活方式相关的领域将会被怎样颠覆?数据主义是否会取代人文主义?人类是否要重新确定生活的意义?……

一切的猜想都在实验室里酝酿着,科技从业者们正在将他们对人类未来的所有设想,一点一点变成现实。我们从IT实验室里开始展望未来。

分集故事举例·智能驾驶(纸面调研)

李德毅院士带领的清华大学智能车团队,研究无人驾驶技术已经是第十个年头了。十年来,他们进行着图像识别、导航定位、车辆改造、人工智能软件算法等技术的研发和试验工作,并且已经取得了显著的效果:无人驾驶行驶里程超过30万千米,在国内人工智能领域属于顶尖水平,有较高的知名度。

然而,他们的研发和试验依然在进行着,如何在没有人为干扰的情况下行驶更长的距离?如何更准确地识别障碍物、更敏感地分析行车路线?他们的目标是让无人驾驶车辆进入智能城市,行驶在未来的路面上。在未来,无人驾驶车辆能够根据指令到饭店取得外卖,然后将餐送给公司楼下的机器人,而机器人则会将热乎乎的饭菜送到职员的办公桌上。

(有改动)